LOCUS

LOCUS

LOCUS

LOCUS

A nimation

C omic

G ame

日本

ANIME EXPLOSION！: The WHAT? WHY? & WOW

ACG 05　日本動畫瘋　Anime explosion! : the what? why? & wow! of Japanese animation

作者：Patrick Drazen　譯者：李建興　責任編輯：李彥貞　美術設計：謝富智　法律顧問：全理法律事務所董安丹律師

出版者：大塊文化出版股份有限公司

讀者服務專線：0800-006689　TEL：(02)87123898　FAX：(02) 87123897　www.locuspublishing.com

地址：台北市105南京東路四段25號11樓

總經銷：大和書報圖書股份有限公司　地址：台北縣五股工業區五工五路2號　TEL：(02) 8990-2588（代表號）　FAX：(02) 2290

郵撥帳號：18955675　戶名：大塊文化出版股份有限公司

製版：瑞豐實業股份有限公司　初版一刷：2005年5月30日　定價：新台幣250元　Printed in Taiwan

動畫瘋

of Japanese Animation

Patrick Drazen 著　李建興 譯

目錄

第二部 名作與導演

推薦序

動漫漫的世界・世界的動漫

文　傻呼嚕同盟 Jo-Jo

還記得《動漫2000》自費出版的前夕，曾有人笑著我說：「看漫畫的人都只看圖而已，誰會花錢買寫這麼多字的研究書？」

我也對他笑一笑。誰會買，我真的也不知道。不過，我相信一定有人跟同盟一樣喜歡看動漫，也喜歡看文字，同時也愛研究動漫的道理。

後來，這麼一個開端從此讓同盟寫了動漫評論七年到現在。

也曾有本土漫畫創作者指著我的鼻子大罵：「哈日媚日，只寫日本漫畫評論的傢伙，幫助日本文化侵略！」

姑且不談同盟也曾寫過不少本土漫畫的評論，但有個論點倒是值得好好討論──對日本動漫作品作評論，是否就淪為文化侵略的幫凶？

來看看美國人的態度吧。宮崎駿的作品背景大都是架空的歐系社會，照理說，這種題材應該比較討好歐美人士，但有趣的是，宮崎老爺爺難得以日本社會、文化、傳說為背景的「神隱少女」，卻讓美國人心甘情願頒給他一座奧斯卡金像獎、歐洲人頒給他柏林影展金熊獎。當然，一大堆英文、德文、法文……數不清各種文字的評論都不斷繁殖。

可是，在這麼多褒美、批評的意見中，看不到歐美人士呼喊著：宮崎駿挾帶日本文化來侵略我們了！

而現在你看的這本評論日本動漫畫的書也不是同盟寫的，是一個道道地地的美

國人寫的，他以美國人的觀點寫出對日本動漫作品的感想跟評論。就跟同盟以台灣人的觀點寫出日本動漫作品的評論一樣。

這跟文化侵略無關，這跟人類喜愛美好事物的共同天性有關，對有趣、美好的動漫作品都喜歡，不論它的血統爲何。

眞正喜愛動漫的人，在喜歡作品之前，不會先查閱它的國籍。因爲動漫作品跨越國界、人種、語言、文化，動漫的世界裡，有個大世界，有個大宇宙，所以會想去探究它的內涵到底爲何，盡頭到底在哪裡。

就像《七龍珠》橫掃日本、台灣、香港等亞洲國家的少年兒童，同樣可以風靡法國、義大利等歐洲子民，就連登陸美洲，悟空也可以跟美國英雄蜘蛛人、蝙蝠俠平起平坐。

動漫的世界有種法力，可以讓動漫作品具備世界共通性，成爲世界的動漫。日本動漫可以，台灣動漫也可以。跟國籍血統無關，跟有不有趣息息相關。

很高興見到大塊文化繼大力推廣動漫評論的本土寫作出版，現今也引介國外動漫評論的中文版到台灣，促成世界動漫的交流與研究。本書作者對日本社會文化及動漫作品十分熟悉瞭解，以日本特有「義理」與「體貼」人格特質來貫穿動漫作品的思想，舉例分析都有可觀的有趣論點，絕對值得同樣是外國人的台灣讀者仔細閱讀。

可惜可能礙於篇幅關係，許多日本動漫如熱血、友情、勝利等更耳熟能詳的作品特質無法論及；可能是作者個人偏好關係，書中提到了《新機動戰記Gundam W》及《SD Gundam》，卻忘了討論「鋼彈創造者」之一富野由悠季導演的《First Gundam》及其系列作品；談到了押井守的《攻殼機動隊》，卻少了同等重要的《機動警察Patlabor》系列；有庵野秀明的《Evangelion》，卻漏了日本動漫要素大雜燴卻無比精彩的《Gunbuster》。還有《北斗之拳》、《聖鬥士星矢》、《鄰家女孩》、《怪博士與機器娃娃》……這應該全是書不能印太厚的錯誤啊……

動漫世界因爲這本書的出版開啓更多可能性，世界性動漫的歷史也將翻開另一頁新章。

譯者序

進步總是來得太晚啊……

首先感謝您拿起這本書。我相信您應該是個動畫迷，至少是個願意深入理解動畫文化的人，所以關於「動畫不是小孩子玩意」的說教一切省略。不如分享經驗吧！套句《電視冠軍》的台詞：「動畫對你而言是什麼？」

想過這個問題嗎？對我自己而言，動畫就是一個具體而微的世界。古今中外、天文地理、愛恨情仇、無所不包，承載著人類情感、活動與文化的各種紀錄與願景，令人玩味再三。古人云：「詩六義，風、雅、頌、賦、比、興」，動畫亦然，用各種主題與技法表達創作者的藝術內涵，傳遞訊息，達到娛樂甚至教化作用，帶動無限商機，也形成一個獨特的次文化。「雖小道，必有可觀者焉。」誠此之謂也。

日本動畫對世人的影響早已無庸置疑，至少在東亞地區，每個五年級以上的人都可以如數家珍列舉兒時喜愛的動畫。誰不認得小英、柯國隆與一號鐵雄（雖然這些不是日文原名）？可惜的是，值此「後WTO時代」凡事邁入版權化的關鍵時期，國內動畫資源仍然少得可憐。以往動畫迷必須背負幼稚、消極避世、玩物喪志的污名，唯一的資訊文本來源是翻譯粗劣的盜版影片與昂貴的進口原文書籍，日文程度欠佳者更是辛苦摸索、事倍功半；如今雖有國內廠商開始耕耘中文市場，推出高品質正版影片，但是片目過少（相較於數十年累積的名

作）、速度過慢、價格偏高、合法出租管道幾乎闕如，令有心涉獵動畫世界者負擔仍舊沉重，尤其口袋空空的學生階級……咱們只能指望進步的腳步再加快。

往好處看，近來主流媒體已不再以異樣眼光看待動畫迷，「出櫃」人數大幅增加，論述與交流活動越來越活躍，重量級動畫名作已經足以與好萊塢電影平起平坐，攻佔首輪院線與電視台重要時段，甚至有動畫專門頻道、組織化的同好團體與同人刊物出現。加上拜網路與燒錄機（汗）之賜，資訊流通越來越自由化，令動畫文化的沙漠逐漸綻放蓬勃生機。

感謝大塊文化勇於擔任拓荒者，向美方爭取授權出版本書，讓國人得以一窺坊間日文論述之外的西方觀點，庶幾得有拋磚引玉之效，鼓勵同好踴躍創作台灣自己的本土論述。當然您不一定同意書中所有論點，但是它絕對有足夠的參考價值，就像現實世界的其他議題，或許永遠沒有標準答案。提及作品的中文名稱，目前國內有正版代理者以代理商命名爲準，無代理者以舊稱、同好慣例、字面直譯、非版權發行商命名等來源斟酌選定，並加註原名，應該不致混淆。由於文化隔閡，原作者對日文作品及日本文化的理解或有疏漏謬誤之處，譯者皆以直接改正或附註說明方式，避免誤導。然而譯者亦無法盡覽書中提及的所有作品，某些甚至根本無法取得，譯文恐有訛誤，尚祈各位先進同好不吝指正。當然，最好的方法還是設法親自取得這些作品，用自己的眼去觀察，用自己的心去體會，若能以日文直接吸收更佳，相信您一定會有自己的體驗與心得。

譯稿之際，適逢生涯連環劇變，飽嚐人情冷暖，身心疲憊不堪，但是每逢端坐家中將動畫新片光碟塞進放映機，按下PLAY鍵之際，仍然難抑赤子般的興奮期待之情，所有煩惱皆煙消雲散。如果動畫可以當作精神寄託的話，我大概會套句《初代鋼彈》阿姆羅的台詞：「我還有可以回去的地方……沒有比這更高興的事了。」

2004年10月 於北縣永和

前言

日本的電視上一天到晚都看得到它，大銀幕與影帶租售店也充斥著它的身影。觀眾群是男女老幼通吃，從小學生到研究生、家庭主婦與生意人。內容包括刺耳的搞笑、神學的臆測與嚇死人的色情花招——甚至三者兼具。視覺品質可能跟《南方四賤客》（South Park）一樣是業餘水準，也有可能採用尖端科技的電腦繪圖。拜有線電視、錄影帶、尤其是網路之賜，全世界的影迷數量在近年來大幅成長，而且仍在增加中。或許你已經看了一輩子，卻還是不了解它。

我們說的是日本卡通（更精確來說，應該是anime，也就是動畫，animation之日文簡稱）。對大多數「外人」（非日本人）而言，像本書一樣的導讀材料是絕對必要的。因為日本動畫跟《飛毛腿》（Road Runner）、《鹿兄鼠弟》（Rocky and Bullwinkle）之類的西方動畫幾乎毫不相干。這實在是一大諷刺，其實這兩國媒體大致上是從同樣的源頭演化而來，基於幾個原因才分道揚鑣。

原因之一，日本人不把動畫當作「兒童專用」的遊樂場。當然有些動畫是針對未成年觀眾製作，而且往往是略作修改就搬上西方的電視播映。不過日本的動畫創作者經常用動畫來探索更廣泛的主題：愛情與生死、戰爭與和平、歷史故事與遙遠的未來。一旦這些創作人踏出第一步，跳脫了西方世界的年齡與題材限制，他們就會持續探索、追求極限，看看會有什麼結果。

另一個美日動畫之間的顯著差異是，它就像日式漫畫（manga）一樣，從來都不是刻意為了海外市場而製作。好萊塢

拍片時非常在意國外的銷售，例如警匪片與西部片中，他們會特別留意不要讓警察佩戴六角星形的警徽，因為即使意外出現大衛之星（猶太人的圖騰）的相似物，也會影響在阿拉伯國家的票房。可是，日本流行文化的創作者從來沒有這些顧慮。或許有些動畫確實賣到海外，但是直到不久前，大家都放心假設這些動畫作品不會——也沒有能力——賣到外國去。畢竟動畫是日本人用來直接對國內發聲、強化其文化迷思與偏好行為模式的。至於動畫與現實之間是否有偏離——例如日本社會中相對受限但一直改變中的女性角色vs.動畫中的女性角色，則是另一個可以分開看待的問題。目前，我們只需要知道大多數書中提到的日本動畫不是為了迎合外國觀眾而製作的。外行人需要某種導讀，來解釋劇中的文化象徵與隱晦的笑話。

這很重要嗎？卡通不是小孩子的玩意兒嗎？其實我們不該輕視任何流行文化媒體，因為它有能力導引觀眾們踏在社會規範所容許的思想行為正軌上。影評人彼得·比斯金（Peter Biskind）就提醒過我們：

電影影響了（觀眾的）禮節、態度與行為。在五○年代，電影告訴我們外出玩樂或開董事會時應該穿什麼衣服，初次約會如何拿捏分寸，對於猶太人、黑人與同性戀的什麼想法是正確的……電影告訴女孩子如何取捨家庭與工作，告訴男孩子事業與玩樂何者重要。電影教導我們善惡對錯，指出我們的問題並且提供解答。至今依然如此。❶

比斯金檢視了好萊塢電影如何同時反映並且影響美國人的生活方式。雖然我們在此討論的主題是日本動畫，但是整個機制是相同的。沒錯，日本作品有可愛小動物，但是也有住在錄影帶裡的女孩提供失戀者戀愛指南，還有古代武士提供活生生的歷史課。鼓勵學生用功讀書，教育年輕人敬老尊賢。低俗鬧劇與魔法、幽默與恐怖、運動與色情、稱霸天空的機械與統治森林的神明都在動畫中和平共存。這個媒體似乎承載了多到令人痲痺的各種訊息，可是人們終究會發現所有故事講的幾乎都是同一套——日本人幾百年來一再重複教誨的事情。其要訣就是把訊息本身與華麗、高科技的媒介分開。

這不是日本文化獨有的現象，在世界各國，流行文化基本上都是平衡的行為。對社會學家陶德·吉特林（Todd Gitlin）而言，流行文化在融合新舊事物方面是相當成功的：

資本主義的文化一直堅持追求新奇、時髦的東西……消費社會最妙的一點，就是有能力把追求改變的渴望轉化成追求新奇商品的慾望……「隨時在變」是流行文化最大的特色，不只是文化的行銷者時有更迭，消費者也是不斷在替換的。奇妙的是，經濟與文化上不可分割的追求新奇的壓力，必須跟維持穩定的壓力並存。對「經典」的懷舊之情——老電影、老歌、古董——正是出於消費社會對世界穩定的渴望而形成的。消費者想要新鮮，但只能承擔一定的風險；廠商……施展經過嘗試與驗證的老戲碼，在沒有風險的情況下創造出新鮮感。❷

❶ Peter Biskind, Seeing is Believing: How Hollywood Taught Us to Stop Worrying and Love the Fifties (New York: Pantheon, 1983)，第2頁。

❷ Todd Gitlin, Inside Prime Time (New York: Pantheon, 1983)，第77-78頁。

吉特林特別提到了美國的全國電視網。他心裡想的或許不是一個祖先魂魄會在每年夏季慶典時來訪、流行排行榜上有結合傳統太鼓與多層次電子合成音樂的單曲，以及幾千年前的神話仍以嶄新驚人的方式一再被描繪的文化。不像美國文化只是兩百多歲的嬰兒，有幾千年歷史的日本文化早已形成了吉特林所說的新舊融合內涵。它精通各種外人只能猜測一二的基本法則，因此本書才有必要存在。

本書分為兩個部份。第一部處理日本動畫中常見、但有時是以隱晦不明的方式呈現的文化主題。第二部更進一步觀察某些劇場版、電視動畫與直接在店頭發售的OVA（Original Video Animation，或稱OAV），這些作品在其所屬類型中都是經典。許多（即使不是全部）動畫是從漫畫改編而來，所以書中也會舉出漫畫媒體的例子，還要回顧日本民俗傳說中的許多英雄與怪物（許多至今仍存在於動畫中）。第二部所選擇的動畫不是根據在日本或西方國家走紅的程度，而是其所能反映出日本人生活與態度的程度。

為什麼要寫出這麼一本導覽？藝術不是應該自行跨文化發聲、自生自滅嗎？這種觀點的問題在於，文化或許是有生命的實體，但是文化的主張則否。把日本文化本身與它的衍生物混為一談是錯誤的。動漫畫就像相撲或歌舞伎，不是文化的總和，只是指出幾個面向。傳播媒體或藝術形式的生死興衰不一定表示文化內涵本身也會有重大的改變。例如電視機發明之前的「紙芝居」（kami-shibai，連環畫劇）說書人，利用圖畫說明他在現場講述的故事，後來轉變成漫畫形式。然而，如果分析這兩種媒體的故事內容，我們會發現兩者之間的一致性多過於差異。

同樣地，文化變遷不一定都是從內部發生。美國一向被指控向全世界發動文化侵略，從某些方面來說確實如此。美國電影佔據了日本票房收入的主流，服飾風格與音樂都從加州（好萊塢）向歐亞兩大洲傳播。如果只研究日本人被美國化的方面，我們可能誤以為日本文化跟美國沒什麼兩樣。他們也穿西裝、聽搖滾樂、吃肯德基炸雞——跟我們不都一樣嗎？

本書中的流行文化範例說明了美日兩國文化不同的方式——可是即使有這麼多差異，異文化之間仍然可以傳遞重要的真理。一個（東方的）素材沒打算出口，不表示西方人就不能從中學到一點東西。而我們學到的東西之一，就是「我們可以向它學習」。

爆料、雙關語、名稱與性愛

請見諒本書會透露經典（或即將成為經典）動畫名作的結局。既然我們的目的是檢視動畫所發源的社會，如果不討論所有相關的情節事件，就是自我設限了。反正某些故事是人人可以猜中結局的老套，還有某些作品非常受歡迎，將來它的結局也必定會變成常識。在論述古典文學、神話甚至歷史故事的時候，指責爆料就太荒謬了。

例如，我們來爆幾個料：簡愛小姐嫁給了羅徹斯特先生，頑童湯姆・沙耶跟貝

琪逃出了洞穴，德古拉伯爵被木樁刺穿心臟，鐵達尼號後來沈沒了。

喔，你早就知道了？懂我的意思吧。

日本人大量使用雙關語，因為日語借用了許多中國的漢字，這些字至少有兩種以上的讀音，還有許多不同單字的發音碰巧相同（例如「花」與「鼻」都唸作hana，只是重音節不同），可以發揮幽默感的地方太多了。筆者是在亞洲餐館第一次接觸到這種文字遊戲。有某種醃製的大蒜香料配了一張漫畫人物的插圖：一個粗壯、戴面具的職業摔角手。他們為什麼用摔角手來賣大蒜呢？因為它是日本的長壽漫畫《金肉人》（Kinnikuman）的主角，而日語的大蒜唸作ninniku。所以如果你要找卡通代言人來幫你賣大蒜，當然是⋯⋯幸好我越接觸這些搞笑手法，越覺得有趣（例如早乙女亂馬的中國未婚妻珊璞，跟洗髮精shampoo諧音）。討厭的是有時候必須向別人解釋比較拙劣的搞笑，因為單純的字面翻譯是不夠的。我會盡量把解說弄精簡一點。

對某些讀者來說，本書是一本同時對一種藝術形式與創造它的文化做介紹的指南，因此大多數日本名字都已經照西洋習慣把姓氏放在後面。例如偉大的動漫畫宗師手塚治虫（Tezuka Osamu），英文會寫成Osamu Tezuka。只有在《美少女戰士》裡的角色名字是例外，因為必須把姓氏放在前面才能適當呈現出創作者想要表達的意思。此外請注意，本書中的日文拼音不使用母音上的長音符號或是添加字母來表示加長的母音，因為這些在翻譯成英文發行的時候經常被省

略，或是有五花八門的寫法，例如《Rurouni Kenshin》（神劍闖江湖）或《Fushigi Yugi》（夢幻遊戲）。作品名稱也有不同寫法，視海外發行日期與代理商而定。我們盡量保持統一與秩序，但是難免會有一些問題⋯⋯

日本文化中充滿了基督教的意象，但也就如此而已。基督教對日本人的日常生活與歷史文化頂多只有枝微末節的影響。像是新教使得清教徒（Puritan）這個字變成「性壓抑、拘謹」的同義詞，日本人恐怕就完全無法理解。而日本人向來習慣於猥褻下流的幽默，容許大眾文化中出現正面全裸、性愛描寫、淫書與激烈暴力，這些東西絕對無法通過美國的漫畫同業自律規約（the Comics Code）或聯邦傳播委員會（Federal Communications Commission）的審查。在日本，即使動畫中大剌剌地描繪這些事，也不會被視為變態或色情取向，但或許會超出一般西方人能夠接受的程度。只要看看1973年的電視動畫影集（後來經常被重播與重拍）主題曲的一句歌詞，就能大概知道本書後面的內容了。主題是號稱「漫壇頑童」的永井豪所創造的「愛的女戰士」——甜心戰士（Cutey Honey）。記得是這麼唱的：「她是個擁有可愛小屁股的女孩⋯⋯」。

別說我沒警告你。

撰寫這本書就像當漫畫家似的：只有我、我的想法跟手中的一支筆（其實是文書處理器）。漫畫書需要許多人共同努力才能變成動畫，本書也是靠許多人幫忙才得以付梓。

最大的功臣就是我的內人Carlos（對，這是男性的名字，說來話長了……），感謝她的耐心、堅持與鼓勵，讓工作得以順利推展。

感謝我的弟弟丹尼爾，他寄給我一些八〇年代的《週刊少年King》漫畫雜誌的內頁，提醒我日本大眾文化的深度與廣度。

我對Stone Bridge Press出版社的同仁們有無法言喻的感激，因為他們冒險採用一個菜鳥的手稿。最該感謝的是發行人Peter Goodman先生、助理Alden Harbour Keith、宣傳人員Miki Terasawa與Dulcey Antonucci，尤其是責任編輯David Noble先生。把電子信箱裡的手稿變成一本書已經很困難了，何況作者住在2,000哩外的地方，所有事情都要靠電子郵件、快遞、傳真與三不五時通電話來搞定。謹向全體同仁脫帽致敬。

為了簡化責編的工作，我請了一些朋友先試閱幾個章節，以找出典故或文法的錯誤，或是改善拙劣的寫作技巧。謝謝老弟丹尼爾、Donald Dortmund、Anjum Razaq、Jennifer Gedonius、Chris Barr、Lynda Feng與Claire Peterik。

還有在取得書中（編按：英文版）插圖的版

致謝

權許可時接觸到的許多動畫業界人士——美日兩國都有。不管這些交涉成功與否，對我都是寶貴的經驗，而且我真的遇到許多好人。我要感謝（不照特定順序）：Gainax的Kazuko Shiraishi；講談社的Julie Ninomiya；Fuji Creative Corp.的Rena Ikeda與Shigehiko Sato；DIC的Ryan Gagerman；Viz Communications的Dallas Middaugh、David Newman、Rika Inouye與Koichi Sekizaki；Amuse Pictures的Kenichiro Zaizen；AIC的Junko Kusunoki；Central Park Media的John O'Donnell、Luis Perez、Mike Lackey；手塚製作公司的Minoru Kotoku；Mushi Production Co.的Chieko Matsumoto；吉卜力工作室的Stephen M Alpert；AnimEgo Inc.的Scott Carlson與Anita Thomas；The Right Stuff Inc.的Kris Kleckner；Pokemon USA的Bruce Loeb與David Weinstock；Japan Video & Media的Tak Onishi；BANDAI的Fred Patten、Jerry Chu與Jason Alnas；Manga Entertainment的Matt Perrier；ADV films的Anna Bechtol、Corey Henson與Ken Wiatrek；Media Blasters的Meredith Mulroney；美洲任天堂公司的Sara Bush；Production IG的Maki Terashima；Manga Entertainment的Danielle Garnier與Matt Perrier；Harmony Gold USA Inc.的Libby Chase；NuTech Digital Inc.的Tom Devine。還要感謝Big-big-truck.com的Elizabeth Kirkindall幫本書繪製封面圖（編按：英文版）。

謹以此書獻給我的兩個小姪女——Mica J Powers與Nana Asantewaa Armah，還有未來的動畫迷世代：

「未來的世界屬於你們！」（摘自《庫洛魔法使》主題曲）

第一部解讀動畫

歷史外的一頁

1

如果沒有華德‧迪士尼、有線電視與錄放影機，
日本動畫的美國影迷就沒有機會欣賞到
《神奇寶貝》、《AKIRA》或《龍貓》。
談到美國的非正式動畫史，要回溯到1963年。

許多日本動畫（當然不會是全部，但肯定比西洋來得多）是針對十歲以上、智商超過100的觀眾製作的。就像製作汽車一樣，日本人採用了美國人的創意，然後將它改良成遠超過原創者當初認定的最佳狀態。像底特律的Toontown這種專業園區，如果想要避免遭到淘汰，就得要卯足了勁急起直追才行。

為好萊塢喝采

諷刺的是，如果沒有美國在電影發明後不久的摸索與研發，就沒有今日日本或其他國家的動畫。兩次世界大戰之間，美國僅存的兩大動畫公司，有一家逃不過倒閉的命運。其實佛萊雪兄弟（Max & Dave Fleischer）擁有一些很成功的角色，包括《超人》漫畫書與《大力水手》報紙連載漫畫的動畫版本，還有妖嬈美人貝蒂小姐（Betty Boop）。麥斯·佛萊雪還發明了翻拍真人演員、再依照其動作下筆的技術。所以1939年佛萊雪出品的《格列佛遊記》片中主角動作才能夠栩栩如生，然而小人國與敵國Blefuscu的小人兒依舊是粗糙的卡通畫法。

當時動畫業界的頂點，無疑是華德·迪士尼。他率先研究音效與色彩，還有一些幾乎沒機會再用到的前衛技法。如果世界上任何地方的任何人在1941年之前看過動畫，八成就是迪士尼的作品。迪士尼在1937年以院線電影長度的《白雪公主》開創新局，接下來的四十年間，

好萊塢動畫業界全都追隨他的腳步，把動畫當作「闔家觀賞」的娛樂媒介：以兒童為目標觀眾，但是加入一些隱喻對話或眉目傳情，來討好把小孩帶進戲院的成人。（還有唱歌，絕對不能忽略唱歌的橋段。鑑於日本在流行音樂與動畫的影響力，其實應該有專章論述的。目前我們可以這麼說，因為《白雪公主》遵照歐洲輕歌劇的形式插入許多歌曲，直到六十年後的今天，就算沒什麼特別原因，某些西洋動畫片還是禁不住每隔五分鐘就唱起歌來。）

不過，卡通在西方世界通常只是配角。畢竟在電視發明前，動畫多半只是在戲院播放的短片，而且只能在戲院看到。

手塚大師來了

起初日本人對動畫的認知來源跟美國的電視動畫業界一樣：迪士尼的劇情動畫短片或院線長片。迪士尼早期的動畫——不論是藝術手法或人道哲學——因此也成為某個醫學院學生的研究主題與娛樂，此人就是手塚治虫（1925-89）。他的稱號——「漫畫之神」，可不是浪得虛名。他在四十年的漫畫家生涯中，親眼見證了日本漫畫在形式與內容上的重大變革，而這些改變大都可以追溯到手塚大師自己的新創。他的漫畫（據估計畢生總共畫了十五萬頁）採用的敘事方式不僅受迪士尼影響，也參考了法國的新浪潮電影。事實上，「電影」才是真正

Akira《光明戰士》© 1987 AKIRA COMMITTEE

的關鍵。因為採用其中的長鏡頭移動、大特寫、停格畫面、回憶與其他電影手法，使日本漫畫名符其實跳脫了報紙框框的限制❶，接下來轉變成電視卡通就顯得迅速又輕鬆了。

當手塚大師創造出日本第一位電視卡通大明星後，更是如虎添翼。美國的米老鼠、湯姆與傑利、兔寶寶都是先在電影走紅才移植到電視上，日本這個外型酷似小男孩的機器人卻是從漫畫書直接躍上螢光幕，而且迅速成為美日兩國史上最紅的虛構角色之一。《原子小金剛》漫畫在日本出版多年之後，由手塚自己的虫製作公司把它動畫化，至今日本以外的國家都還認得他就是Astroboy。兩撮尖尖的頭髮，像拳頭一樣大的眼睛，裝了火箭的雙腳，以及附有機槍的屁股──對美軍佔領後的日本而言，原子小金剛是全新種類的機器人。他的敵人不只是外太空來的凸眼怪獸（他只要看一眼就能分辨對方是好人或壞人），因此他也抽出時間幫助警方執法並陪伴家人。（當初瘋狂科學家天馬博士創造他，是為了取代在車禍中喪生的兒子，但是後來小金剛又有了機器人父母與一弟一妹。）

即使在《AKIRA》（舊譯：《光明戰士──阿基拉》）、《攻殼機動隊》這類高科技視覺特效動畫發達的現代來回顧《原子小金剛》卡通──尤其是1963年播映的初代影集，仍然讓人回味無窮。

它的黑白畫質有時候像早年《大力水手》一樣粗糙，有時候又提升到幾乎像《小飛象》的精緻。其敘事方法跟典型的西方作品也有整體上的差異。注意小金剛從實驗室檯子上起身這一段。那並非在仿諷《科學怪人》電影，而是一種生命的創造──既具實驗性，又對週遭事物充滿好奇並擁有非凡能力。在某些層面上，從他的動作和表情來看，都讓我們

覺得他真的是個大眼睛、蹣跚學步的小孩。再看看劇中機器人馬戲團像是從廢物堆撿來的醜陋成員，而馬戲團長就像是《小木偶》中的馬戲團團長Stromboli。後來馬戲團發生火災，小金剛救出了團長。團長在醫院病床上醒來，發現是小金剛救了他一命（這種場面在西洋故事中通常表示壞人會立刻懺悔），可是這個混蛋仍然堅持小金剛是他的財產，即使機器人已經被賦予民權。（迪士尼動畫通常避談時事問題，只會指涉幾個大眾文化的典故，原子小金剛卻明顯而刻意地反映出當時美國的民權爭議。我們很難想像美國電視劇——不管真人或動畫——會這麼做，而且迪士尼動畫向來也很難給人「反映時事」的印象。）

❶ 另一位漫畫大師松本零士年輕時狂熱地收集美國漫畫，這在美軍佔領期間並不難取得。他的看法是：全彩印刷「看起來非常豐富，如果畫技良好，完成度就很高」，但是西洋的敘事方式實在「……太單純了。每個故事的起承轉合都太短，缺乏深度。所以我比較偏好以類似美國電影或成熟的法國電影加上日式手法來畫漫畫。」
摘自《Animerica》雜誌第4期，Takayuki Karahashi採訪，〈Riding the Rails With the Legendary Reiji〉一文。

❷ 這也表示動畫可以翻譯成各種語言在全世界播放。例如曾以西班牙語播出過的作品就有《寶馬王子》、《失落的宇宙》（Lost Universe）、《天地無用》、《七龍珠Z》、《聖鬥士星矢》與《橫濱購物紀行》——其中某些還沒翻成英文呢。

❸ 《原子小金剛》在日本電視首輪播映時間是從1963年1月1日到1966年12月31日。

進攻美國

1963年初，當《原子小金剛》在日本電視台播映後不久，就打進了美國市場。在六〇年代初期，大多數美國電視台甚至還沒開始全天候播映節目，可以收看幾百個頻道的有線電視只是科幻小說裡的概念。但是那同時也是個成長與擴張的年代，彩色播出的技術即將出現。對節目的需求量越來越大，電視台老闆也勇於多方嘗試。動畫因為沒有種族隔閡，尤其受到歡迎。日本動畫業的慣例（稍後會討論）之一就是把角色畫得像美國人，至少像白種人。即使角色設定是日本人，也很少真的像日本人。因此，翻譯不成問題，角色名字可以更改，人物關係和動機可以掰，劇情改寫也比較容易。後來當日本動畫劇情與畫面遠超過美國廣電法規所允許的尺度時，這更成為重要考量。❷

《原子小金剛》於1963到1964年在美國電視上播放時，他的卡通同鄉也紛紛改名換姓，進攻美國市場❸。例如根據橫山光輝的漫畫改編的巨大機器人《鐵人28號》，便在1965年以《Gigantor》的名字進入西方。不過這回機器人並不是主角，因為它不像小金剛是有情感的機器人，而是一個由小男孩（發明人的兒子金田正太郎）所操縱的四十呎高的巨大機器。此片開創了往後許多「小男孩＋巨大機器人」的公式，從《強尼索柯》（Johnny Socko）到《福音戰士》皆然。

原子小金剛之後，手塚大師又推出了幾部由自己的漫畫改編而成的作品。光是1965年就有《三神奇》、《小獅王》（根據漫畫《森林大帝》改編），還有《新寶島》改編的動畫特集，這部1947年出版的漫畫徹底改變了漫畫媒體。1967年，《寶馬王子》（原名《緞帶騎士》）的莎菲爾公主與《飛車小英雄》（Mach Go Go Go）的三船家族都登上了日本與美國的電視。後者描繪青少年三船號（Go Mifune）駕著極速五馬赫的高科技賽車，與父親、弟弟、女朋友一起環遊世界。如果你覺得這個設定似曾相識，那是因爲它到現在還偶爾以美國名稱《Speed Racer》在有線電視重播❹。不過到了六○年代末期，美國人對日本動畫的興趣就幾乎完全消失了。

第二波動畫

直到1979年，由喬治·盧卡斯的《星際大戰》引爆的風潮中，才有另一波日本動畫打入美國，但是影響力已經大不如前。松本零士《宇宙戰艦大和號》的美國版《Star Blazers》算是一大創新，因爲它有長達26週的完整劇情，使得以往其它作品都顯得小兒科，就像其它戰艦都比不過大和號一樣❺。無論電視台老闆的期望如何，它確實吸引了一些較年長的孩子，他們除了關心與加米拉斯帝國之間的戰鬥，也關心角色間的互動（劇中有些角色死去，或是談戀愛）。

八○年代爲美國電視界帶來兩大革命：有線電視急速成長，以及錄放影機普及。有線頻道的多樣化——其中一部份專門播映卡通——意味著美國這塊處女地的大量時段突然空出來了。必須有獨特的——至少是有特色的——東西來填補，於是許多日本動畫便趁虛而入。

其中1981年的《聖戰士》（在美國改名《Voltron》）結合了兩種類型，創造出迷人的新糅和體。首先，它是遵循由《科學小飛俠》❻所創立、日後不斷被其它作品沿用（有時略作修改）的「超級戰隊」公式：隊伍成員通常是熱血男主角、美少女、小孩、大塊頭與獨行俠。最後一項或許有點突兀，因爲獨行俠通常缺乏團隊精神，但是這種隊伍需要無法預測的變數來增加刺激，所以他可能做出犯罪行爲或是瀕臨精神異常❼。此外，《聖戰士》的隊員被放在五隻獅子型的機器人體內，還可以合體成爲一個巨大的人型機器人。這種機器人合體的概念可以溯及1974年永井豪創造的《蓋特機器人》。早在《變形金剛》風靡歐美國家之前，他們對這種概念就已非常熟悉。

《Robotech》（《超時空要塞MACROSS》和其他作品的美版大雜燴）算是一個（或許該說是三個）比較成功打入美國電視的例子，因爲它是彙集三部毫不相干的日本電視動畫作品，重新剪接成一部電視影集，於1985年在美國播映。此

科幻劇集的大躍進至今仍備受推崇，不論是在真人演出或動畫方面[8]。在這部天馬行空又雜亂的太空劇集裡，地球人並沒有建造巨大的超時空要塞MACROSS，而是要塞突然墜落到地球上，後來被地球人改造成人工都市兼航空母艦，用來對抗傑特拉帝外星人。不幸的是地球軍還沒有搞清楚這玩意兒是怎麼操作的，所以劇中有個橋段是這艘船的一部份垮下來壓到自己，把戰鬥機飛行員一條輝（美版名字叫Rick Hunter）跟流行偶像歌手鈴明美（Lin Mingmei）困在一起。由於大副早瀨未沙（美版名Lisa Hayes）也暗戀著一條輝，就此展開一段三角戀情。

有人喜歡太空戰鬥，有人喜歡戀愛情節，包括跨種族、跨星球之間的戀愛（可惜裸體淋浴畫面因為不符美國法規而被刪剪了）。更有人喜歡它明目張膽的惡搞，例如對抗傑特拉帝人的終極武器居然是偶像歌星鈴明美的歌聲。總之它在西方佔據了動畫史的重要地位，西方觀眾簡直欲罷不能。

日本人也是。手塚大師嚴謹的劇情與豐富的角色啟發了一波漫畫革新，接著也啟發了許多世代、原本不考慮投入的漫畫家與動畫家。他在1987年觀察說：「許多有才華的人原本應該進入藝文界或電影圈，都相繼投入了這個領域，也展現了不少成果……現在日本動畫擁有領先全球的資金與技術。」[9]

請按播放鍵

錄放影機是八〇年代另一項重大的科技發明。它使一些經典大作復活，讓製作商不必再動輒受限於電視播放的格式。直接以錄影帶發售的動畫（稱作OVA或OAV）發源於1983年的日本，由一部叫做《Dallos》的科幻劇開始。這種將作品直接銷售給觀眾的能力，不僅使動畫內容更加多樣化，也把觀眾的範圍名符

[4] 因為日語中的數字五也唸作go，所以「Mach Go Go Go」也可以解釋為「五馬赫，出發吧（動詞），號（主角名字）！」（Mach 5, Go, Go）這種雙關語只是小兒科……

[5] 本劇主角船艦是利用二次大戰的大和號戰艦殘骸外殼改建而成的。其餘關於大和號的資料請見147頁專欄。

[6] 這部作品的日文全名是《科學忍者隊Gatchaman》，在美國變成了《Battle of The Planets》或《G-Force》，總之就是有人穿著像鳥類服裝的那一齣。

[7] 例如1987年的電視動畫《赤色光彈》（Zillion），是從玩具雷射槍衍生的故事，情節幾乎都源自《星際大戰》或《鋼彈》，成員包括（美版名字）：JJ（主角）、Apple（美少女）、Addy（小孩）、Dave（胖子）與Champ（獨行俠）。因為這個公式太完美了，直到仿諷的動畫劇中劇《激剛牙3》仍被沿用。這齣戲是1996年電視動畫《機動戰艦》的一部份，片中所「引用」的橋段、角色、情節都來自七〇年代的巨大機器人與科學戰隊系列，劇中角色分別叫做天空健（主角）、奈奈子（美少女）、淳平（小孩）、大地明（胖子）、海燕讓（獨行俠）。

[8] 西方人所認知的科幻動畫《Robotech》是由《超時空要塞》、《超時空騎兵》、《機甲創世紀》串連而成。

[9] 摘自《手塚治虫展》（東京：朝日新聞社，1990），第286頁。

其實地拓展到了全世界。當未經修剪、未經變造的原版日本動畫成為美國租售店架上的另一種選擇時，消息立刻就在美國各地傳開了。

時間快轉到1995年，當時最大的突破是《美少女戰士Sailor Moon》。這是少女漫畫家武內直子的作品，結合了魔法奇幻、戀愛喜劇與科幻的要素。這部作品在日本、美國、加拿大、波蘭、菲律賓、巴西，還有網路上都十分走紅。一夜之間有好幾百個歌頌劇中角色的網站出現，即使故事主角月野兔是個愛抱怨、笨手笨腳的愛哭鬼，總是在最後一刻才勉強拯救世界，還是吸引了一大票的死忠影迷。⑩

之後，另外兩部更受歡迎的暢銷大作登上了美國螢幕⑪。《七龍珠Z》改編自鳥山明的長壽漫畫作品（1984到1995年週刊連載），動畫版本就跟漫畫同樣長壽⑫。它跟描繪猴子護送和尚去印度取經的中國古典文學《西遊記》其實只有非常淺薄的關連。劇情主線是描述一個天真卻武功高強、心地善良的小孩子悟空⑬，他有一個金球，是能夠召喚龍神的七龍珠之一。全劇長達五百多集，悟空一路戰鬥、長大、戰鬥、結婚、戰鬥、生小孩、戰鬥、死亡，然後把龍珠傳給兒子悟飯（這個名字的日語諧音意思是「米飯」或「一餐」）。

這樣的故事規模還不夠大？那就看看《神奇寶貝》吧。這部1997年由電玩衍生的產品在太平洋兩岸都紅到不行。劇情在奇形怪狀、能力各異的幻想怪獸衝突間，發揮戲劇化的潛力，每場勝負都牽動著所有小男生的野心。一路上還要打敗（既陰險又搞笑的）反派「火箭隊」，傳達出關於團隊合作、在劣勢中奮鬥求勝，還有抱持善良心地（日語yasashisa，溫柔同情的精神）的教訓。

⑩《美少女戰士》的死忠影迷展現了西方電視史上罕見的毅力，對製作廠商與代理商施壓成功，逼出了一些成果。它在日本播映了五季（200集），加上三部劇場版與20分鐘的電視特集。英文字幕原本只製作到第二季的一半，所以影迷團體SOS（意指Save Our Sailors）發動一場長期請願活動。本書英文版撰寫期間，前四季都以英文字幕播出了，三部配了英文字幕的劇場版也可以在影音租售店找到。

⑪大銀幕方面也有人支持，但是發展之路總是比較崎嶇。最近在美國，從1981年後就缺席的劇場版日本動畫終於復活了。《攻殼機動隊》、《人狼》、《X劇場版》（以少女漫畫創作團體CLAMP的作品為根據，可不是史派克·李〔Spike Lee〕導演的《Malcolm X》傳記電影喔！）、《大都會》、《聖天空戰記：蓋亞的少女》與《Perfect Blue》都在藝術電影院上映，就像宮崎駿的大作《魔法公主》一樣。只有第一部神奇寶貝劇場版無法維持後勢，如同其他流行熱潮迅速消逝。

⑫其實是一系列動畫，包括《七龍珠》、《七龍珠Z》、《七龍珠GT》三部作品。

⑬手塚大師的第一部劇場版動畫（1961年的《西遊記》）也是根據這個中國故事，不過在美國改名上映之前又經過編輯剪接。諷刺的是，年輕時的手塚在1941年看過一部罕見的中國動畫《鐵扇公主》，也是根據同一個來源。更慘的是，《鐵扇公主》遭到日本的軍政府刪剪，因為在戰爭（尤其碰巧敵人是中國）之中無法容忍孫悟空的無政府主義行為。

從漫畫到行銷

並非所有的日本動漫畫都抱持如此崇高與單純的動機，它們對於賺取利潤的重視與西方作品相同。（畢竟《神奇寶貝》是從任天堂的電玩演變而來。）兩者主要的差異表現在結構以及事件的相互關係上。

美國卡通多半是源自平面出版品，從報紙連載的《大力水手》與漫畫單行本《超人》，到童書如《小熊維尼》以及格林童話故事，重點放在找出成功通過市場考驗者，以確保觀眾來源。（有鑑於此，迪士尼同時走兩種路線：從古典文學中尋找影片題材，也發展米老鼠與唐老鴨等原創角色的漫畫版。）

美國的題材來源限制在六〇年代開始鬆動；《胖亞伯特與寇斯比小子》（Fat Albert and the Cosby Kids）被認爲是第一部根據漫畫而來的動畫。《The Care Bears》在動畫化之前早已是知名的玩具產品；其他商品則與動畫同時推出，以便一開始就能爲計畫帶來資金。在後現代的年代，美國卡通還可能根據院線電影改編而來（例如《陰間大法師》、《MIB星際戰警》、《十八歲之狼》，甚至更奇怪的，真人版《蝙蝠俠》電影。其實這些電影也是根據新版的漫畫而來，現在通稱爲「圖像小說」，其中某些還受了日本漫畫的影響！）有些卡通則參考較早期的動畫片。大多數現代美國動畫則是原創的主題。

許多日本動畫緣起於漫畫（所以本書出現很多次「根據某某漫畫改編」字眼），如此一來有許多好處，例如對於已熟知並關心某個角色的觀眾來說，會有好感與親切感，亦能讓熟悉漫畫內容的觀眾填補情節中的某些空白。同時動畫作者可以略過部分劇情細節，不必擔心想看的觀眾會看不懂。動畫還可以根據真正的古典題材改編，例如古代中國與日本的故事（如宮廷戀愛的《源氏物語》、江戶時代史詩《八犬傳》以及明朝的小說《西遊記》）、現代日本（描述戰後的《螢火蟲之墓》）與其他國家（從印度經典《梨俱吠陀》到19世紀歐洲的悲情小說《龍龍與忠狗》）等等。當然，原創概念也有機會動畫化，但是市場的力量會干擾日本動畫的製作過程。像Bandai這類大型玩具公司，不只將當紅週刊漫畫中把所有能商品化的東西拿來賣，有時還會建議作者增加或修改角色，讓商品看起來更吸引消費者。作者和導演也可能受到動畫工作室、出版商與其他相關人士意見的影響。

動畫化之後，美日行銷有一個顯著的不同：日本有所謂「road show」。不管是每週播映的電視版、院線片或OVA系列，製作人經常會拿著毛片辦活動。規模雖然還不如「試映會」，但也比預告片要來得豐富。通常「road show」在首映前四個月左右舉行，開放影迷們參加，活動現場可以聽到偶像歌手演唱新

作的主題曲，見到參與配音的的「聲優」（配音員）和漫畫家、劇作家或是任何原創者，並且觀賞作品的片段。⑭

下一波動畫

《神奇寶貝》在西方市場的成功，記錄著電視業者所夢想的龐大利益終於實現，也帶動了其他作品的仿效。如果沒有《神奇寶貝》的先例，《數碼寶貝》、《怪獸農場》、《遊戲王》與《庫洛魔法使》這些作品也無法在美國電視頻道中播放。

這些還只是「小孩＋怪獸＋收藏品」的個別類型而已。還有其他電視台將賭注放在《天地無用》、《青色6號》、《鋼彈W》與《聖天空戰記》等日本作品上。⑮

本書將會觸及一些主要作品的電視版、劇場版、OVA作品，其中不乏長期性作品，有26週以上的劇情架構。有些作品特別針對把那些托爾金的《魔戒》當作小品的成熟觀眾。還有某些長篇動畫形式是模仿電視劇的架構：不是劇情各自獨立、只靠串場角色連接的相關作品，而是有一個宏觀的劇情結構，有頭有尾。這種後劇的情節完全根據前劇的情節來推演的模式，對於《朱門恩怨》（Dallas）、《朝代》（Dynasty）或其他「黃金檔肥皂劇」的影迷來說，一點也不陌生。不過美國很少有其他類型的節目嘗試過把劇情寫得這麼龐大。從《麥海爾的海軍》（McHale's Navy）開始到《紅河谷》（Bonanza），美國電視就選擇了不要求連貫的劇情。這並不表示某些日本動畫編劇就如同西方電視節目般的不可預測，有些傳統還是有必要存在的。無論如何，我們都不能忘了慣例這件事，以及在劇本及螢幕上所使用的文化符號，才能更完整地了解作品所欲傳遞的內容。

⑭ 有時候主題曲跟對應的動畫根本毫無關係，動畫只是歌手出片所搭配的平台而已。有時候歌曲會配合內容，但是深淺程度不一。美國的電視動畫主題曲經常被壓縮到最短，讓人懷疑是不是為了多賣幾秒廣告。但是在日本，動畫主題曲即使是從全曲壓縮成90秒精簡版，仍然非常活潑好看。

⑮ 《天地無用》跟《鋼彈》相當走紅（共四集的OVA《青色6號》則變成一次播完的特集），但是號稱藝術成就最高的《聖天空戰記》收視卻不理想。我們不禁要指責福斯電視台製作人薩班（Haim Saban）把它當作週六早上的墊檔之作，播了幾集之後又把它腰斬。話說回來，劇中有哪些神話與道德主題（稍後討論），或許再多的努力也無法使它在美國成為主流。幸好它後來在加拿大得以完整播出，獲得不少影迷支持。

2 慣例VS.
陳腔濫調

動畫本來就應該帶給觀眾一些感受。

本章探討影迷如何獲得這些感受：

靠視覺、音效，還有日本蘊藏在動畫中的日常生活與社交傳統。

每隔一陣子，網路上的動畫討論區就充斥著批判動畫過於「陳腔濫調」（cliché）的聲浪。或許這不是討論中最常出現的字眼，但肯定是最常被誤解的字。在繼續探討動畫之前，我們必須知道原因。

藝術並非存在於眞空中，其所處的時間與地點決定了作品所適用的美學標準。無論是精緻藝術或大眾藝術，若要被觀眾認同並接受，必須得先讓人辨認出是「藝術」。那該怎麼做呢？就是要遵守在彼時彼地與作品相關的規則。

我們不要矇騙自己了：藝術也是由規則來定義的。即使最近幾十年出現了像波拉克（Jackson Pollock，美國現代抽象派大師）這樣不循常理的藝術家，無規則可循的藝術仍在概念階段，而不是一個選項。大眾文化爲了要成爲流行，勢必避開「前衛派」，也就是所謂打破現有規則、開創而不追隨、在許多方面觸怒布爾喬亞（中產階級）的手法。文化的變遷通常是漸進式而非大換血，因此規則是被局部修改，而非全盤拋棄。然而我們經常忘記這一點，因爲歷史的推移會改變我們對文化的認知。貝多芬是個創新者，他在古典學派仍盛行的時候就開始創作浪漫樂曲，然而他是修正古典主義而發展出浪漫主義，而非將原有的古典主義全盤否定。只有少數前衛人士曾經嘗試全面改變，而且很少有人記得他們的名字。很少人聽說過帕奇（Harry Partch），這位作曲家認爲西方音樂傳統

太過「溫和」而不有趣，於是他重新制定八度音階，並且在現有樂器都無法適用其改變後的音階情況下，他發明了自己的樂器。

類似的情況也發生在抽象動畫家麥拉崙（Norman McLaren）的例子上，他完全放棄具象的畫法，而用針在底片感光劑上刮出影像，或是把感光劑全刮掉，直接在透明底片上作畫。結果作品顯得非常混亂、難懂，之後也幾乎再也沒人仿效——直到1995年《福音戰士》中某些冥想的橋段才用到這些技法。

這些脫軌行爲的重點在於，我們應能辨認「慣例」帶有正面意涵，「陳腔濫調」才是負面的。但並非所有使用這些字彙的人都了解原因爲在。無論是表情、橋段、台詞，或是任何一件小事，經常被沿用並不一定表示就是陳腔濫調。在某些情境下，經常被使用的策略依舊能夠達到震撼、娛樂並且感動觀眾的效果。

加入慣例

以十九世紀美國最流行的民謠之一〈甜蜜的家庭〉（Home Sweet Home）爲例，這首歌本身對現代觀眾來說，或許有些鄉土又過度甜蜜，若直接搭配上某人的居家畫面，很容易顯得平庸而缺乏想像力。但如果以略帶沙啞的留聲機音質來改編，放在《螢火蟲之墓》的片尾播放，同時最後一次以鏡頭掃視兩位死亡兒童那破爛不堪的家——這一刻絕對不

是「陳腔濫調」。雖然這一幕蘊含很多訊息，但觀眾仍可以明顯感受到：如果不是美軍的轟炸與大人的冷漠，他們不會被逼到這個絕境。

所以我們要瞭解其中的分別：「慣例」（convention）是敘事方法或角色設計的一部份，且能廣被接受，即使老舊，仍然有新的運用方式。而「陳腔濫調」（clichés）則是創意的敵人，被懶惰或庸劣的創作者用來粉飾作品，而不是找出慣例的新用途，更完善地表達作品。

舉例說明：從現代的《神劍闖江湖》、《少女革命Utena》回溯到真人演出的時代劇或手塚大師的變裝喜劇《寶馬王子》，任何鬥劍場面都有一套標準化的編排方式；起初對決的兩人遠遠隔開，然後全力衝向對方，迅速擦身而過，快到你無法分辨有誰中招，然後畫面戲劇性地靜止不動，再過一、兩秒鐘方能看出勝負。

如果運用得有創意又合理（意指這個橋段是敘事手法不可或缺的一部份，不是故意吊人胃口、也不為了趕時間而緊急湊和），就不算是陳腔濫調。請看《少女革命》（1997年）第一集的第一場決鬥，西園寺莢一企圖用神祕寶劍把天上歐蒂娜胸口的玫瑰打掉，歐蒂娜用的武器居然只是練習用的木劍。即使武器懸殊，我們還是猜得出誰會贏，而且覺得打鬥過程很好看。另一個例子，這種編排也被用在1988年的電影《AKIRA》中，只是刀劍換成了機車，在高速公路上玩起試膽遊戲（兩車對衝，看誰膽小在碰撞之前煞車轉向）。「慣例」只有在過度使用或太過呆板時，才會變成「陳腔濫調」。

在高橋留美子《相聚一刻》（1988年）的結局裡，五代裕作終於娶了漂亮的寡婦房東音無響子。如果故事只到此結束，那就成了陳腔濫調；就像是在舞台邊待命等時候到了就出場，是可以被預期的結局。但是在本作漫畫版之中，高橋老師把兩人的戀愛過程拉長到七年，讀者（與動畫版的觀眾）驚訝地看到了反轉性別角色刻板印象的結局：響子繼續管理整棟公寓，裕作則是從事女性化的托兒所工作。

動畫的音效

《相聚一刻》是日本動畫運用象徵與暗示等速記符號中較為有趣的作品，能向內行的觀眾發出訊息，卻使外行觀眾大惑不解。例如公寓外觀的鏡頭經常伴隨著詭異的汽笛聲當背景，日本觀眾不僅知道那意味著什麼（這種汽笛通常是豆腐店打烊時的通知），也知道故事當時的時間（傍晚）與地點（東京的中野區，高橋老師的大學時代就住在這裡，當年的住處啟發了本作的靈感）[1]。但是觀眾絕對看不到豆腐店，只聽到汽笛聲。即使夠敏感的西方觀眾，頂多也只能隱約知道有汽笛聲的場景是發生在下午。

另一個運用傳統音效的創意範例是全套《福音戰士》電視版（1995年）。許多戶外場景，包括葛城美里住的公寓大樓外，都有昆蟲的叫聲作為背景，事實上那是在日本夏季特有的蟬鳴。《福音戰士》頻繁地呈現蟬的叫聲，對某些只習慣在每年一小段時間聽見蟬鳴的人而言，是非常彆扭的事。這反映出劇情中日本氣候在「第二次衝擊」後的改變，因為地球自轉軸偏移，使日本的氣候永遠停留在熱帶。永不止息的蟬鳴是在提醒所有觀眾（至少是認識蟬聲的觀眾），劇中的世界發生了重大的變故。

若要列舉動畫中速記符號的要素跟其意義，或許足以另寫一本書。但是有些廣泛被使用的慣例，觀眾必須一開始就能理解。這些慣例多半始於漫畫，再運用到動畫中。

效果線

最明顯的慣例或許是：在角色快速動作或情緒高昂時，背景畫面經常會完全消失，取而代之的是一大片的線條掃過畫面，以表示出其速度或力量。這種技法讓我們的注意力集中到角色身上，也告訴我們此時角色正在努力奮鬥。這種例子很多，完全不使用效果線的動畫反而非常罕見。

這種將焦點放在角色身上的做法與漫畫及動畫的敘事方式相關：在長篇故事中尤其常見。這種方式能讓情節發展更為細膩，角色的個性也更豐富，而後者的影響在動畫中至為重要。觀賞動畫的人希望看到劇中角色的成長、改變與面對壓力的過程。反應方式或許強弱有別，但是所有事件的焦點都在角色身上，因此當背景消失，角色焦點就更明顯了。

怪嘴型

動畫傳統的第二例是：角色說話時嘴巴動作都很不自然。對那些從小只看迪士尼劇場版動畫（相對於最近推出的電視版動畫）長大的人來說，動畫角色嘴巴斷斷續續的上下動作看起來顯得做作。如果看的是原始日語發音配字幕的版本，那更是覺得彆扭，因為我們知道嘴巴的動作仍然跟不上講話的節奏。這是什麼爛技術啊？

其實這不是技術太遜，也不是普遍性的缺點，某些工作室已較為注意盡量讓嘴巴動作配合發音的節奏。不管是任何動畫，發生這種缺陷的理由可能有很多：

1.因為日本人的工作流程不一樣。林宏樹是史上熱門大作《天地無用》的導演，也導過《泡泡糖危機2040》❷，亦曾經在美國動畫《霹靂貓》（Thundercats）中擔任畫師。他曾指出：

美國動畫的對白是先寫好劇本、錄好音，然後繪圖配合它。在日本不是如此作業，而是先畫好圖，然後請人來配音……人物講話時，我們通常只用三種（嘴巴動作的）畫片，反過來在美國作品中，我們必須做八種。❸

2.早期媒體的影響。在電視發明、雜誌普及之前，日本人講故事的典型是「紙芝居」藝人，他會豎起一個畫架，用一連串手繪圖畫來輔助表達所說的故事，同時自己模仿不同角色的聲音、自己製造音效[4]。傳統文樂（傀儡劇）與能劇的角色通常也不開口，而且反派會戴面具，所以日本人的觀眾對於「講話但不必動口」的理解已有悠久的歷史。

3.西洋亦然。其實大多數西洋電視動畫也有類似的毛病。例如瑜珈熊（Yogi Bear）的嘴巴動作並不比飛毛腿精確到哪兒去。充其量我們只能說這是整個動畫媒體的通病。

4.東方人的偏好。我們再次發現，日本人比較注重角色的感情世界，而不講究技法上是否完美。動畫聲優兼流行歌手林原惠在她的自傳（以漫畫格式出版）中曾經談到她為了配音工作而上過的課程。「聲優最重要的工作不是拼命地讓

聲音與畫面嘴部動作配合，而是盡力去揣摩劇中角色的感受。」[5]無論如何，怪怪的嘴巴動作看久就習以為常了，並不會妨礙觀眾觀賞動畫的樂趣。

金髮真的比較有趣？

另一個要注意的慣例可追溯到20世紀初期。日本在明治時代（1868-1912）拋棄了許多傳統的事物，結束了長達兩個多世紀的鎖國狀態。只要是現代的東西理所當然就很「in」，而任何來自西洋的東西都是現代的。所以日本人開始模仿西方角色在報紙上連載漫畫，而在幾十年後動畫也跟上了腳步。結果造成了許多原本設定為日本人的角色，看起來卻像是白種人，或是帶有一頭金髮。直到幾十年後，二次大戰後出生的新生代漫畫家才開始把亞洲人畫得像亞洲人；同時，像月野兔這類角色即使是金髮，日本觀眾還是能理解她是日本人。

力求寫實

第四個傳統與前一項相關。追溯到六○年代，當時漫畫中的藝術風格開始蓬勃發展，跳脫了戰後時期的卡通造型，原本的漫畫迷後來成為新一代畫家，也開始面臨要選擇停留在手塚大師、松本零士、石森章太郎、池田理代子等作者的風格並力求超越，或者是採用更寫實的風格。所謂的「寫實」風格包括從仿諷畫乃至於超現實主義，以及介於兩者之

❶ 參閱Toren Smith的《Princess of the Manga》書中〈Amazing Heroes〉一文，165：23（1989年5月15日）。

❷ 1999年的電視版動畫，重拍八○年代秋山勝仁（Katsuhito Akiyama）導演的OVA作品。

❸ 摘自《Animerica》雜誌第七卷第8期第15頁的Geoffrey Tebbetts專訪。

❹ Frederic L. Schodt的《Manga! Manga!: The world of Japanese Comics》，第62頁（東京：講談社，1983年）。

❺ 參閱網址 http://www.nnanime.com/megumi-toon/mgbk022.html。

仿諷畫的歷史幾乎等同於繪畫本身。古希臘跟古代日本都有很多例子：以扭曲的方式描繪人物、把人畫得像動物，或把動物擬人化。由日本漫畫與西洋卡通演化而來的日式動畫，也早已習慣於運用扭曲的臉型與身材比例。

有個動畫慣例可以考證出明確的起源。1988年春季有兩家製作廠商率先製作「SD」（super-deformed）喜劇作品。其中《鋼彈》系列的製作商Sunrise製作劇場版《逆襲的夏亞》之餘，推出了短篇OVA格式的SD鋼彈，角色設計與導演是佐藤元。

劇中人物與機體都是大頭、五短身材、外型像小孩，行事作風十分無厘頭。它以搞笑為主旨，而且笑點非常直接，例如鋼彈升空出擊，卻被漁網困住。

同時在Artmic工作室，娘子軍作品《銀河女戰士》的工作人員也在進行SD計畫。《SD銀河女戰士》描繪了原始陣容的兒童版，任務不是巡邏宇宙而是拍攝MV。

從那時開始，什麼東西都可以SD化。SD版的女性棒球隊成為進廣告之前的「緩衝畫面」。電視版《羅德斯島戰記》的片尾附錄〈歡迎來到羅德斯島〉中，連惡龍都變成SD版。《美少女戰士》第三部劇場版也簡短地秀了一下SD版，戰士們被騙以為自己是吃薑餅屋的小孩子。永井豪也把自己筆下的許多人物SD化，包括血腥的惡魔人。

間的任何形式。新風格甚至有自己的名稱——劇畫（gekiga，有劇情的圖畫），用來與漫畫做區隔。結果是動畫也表現出同樣的廣度，範圍從極度細膩寫實以至於寫意的卡通風格皆有。近年來有反向而行的趨勢，將寫實（甚至嚴肅）的角色刻畫成可愛搞笑風格的「兒童版」，有時候稱為SD（super-deformed）、Q版或CB（child body或chibi，表示矮小）。如果標題帶有這些字眼，通常意味著內容是喜劇。

肢體語言

其他漫畫／動畫的傳統比較屬於日本所特有的文化，包括：

• 困窘時即伸手搔後腦。

• 緊張或生氣時，臉上會出現大滴汗水（可別誤認成淚水），或是太陽穴出現X形的青筋暴露。

• 性興奮的時候猛噴鼻血。

• 從人物的鼻孔吹出大泡泡，表示他在睡覺。

• 伸出拳頭，豎起小指（通常是男性的動作），表示說話者或其說話對象要走桃花運了。[6]

這些傳統的表現方式不僅告訴觀眾發生了（或即將發生）什麼事，也提供觀眾理解劇情的途徑，因為先前的動畫已經有類似的表現方式。因此這絕對不是情節的「露餡」，而是帶有強化作用。

1999年播映、描述女子棒球隊挑戰男子隊伍的電視動畫《野球美少女》，片頭中有個靜止畫面完美顯示出日式畫風。劇中女主角川崎涼是個15歲的天才投

手，她勁爆的左投技能顯然遺傳自職棒投手的父親（在她5歲時因車禍喪生）。這一景描繪涼的臉上沾滿塵土、淚水縱橫，沐浴在體育館的燈光下。但這是喜悅的淚水，而她的眼光朝天上遠望。任何看過體育漫畫、動畫的人都知道這是怎麼回事：比賽結束，她艱苦地贏得了勝利，正在告慰天上的父親。

如果以草率或嘲笑的方式處理這一幕，會大幅削弱其震撼力。另一方面，這也是在告訴觀眾，即使涼必須面對重重難關，不論在運動還是個人成長方面，她的意志都獲得了勝利❼。觀眾渴望一再看到這種確認，諷刺的是，時間愈久愈是如此，同時這種期望還必須因應日本社會的複雜度。

❻《相聚一刻》漫畫某集中出現過這個手勢。因為某種誤會，五代搬出了一刻館，誤會澄清前又發生另一個誤會，響子拒絕把原來的房間再租給他。為了找地方住，五代來到大學時代死黨反本的公寓。五代敲門之後，聽到屋裡有跑步碰撞的聲音。反本打開一條門縫露臉，伸出小指。含意很明顯：「我房裡有女生，現在不太方便……」這話如果要明講出來就糗了，女孩子也會尷尬。只要一個手勢，就能完全表達出意思。

❼ 光是個人的競爭就可能很複雜，三角戀情在這年頭還算是單純的。例如在《野球美少女》中，小涼夾在鄰家男孩與學校裡延攬她的棒球明星之間難以抉擇，而棒球明星又是校內網球明星的男朋友……你可以想像得到。

3 社交網絡與獨行俠

日本人的日常生活是由家族關係、
社會角色和語言所構成的複雜網絡。
包括動畫在內的大眾文化，都是為了維持社會的正常運轉，
連高貴的獨行英雄也不例外。

每個文化都有其主宰的迷思、核心信仰，那幾乎等同於世俗化的宗教。例如以美國的美式信念（或者該說是信心）為例，根源自歐洲的美國文化，普遍認為較不成熟世故的平民百姓擁有某種上流社會菁英份子所缺乏的直覺與智慧。這樣的信念表現在許多方面，從美國史上第一次政治抗爭（1794年的威士忌暴動，賓州農場主因反對英國徵稅而發動）到《頑童歷險記》（The Adventures of Huckleberry Finn）皆然。許多電視劇集都描繪天生機智者戰勝老練又有教養的人：像是《豪門新人類》（The Beverly Hillbillies）、《麥考家族》（The Real McCoys）、《華頓家族》（The Waltons）、《葛瑞菲斯秀》（The Andy Griffith Show）、《辛普森家族》與《新鮮王子妙事多》（Fresh Prince of Bel Air）等等，不過美國迷思不是本書討論的重點。

因為日本的歷史長度約是美國的十倍，日本的迷思已經經過了修飾與改良。日本文化神話的影響力遍及宗教與政治，但其最重要的影響力或許是在房地產上。

人口密集

把美國的一半人口（約一億三千五百萬人）塞進西岸的三個州：華盛頓州、奧勒岡州與加州，大約就可以反映出日本人的生活狀況。這個島國的大部分地區都是不適合農耕、經商的山地，而且綠地越來越少。所以，日本人的「隱私權」概念與西方人大不相同。日本人一向習慣跟他人緊密相處生活，屋內隔間的傳統建材也是輕薄的木頭與紙張，因此幾乎不可能有完全獨處的機會。在日本的文化中，個人的身分來自於扮演團隊中的一員，而不是獨立自由的個體。

家族至上

首先我們從「家族」來看。日本人將姓氏擺在名字前面，表示身為家族成員的重要性。舊時代的婚姻經常是兩個家族之間的協商，而非兩個當事人自由戀愛的結果。即使現代化之後，團體中的身分仍是日本社會生活中最重要的一環。每項參與——從進入什麼學校到加入哪個影友會，都成為由「義務」及「榮譽」總括而成之生活方程式的一部份。記者瑞德（T.R. Reid）曾寫到：「每個團體都要求成員的忠誠，這些不同性質的忠誠基本上定義了日本人的生活，你所屬的團體則決定了你是怎麼樣的人。」[1]行善對社交活動而言是必要的，而非出於道德或其他動機。如果有人對你施恩，你就有義務報答他；如果違背，將會使自己蒙羞。這種道德信念實踐的結果，

[1] T.R. Reid, 《Confucius Lives Next Door: What Living in the East Teaches Us About Living in the West》 (New York：Vintage Books, 1999)，第74頁。

使得日本人的日常生活跟西方人完全不同，西方人的團體歸屬通常次於個人的自由意志。對於日本人而言，一旦建立起關係之後，便能夠大方地原諒犯錯；然而在另一方面，女性的受教育權與殘障者平權的概念卻要靠西方人引進。

我並不是說日本人冷漠，一點也不。本書中的許多範例會說明，日本人在流行文化中偏好情感豐富而非情節複雜的故事。有種區分說法叫做「淫」與「乾」，前者暗示人際間感情親密，後者則表示保持適當距離❷。在社交活動中，除非靠時間建立了人與人之間的連結，或是發展出某種適時適所的親密行為，否則一切都是很「乾」的。

高橋留美子的《相聚一刻》有兩個例子正好說明這一點。有一次五代因為朋友±反本養的貓生了小貓，因而違反住宿規定帶小貓回家❸。±反本是女優真野京子的影迷，所以他把送給五代的小貓叫做京子。五代擔心直呼小貓的名字不太好，因為房東太太叫做響子（與「京子」同音，都念Kyoko），結果±反本想出了一個簡單的辦法：不要叫小貓的名字。

當然這只是兩人的私下協議，可是後來別的房客聽到五代跟±反本講電話時提到Kyoko，沒加上禮貌性的稱謂「小姐」（這種不恭敬的稱呼叫做「直呼其名」〔yobisute〕），聽起來好像是他跟房東熟過頭了。後來他又告訴±反本「每天晚上Kyoko都會爬到被窩裡跟我睡」，五代

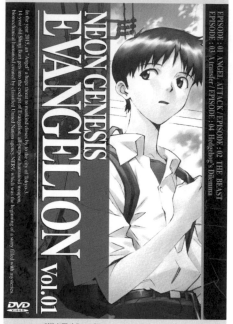

Evangelion 《福音戰士》TV版 © GAINAX / Project Eva · TV TOKYO
Licensed by ANIMATION INT'L LTD.

擔憂的名稱問題果然產生了喜劇災難的效果。（讀者或許會有疑問，五代為什麼不乾脆把小貓改名算了？答案是因為這樣對±反本不禮貌。）

另一個極端的例子是在最後一集〈P.S.一刻館〉，五代經過七年愛情長跑，終於娶到了響子❹。在傳統的神道婚禮之後，五代發表演說感謝所有的賓客光臨，並談到這對新人對未來的期望。演說結束時，五代向賓客說：「我跟響子『小姐』……」然後突然停止，察覺不對，改口說「我跟響子……」如此表現了日本社會與人心的運作，並且表達出漫畫的要旨。

五代這麼稱呼響子，可是跨越了一大步。他之前即使直接與響子交談，通常遵守「用職務指稱他人」的日本習俗，稱呼響子爲「管理人小姐」（職銜加上禮貌的稱謂），這也是個用團體中的角色來定義個人的例子，採用行業與工作內容來定義；即使在激情的婚前性行爲中，他也叫她「響子小姐」。同樣地，響子在後來回憶時說：「其實我從以前就喜歡五代先生了。」（Honto wa ne, zutto mae kara, Godai-san no koto suki datta no.）。她不只以姓氏稱呼五代（她在漫畫中從來不叫他的名字裕作），還用第三人稱來叫他。對於習慣輕鬆、隨性、混亂又非正式的西方人而言或許有點奇怪，但在日本，這可是天經地義的講法。

表現禮貌的程度——以及不瞭解狀況的

西方人如何對應，也是《福音戰士》中EVA駕駛員互動關係的一環。主角碇眞嗣是NERV基地的司令碇源堂的兒子，他的兩位同儕駕駛員都是年齡相仿的女孩，對他講話的方式卻很不同，這可以用國籍差異來解釋。神祕的綾波零叫他「碇君」⑤，如此就絕對不會把父子兩人混淆，因爲父親的稱謂是職稱——「碇司令」。但是擁有一半德國血統、在美國長大的明日香就沒那麼客氣了，心情好的時候，她通常直呼主角「眞嗣君」，要是不爽，她就改說「白癡眞嗣」。

其實明日香不必用到白癡這個字眼，因爲對日本人而言，光是直呼別人名字就很沒禮貌了。瑞德指出：「在日本，如果是跟自己年紀接近，或從小就認識的人，或許可以直呼其名。但是在那個講究禮貌的社會，如果用名字稱呼一個只認識十年左右的人，通常還是略嫌親密了……」⑥剛認識的人叫他「眞嗣君」已經是失禮，如果再去掉「君」，就是「直呼其名」的標準範例了。

創作《少女革命》的BePapas團員之一、少女漫畫家齋藤千穗在接受《Animerica》雜誌專訪的時候，提出一種近似虛無個人主義的生命哲學——除了在最後論及日本傳統對於「人際間如何相互影響生活」的看法時，提出完全相反的觀點。她說：

② 同①，第69頁。

③ 高橋留美子，〈響子與總一郎〉，《相聚一刻》第3冊（東京：小學館，1983）第63頁。如這一章的標題所示，主旨是「移情作用很常見」。畢竟響子也用亡夫的名字總一郎來稱呼她的小狗。

④ 〈PS一刻館〉，高橋留美子，《相聚一刻》第15冊（東京：小學館，1987）第191頁。

⑤ 綾波零喊的「碇君」其實算是近年來邁向民主化的範例。從前，「君」是男性用來稱呼同性平輩，例如同學或同事用的；男生可用暱稱「chan」來叫女生，女生卻必須用「san」來稱呼男同學。男女用「君」互稱是兩性平權的一大步，同時保留了團體的認同。

⑥ 同註①，第69頁。

我小時候以為世界是個固定不變的地方，我住在裡面，能做的就是體驗現有的世界。後來我發現有些掌握權力的人想要按照自己的慾望改變世界，不僅是在小如家庭單位中如此，大到整個社會規模亦然。這些權威人士可以改變世界的倫理與道德，並且將其當作自己的工具。所以當我了解到道德是由這些人所決定的，我如釋重負。我身為女人所受到的種種限制並不是天命，而是人為的，所以我不必被它拘束。身為一個人類，我要做任何能夠獲得幸福的事，不管別人怎麼說——在追尋的過程中我成為一個滿足的人。但是我也不能為所欲為，因為我必須與他人溝通、與社會互動。如果能夠體諒他人，還是可以找到通往幸福的道路。❼

即使革命也是有所限制的。

就是別說不

日本人似乎天生就有維持所有社交互動禮儀的能力，然而這卻引起了一些誤解。有一個至今依舊著名的外交糗事。1994年美國柯林頓總統與俄國葉爾欽總統會面時，當兩人談起日本首相，柯林頓警告葉爾欽說「他說『是』的時候，意思就是『不』」。日本當然並不如柯林頓所暗示的是個偽善的國家，然而這個國家有時候確實認為說出「不」顯得太過失禮。

日語中當然有「不」這個字，但是用法因社會責任而不同。這種社會網絡正是許多西洋人學習日語時最難理解的事情；例如，字彙、文法會根據一個人的年齡、性別，以及聽話者的相對社會地位而異。其實日本人也沒有真正學過如何使用語言表現「禮貌程度」，因為這就像鞠躬一樣容易，從小在社會生活中耳濡目染。

日產汽車公司曾經出版一系列名為《商務日語》的書籍，試圖解釋日本的商場文化及語言。書中提醒西方談判者，他們或許認為「日本人對於談判進度幾乎從頭到尾都沒有反應」，其實這些訊號對內行人而言可是一清二楚。像「呃，我不知道……」或「我們部門不可能獨自決定這些事……」等句子，甚至保持沉默，都是同樣的意思：不行。談判者也不該假設他們的決策可以當場表決確定：按照整體的職場倫理，含蓄的「不」已經「反映出早在會議之前徵詢上級（意見）的結果。」❽

1995年吉住涉的青少年漫畫《桔子醬男孩》（舊譯：《橘子醬男孩》）就顯示了這種追求整體和諧的做法。劇情是關於小遊與光希之間逐漸萌芽的戀情（以及感情沿途中的障礙）。故事背景設定非常奇特，簡直可以給波特（Cole Porter，百老匯的名作曲家）當作歌舞劇的腳本了。

小遊與光希雖然彼此認識，雙方的家長卻素未謀面。直到兩家人相約去夏威夷渡假，造化弄人，吹皺一池春水，小遊跟光希的父母都決定離婚，以便跟原來的準親家結婚！更糟的是，他們決定回到日本之後要在一個屋簷下共同生活！

這個意外的安排讓光希受害最深：如此一來小遊變成了她的繼兄兼室友，讓萌芽的戀情複雜化。大人們發覺她不開心，於是採取行動。他們假裝吵架，擺出鬧分家的姿態。可想而知，就在事態不可收拾的時候，光希發現自己其實不反對這種非傳統的生活方式，於是一切回復風平浪靜。

日本人的終極目標是「和」（wa），也就是和諧。所以大人們不會命令光希接受大人的決定，或是遵從少數服從多數的原則。和諧不是奉行民主或多數決，而是全體一致的信念，團體中的每位成員合作朝同一目標前進。假若光希有心事，她對新生活方式的不滿無法獲得正視，問題就永遠會存在。唯有將她納入群體，才能達到和諧。

注意用字遣詞

強調社會協調性造成了西方人的另一個誤解，與「yes等於no」的刻板印象一樣，那就是誤認日本人不講髒話。如果你看到配英文字幕的日本動畫，片中的猛男角色罵得像訐譙龍一樣兇，一定會覺得奇怪。其實在日本社會中，有些特定人體器官跟功能的字彙是不太常聽到的。反過來，也有些「咒罵用語」在日本不像在歐美那麼忌諱。例如kuso，從字面與比喻上來看都等於英文的shit，但是不若英語那麼強烈。真人演員或動畫角色在日本電視上說kuso幾乎不會產生任何反彈。但是強調禮貌的日本文化仍然發展出其他罵人不帶髒字（或同義字）的方法。

宮崎駿的《魔法公主》（1997年）就有個極佳的範例。疙瘩和尚初登場的時候在路邊攤喝湯，他抱怨的原文是「這湯喝起來像白開水」，其措詞與文法在日本人耳中聽來明明白白知道是在罵人，但是翻譯美版字幕的尼爾·蓋曼（Neil Gaiman，知名漫畫編劇）認為這句話對美國觀眾而言太平淡，於是他把怨言翻譯成「像騾子尿」。這個翻譯上的轉變或許也點出了美國文化的特色。

離群索居

日本流行文化中有許多描述日常生活的社交網絡形成、破壞與修補的例子。（這些動漫畫作品很少被引進美國，因為比起易懂的搞笑與科幻類型，這些「現實生活」戲碼很難被美國觀眾接受。[9]）日本流行文化會用正反兩面的例子來加強文化信念。動漫畫經常描繪平

[7] 〈齊藤千穗與幾原邦彥〉，Julie Davis與Bill Flanagan採訪。《Animerica》第8卷第12期，第9頁。

[8] 日產汽車公司國際部編纂，《Business Japanese：A Guide to Improved Communication》第二版（東京：Gloview Co.,1987）第276頁。

[9] 《相聚一刻》是簡單明瞭的戀愛喜劇，所以例外，《桔子醬男孩》則是另一例外。筆者認為《古靈精怪》不算在內，因為劇情有運用到超能力。

凡的日本人置身於危難的狀況，卻能逐一克服難關的情節。也有些故事描寫幾乎沒有社交生活的人所發生的事，把孤獨的優點美化，但也同時提醒一般人，不必離群索居是多麼幸福。伊恩·布魯瑪（Ian Buruma，學者）推測「獨行俠的悲情宿命確認了一般日本人在如此受到拘束而體面的平淡生活中，所擁有的福氣」。[10]

可是獨行俠經常也是戲劇化的最佳關鍵，從小池一夫、小島剛夕的浪人（無主的武士）傳奇漫畫《帶子狼》、和月伸宏的《神劍闖江湖》，到手塚大師的密醫《怪醫黑傑克》皆是例子。孤立的境況可以加入搞笑的成分，例如《亂馬1/2》的早乙女亂馬變身；或是賦予悲慘的命運，像《王立宇宙軍》的太空人士郎拉達特；或是爲了政治動機，像《原子小金剛》中爲機器人爭取權益。一個人也可能因爲擁有特殊天賦而受到孤立，宮崎駿的《魔女宅急便》（1989年）中，13歲的小巫女琪琪必須搬到一個沒有巫女的城鎮，以法術自立謀生過活，這是某種成長的儀式。在本書提到的大多數動漫畫作品中，日本人對獨行俠的迷思處處可見，只是戴著不同形式的面具出現罷了。這種敘事方法引出故事的

起頭，主角的結局通常不是回歸廣大的社會，就是繼續孤立甚至死亡。這並不是現代流行文化所創造出來的，獨行俠在日本固有傳說中已活躍了一兩千年，許多舊角色只是換個新造型，仍不斷出現在動漫畫中。

[10] Ian Buruma, 《Behind the Mask：On Sexual Demons, Sacred Mothers, Transvestites, Gangsters, and Other Japanese Cultural Heroes》（New York：Meridian, 1984）第218頁。

4

很久很久以前
從傳說到動畫

有些人感嘆日本跟歷史文化的關係越來越疏離了，
但是自古相傳的民俗傳說，卻是現代動畫的重要靈感來源之一……

1997年有兩部電影打破了日本的票房紀錄；一為由詹姆斯·喀麥隆執導的好萊塢超級鉅片——《鐵達尼號》（Titanic❶），這部以浪漫的手法重新詮釋歷史悲劇的電影，在日本跟美國的票房都同樣開出長紅。另一部大作則是有史以來最賣座的日本電影——《魔法公主》，由宮崎駿編劇並執導（在歐美的名稱叫做《Princess Mononoke》❷）。

這兩部電影南轅北轍，如果把它們拿來互相比較乍看之下似乎沒什麼道理。兩者所對應之時代背景都是發生在過去，但《鐵達尼號》是改編自20世紀初的歷史事件，而《魔法公主》卻沒有具體的時代背景，只能隱約知道是中世紀的故事。前者描繪兩個分屬不同社會階級的年輕人——一個是想到美國一圓發財夢的窮小子，另一個是名門出身卻心靈空虛的富家女，兩人在船上邂逅並墜入愛河，沈船時男主角不幸罹難。後者描繪兩名青少年——一個企圖靠旅行治療自己，並且希望恢復大自然秩序的貴族王子，和一名被野狼養大的小女孩，他們兩人在一個專門採煉鐵礦以製作槍砲的要塞城市「煉鐵場」相遇。

除了蘿絲那位言行卑劣的未婚夫卡爾之外，鐵達尼號上並沒有算得上真正的反派角色，而主導劇情的力量是大自然的力量：一座冰山。但《魔法公主》所在的古日本就有反派的人類，其中煉鐵場的創辦者烏帽子大人在劇終為了得到救

贖而付出了慘痛的代價。大自然的力量在《魔法公主》劇中非常複雜而多元化，從細小的樹靈到莊嚴的山神皆是，而這些自然的力量無法明確將之歸類為英雄人物或是反派角色。總之在《魔法公主》中，人類對大自然的蹂躪幾乎毀滅了女主角小桑、煉鐵場、各種動物靈魂與森林本身。在結局的部分，《鐵達尼號》的主角因為死亡而分開，《魔法公主》的主角卻在最後了解了，即使兩人相愛，但由於身分背景的懸殊，是無法長相廝守的，日後也只能偶爾會面。

這兩部電影就像隨便舉兩部電影來比較一樣，必定會有許多相異點，但是它們都在日本大賣。這似乎證實了日本民俗學者河合隼雄的觀察：有些民俗傳說可能因為共享某種經驗而獲得全世界的共鳴——心理學家容格稱此為「集體潛意識」（collective unconscious）。但這些故事同時也「顯示文化制約（culture-bound）的特色」——從一個主題衍生出各種不同發展，特定版本只能獨一無二地滿足特定地域的需求❸。因此《鐵達尼號》在日本的成功是全球現象的一部份，然而《魔法公主》卻只能在美國的藝術電影院上映——當然也沒能打破任何票房紀錄。這因而引發一個疑問：日本人為什麼熱烈喜愛《魔法公主》？或許要另寫一本書才能回答這個問題。我們探索答案的同時會再討論其他大大小小的動畫，以了解創造出這些作品的文化。

先從「很久很久以前」著手吧，這句話大約等於日語的「mukashi mukashi」，許多日本傳說開頭都是這一句。蒐集、撰寫日本民俗傳說原是宮廷中人打發時間的嗜好，最早可追溯到12世紀初，12到14世紀的一些重要作品集至今仍有人刊印與閱讀[4]。其餘著作——包括收錄了神話與傳說、完成於八世紀左右的《古事記》（Kojiki），年代就更久遠了[5]。因此日本有豐富的民俗記錄（包括各地的不同版本），堪稱是當年的流行文化，是一種能夠反映出文化主流態度、同時也幫助形塑與保存該文化的娛樂。

要嚴格檢視日本民俗傳說與現代之間的關係，一章的篇幅恐怕不夠，隨著本書進展，我們還會在其他章節談到日本傳說。眼前我們就專注於三種不同處理傳統素材的範例：第一種是古典故事的原版重述；第二種為改變原有劇情或角色；其三則跟傳統故事幾乎沒有關係。

羽衣：過去與現在

「羽衣」的傳說在渡瀨悠宇的少女漫畫《夢幻天女》（後來拍成24集電視動畫）中有個迷人的轉折。作者處理傳說的方式呈現出典型的日本風，同時又大致保留了原版故事的共通性。

全日本的羽衣傳說有超過三十個版本，描述神仙般的天女穿著的羽毛外衣。基本劇情是這樣子，有一個或好幾個天女下凡來，在河裡洗澡，碰巧有個叫做白陵的窮漁夫發現了天女披在樹枝上的羽衣，他從來沒見過這麼美麗的東西，於是決定把它偷回家。天女化身成美女求他歸還羽衣，否則她無法回到天上去。白陵被她的眼淚打動，表示只要天女跳舞給他看，就把羽衣還給她。

渡瀨引用的是另一個版本，白陵把羽衣藏起來，強迫天女嫁給他、幫他生小孩。過了幾年，就像歐洲格林童話的〈朗柏史提斯金〉（Rumplestiltskin）情節，天女無意中聽到自己的小孩唱的歌中透露了羽衣藏匿處，她立刻找出羽

[1] 《鐵達尼號》對日本的衝擊範例之一：2001年5月，日本戲院上映了一部結合業界三巨頭的劇場版動畫——改編自手塚治虫早期漫畫《大都會》，由大友克洋（《AKIRA》的原作兼導演）監製、林太郎（《銀河鐵道999》等）導演，而在該片的宣傳網站上放了一段詹姆斯·喀麥隆的祝賀問候語。

[2] 這個標題很難翻譯，「Hime」是「公主」的意思，可是主角小桑並沒有統治任何地方，她獨自住在森林裡，與養育她的神狼作伴。「Mononoke」則表示「惡靈」，但直到影片過半，我們才看到煉鐵場的工人用這個綽號稱呼她，因為她經常騷擾或殺害這些人。此外，San也是日語的「三」的意思，因為她被神狼Moro當作第三個小孩來收養。

[3] 河合隼雄，《The Japanese Psyche：Major motifs in The Fairy Tales of Japan》翻譯版，河合隼雄、Sachiko Reece合著（Dallas：Spring Publications, 1998），第3頁。

[4] Royall Tyler，《Japanese Tales》（New York：Pantheon, 1987），第xix頁。

[5] 關敬吾（Keigo Seki）著，《Folktales of Japan》英譯版，Richard M. Dorson撰寫的前言。Robert J. Adams（Chicago：University of Chicago Press, 1963），第v頁。

衣，帶著它（在某些版本中還包括她的小孩）飛回天上去。❻

而在渡瀨的漫畫版中，白陵遇到強盜嚇壞了，便求助於天女的神力。天女一答應白陵的請求，他立刻體會到手中掌握的權力，於是開始虐待妻子與其他人。渡瀨認為天女應該討厭像這樣被一個凡人惡意利用，因此她筆下的天女傳說不只是巧妙地與其他日本傳說中的女性復仇精神吻合，也把天女變成了亞洲版的米迪亞（Medea，希臘神話中幫助傑森竊取金羊毛的女祭司，後來被傑森拋棄）。

《夢幻天女》描述現代社會中一個有錢

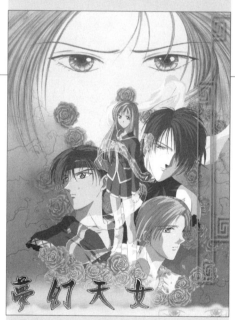

夢幻天女 © Yuu Watase/Shogakukan · Bandai Visual · Studio Pierrot All Rights reserved

有勢的御景家族❼，其發跡原因是多年以前的祖先，自名為Ceres的天女手中獲得了一件羽衣，並且讓她生下小孩，但由於天女痛恨被迫留在人間忍受丈夫的虐待，因此在死後仍想要報復。她不斷轉世投胎為御景家的女性，只要過了16歲生日之後就會獲得完整的法力。御景家的男人都知道這回事，所以小心留意殺死每一個可能有法力的女孩子。

漫畫中的主角是御景妖與她的雙胞胎哥哥御景明。御景妖早在16歲之前就顯露出擁有法力的跡象，因此逃離御景家是唯一的生路。她尋求許多人的保護以躲避職業殺手，其中還與護衛者發展出幾段愛情故事。同時，御景明似乎也被當年偷走羽衣的祖先附身，因而想要抓到御景妖／Ceres，並且把她看待為是他的的「女人」。這樣的情節在充滿魔法、懸疑與幽默的情節中又增添了一絲亂倫的性暗示。

然而整個故事還有另一個層次，學者貝托罕（Bruno Bettlheim）在《魔法的使用》（The Uses of Enchantment）一書中指出，傳統的神仙民俗故事經常隱喻著現實生活的教訓，只是如果直接了當地表達可能會太過於嚇人。貝托罕認為這些教訓符合古典佛洛伊德心理學，雖然Ceres並非心理學上的典型，但仍然是潛伏在日本流行文化中的生活教訓。記者中谷安迪以「陷入極度痛苦情境的女孩」來描述這個故事，他說對了，只是在某

個層面上來說他未必眞的了解。御景妖不僅面臨殺手的威脅，同時還有青春期的問題。渡瀨將少女轉變爲成熟女人的微妙情境（以妖被天女Ceres附身作爲一種象徵），以及伴隨新狀況的發生，妖對於自己擁有的力量的體認，都呈現給觀眾。爲此，妖必須尋求從小養育、支持她的家人以外的協助，因爲家人的優先考量再也跟她不同了。他們或許不喜歡她即將經歷的變化，但這是早已註定要發生的。並且，爲了讓一切有個圓滿的結局，天女終究必須面對施虐的丈夫——依憑的不是戰鬥，而是同情與理解。

前段最後的文字，似乎與先前所述並不一致。天女Ceres既然對歷代的御景家族發動復仇戰爭，在典型的惡妻故事中，觀眾會預期除非天女得到滿足——也就是御景明死掉，否則她不會罷手。然而日本文化不鼓勵爲了私仇而進行報復，總得有個前因後果，像《忠臣藏》的47名浪人等了好多年才替主公報仇，或者《八犬傳》中的八犬士出生在日本各地，必須在長大之後找到同伴，才能協力保護主君。出自於個人情緒而非對家族的忠誠或天意之復仇，必定會擾亂社會的和諧。大眾文化傾向於維護社會秩序，而非破壞它。這個故事的最後，雖然御景與天女相繼過世，御景家與天女Ceres之間終於獲得了和解。作者藉此告訴我們，即使是神仙也要學著體諒他人

（yasashii），學習維護和諧。[8]

桃太郎

1982年的《敏琪茉茉》（又譯：《甜甜仙子》，以下統稱《敏琪茉茉》）[9]是動畫史上最早出現的魔法少女，至今仍受到懷念與模仿。小仙女的父母來自於外星球，他們將她送到地球和一對沒有小孩的夫婦共同生活（小仙女催眠了養父母，使他們以爲她是自己親生的小孩）。她的法力包括一支可以變成青少年的魔法筆，變成了青少年後便可以輕鬆做好許多小朋友無法辦到的事，這對於經常聽到大人說「你還太小了」的兒童來說，是個共同的夢想。《敏琪茉茉》在電視上播映了兩季之後，茉茉（小桃）便決定要繼續當個地球女孩。

❻ 同註 ❺。

❼ 這個標題是個多重雙關語，一點也不意外。形容詞Ayashii意指「奇怪的」、「神奇的」，也有「可疑的」與「無法置信的」之意，標題中使用了一個特殊漢字，也表示「妖異的」，此外也影射主角的名字Aya。上述資料摘自中谷安迪的〈Ceres：Celestial Legend〉一文，《Animerica》雜誌第9卷第4期（2001年4月），第6頁。

❽ 關敬吾提到一個較長版本的羽衣傳說後記，把它跟中國的七夕傳說結合。描述這個漁夫爬上天庭想去見仍在生氣的老婆，但是被岳父刁難要他完成許多任務，因此他跟妻子被變成被銀河隔開的兩顆星星，每年只能在陰曆7月7日相會，這天至今仍是日本的節日。同註五，第63頁。

❾ 另一個海外名稱是《Magical Princess Gigi》。

小仙女的名字可不是憑空得來的。她叫做茉茉（小桃）不只是因為她有誇張的粉紅色頭髮，在日文裡momo是桃子的意思，而粉紅色就叫做momo-iro，也就是桃子色。敏琪茉茉這個角色儼然是桃太郎的現代變性版。❿

很久很久以前，森林裡住著一對沒有小孩的老夫婦。某天他們在河邊洗衣服，老婆婆發現從上游漂來了一個大桃子，她把桃子帶回家，想要切開來吃的時候，桃子裡卻蹦出一個小男孩，因此他們把這小孩命名為桃太郎。隨著光陰流逝，桃太郎長大後成為一個健康聰明、強壯勇敢、又愛護小動物的人。

當時桃太郎的村子經常遭到惡鬼騷擾，於是他誓言阻止惡鬼，只帶了三個飯糰當糧食，便出發前往鬼島攻打惡鬼。旅途中桃太郎遇到一隻飢餓的小狗，小狗願意幫助他打鬼以換取食物，於是桃太郎給牠一個飯糰。桃太郎接納了小狗成為他的同伴；接著桃太郎又陸續遇見猴子與雉雞，牠們以同樣的方式成為桃太郎的同伴。

當桃太郎一行人到達鬼島之後，雉雞先飛到島嶼上空偵查敵情，回來向桃太郎報告惡鬼的城堡所在位置。到達城堡時，猴子爬牆潛入將上鎖的大門打開。而後惡鬼與桃太郎展開了一場大戰。最終因為飯糰給了桃太郎與同伴們超人般的體力，得以打敗惡鬼，並且帶著惡鬼獻出來的金銀財寶榮歸故里。

《敏琪茉茉》模仿桃太郎的劇情，賦予桃子當年幫助過桃太郎的三種動物當寵物：狗、猴子和一隻鳥。她同樣幫助迷糊的養父母度過了許多危難，這點也反映出桃太郎的際遇：由老夫婦撫養長大，因此從鬼島帶回財物以報答他們。這種互利共生、互相照顧的模式至今仍是孔儒思想所強調的。

桃太郎也曾經出現在其他動畫中，例如在高橋留美子的《亂馬1/2》第二集，英文標題叫做〈Nihao My Concubine〉，劇情背景為熱帶島嶼，該島的主人名為Toma，他的徽章是個巨大的桃子，手下三個僕人具有明顯的狗、猴、鳥的特徵。不過這個故事並不是去討伐惡鬼，而是Toma綁架了小茜跟其他女孩以勒索贖金。Toma既是綁匪又是島主，影射了桃太郎在這個衍生版本中成為了惡鬼的角色。

孔雀王

有時候古代傳說殘存於現代動畫中的，只剩一個名字而已。《孔雀王》即為一例。其實這個名字曾在1984年與1994年被兩個OVA系列採用。現代版故事可說是神祕主義加武打噱頭的一團混戰，特色是快速的招式以及血腥暴力。《孔雀王》標題指涉的是一位名叫孔雀的年輕人，他是這個故事的四位主角之一。他與他的朋友們必須阻止一個被封印在古都奈良地底下的魔王復活。

至於現實世界中的孔雀王，是佛教密宗的神祇。有個寫於16世紀的故事提到一個叫做En的和尚，矢志過簡樸的生活，因此穿著樹皮做的衣服，只吃松葉維生。一次偶然的機會接收到神諭要他誦念〈孔雀王咒經〉，他也藉此獲得了神通力，因而能夠駕著雲霧在天空中飛翔。然而這個故事的絕大部分是關於孔雀王與葛城山的山神──一言主──爭鬥的事蹟。En想要強迫一言主建造一座通往黃金山頂的石橋，由於一言主的拒絕，En便使用咒語將他的元神監禁在山谷中一塊長滿藤蔓的巨石底下。[11]

第二個OVA系列在一開場就把戰鬥帶到兩個不同的次元[12]。起初不是和尚跟邪靈的決鬥，而是關於光明與黑暗兩方的戰鬥。然後場景跳到了位於舊金山唐人街暗巷中的古董店，在這裡有件珍貴的法器被持槍的納粹黨徒偷走了，首領是個戴眼鏡、穿黑色軍服的矮子。

這個故事乍聽之下模仿了史匹柏《法櫃奇兵》的情節，加上丹特《小精靈》的場景，實則不然，因為它簡直混亂到不能說是模仿任何好萊塢巨片。例如劇中

⑩ 這個觀點摘自Armando Romero所作、優異的《甜甜仙子》粉絲網站，網址：www.minkymomo.f2s.com。

⑪ 同註❹，第127頁。

⑫ 第一個系列是根據日本神話與歷史，壞人甚至企圖使16世紀的血腥軍閥織田信長復活。第二系列則引用了較多好萊塢巨片的要素。

的納粹名稱爲「新納粹黨」，意味著二次大戰早已結束，可是我們仍然可以看到興登堡號飛船漂浮在唐人街上空。

接著鏡頭快速切換到一個穿著僧服坐在東京公車上、名爲孔雀的年輕人，他剛剛通過驅魔之術的考試，因此當車上所有的人突然變成殭屍，孔雀以自己的力量擊退了其中一些，而後便有人出現來助他一臂之力。由上述例子可以看得出來，日本動畫受到好萊塢電影相當程度的影響。動畫本來就源自好萊塢。不過，《孔雀王》OVA有趣的地方並不是與好萊塢之間的關聯，而是跟日本民俗傳說的連結。動畫其實並不需要求助於古老傳說，很多動畫確實也沒有。然而還是有不少作品從古老的故事中尋找角色、劇情，有時甚至只是一個名字或地點。其實不必如此；故事可以憑空捏造也無妨，不必然要跟傳說或歷史有關。依據過去來創作故事有幾個很好的理由，例如，歷史是各種情節、角色、背景的龐大資料庫，古典文化中充滿著可以幫助動畫家加分的材料。第二個理由是傳說故事被眾人所熟知，沒有時代的隔閡；年長的動畫家在十幾二十年前學到的神明傳說，跟日本現代常看電影的年輕人學到的沒有兩樣。基於對傳說的共同認知，現成的象徵符號可以輕易地被不同世代的讀者瞭解。例如提到海洋女神弁天的名字，觀眾很容易就可以聯想到同一個形象，就如同《福星小

子》、《電腦都市》、《GS美神》等許多作品一樣⑬，甚至不需要信仰弁天也能從這名字感受到一些東西。

「懷舊」這個字眼一向被用來描述日本角色的某個特定面向⑭，但我認為這並不妥當，比較恰當的字眼應該是連貫性（continuity），畢竟日本人把「家」（ie）的結構擴及去世的祖先與未出生的後代。同樣地，天皇的家系據說也回溯了幾千年未曾斷絕。二次大戰日本投降後，美軍在佔領期間曾經試圖禁止人民對於皇室與祖先的過度信仰，但是日本人並未拋棄此信仰。這種將信仰予以延伸的連貫性在日本人的生活中至今仍有一定的作用。

若是從西方的優越觀點來看《孔雀王》這類動畫，就只會看到一個使用許多舊傳說要素妝點而成的現代故事。但若是我們往回追溯呢？或許我們可以發現現代社會透過裝飾與修飾，將老故事的生命繼續延續以至於未來。

⑬弁天是七福神之一，是音樂與藝術的女神，每年除夕夜會搭乘寶船在天上航行，如果有必要，可以變身為大蛇。

⑭ Joy Hendry，《Understanding Japanese Society》（London：Routledge,1989），第156頁。

赤裸裸的真相

5

與西方國家相較之下，
日本的流行文化對裸露採取比較輕鬆與放任的態度，
甚至在無線電視與兒童節目裡都看得到裸體，
而且不會有人大驚小怪⋯⋯

依照西方文明的認知，人類的始祖是亞當與夏娃。據〈舊約‧創世紀〉記載，他們裸體而且絲毫不覺羞恥。後來他們偷吃禁果，產生了羞恥心，並且學會像上帝一樣分辨善惡。根據記錄，雖然他們發明了農耕、畜牧，以及其他求生技能，但是亞當夏娃的第一個發明其實是衣服，爲了用來遮蔽自己。

在幾千年前的萬里之外，日本文明的起源是伊奘諾尊（Izanagi）和伊奘冉尊（Izanami），這對日本創世神話──《古事記》──中的兄妹與萬物之祖，系譜延伸到天照大神（Amaterasu，太陽女神）與她弟弟素盞鳴尊（Susanoo，又稱須佐之男）。有一次因爲素盞鳴尊的魯莽行爲，天照大神把自己跟太陽關在一個山洞裡拒絕出來。人類因而失去了太陽的光明與溫暖，陷入存亡危機。鈿女（Uzume，光之女神）於是在洞口外表演脫衣舞，露出胸部與私處，引來其他眾神圍觀，並且大聲叫囂喝采。天照大神很好奇外面的噪音是什麼引起的，忍不住從洞口往外偷看，於是太陽又回到了人間。

世上很少有這麼鮮明的對比；一個文化的文明起源是從遮蔽生殖器開始，另一個卻是靠暴露生殖器來回復光明與生命。

日本人對於在何種場合與情境之下適合裸露，有著悠久的記載。一位日本旅客杉本悅在1800年代搭乘一艘滿載西洋婦女的船隻航行到美國，她認爲西洋婦女的洋裝比自己的和服還暴露，並提出幾個有趣的理由：

我發現大多數女士的洋裝不是高領就是長裙，還有很多令我不解或驚訝的事。聽來或許不太合理，但我覺得用細麻布或高級蕾絲製造出來的細腰太過粗俗，比裸露頸子更不恰當。我曾見過日本佣人在炎熱的廚房工作時，會把和服解開露出整個肩膀；我也見過婦女在街上爲嬰兒哺乳，或是裸體在旅館浴場洗澡，但是直到輪船上那一夜，我從未看過女性爲了吸引目光而公然裸露肌膚。❶

每個文化對禮儀與失禮的概念都不同，例如在某些地方，婦女公然爲小孩哺乳算是種失態，然而在其他地方大家則可能見怪不怪。

日本人所熟知的《古事記》創世神話解釋了國家與國教（神道）的起源，每個日本讀者也都能看出高橋留美子在《相聚一刻》中模仿神話之情節❷。在《相聚一刻》中，老式小公寓的房客一開場就有個驚喜：老房東退休了，一位年輕漂亮的寡婦音無響子接替他的工作❸。她只比男主角五代裕作大兩歲，之後的劇情大半圍繞在五代裕作如何追求她並贏得佳人芳心。可是故事一開始五代是個準備重考的浪人❹，大家在他的房間（整棟公寓最大的一間）爲新房東開歡迎會，吵得他無法唸書。他在挫折之下躲進壁櫥去唸書，其餘的人覺得很好玩，六本木明美一宣稱壁櫥是「天之岩

戶」，讀過《古事記》的人就知道接下來會發生什麼事。

明美跟四谷開始假裝叫響子別喝太多酒，也不要脫衣服，然後他們開始稱讚響子的身材。其實響子一件衣服也沒脫，而且在那種情況下顯得很困窘，可是五代果然忍不住開門偷窺，結果又被拖回宴會之中。

百無禁忌

高橋繼《相聚一刻》之後的大作《亂馬1/2》有很多裸露鏡頭，但仍是適合西方小學生觀賞的作品。這部1986年的卡通描述一個鑽研武術的青少年早乙女亂馬，他的父親兼師父名叫玄馬。玄馬跟好友天道早雲為兒女訂了婚約，早雲經營一家名為百無禁忌的武館。可是當亂馬第一次出現在天道公館時，遭遇了幾個問題；第一，亂馬至少已經有過兩個未婚妻（過程非常奇特，無法在此贅述），更大的問題是：亂馬「有時候」是個女性。這是由於在中國大陸的一次修行中，亂馬跌入了溺水少女的詛咒噴泉中，這種泉水的魔力使得亂馬一旦被冷水潑到就會變成女生，而熱水則能讓他恢復為男性。

這種橋段設計很容易成為任何情色（或根本是猥褻）故事的題材，但是高橋決定只把它用在搞笑的層面，藉此跟色情劃清界線。在這個故事中讓場面輕鬆的方法之一，就是把詛咒這件事荒謬化，例如讓亂馬的父親掉進溺水貓熊的詛咒噴泉……

亂馬是一個用裸體搞笑的範例，作者根本沒打算讓觀眾以為看到的是真人。看到真人（或寫實）的高中生裸體或許令人反感，甚至違法，但是高橋的幽默畫風提醒著觀眾這「只是一部卡通」。此外，亂馬脫衣服的場面都是合情合理的，例如入浴。

樂園的一天

日渡早紀在1993年的動畫《地球守護靈》中，則是應劇情所需出現裸體，而且是畫風比較寫實的例子。這部全6集的OVA跟附錄的系列MV裡只有少許裸戲，但是觀眾們總是感到疑惑莎加林女神的信徒木蓮為何有時好像裹在毯子裡。

❶ Etsu Inagaki Sugimoto, 《A Daughter of the Samurai》(Garden City, New York：Doubleday, Doran and Company, 1934)，第154頁。

❷ 典型的高橋式標題具有多重含義。表面上只是個簡單的地址，一棟位於刻街1號的出租公寓（像許多日本廉價房地產廣告一樣，用典雅的法文字Maison命名）。「一刻」(ikkoku)這個詞亦指短暫的時間，如果當作形容詞，是指固執或火爆脾氣。

❸ 一刻館的房客包括一之瀬太太（家庭主婦）跟她兒子健太郎、六本木明美（酒吧女侍）、五代裕作（重考生）與神祕的四谷先生（天曉得他幹什麼的）。

❹ 傳統上的浪人是指無主的武士，現代引申的意義是指屆齡尚未考取大學的學生（通常至少經過一次聯考失敗）。

木蓮與她父母同樣具有與動植物溝通的能力，因此當木蓮的母親去世之後（當時她還很小），她被父親帶到「樂園」（Paradise）───一所由女神姊妹會經營的學校，在那兒學習潛能的開發。這所男女分開的學校有個奇怪的要求：不准穿衣服。如果有人想到樂園來（或是木蓮想溜出去見男生，就像她十幾歲時所做的），學生們必須裹上儀式性象徵的毯子。

木蓮成年後初次被分發到月球觀測站時產生了一個問題，起初她只靠幾乎拖地的金髮來遮蔽身子便到處走來走去，後來有人向她解釋規矩，她就穿上跟大家一樣的服裝，只有與愛人紫苑在一起時，才會裹上毯子。在日渡的世界裡，木蓮的裸體不只代表自然與純真，也暗示著一個優雅的狀態，像是墮落之前的伊甸園。此外它也提醒熟悉《古事記》的讀者，光之女神（鈿女）用自己的裸體來守護地球的生命，而木蓮得自女神讓植物生長、花朵開放的能力，以及對地球動植物生態異常濃厚的興趣，可與鈿女的神性相比擬。

肌膚之親

提出動畫中使用裸體的正當理由，或許可以緩和西方認為有爭議的畫面。日本流行文化中不帶有情色意涵的裸體情境包括哺乳、潛水採珍珠（當然不像五十年前那麼常見了），以及沐浴──不論是在自家浴缸或公共溫泉，甚至淋浴。

有個「良好」（nice，就如字面所示）的非情色沐浴裸體的例子是宮崎駿《龍貓》（1988年）中的一景。劇中父親（後來才知道他是大學教授）與10歲和4歲的女兒一起洗澡，他們討論剛遷入的鄉下新家是否為鬼屋，以及如何驅逐鬼魂等話題。「好朋友與家人之間，互相擦背、一起泡澡，是歷史悠久的風俗，尤

❺ Kittredge Cherry, Womansword: What Japanese Words Say About Women（Tokyo: Kodansha International, 1987），第90頁。男女共浴似乎充滿情色氣氛，但是在習以為常的日本，色情根本不成問題，除非參與人故意製造色情意涵，例如Soapland（日本版的泰國浴）。作家黑柳徹子也在回憶早年學生生涯的時候提到，校長准許一年級生可以不穿衣服上游泳課，因為「他認為男女對彼此身體差異過度好奇是不好的，刻意遮掩身體也有違自然。」（黑柳徹子，《窗邊的小豆豆》，英文版《Tokyo：Kodansha International》，Dorothy Britton譯，1982，第68頁）

❻ 今泉伸二，Speed Zero，《Kamisama wa Southpaw 6》（Tokyo: Shueisha,1990），第94-95頁。

❼ Cherry, Womansword, 第89-90頁。

❽ 1957年一篇叫做〈Black Looks〉的原子小金剛漫畫中，小金剛追捕一個連續破壞知名機器人的人類，因為他認為機器人殺害了他母親。最後兒手跟從小撫養他長大的機器人媽媽相逢（她沒死，只是很落魄），他把頭放在媽媽的腿上，刻意模擬一開始小金剛與機器人媽媽的動作。這時片頭的旁白再次響起，提到「skinship」的範例：「世上如果有可以安息的地方，無疑是在媽媽的腿上。」（手塚治虫，《原子小金剛》第4冊，東京：講談社，1980，第151頁）

❾ 部份資料引述自《Animerica》雜誌第8卷第8期第16頁，Aaron K. Dawe作的〈Those Who Hunt Elves〉一文。

其是小孩子跟父親。許多日本女孩跟父親共浴直到青春期為止，男孩跟父親則可以一輩子共浴。」❺這一幕跟劇中其他場面一樣不帶有情色意涵。

高畑勳的《螢火蟲之墓》（1988年）中也有類似的場景，10歲的男孩跟4歲的妹妹共浴，他們似乎專注於捕捉浴巾裡的泡泡，毫不在意彼此的裸體。今泉伸二1990年的拳擊漫畫《左拳天使》，主角是運動攝影師工藤由佳莉，她父親也是運動攝影師，在她約五歲時死於雪崩意外，她對父親唯一殘餘的印象就是兩人共浴的情景❻。在櫻桃子的電視卡通《櫻桃小丸子》某一集中，6歲的女主角也與爺爺共浴，而且這真的沒什麼大不了。

其實這指涉了更廣義的一種現象，有個日式英文造語為「skinship」，意指跟親愛的人之間的肉體接觸，範圍從媽媽揹嬰兒、學生約會時手牽手、哺乳，到家人共浴皆是❼。甚至，如果你的固定男友（女友）讓你把頭放在他（她）的大腿上，此時幫他（她）掏耳垢也成為一種精神層面上的「skinship」。總之這都是在回顧童年與所有這類肌膚之親的根源：母親。❽

一定要剝光

截至目前為止，史上最誇張（真的！）的裸體藉口或許是1996年的電視卡通《妖精狩獵者》❾，卡通背景設定跟許多其他作品類似，就是來自某個文化（通常是現代日本）的人意外掉入陌生的情境中（通常是虛構的）。本作描述三個人類——肌肉猛男龍造寺純平、女高中生兼武器專家井上律子、奧斯卡影后小宮山愛理——誤闖入一個精靈國家，精靈女祭司雪露西亞舉行儀式想把他們送回人類的世界去，其做法是在自己的身上畫符咒，可是儀式進行到一半時，純平對雪露西亞容貌的批評惹火了她，於是咒文破碎，飛散到其他五名精靈的身上。由於地球三人組不知道咒文分散到哪五位精靈身上，於是他們乾脆決定：只要一碰到任何精靈，就將他身上的衣服給剝光。

雖然說一見到人就要求他脫光光實在太過失禮，但是在《妖精狩獵者》中，荒謬沖淡了原有的忌諱，猶如《亂馬1/2》中所使用的手法。於是三個地球人便開始結伴旅行尋找雪露西亞製造的碎片。其實雪露西亞的缺乏耐心稍早已造成另一樁慘案：她被變成了一隻狗。三人還找到行為像一隻大貓的戰車加入他們的行列。

這個組合也有一些戲劇性甚至哀傷之處；在某集中有個年輕女精靈居然請求地球三人組把她的衣服剝光，因為她為了保護村子免於受到狂野怪獸的襲擊，穿上了一套魔法盔甲。她告訴地球三人組她已經三年沒洗澡了（畫師還設法表現出她三年未洗澡的慘狀），幾經嘗試

失敗之後，她終於脫下了盔甲，小心地在瀑布洗澡之後又穿回去。由此可見穿了三年的貼身之物也不是那麼容易拋棄的。

此外劇中還有很多搞笑的橋段，例如向觀眾獨白以及諷刺其他動畫等等。就像《亂馬1/2》，裸體雖然是必要的，但未必是種色情，至少以日本標準而言不是。然而上述搞笑、相對純真的裸體運用方式在打入西方市場時面臨了一些問題；例如出現青春期前兒童的裸體❿或是未成年人的性行為可能會導致部分集數被禁播，或是整部電影無法上映。因此某些經銷商為了避免麻煩乾脆刪減一些片段，即使這些片段的性意涵並不明顯。兩大文化對動畫中運用裸體的態度差異，是因為許多動畫改編自漫畫之類的平面媒體，而漫畫有它自己的一套規則。日本流行文化對色情的定義大致上是根據該國刑法第175條，條文中禁止描繪生殖器，但能容許以隱晦、誇張、卡通式的手法來呈現⓫。為了避免法律訴訟的困擾，描繪生殖器的情節經常以抽象或簡略的方式進行，即使是情色導向的動漫畫，也可能在人物胯下出現留白或是故意的模糊；例如陽具可能以觸鬚或藤蔓代替，女性陰部則改成蚌殼類，就如同幾百年來日本在生殖慶典中的象徵方式。好比好萊塢電影，光是臉部的特寫就足以傳達千言萬語。有時候在可能出問題的畫面中會出現一張白

紙，其實就像紙屑一樣遮不住什麼。到了數位時代經常被使用的方式，則是把整個敏感部位加上馬賽克，如此一來，即使不用裸露也能表達意象。

即使如此，有時候毫不帶有情色的場景（甚至整個故事），可能只因為西方人認定它是色情，就會遭遇到麻煩，例如梅津泰臣1998年的動畫《A Kite》就有六個地方必須修剪，以免被美國視為色情片而遭到禁播。（這些修剪，包括改成靜止畫面之處，可上網站www.ani-meprime.com/reports/kite_lesscut_ss.shtml查閱）。但是片中的血腥暴力畫面倒是一刀未剪。

粗俗幽默

除了身體，還有身體的機能表現。日本社會已經習慣了口是心非的運作方式，人們即使心懷不滿也會說「沒關係」，在敵人面前亦能保持微笑，對於根本無法接受的觀念也答應會「慎重考慮一下」，甚至連吃到難吃的東西時都說好吃。這不是偽善，而是他們相信實話實說的生活方式對社會秩序造成的傷害會多過於好處。我們已經瞭解了日本人的目標是「和」——「當人們和睦相處時的溫柔感受」⓬。即使日本人很注重表面功夫，然而自古至今許多日本式幽默都是因為生理上一些非自主機能反應洩漏了檯面下的實情所造成的；例如某人嘴裡剛說不餓，肚子卻開始咕咕叫了起

來，或是男孩子因為害怕被愛人發現他勃起而中斷了初吻——日本文化中可以發現許多身體式幽默的例子，甚至可以追溯到幾百年前。

相對於日本文化，位於光譜另一端的西洋文化，通常傾向迴避類似的話題，或只暗指身體機能，例如迪士尼影片《獅子王》的歌詞：

彭巴
我垂頭喪氣……因為我剛剛……
提蒙
等等！別在小孩面前說。

把上面例子跟二戰期間一首日本民謠作個比較；這首歌是森雅樹在1983年根據中澤啓治的漫畫《赤腳阿源》[13]改編而成的動畫中，阿源與收養的弟弟唱的：

引述啊，早餐吃甘藷，
午餐也吃甘藷，
只吃這個，一點也沒錯，
我們像豬一樣猛放屁！

這種話在講究禮貌的美國社會中可說不得。重點就在此，如果日本文化跟我們完全一樣，那還有什麼好研究的？

不過美日兩大文化已經開始出現了重疊。日本《神奇寶貝》的模仿之作《數碼寶貝》已在美國播映，但有個場景幾年前在美國絕對無法通過審查，因此令人不禁懷疑是怎麼回事。這個場景是主角（七個小孩）與他們的數碼寶貝（偽裝成填充玩具的「數位化怪獸」）搭乘某人堂哥的便車在東京兜風（日本原版的設定並非堂哥，而是陌生人。日本的犯罪率向來很低，所以並不特別告誡小孩子別搭陌生人的車[14]）。接著我們看到有隻數碼寶貝突然開始呻吟、蜷曲、臉紅了起來，當行程結束時一切真相大白，那隻數碼寶貝在後座留下了一沱螢光粉紅色的大便。但據我所知，並沒有人因此打電話向電視台抗議。

利用裸體與排泄物來娛樂小孩子是一回事，但如果性愛也漸漸成為多樣化的主題又會是如何呢？

[10] 最常見的是「魔法少女」的裸體變身場面，例如《天地無用》的砂美或是《美少女戰士》的月野兔。

[11] Frederik L. Schodt，Manga！Manga！：The World of Japanese Comics（Tokyo: Kodansha International, 1983），第133頁。

[12] T.R. Reid, Confucius Lives Next Door：What Living in the East Teaches Us About Living in the West(New York: Vintage Books, 1999)，第78頁。

[13] 《赤腳阿源》是日本漫畫中最像西洋歌舞劇的例子。從頭到尾都有唱歌，不只為了懷舊，也是在說明角色行為，曲目包括了民謠、軍歌、喜劇表演片段——都是日本人在電視發明之前的音聲娛樂方式。

[14] 迪士尼代理發行的宮崎駿作品《魔女宅急便》中的搭便車情節也做了修改。

6 限制級動畫

性愛是生活的一部份，
在日本更是流行文化的一環。
動漫畫作者都懂得如何加油添醋來保持新鮮感，
運用幽默、驚悚與傳統的風花雪月情節
來包裝性愛。

我在此想起兩個例子，但為了避免違反「善良風俗」，無法在此刊登圖片。其一是1990年吉田光彥的8頁短篇漫畫〈初次的訪客〉，描述一個女孩子因為門鈴響了去應門，她以為是爸爸回家，但卻是一隻犀牛。犀牛追逐女孩，在夢幻般的場景中奔跑，最後到達位於一根巨大螺絲釘頂端的花園裡。接著女孩子因為自己的逃跑而向犀牛道歉，她開始褪去身上的衣服，然後⋯⋯這麼說吧，「用犀牛角對自己進行性服務」。當然上述的一切都只是夢，接著鏡頭轉到女孩的父母，他們看到女兒畫了一隻犀牛，很快地理解了其中帶有的陽具崇拜意涵。父親詢問女兒初經是否來潮，可想而知，最後一格畫面是睡夢中的女孩內褲上留有一片污漬。

嚇壞了嗎？別忘了日本這個國家幾千年來可真的是（且無可避免地）沒什麼個人隱私可言；例如當家中的女孩子初經來潮時，從前的風俗是家人朋友要一起吃紅豆飯表示慶祝❶，這並不是含蓄的表現，對於注重家人與農作物生產力的農業民族而言，是一個非常合理的傳統。❷

日本傳統美術作品中也可能充滿性意涵。我所能想到的第二個例子是19世紀的浮世繪版畫家葛飾北齋，他的代表作是名為〈富嶽三十六景〉的系列作，然而他的作品也有色情的一面。

北齋使「漫畫」這個辭彙深入民間，他在1814年創作了一幅海女圖，描繪工作中的海女正在接受兩隻章魚的性服務，而圖中每處空白都有線條或是旁白，內容多半是女主角高潮的叫聲：「啊啊啊啊啊啊」。

這是在開玩笑，還是變態的邪魔歪道？其實兩者都不是。情色藝術在日本已有悠久的歷史，傳統名稱叫做「春畫」（shunga）。現代日本流行文化中，情色作品被稱作「變態」（hentai，意義如字面所示），亦可簡寫為單一字母H，讀作etchi。某些作品屬於「枕邊書」（描繪性交體位的工具書）的一部份，某些則為社會諷刺之作，由第三者（有時是個迷你小人）評論他所看到的色情愚行。還有些是經過美化的青樓生活（當時尚屬合法）插圖，偶爾也會有3P或是男人勾引男童的情景，只是很少見。

這並不表示日本文化對性愛的態度極度開放且漫無節制，至少目前來說並不

❶ Kittredge Cherry, Womansword: What Japanese Words Say About Women（Tokyo: Kodansha International, 1987），第109頁。

❷ 還有另一個東西雙方無法同步的例子。在士郎正宗漫畫改編、押井守導演的劇場版名作《攻殼機動隊》第一景，我們看到政府的祕密探員草薙素子少校的強化電子腦可以監聽聲音通訊。有個助手抱怨訊號的雜音太多，在英文版中她說的原因是「線路接觸不良」，但在原版動漫畫中，她說是因為她月經來了。英文版的修改完全沒有意義。另一家幫奇幻喜劇《秀逗魔導士》配字幕的經銷商，當主角莉娜因佛絲突然失去法力的時候，則不覺得需要把「月經來了」這個原因改掉。

是。然而依循著春畫的傳統，依循著人們對惡魔與其他虛構對象的性幻想（從《古事記》到動畫《徬徨童子——超神傳說》皆是），以及最早可以追溯到千年前《源氏物語》的大量情色文學創作，性生活在日本文化中早已佔有一席之地。有時候對情色的態度比較開放，有時則不然，但是日本人都知道完全否定性慾是愚不可及之舉。

時至今日，日本對於性愛的基本態度依舊是性行為的後果比起行為本身來得更重要，有兩個傳說故事能證明這點。兩者皆是關於僧侶的性行為，而這是違反佛教戒律的，佛祖希望信徒都過著禁慾的生活。故事中，僧侶打破了色戒，但並未因此直接受罰，畢竟根據佛教的因果報應論，每件事都有其必然的因果關係。此外，這兩個傳說故事都是描述僧侶逮到機會與女人發生關係，但是事實上通常他們身邊只有一個發洩對象：小和尚。

第一個故事出自西元1100年的《今昔物語》合集。故事中的和尚很聰明，是個優秀的學者，但是他無親無故也沒有貴族贊助修行，在京都北方的寺廟中過著窮困的生活。他每個月都會前往鞍馬山的聖地去祈禱老天保佑讓他收支平衡，月復一月，過了許多年。

某年九月❸，他離開鞍馬山來到京都郊外時，有個十分俊美的16歲少年跟著他走。和尚問少年為什麼這麼做，少年回答說：「十天前我跟師父吵架出走。而我的父母都過世了，請收容我。」

和尚雖然同意，但告誡少年說：「不管發生什麼事我都不負責，我的生活很無聊的。」

接著的兩天內，和尚發覺自己逐漸被少年吸引，可是少年再也不肯透漏自己跟家人的任何事。因為少年實在太美了，同行的第二天晚上，和尚開始調戲他，就像以前調戲其他小和尚一樣。但他很快地就發現這少年跟其他小男孩不同，其實是個女生。

「我是女孩又怎樣？」年輕人說：「你要把我趕走嗎？」

「如果你是女孩，我不能再收留你。別人會怎麼想？佛祖又會怎麼想？」

「就像對待男孩一樣對待我，我保證其他人絕對看不出我是女的。」

和尚對這名美少年的慾望越來越強烈，同時，他也知道在廟裡收留女性不是什麼好事。雖然有著這些不安與顧慮，和尚仍然是個有七情六慾的人，最後他跟女孩成為情侶，這是和尚一輩子最快樂的時刻。

可是過了幾個月，女孩突然不太吃東西，她告訴和尚她懷孕了，和尚非常緊張。他知道鄰居一定會發現，但是女孩只是微笑說：「別向任何人提起，就當作沒事一樣。如果時候到了，保持沈默。」

終於有一天，女孩突然覺得「下面」開

始疼痛，該是分娩的時候了。她叫和尚在房裡鋪一張床墊，然後因疼痛而哭叫起來，和尚只能同情地陪著哭。這時她用斗篷遮住全身，所以和尚看不見發生什麼事。分娩之後，女孩躺著照顧嬰兒，又用斗篷遮住自己，和尚看到斗篷下的隆起漸漸縮小，他掀開斗篷一看，女孩跟嬰兒都不見了，只剩一大塊純金的岩石，這應驗了他在鞍馬山的祈禱。雖然他非常想念愛人，他還是把金子一點一滴敲下來變賣，從此過著富足的餘生。❹

這個故事的模式一直在日本民俗傳說與動漫畫中重複出現：跟超自然生物發生性關係與跟普通人發生關係是不同的。這個和尚（根據Royall Tyler的說法）「終究是個凡人」，跟許多小男孩發生性關係卻不以為意，顯然其他和尚也是如此，他們八成也跟自己的徒兒有一腿。然而和尚跟女性發生關係就比較麻煩了，他們自己也清楚，因為這違反佛教的五戒之一❺。話說回來，和尚又無法

❸ 根據中國曆法，農曆新年會落在陽曆1月21日到2月21日之間，太陽進入水瓶座之後的第一個新月。農曆9月大約是陽曆10月。

❹ Royall Tyler, Japanese Tales (New York: Pantheon, 1987)，第221-23頁。

❺ 這五戒是不可偷盜、不可殺生、不可妄語、不可飲酒、不可姦淫。

❻ 宇治是位於兩大古都奈良和京都之間的渡假城鎮。

克制自己的慾望，那也正是「美少年」所預期的。最後和尚的獻身得到了回報，首先表現在肉體與情感上，接著是經濟上的回饋。

超自然的性伴侶在動畫中一直很常見，而且越來越多樣化。例如高橋留美子1981年之作《福星小子》中的外星女孩拉姆，她全身上下充滿電力，她男友阿當必須穿著絕緣的橡膠衣才能跟她上床。另一個例子是1989年《危機地球人》中被派到地球觀察人類行為的女性化男天使千早。故事中千早跟他的天使搭檔上床，但是同時愛慕著一個由天使變成的人類搖滾歌星，以及另一個由瘋狂科學家所研發出的虛擬天使。他愛戀的三個對象都是男性，但是他從未因此受到責難。1992年的色情動畫系列《淫獸學園》中的性感忍者美童巫女也屬於此類，因為她的父親曾經是惡魔。1991年的《帝都物語》也有幾次非人類之間的親密接觸，包括由佳理（被惡魔強暴）、惠子（原是神道教的巫女，曾經變身成佛教的女神觀音打敗惡魔，把自己獻身給惡魔）等人。

現今的怪力亂神不必多說。人類本身的性關係已經夠複雜了，13世紀初期的《宇治拾遺物語》（《宇治物語》的續篇❻）有篇故事可以證明。這是關於一個叫做藏世的和尚，他根本不願過禁慾生活，在他的住處似乎永遠有宴席舉行，各種貨品的推銷員都喜歡找他，因為他照價

付錢從不囉唆，他簡直就是沈溺於世俗的享樂中。

藏世的世俗享樂當然也包括肉慾之歡。有一次他在祭典中看見一個小男孩在跳舞，姿態很優美，立刻愛上了他。他一再請求男孩出家當和尚，起初男孩拒絕，後來他終於勉強同意，變成藏世的侍從與孌童。

翌年春天，藏世要求男孩穿上先前的舞衣。衣服仍然很合身，藏世要求男孩表演當初的「走手」（hashirite）舞蹈。可是男孩已經把舞步忘光了，只好改跳「瀉澤原」（katasawara）舞步。男孩手忙腳亂之際，藏世痛苦地大叫一聲，因為他發現把男孩從舞者變成孌童之後，他已經喪失一開始吸引他的特質了。他嘆息著說：「我幹嘛叫你來當和尚？」

男孩也哭哭啼啼地回答：「我不是叫你等一等嗎？」[7]

藏世的故事是和尚與男童發生性關係的例子，但是性行為本身並不是問題，反倒是由於藏世強迫男孩改變生活方式，因此喪失了戀愛的初衷。雖然此後他可以繼續把男孩當作性伴侶，但是交歡之樂不免染上一絲哀愁。

1590年代的君主豐臣秀吉准許一個名叫

科爾賀（Coelho）的葡萄牙籍耶穌會教士晉見，問了幾個關於基督徒行為的露骨問題[8]。性愛，尤其是一夫一妻制，向來是引發爭議的熱門議題。日本上層階級的男人納妾如家常便飯，甚至是包養孌童以作為妻妾以外的性伴侶。雖然耶穌會無法諒解這些行為，但日本菁英份子認為一夫一妻簡直是邪魔歪道。（至於中下階層，就像世界其他各地的人，很少有一夫多妻的，只因為他們在經濟上無法負擔。）

當然，和尚所奉行的傳統是禁慾，某些人也確實這麼做，雖然當今許多教派已經將禁慾誡律放寬解釋為允許一夫一妻制。其他也有不守清規的和尚，例如一休宗純（1394-1481）的例子。一休是少數幾位禪宗大師之一，因為經歷過頓悟，使得他本身也成為律法。但至少一休的行為還不算過份放縱，他留下許多美妙的自述散文，尤其是記錄自己跟相差五十幾歲的瞎眼妓女阿森的戀愛史詩歌（始於他七十歲之後）。總之，無論是對神職人員或是平民百姓，禁慾在日本似乎一直是個遙不可及的理想。

討論日美兩國流行文化中的性議題可以花上好幾天，而且吵不出結論，但是我想強調的一點是性內容的多（或寡）並不是評價其文化的合理指標。有些保守的美國政客認為禁絕流行文化中的性愛是替天行道，因為他們認為過度露骨的表達會造成社會弊端。其實美國人雖然

[7] Tyler, Japanese Tales, 第220-21頁。

[8] Mikiso Hane, Japan: A Historical Survey（New York: Charles Scribner's Sons, 1972），第145頁。

羅德斯島戰記 © 1990/1991 Group SNE/Kadokawa Shoten Publishing Co., Ltd. Marubeni Corporation/Tokyo Broadcasting System, Inc. — all right reserved. Licensed through M3 Entertainment Corporation

在裸體與性愛的表現上比不上日本人的坦率，然而日本的犯罪率比起美國簡直微不足道。美國流行文化對性的表現比較隱晦，寧可拐彎抹角而不直接說明，但有時暗示的方式更顯得猥褻。《凡夫俗妻妙寶貝》（Married...With Children）影集的猥褻笑話或是霍華・史登（Howard Stern，以開黃腔聞名）這類熱門時段電台主持人對於小孩的戕害是否超過《亂馬1/2》中直率搞笑的正面全裸，恐怕還有待商榷。

雖說如此，色情動畫除了性的話題之外，還有另一個次類型。擅長描繪SM、性奴役故事的日本色情動畫作者

團鬼六曾說過，作者不能一再重複同樣的故事：「正常的性愛劇情會顯得太類似。漫畫家就像（色情）攝影師一樣，必須找出煽情的題材以切入市場。[9]」觀眾希望每次都看到不一樣的東西，也逼迫著所有日本色情作者（包括H動畫製作人）必須保持觀眾的興趣，因而要更有創意，製作出不只是色情的色情。

變形一：幽默

作家、畫家或動畫家如何追求作品內容的多樣化？答案之一是幽默，幾百年來的春畫就是這麼做的。有兩部輕快的成人OVA作品是仿諷1990年的奇幻OVA《羅德斯島戰記》[10]。在故事結尾，我們看到人類騎士帕恩與精靈蒂德莉特一起騎馬消失，想必是暗示著異種通婚的結論，果真如此的話，接著會發生什麼事？1995年的《精靈新娘》（Elven Bride）試著為此提出解答。

《精靈新娘》第一集以一場怪異的婚禮揭開序幕。婚禮中並沒有賓客出現，無論人類或非人類方面的親友都不認同這樁親事。但這對新人相信假以時日就會被親友接納，因此他們反倒比較關心度蜜月的事。但當他們準備「辦事」的時候，卻發現無法順利進行，因為人類與精靈的身體結構並不搭配。然而新郎倌賢治因此就放棄了嗎？不，他踏上旅途去尋找終極的潤滑液，他的新娘蜜兒法則留在家裡扮演主婦。村中小孩都譏笑

她，商人以三倍的高價將食物賣給她（一開始根本不賣給她），她默默忍受種種歧視與屈辱。

賢治雖然必須跑到北歐神話中的世界樹，還跟別人有了短暫的親密接觸，他的遠征終究成功了。而他那麼做的目的也是為了取得潤滑液，所以並不算偷腥[11]。同時蜜兒法忍受著村民的欺負，直到某位村民用來拉車的雙頭蛇失控，在村中橫衝直撞，幾乎要把幾個小孩壓死，蜜兒法使用魔法救了他們，就在此時賢治正好趕回家，制服了雙頭蛇。當晚，雙頭蛇的車子就停在他們車庫裡（！）。這對夫婦發現悔悟的孩子們偷偷留了謝禮食物在他們家門口，以感謝蜜兒法冒著生命危險救人的無私精神。最後，夫婦倆被鄰居接納，潤滑液也到手了（還要配合幾個替代的體位），圓滿

[9] 引用自Nicholas Bornoff，Pink Samurai: Love, Marriage and Sex in Contemporary Japan（New York: Pocket Books, 1991），第365頁。

[10] 1990年原創版的13集OVA先發行，後來到1998年又製作了播映26週的電視版《羅德斯島戰記：英雄騎士的傳說》。

[11] 這種容忍的概念並無法讓太平洋彼岸的美國人接受，或許對外國人來說也是最大的道德歧異。筆者曾經詢問一名日本大學生對秋山讓治的長篇漫畫《浮浪雲》的看法。主角生活在德川幕府末期，已婚有小孩，但是畢生持續追求他遇到的任何女人。大學生告訴我，他仍然算是個好丈夫，因為事後他總會回到家庭的懷抱。Bornoff曾寫道「對於風月場所逢場作戲睜隻眼閉隻眼的態度仍然延續（到現代），這些短暫的小事不足以危害夫妻關係。」（Bornoff, Pink Samurai, 第461頁）

大結局。

第二集顯示主角仍有一些閨房問題，有人介紹蜜兒法去看婦產科醫師，但這名醫師碰巧有點兒變態，在他正要對蜜兒法伸出鹹豬手的關頭，賢治、另一名女性姻親與候診室裡的其他病人合力救了蜜兒法。這些女性病人從哈比人到狼人都有，也多多少少擁有魔法，是一群絕對惹不得的病人。女性情誼的力量是非常驚人的。

然而蜜兒法並不可怕，她雖然是有魔力的精靈，卻選擇不使用魔法的生活。她的偶像蒂德莉特在此OAV系列中受害並差點犧牲，她為何還不用魔法反擊歧視她的村民或是騷擾她的醫師？我提出兩個理由。一是為了將蜜兒法描繪成符合日本女性「順從的處女」之刻板印象。但這種刻畫是有限度的，後來她用魔法救了小孩免於雙頭蛇的傷害。這也構成了第二個理由：追求和諧。賢治與蜜兒法選擇在此村定居，村子就是他們的第二故鄉，維持和諧比起用魔法懲罰他人微不足道的過失更重要。蜜兒法默默忍受一切不公平，堅信村民的態度是可以改變的，結果證明她對了。

1994年的《水手戰士維納斯》（Venus Five）就只是《美少女戰士》的色情仿諷版而已。話說由巨大的雌雄同體人領導的邪惡種族「淫魔」企圖征服地球，就如同《美少女戰士》（與其他許多警匪／對抗外星人的科學戰隊作品）的劇情一樣，五名女學生再次挺身而出，她們擁有超能力，只是自己並不知道。負責聚集並訓練她們的是一隻貓，這貓可不像原作的露娜，而是隻齷齪（無論從哪個方面解釋）的年老公貓。女孩們的身分以閃亮的天文符號標示，原版出現的位置是在額頭上「第三隻眼」的地方，但是在本作則是出現在比較私密的部位，而這也正是出現洗澡場景的好藉口。就像看過《羅德斯島戰記》再看《精靈新娘》會更有趣，如果觀眾認得指涉《美少女戰士》的笑點，看《水手戰士維納斯》才會有趣。

1994年的《瘋狂挫折女》（F3：Frantic, Frustrated, and Female）不需要靠仿諷來製造幽默，只要有足夠的荒謬情節就夠了。故事環繞著一個無論怎麼刺激也無法達到性高潮的女孩，而另一個女孩決心幫她解決問題，於是這位女孩，與她愛騎機車的女性戀人、戀人的兩位跟班，以及女主角的女房東開始進行各種性愛實驗，但到頭來卻毫無效果。所有劇情都建立在性愛與搞笑兩大基礎上，不只劇情，連副標題與誇張的角色設計都是作品搞笑意圖的一部份。

搞笑主題持續到《F3》第三集，有個流浪的變態鬼魂發現了這群女孩，它先附身在女孩們身上讓她們長出陰莖，之後又附身在情趣玩具上面，最後才被法術驅離。這情節的安排正好帶我們探討下一個「變形」主題。

變形二：驚悚

另一個經常與「變態」結合的元素是驚悚，像《黑暗天使》、《淫獸學園》、《徬徨童子——超神傳說》等作品都利用了西方人以驚悚表現性焦慮的傳統公式。古典文學，尤其是布蘭姆·史托克的《吸血鬼》（Dracula），經常在驚悚主題之下夾帶著性慾的意涵。早在默片時代（像是《歌劇魅影》），就曾讓妖怪趁女主角睡覺或睡前攻擊她，製造情色的刺激。到了現代，好萊塢的表現就比較露骨，像《13號星期五》系列中的瘋狂殺人魔傑森，似乎最愛殺害正在做愛的青少年。

驚悚的H動畫電影也循著好萊塢公式，把驚悚當作色情故事的附件。像1995年的《黑暗天使》系列就帶著濃厚的古典哥德式風格：一棟遺世獨立、有地下室的大宅（不論新舊），夜晚的雷雨，詭異的幻想生物等等，當然也充滿了各式各樣的性行為[12]。但是動畫角色不像好萊塢電影中的年輕人總是在性行為之後成為任憑宰割的受害者。

1992年的《淫獸學園》系列或許是對性慾與驚悚抱持較為寬容態度的最佳例子。本作主角是神子與美雨兩姊妹。她們不僅是性感忍者家族傳統的繼承者，父親還是個惡魔。這個血緣稍微改變了她們的性慾：例如美雨在月圓之夜性慾特別強烈（如第四集所示），如果她興奮起來卻沒有達到高潮，就會變成狼

人。無論是不是壞人，觀眾都很樂意看到姊妹倆跟敵對的忍者家族、惡魔、外星人或編劇掰出來的任何敵人作戰。性愛對她們而言通常是愉悅的，並不會遭受如同佛萊迪（《猛鬼逛街》主角）或傑森那般的天譴。

《徬徨童子——超神傳說》無疑是結合情色與驚悚的終極範例，而且續集出個沒完。1989到1995年間，此系列改編自前田俊夫的漫畫，至少推出了13集OVA，使評論者海倫·麥卡錫不禁抱怨「製片人在搖錢樹枯死之後還死抓著不放」。[13]在《徬徨童子——超神傳說》中值得探討的不是其中的資本主義，而是保守主義心態。如此形容一部敘述女人（跟男人）被陽具般的動植物觸手強暴、並且撕成碎片的影片似乎很奇怪，但劇情其實是經過選擇的。我們不能忘記，流行文化產物為了要流行，必須符合大多數人的信仰，因此編劇不可能走前衛路線又大受歡迎。《徬徨童子——超神傳說》既呈現出各種性行為，但又只懲罰那些偏離主流價值太遠的人，因而避開了這兩難的局面。例如若是高中運動員一次搞三個女孩，他們就會遭受到懲罰。劇中主僕的曖昧關係，甚至引發了1923年的關東大地震。可是天真的青少年為了要瞭解性事而與另外兩名青少年調情，則是可以被容忍的；大眾認知這是生活中的一部分，甚至是必經的儀式，罪不至死。

變形三：抒情

早期動畫《練習曲》（Etude）不搞笑、不驚悚，甚至也不奇幻，但是你也不能說它是傳統定義的色情動畫。這部45分鐘長的OVA中出現兩段短暫的性愛場景，描述音樂家與機車騎士的短暫戀情；更重要的是，它代表了第三種情色的敘事風格：抒情。西洋的色情文學通常是「直接了當」，某些日式的「變態」情節卻非常抒情，甚至很浪漫。某些漫畫中的強暴行為還會因為加害人被受害人的眼淚感動，居然中途停止。正因為這種抒情的敘事風格，某些出名的色情OVA作品贏得了大批影迷支持。

乳霜檸檬：野野村亞美的故事

1984年，Fairy Dust公司與創映新社製作了一部情色主題的OVA，至今仍在日本二手影音市場流傳。《乳霜檸檬》這個名稱也成為高品味、好手法的情色主題之同義詞[14]。並且因為認同非常地強烈，就像Jell-O（果凍）與Xerox（影印機）成為整個產業的代名詞一樣，情色主題的影迷創作作品至今仍叫做「lemon」。第一集描述的野野村亞美的故事，成為該類型的經典。後續作品看起來或許比較像是羅曼史小說家的作品，而不是《閣樓》雜誌的讀者投書，但是它證明了情色故事可以如何避免重複的情節，並且讓觀眾能自行延伸角色的價值。[15]

在這個系列的第一集〈當我的情人〉裡，野野村亞美與媽媽及哥哥廣志同住。廣志跟亞美小時候常玩「醫生遊戲」。廣志一直很喜歡妹妹，亞美長大之後也被哥哥所吸引，甚至開始對哥哥產生性幻想。但亂倫是禁忌，她不能讓任何人知道此事。然而她對哥哥的愛慕之情越來越強烈，有一天媽媽不在家，他們不禁做起了愛做的事。不幸地，媽媽提早回到家，在最糟糕的時機敲了亞美的房門。

第二集〈亞美再會〉裡，媽媽禁止廣志與亞美再見面。亞美的朋友里美和京子帶她去舞廳想逗她開心，結果亞美喝多了，開始跟又帥又有錢的少女殺手河野跳舞。他帶亞美回家，和她發生關係，

[12] 流行文化中性愛題材的次類型還能細分到次次類型：被虐與綑綁。我想綑綁類型應該是衍生自哥德式驚悚故事，因為許多細節設定（地窖、刑具、監禁、施虐）皆有所重疊。即使是用蠟燭融化的熱油來燙女人（日本作品中常見的手法），也帶著一些古典的韻味。

[13] Helen McCarthy, The Anime Movie Guide（Woodstock, New York: The Overlook Press, 1996），第264頁。

[14] 其實動畫業界的許多大人物（包括作者與聲優）在職業生涯中都曾經參與過色情動畫的製作（當然這種事不會出現在他們的履歷表上）。同時橫跨兩邊的作者之一是Hiroyuki Utatane，動／漫畫《誘惑倒數》（Count Down）的原作者，主角是個飢渴的變性人中村純。此外他的主流漫畫作品《羽翼天使》（Seraphic Feather）也很受歡迎。

[15] 以下劇情摘要來自Dave Endresak製作的影迷網頁，目前已被撤除。

The Third Eye

在此要再度向手塚大師致敬，我們指的是他1974年的漫畫《三眼神童》，主角是個異族的中學生，額頭上長了第三隻眼，這個位置根據密教瑜珈的定義，是第六感的所在、頓悟的根源。如果遮住第三隻眼，他只是個笨頭笨腦的呆子，當眼睛露出來，他就成了邪惡的天才。

從此之後，出現了無數個描述第三隻眼的動漫畫作品，無論是具象（《三隻眼3x3 Eyes》中八雲的三隻眼）或抽象（例如露娜頭上的新月符號或美少女戰士的頭飾）等等。藤島康介的《幸運女神》中的蓓兒丹娣三姊妹額頭也有類似第三隻眼的符號，標示她們是天界電腦Ygdrassil的操作員身分。在《天地無用》的世界裡，樹雷公主砂沙美額頭上有個疤痕，表示她跟精神導師津波的關係，因為津波把她從死亡意外中救活。《地球守護靈》的木蓮額頭上有鑽石形的四個點，表示她是莎加林女神的信徒，有能力跟動植物溝通。木蓮後來投胎轉世成為坂口愛莉絲，但是愛莉絲並不知道這點，直到某次去京都修學旅行時暈倒，額頭上出現了四個點，身邊的所有植物都突然茂盛成長起來。

但是她在過程中因為酒醉，誤認河野是廣志，不慎喊出「哥哥！我愛你！」

翌日亞美一點也不記得發生過什麼事。河野趁她放學走路回家時來接她，威脅她一起去賓館（驕傲的河野無法相信亞美會放棄他而選擇哥哥，至少在她清醒時不會）。幽會之後，河野拿廣志與自己做比較，亞美非常不悅，甩他一巴掌之後便離開。她在大雪中試圖回家，但因體力不支暈倒在電話亭裡。事後里美與京子努力安慰她說至少她的第一次是給了真愛的哥哥。第二集結尾是亞美獨自走路上學，途中遇見一隻小狗，小狗舔著亞美的手，紓解了她的孤寂感。

第三集中亞美試圖忘掉哥哥，但怎麼樣也做不到。此時電話鈴聲響起，廣志約她在咖啡廳見面，亞美為此興奮得幾乎窒息，但是廣志只說倆人從此不能再見面，沒有任何解釋就跑走了。

亞美跑去找河野。她並不喜歡他，但這已經不重要了。河野當然很歡迎，並且在浴室裡跟她做愛，但亞美仍然無法擺脫對廣志的感情。

這時有個猥褻的經紀人兼攝影師開始偷拍亞美等電車的照片，然後邀她去酒吧，向她吹噓可以讓她變成大明星（河野碰巧也在酒吧裡，目擊了整個過程）。亞美開始成為稱職的模特兒，並且非常努力學習唱歌跳舞。歌唱專輯錄音的過程很順利，經紀人開車送亞美回家的時候放錄音帶給她聽，亞美也非常高興。不幸的是，經紀人沒送她回家，反而把她載到賓館。當他試圖吻她，亞美逃跑到門口，躲進戶外的大雨中。此時坐在人行道邊的跑車裡等著她的，正是河野。他帶亞美回到家，也試圖吻她，亞美像上次一樣想甩他巴掌，但是這次河野抓住了她的手……翌日早上，他在路邊讓亞美下了車，然後駛進朝陽光芒中。⑯

最後一集〈旅立—亞美終章〉開場，亞美成了歌手與模特兒。京子與里美想帶亞美去北海道慶祝她的17歲生日，但是亞美沒去。

雖然永遠有一大堆女孩渴望河野的青睞，他卻發現自己漸漸愛上了亞美。亞美是他認識的唯一不想跟他交往的女孩，他開始真的在乎亞美。

亞美回到家裡觀看自己上電視的錄影帶，感覺在舞台上表演的女孩似乎是另一個人。亞美想要退隱，但她的新經紀人建議她休幾天假，再慎重考慮一下。亞美也決定不再見河野，她知道河野愛的只是她的肉體。她去找河野向他道別，而河野幾乎成功說服亞美，告訴他真的愛她。但此時另一個女孩亞美出現，河野謊稱她只是送花的店員，亞美哭著跑出了河野的家。

第二天，亞美在信箱裡發現一封爸爸從倫敦寄來的信，收信人是媽媽。由於媽媽不在家，亞美盯了半天忍不住把信拆開來看。原來爸爸要求離婚，還提議往後亞美跟著爸爸、廣志跟著媽媽生活，就像他們結婚前一樣！造化弄人，原來她的「雙親」結婚時都是有小孩的單親家庭，亞美跟廣志根本沒有血緣關係，所以也沒有亂倫的問題。

⑯ 有部名為《Ami Image: White Shadow》的「MV特集」描述的是亞美被發掘成為偶像明星之後的事。這個特集其實是前三集精華加上原創片段剪接而成，搭配原作中的主題曲，還有新人聲優的演出。

隔天早上亞美問媽媽（此時兩人之間已沒有血緣關係，因此增添了幾分詭譎的敵意）能不能跟她商談，被媽媽拒絕了。亞美搭計程車去火車站迎接京子與里美。途中她突然作了決定：她告訴司機不去車站，改去機場，並且用媽媽的信用卡買了一張到倫敦的機票，飛往倫敦去找廣志……

本作的第一個性愛場景——亞美跟哥哥玩醫生遊戲——看起來令人很不自在，與兒童色情只有一線之隔。但它開啟了之後的劇情，確立了亞美與廣志的關係。他們長大之後顯然仍舊愛慕著對方，我們不知道廣志有沒有在外面亂搞，但是至少當亞美不受酒精或情緒干擾時，努力抗拒了經紀人與河野的攻勢。

比亞美的性愛史更重要的是，無論發生什麼事都不會影響我們對亞美的看法。即使她做了一些非常曖昧的事，例如16歲就在外面喝酒，或是跟河野上床以強化自尊，她所呈現出來的形象一直都是被惡劣環境所困的好女孩。因此觀眾都希望她得到幸福，即使是跟繼兄在一起過著疑似亂倫的生活。

日本動畫中有許多讓西方觀眾大惑不解的人際關係類型。下一章就要探討更敏感的主題：偽同性戀關係。

7

純愛
動畫中的
同志與僞同志題材

同性戀題材在日本流行文化中比歐美國家更顯而易見。
不過有時候看似是同志的關係,事實上卻不然,
某些故事裡能接受的狀況不見得適用於其他故事⋯⋯

在椎名高志的漫畫《GS美神》早期某一集，美神的好色助手橫島回到過去，遇到了他美艷的女驅魔師老闆的高中時期。當他看見另一名學生千穗向美神撒嬌又摟摟抱抱，立刻認定千穗是女同志。千穗的反應也很直接：「女同志？真是失禮！我跟美神之間的愛是很純潔的。」

這對日本動畫的西洋影迷而言，正是茫然與疑惑的一點，動漫畫中有些行為與語言，即使角色本人堅決否認，在外人眼裡看起來都像是同性戀。

西洋流行文化通常藉由一些負面的刻板印象來辨認同性戀。同性戀角色經常被描繪成「男人婆」或是「古怪的娘娘腔」，以表現出誇張、搞笑的異性行為特徵。另一個刻板印象就是在日常生活中容易表現出害羞或優柔寡斷，雖然同志族群不願承認。此外還有一種把同志視為「掠奪者」的迷思，這是基於認為正常人一定是被誘騙或強迫才會變成同性戀的假設。藍迪・席爾茲（Randy Shilts，美國作家、新聞記者）為這個刻板印象取了個B級片般的貼切標題：「巴伐利亞的女同志吸血鬼」[1]（意指男性被

[1] Randy Shilts作，《Conduct Unbecoming: Gays and Lesbians in the US Military》（New York: St. Martin's Press, 1993），第411頁。

[2] 請參閱Royall Tyler著《Japanese Tales》（New York：Pantheon, 1987）書中〈The Boy Who Laid the Golden Stone〉一章，第221頁。

女同性戀吸血鬼咬了之後才變成娘娘腔）。即使是比較包容的描述，男同志角色也經常被塑造成「搞gay優先，個性其次」。

日本流行文化的表現手法則大不相同，角色會先被介紹，置入劇情的情境中，其性癖好只在稍後的劇情（或是永遠不會）中顯現，例如《危機地球人》的觀察天使千早。有時候角色的功能是在搞笑，或是塑造悲情，但是很少因為自身性癖好而受到譴責。其實有時候某些角色只帶著淡淡的同性戀傾向，從不表現出來，這是西方人容易忽略的地方。

有時候角色像gay卻不是gay。在許多古代傳說，例如古籍記載佛教僧侶利用小和尚當作性對象，但不表示和尚就是同性戀，他們只是跟接觸得到的任何伴侶上床而已。（上一章我們提過的故事中，和尚發現小和尚其實是女扮男裝。他原本預期的性伴侶是男孩，發現事實之後仍不退縮，讓對方懷了孕。[2]）

當然，無論是不是情色導向的動漫畫作品，如果角色是毫不避諱的同志，讀者／觀眾一定會察覺。三島由紀夫、川端康成與其他知名作家在較高層次的日本文學範疇中已經貢獻過一些同性戀題材，但是現在值得我們觀察的是日本流行文化中的曖昧關係。

是不是同志？應該不是

光是《美少女戰士》裡就有三個這樣的

關係。綠寶（本作反派皆以礦物命名，台譯：碧雅）女王的兩個部屬黝簾石與孔雀石都是男的，但是在美國負責配字幕的DIC Studio認為應該改成一男一女。黝簾石顯然是個外型很女性化的男人，這種類型通稱為「美少年」❸。兩位外圍戰士天王星仙子與海王星仙子的關係也很奇特：天王星顯然是個男人婆，通常剪短髮、穿著褲裝（不穿短裙與水手服跟壞人作戰時），好幾次被誤認為男性；海王星仙子則是個不折不扣的女生。她們即使不是情侶，至少也算親密夥伴關係。故事後期出現的流行音樂團體the Three Lites則由三個男生組成，作戰時會變身成女性三人組（當然他們平時就已經很中性了❹）。

1981年劇場版《天狼星傳說》（英文版名稱是《Sea Prince and the Fire Child》）中，火之王國的公主瑪爾塔有個出奇友好、叫做琵雅的女性朋友，似乎一天到晚黏著她，好似渴望關愛的貓咪。琵雅起初對瑪爾塔愛上水之王國的天狼星王子感到生氣又煩躁（企圖刺殺他失敗之後，琵雅獨自離開，哭得唏哩嘩啦），然後又以生命保護瑪爾塔。

另一個與琵雅相似的角色是《少女革命》中的若葉。她宣稱永遠愛著另一個女生歐蒂娜，雖然歐蒂娜經常穿男裝，但她仍是個女生。劇中實在看不出歐蒂娜也愛若葉，或是兩人有超過情感關係的跡象，也沒有女同志的性行為❺。事實

少女革命 ©1997 BE-PAPAS・CHIHO SAITO / SHOGAKUKAN / SHOKAKU / TV TOKYO

上，第一集中若葉也寫了情書給西園寺（鳳學園裡少數幾個帥哥之一），但是西園寺把情書貼在公佈欄上羞辱若葉。歐蒂娜的第一場決鬥就是為了保衛若葉的名譽而與西園寺對抗，實質意義僅止於此。從頭到尾，她們只是朋友與同學，若葉對歐蒂娜的愛是非常純潔的。

1991年的《綠林寮》描述在寄宿學校裡的一個怪角色，如月瞬不能算是變裝癖者，他只不過是個喜歡留長髮、尖聲說話的男生罷了。男女性別混淆的橋段純粹為了搞笑，在該作中稍後還被他的「小老弟」模仿❻。

《綠林寮》是把喜劇角色置於嚴肅的環境中，至於《魔法使Tai》（1996）就是完全在搞笑，裡面每個人都很要寶[7]，包括高中學長們與魔法社的成員油壺綾之丞。他纖細的體型與柔順的栗色長髮使他乍看之下像個女人……他對會長高倉武男過分溫柔的態度同樣地引人誤會。

高橋留美子在兩部名作裡為我們呈現了兩個變裝者：《福星小子》中的藤波龍之介，這個名字雖然非常陽剛，但卻是個外表（與言行）很男性化的女人。她的鰥居爸爸經營一座海濱休閒設施，一直想要個兒子，所以不管小孩性別為何，都當成兒子撫養。這件事被用來搞笑，其實挫折的龍之介也想要有點女人味，但卻不知該怎麼做。她不喜歡討好她的男人，又花太多時間跟父親練習徒手格鬥技（就像早乙女亂馬與父親，只是原因不同）。

到了《亂馬1/2》，高橋留美子把龍之介的角色反轉變成紅翼，這是個看似女性但不娘娘腔的男人。幾年前，紅翼對右京一見鍾情，但是右京從小就跟亂馬訂了婚。右京上的是女子學校，所以紅翼只好扮成女生以接近右京。故事就這麼展開了……

手塚治虫19世紀政治兼浪漫的作品《虹之序曲》中的變裝女主角有個非常嚴肅的理由：她的哥哥獲准在華沙音樂學校就讀，但是入學之前就死了，於是她假冒哥哥的身分去頂替。她在學校遇見了年輕時代的蕭邦，又被一個支持反抗俄國佔領波蘭的製鋼琴師傅纏上，最後他也死了。就像電影《窈窕淑男》（Tootsie）與《雌雄莫辨》（Victor Victoria）的主角，她發現裝扮成異性對於戀情發展實在很不利。

不似在人間

《地球守護靈》中的小椋迅八與錦織一成的關係就毫不隱晦：他們都是高一男

[3] 在第三季某集中，小小兔從25世紀回到過去，遇到一位早熟的年輕茶道師。這個男人的造型實在太美了，美版配音幕的工作人員決定把他改成女生。這麼做也或許是因為這個角色後來為了向《美少女戰士》致敬，把和服換成了緊身衣和短裙。老美並不是看不懂這個笑點，只是忘了英文travesty（仿諷、搞笑）跟transvestite（變裝）的字根相同、關係密切。

[4] 1998年聖地牙哥國際漫畫展中的某一場訪談會，《美少女戰士》作者武內直子曾經堅稱The Three Lites本來就是女的，但是這樣無法解釋他們沒跟壞人作戰時為何穿著男裝。在該場合她也證實天王星與海王星戰士是「一對」，但是戲稱兩人在一起的理由是因為「她們都很閒」。
請參閱http://www.black-kat.com/blackmoon/take2.html

[5] 歐蒂娜穿男裝只是因為仰慕王子，她知道王子都很有英雄氣概，公主則否。結果我們看到這項迷思害她付出了慘痛代價。

[6] 這是漫畫與動畫版分歧的例子。動畫版中的學長們住在一起，有時故意假裝gay來玩弄可憐的男主角。但是在那州雪繪的漫畫中，兩個一年級室友真的發生同性戀情，這在動畫中並未提到。

[7] 這又是一個多重涵義的標題。它的日文讀音可以解釋成「魔法師團隊」或「我們想要使用魔法」。

生。問題就出在這裡。這部日渡早紀的少女漫畫與動畫並非線性發展，而是發生在幾個不同的時空中，其中只有一個是現代的地球。劇中七個東京居民主角都是外星人投胎轉世的。幾千年前，他們在月球設立研究基地以觀察地球生命的演化，迅八與一成當時的身分是玉蘭與槐。槐是個深愛玉蘭的女生。這些往事一成記得很清楚，有一次甚至忘情地吻了迅八。當然如果你有注意看的話，你就知道一成並不是同性戀。他只是暫時變成愛著玉蘭的槐，而且當場就發現自己逾矩了。基於社會規範他不會再犯，但是他也不能否認槐的情感。依照少女漫畫的規矩，這使他困在公眾禮儀與私人情感之間，因此是個典型的悲劇人物。

動漫畫作品若要在性別層次發揮創意，科幻是個很合理的題材，例如性慾異常的角色可以說成是外星人，無論字面或是比喻。荻尾望都的漫畫《11人》（1986年推出動畫）中的Frol就是個性別模糊的角色，他非男非女乃因基因結構不穩定。然而軍校學生Tada就是喜歡上這樣的Frol。他知道如果Frol沒有通過期末測試，有個比他年長的追求者會要求Frol永遠變成女性嫁給他。這件事對他來說比任務本身的成敗重要多了。

《超時空要塞plus》（1994）中，偶像歌手Sharon Apple在演唱會裡穿過人群，同時撫摸了男女歌迷的臉。這就表示她是雙性戀嗎？這樣問太荒謬了。畢竟她是虛擬偶像，是電腦程式的具現。演唱會中男女觀眾因為被她觸摸而興奮，但若因此而懷疑他們的性傾向，也同樣令人感到荒謬。Sharon Apple畢竟是個名人，當然會激起凡夫俗子們某種程度上的熱情。

其他的例子還包括《電腦城市》中的雌雄同體罪犯弁天，《超時空要塞II》中宣稱特別了解男女兩性的傑特拉帝美髮師Mosh，以及《科學小飛俠》中總裁X的爪牙柏格卡傑（台譯：大頭目），他是用一對男女雙胞胎的基因製造出來的，因此可以任意變換性別。類似這種的角色在動畫中不勝枚舉。

寶馬王子

手塚大師1953年的漫畫《寶馬王子》（又名《緞帶騎士》）是史上第一部專為女性漫畫市場所創作的動作冒險故事，動漫畫版本在日本都很紅，其影響力至今仍未完全消失。

華德・迪士尼對手塚作品的影響顯而易見，而另一個更重要的因素，是手塚對清一色女性所組成之寶塚歌舞團的熱愛，她們的美學在《寶馬王子》中完全展現出來：

家母經常帶我去看（寶塚的）歌劇，雖然他們演出的不是真人實事，我卻藉由他們熟悉了全世界的音樂與服裝。他們模仿百老匯的歌舞劇與紅磨坊的鬧劇，但是當時我並不清楚，我深受感動並

且相信那是世上最精緻的藝術。[8]

話說女主角莎菲爾（意為藍寶石）是白銀王國國王與王后的掌上明珠，不幸的是法律規定女子沒有王位繼承權，於是公主被當作王子撫養長大。當她遇見鄰近王國來的英俊王子，她的祕密身分就成了問題。更糟的是有某些大臣想要揭穿公主的性別，讓別的家族有機會登上王位。

故事應該從天堂開始說起。當時準備誕生於地球的嬰兒們在此排隊等候交通工具，他們登機時必須吞下一顆心：粉紅色代表女生，藍色則為男生。但這並非用以決定嬰兒的性別，因為性別早已確定了，心的顏色所決定的是與性別相關的特質。

有個叫做巧比的糊塗天使問一個嬰兒是男生還是女生，嬰兒回答不知道。為了不耽誤進度，巧比餵這名嬰兒男生的心，原因是「你看起來像男生」。可是這個嬰兒其實是女的，而且是白銀王國的公主。這位公主多才多藝，劍術尤其優異，可是這些才藝都來自她吞下的藍心，而不是她成長過程中所接受的教養。何以見得？因為劇中有時藍心離開她的身體，她便立刻喪失了劍技。

《寶馬王子》的中性化讓人捉摸不定，因為它跟性愛之間的關係相當薄弱，重要的是性別，或者應該說是性別角色預期。雖然故事設定在中古世紀，但是預期的事跟現代日本沒什麼兩樣：男生應該要勇敢，女生應該要優雅。手塚大師的作品違反了社會預期，但是手法並非拋棄原有的性別角色，畢竟莎菲爾公主最後還是跟白馬王子結了婚，過著幸福快樂的日子。手塚提出了作家所謂的「並存的兩極因碰撞而產生內心衝突」之行為，並且揉合了兩個性別極端而創造出許多戲劇效果[9]。當然後來當王室的性命安危甚至整個國家的命運受到威脅時，就不只是內心衝突那麼單純了。

《寶馬王子》也探討了日本傳統上對立的主題：責任與慾望。莎菲爾在成長過程中已經了解自己必須扮成男裝以免白銀王國的王位落入壞人手中。她並不討厭自己的責任，甚至有時候沉迷於騎馬與劍術，就像亂馬對於女性身分也樂在其中一樣。但當國王喪生、王后被囚禁，莎菲爾的責任就嚴肅得多，她扮成蒙面劍客要奪回王位，只有在私下才表現出女性的慾望，尤其是認識白馬王子之後（他的名字真的就叫Franz Charming！）。

這開創了一個空前但不絕後的狀況：《寶馬王子》之後，日本流行文化中的男女角色都有了五花八門的多樣性。從

[8] Catalogue of the Osamu Tezuka Exhibition（Tokyo: Asahi Shimbun, 1990），第142頁。

[9] Catalogue of the Osamu Tezuka Exhibition，Atsushi Tanaka譯，Keiko Katsuya作。

科學家到廚師，運動員到演員，現代日本流行文化的男女主角扮演著生活中各種行業。某些男／女主角是無庸置疑的同性戀，例如《Fake》的警探、《泡泡糖危機》的警探（純屬巧合，不是慣例）Daily Wong，或手塚漫畫《毒氣風暴》（MW）中拯救世界免於毒氣攻擊的同性戀牧師殼井岩男等等。但是其他變裝者的理由則無關性癖好，例如池田理代子之作《凡爾賽玫瑰》（舊譯：《玉女英豪》）中扮成劍客保護法國王室的女貴族奧斯卡・迪・賈傑，或是高田裕三的《三隻眼》中八雲的鄰居、代理父母兼酒吧老闆Boss。

依劇情來看，某些同志甚至不是真的同性戀。吉住涉的青少年戀愛漫畫《橘子醬男孩》就有個偽同志角色：比爾。男主角「桔子醬男孩」[10]小遊的高中時代在紐約渡過，比爾是他的室友。其他人謠傳比爾是同志，但比爾一點也不介意；事實上這謠言是他自己散佈的，因為當時已經有很多男生在追求他喜愛的女孩金妮（一個迷人的金髮妞），他必須出奇制勝。於是他成了金妮的「姊妹淘」。即使如此，他還是必須冷眼旁觀金妮暫時被小遊吸引；而小遊也有自己的女朋友（繼妹）光希在日本等他。最後是比爾向金妮坦承了自己的性向。

少年之愛

日本動漫畫中有一個類型是專講美化的男性關係。名稱有很多種，比較禮貌的說法是「少年之愛」，也可以用英文的假借字Boy's Love（簡稱BL）或JUNE，《JUNE》是一本專門刊載男同性戀故事的雜誌。

許多西方影迷也學會了另一個名稱：yaoi。但這個字眼可不太光彩，它是個帶有貶義的頭字語。這個詞彙代表「yama nashi，ochi nashi，imi nashi」，字面上的意思是「沒有高潮、沒有結局、沒有意義」，或者用另一種說法：「不高，不低，沒重點」。這不是出於同性戀恐懼症的泛道德化，而是學院派對於老套平板劇情的批評──因此，其中隱含的態度應該是務實而非道德或文學上的。先前我們已談過對女子初經的美化

[10] 這個綽號是他的女友／繼妹光希取的，因為她說他像橘子醬，看似很甜蜜但總是帶有苦味。小遊回敬的方式則是叫她「芥末女孩」，因為她只有辛辣而已。

[11] Antonia Levi，Samurai From Outer Space: Understanding Japanese Animation（Chicago: Open Court, 1996），第135頁。

[12] Ian Buruma，Behind the Mask: On Sexual Demons, Sacred Mothers, Transvestites, Gangsters and Other Japanese Cultural Heroes（New York：Meridian, 1984），第128-29頁。

[13] Sandra Buckley，〈Penguin in Bondage: A Graphic Tale of Japanese Comic Books〉，被Susan Napier引述於《Anime: From Akira to Princess Mononoke》（New York: Palgrave, 2000），第266頁，註28。

[14] 少年之愛的角色造型也可能根據名人，例如西洋流行歌手喬治男孩（Boy George）與Terrence Trent D'Arby。

觀點如何植根於一個必須追蹤生產週期的農業社會中，至今日本人的許多態度仍然源自幾個世紀以來與土地的親密關係，例如日本社會比較無法容忍沒有生產力或是無法再製的愛情。或許西方人會感到奇怪，但是男同性戀故事的目標觀眾經常是日本青少女。

我們不禁要問：為什麼？青少女有成千上萬的書籍與題材可以選擇，為什麼日本的青少女（甚至更年長的女性）會對男人與男人的愛情感興趣？

有幾種理論可以解釋。李維（Antonia Levi）認為日本女孩「喜歡男男戀情中平等與溝通的概念……日本是兩性極不平等的社會。男性的生活與女性的生活大不相同……這些男同性戀故事只是暫時撤除性別障礙的手段，以容許更廣泛地探討浪漫愛情的意義與本質。」[11]

日本的青少年確實過著性別戒律森嚴的生活，可是這些社會結構本身，例如女性在情人節送自製巧克力給男性的傳統，仍然是一種有效溝通的形式。無論如何，基於少年之愛的「更廣泛討論」仍有其界限，因為流行文化中的同性戀情大多沒有好結果，我們稍後就會發現。

布魯瑪（Ian Buruma）認為重點就在這裡，他引述18世紀談論武士倫理的《葉隱》（Hagakure）表示，「當一個人至死仍不透露愛意，這種愛情才算最高尚可貴。」如果做不到這一點，兩個男人的理想關係應該是一起尋求快樂，把死亡當作最終的滿足，而不是白頭偕老或面對社會的責難。[12]

聽起來少年之愛的「迷」似乎是一群病態的老古板，可是重點並不在談論這種關係有沒有未來，而是珍惜它現有的狀態。少數檢視過少年之愛的評論家中，以巴克萊（Sandra Buckley）的論點最接近事實。她表示這些動漫畫的焦點「並非在於轉化差異或者將其合理化，而是讚揚各種另類可能性的幻想潛力。[13]」關鍵就在於「幻想潛力」，描述少年之愛的動漫畫在宛如不食人間煙火的男性主角之間，建立起一種現實生活中幾乎不存在的巧妙情感結構。這種潛在結構可能只存在於角色的虛擬世界中，但是它們為幻想一種理想情感的需求提供了出口。

外表上，日本流行文化中的美少年角色可能比美少女顯得更加類似而缺乏特色。曾經有好多年，其模式不脫竹宮惠子的《風與木之詩》。書中19世紀法國寄宿學校的男孩們有時看起來比女生更像女生。後來美少年逐漸轉往陽剛外型發展，惺忪的眼神、雜亂的頭髮與有稜角的臉型，形象幾乎跟歌舞伎的化妝一樣一致且定型[14]。少年之愛動漫畫中有劇場的傳統，也有歷史性因素。無論故事背景設定成什麼個性、國籍或時代，這些美少年角色經常帶有兩個歷史人物的特質。了解這些人物在日本歷史上的

Rose of Versailles 凡爾賽玫瑰

池田理代子的漫畫名作《凡爾賽玫瑰》的影響力說多大就有多大。自從1972年開始在《Margaret》雜誌連載之後，它陸續衍生出動畫、真人版電影，當然還有寶塚歌舞劇。這部《寶馬王子》的衍生作品深深影響了目前檯面上活躍的動漫畫作家，在《巴洛士之劍》、《少女革命》這類描述女性鬥爭的作品中更是明顯（本書對這兩部作品都有深入分析）。

《凡爾賽玫瑰》的角色大半來自真實人物，這一點跟後續作品不同，但是作者仍然表現出許多創意。劇情大多關於瑪莉‧安東涅特皇后（1755－93），故事自她童年時代開始，當時她是奧地利大公約瑟夫之妹。（如果你記得《阿瑪迪斯》〔Amadeus〕這部電影，傑弗瑞‧瓊斯〔Jeffrey Jones〕飾演的約瑟夫曾經嘲諷說他妹妹擔心法國人民要鬧革命。事實果然如此。）她嫁給了法國的路易十六，但是漫畫中的她跟瑞典外交官馮費森（Axel von Fersen，1755－1810）與女扮男裝的劍客奧斯卡也很親密。（歷史上真的有個de Jarjayes將軍，其妻是瑪莉皇后的宮廷女侍，但他並沒有女扮男裝的女兒。）

總之，奧斯卡的劍客身分註定了她要成為源義經那種俊美但悲情的類型。

此外，奧斯卡這個角色也經常必須在責任與慾望（義理／人情）之間掙扎，甚至比別人更辛苦。她母親是朝廷大臣，父親是貴族，因此她效忠的對象顯然傾向王室。可是在漫畫中，奧斯卡無法忽視平民百姓所受的痛苦，也無法忘記自己的性別。她就像其他優雅的女主角一樣，渴望著假面生活（大部分時候）無法得到的真愛。異國歷史、複雜的角色、受壓抑的熱情，構成了漫畫大紅大紫的要素。

《凡爾賽玫瑰》在現今的動畫中仍以各種驚異的面貌重現。高橋留美子的《亂馬1/2》有個叫做小梓的角色，是個討人厭的富家千金，她認為只要把任何東西取個名字，就變成她的東西了。當她喜歡上亂馬的父親玄馬（貓熊狀態），就把他帶回家，取名奧斯卡，打扮成奧斯卡的樣子。第一季的《神奇寶貝》也有個爆笑場景，就是火箭隊（劇中反派，由一男〔小次郎〕一女〔武藏〕和一隻名為喵喵的神奇寶貝組合）偽裝成奧斯卡與瑪莉‧安東涅特。（因為奧斯卡是女扮男裝，所以武藏穿上奧斯卡的制服，而小次郎明明是男生，卻必須穿著洋裝……）

定位，才能夠深入了解為什麼日本流行文化容許同志情色文學存在，尤其是為什麼能吸引青少年。

兩位傳奇美少年

首先是源義經，12世紀源氏家族的神童。他是源賴朝的同父異母弟弟，他們跟第三個兄弟（賴朝是長子，義經出生的時候他12歲）在1159年時因為父親源義朝涉及參與企圖推翻後白河上皇（雖已退位卻是實質的日本統治者）的武裝政變且不幸失敗，差一點全被處死。這

三個義朝的妾所生的兒子仰賴朝中權臣平清盛的庇護免於一死。但這當然是有代價的，孩子們的母親必須成為平清盛的侍妾，結果三個男孩只遭到流放處分。

光陰似箭，清盛的權勢日漸強大，僅次於後白河上皇，幾乎忘了這三個被流放的孩子。到了1180年，賴朝娶了北條家的女兒政子，取得了反抗平清盛所需的人馬。但是源氏的幾場大勝仗都要歸功於義經，他在24歲之齡就已擔任軍團司令官。清盛死於1181年，但賴朝又花了

大約五年才掌握穩固的權力，鞏固權力的方法之一，就是在1189年逼死弟弟義經。雖然義經當時只有30歲，又是賴朝的手足之親，但是他的軍事天才聲名大噪，因而被賴朝視爲心腹大患。[15]

歷史上的義經不過如此，但是就像英國的羅賓漢，史實周圍總會開始衍生出一些傳奇故事，使歷史與傳奇故事之間的界線越來越模糊。雖然曾有史書記載義經是個「一口爛牙、雙眼突出，矮小蒼白的人」，傳說中的義經卻變成外型柔弱、劍術高強的纖細美少年。至今關於義經的歌舞伎戲碼都指定要由「女形」（onnagata，在清一色的男性演員中專門負責飾演女性者）來扮演。[16] 結果在現實生活中也出現《雌雄莫辨》之類的性別混淆作品，由男人飾演的女性角色在劇中扮演男人。這也算是向女扮男裝的寶塚歌舞團致敬吧。

另一位美少年戰士是個基督徒，故事發生背景爲江戶幕府初期。1637到38年的島原之亂原本只是爲了反抗地方大名（封建領主）松倉勝家的苛稅。勝家自

1633年即位之後就施行重稅政策——稅率有時甚至高到佔收穫量的80%，對待付不出稅金的窮人就用稻草將之包裹起來，投入火中燒死。島原位於九州的西岸，是16世紀基督教在日本的少數幾個有力據點之一。雖然德川幕府在動亂之前已經明令禁止基督教，某些信徒卻決定維持信仰，並且保持低調。

叛亂初期的目標當然是推翻島原的大名，但是叛軍迅速地橫掃九州西部的各村落，燒殺擄掠的同時高呼著耶穌、聖母與聖狄亞哥的名號。當叛亂擴張到鄰近的天草島，基督教叛軍選擇了名叫天草四郎（本名益田時貞）的16歲少年當作爲領袖[17]，但他的作用只是個精神領袖，軍事指揮則由加入叛軍的一群浪人負責。後來叛軍被幕府大軍驅離天草島，撤退到島原城，這群約3萬7千人（包括婦女與小孩）的叛軍被困守城苦戰三個月，居然造成幕府12萬餘大軍中的1萬3千人陣亡，最後叛軍投降，全部遭到殘酷屠殺。[18]

這裡又出現了另一名扮演軍事領袖角色的美少年，如果你相信傳說故事，他簡直是同樣以虔誠聞名的男性版聖女貞德。天草四郎不像源義經那麼優秀，他純粹是個傀儡，擬定戰略與實際作戰都要依賴同情他的浪人。到頭來，他反抗德川幕府的勝算跟義經反抗賴朝的前例一樣渺茫。義經兵敗自殺前殺死了自己的妻兒，天草四郎也在城破之後喪生。

[15] Mikiso Hane, Japan：A Historical Survey（New York: Charles Scribner's Sons, 1972），第73-76頁。

[16] Buruma，Behind The Mask，第132-35頁。

[17] 這個形象被引用在《神劍闖江湖》天草翔伍的角色上，他也是九州出身的基督徒。

[18] 同註[15]，Hane，Japan，第148-49頁。

筆者認爲上述歷史與隨後的浪漫渲染，比起中世紀武士豢養孌童的史實，更能孕育出悲劇收場的少年之愛故事。如果同性戀故事編得跟現實狀況一樣，那麼對它的視聽眾來說就沒有那麼大的吸引力了。別忘了我們面對的是「幻想潛力」。這些戀情雖然有開花結果的可能，但終究註定走向失敗，這正是超脫世俗領域，達到浪漫與美學極致所必要的。神風特攻隊的榮耀來自於從容赴死，少年之愛的主角們也因爲毀滅而更加美好。

很可惜，大多數日本流行文化的同性戀作品無法在國外市場取得，無論原因是對內容有道德顧慮或是不知道該怎麼行銷，眞正的日本BL動漫作品（原創的角色演出原創的劇情）眞的很難找到。[19]

網路就不是這麼回事了。因爲網站通常是「迷」們爲了分享對某部作品的喜愛所共同設立的，主要目的並不是藉由販賣商品牟利，所以雖然數量不多，但還是能夠找到少年之愛的相關網站。不過站上的東西經常是一些同人誌性質的作品，也就是迷把動漫畫知名角色放在同性戀架構中所創作的圖畫或小說（有的很猥褻，有的很浪漫），而且並未取得原作者授權。電視版《鋼彈Ｗ》（1995）的五個駕駛員都有配對的女性角色，可是許多同好網站完全忽視這些女性角色的存在。《福音戰士》中碇眞嗣與渚薰邂逅的劇情，經常引人爭議那

是不是同性戀關係，有些yaoi網站就深入地探討了這一點。（如同後面討論《福音戰士》的專章所示，筆者認爲這是另一個僞同志關係。）

對這類流行文化的有興趣的人必須努力搜尋才能發現冰栗優的《路德維二世》、由貴香織里的《鄰家男孩》、杉浦志保的《冰魔物語》這種眞正的少年之愛漫畫，或是尾崎南的《絕愛》與續篇《Bronze》之類的動畫。如果這個類型要選出一個代表作，贏家無疑會是《間之楔》[20]，它後來還推出過兩集OVA。

間之楔

《間之楔》（1992）是根據吉原麗子在《JUNE》雜誌連載的原著小說改編，背景設定在一個類似佛列茲·朗（Fritz Lang）的經典電影《大都會》以及同時期的《Grey》、《蘋果核戰》等動畫中的階級化社會，描繪一個蕭條混亂的惡劣未來。話說未來都市Tanagara是Amoi行星的首都，由一部名爲朱比特（Jupiter）的超級電腦管理。朱比特控制了都市生活的每個層面，但它所設計的這個有秩序的社會令人懷起疑；例如，女性只佔總人口的15%，而且多半在中下階級，性愛成爲窮人生殖、有錢男人娛樂的手段。富人自己什麼也不做，只是觀賞年輕俊美的男子跟其他男人做愛。菁英分子不生小孩，所以異性戀對他們而言毫無意義。

另一個有趣的細節是：人的社會地位不是由膚色決定，而是依據髮色。黑髮是最低階的，最高階的是金髮（老套，一點也不意外）。《間之楔》主要敘述的是傑森的故事，他到貧民窟尋求「性寵物」，引發了一連串的悲劇。

動畫版的開頭是里奇正企圖偷車，他的黑髮標示著其低下階層的身份。他失風被保安隊攻擊，但是為傑森所救，要求他扮演性寵物。當傑森在里奇的陰莖根部套上一個環，兩人的主僕關係就確立了。

接著場景跳到三年後，雖然寵物通常在一年之後就會被拋棄，但里奇那時仍然跟傑森在一起。但當里奇遇見了舊情人、同時也是飛車黨「野牛幫」首領──蓋，生活開始受到往事干擾。野牛幫潛入寵物拍賣會場，里奇要他們在傑森出現時離開。一位名為奇力的年輕幫眾因為要談生意找上傑森。後來奇力成為大毒梟，並且設計陷害使得其他幫眾被捕或被殺。里奇也被逮捕，但是因為具有登記有案的寵物身分而獲釋。

傑森愛上了里奇，但是蓋可不打算善罷甘休。他綁架了里奇，並以唯一可行的辦法取下了寵物環：那就是閹了他。他約傑森到一座廢棄的大樓，兩人大打出手，可是蓋已經預先在大樓安裝炸藥並且予以引爆。里奇奮力想要救出傑森與蓋離開爆炸起火的範圍，但是傑森的腿被自動門夾斷了（呼應里奇被閹割的狀

態），毫無生還機會。最後里奇回去找他，他們點燃兩根「黑月」（有毒的香煙），等待死亡。劇終傑森死去的瞬間，朱比特發出了一聲幾乎像是人類的呻吟。

少女之愛

描繪女同性戀行為（術語叫做yuri，原意為百合花[21]）的動漫畫作品比起BL作品來得常見多了，可能是為了迎合男性觀眾的口味。

1990年所發行的英文版古裝動畫《真理之劍》就是一個例子。在敘述一個浪人拯救被綁架的公主故事中段，我們看到一個毫無關聯的女同性戀場景。不過故事中至少有一個伏筆：色誘的目的是為了徵求參與該集後來發起的攻擊行動（顯然是一連串計劃的第一步）的刺

[19] 其實BL漫畫所表現的戀愛，從純粹精神層次到露骨的性愛都有，這讓原本已經很難理解的文類更加深奧複雜。

[20] 這又是個雙關語標題。標題漢字的意思可解釋為「溝槽中的楔子」，因為「間隙」（gap）與「愛」都讀作ai，也可解釋為「愛的楔子」，這個象徵意義讀者應該看得懂吧。

[21] 如同www.yuricon.org/whatisyuri.htm網頁解釋的，這名稱並沒有確實可考的單一來源。理論之一是說早期的女同志故事主角經常叫做Yuri或Yuriko，於是變成一種約定成俗的稱呼。然後成為一種標籤。也有人說七〇年代的日本把女同志稱作「百合族」。甚至有人主張它源自《Dirty Pair》兩位搞笑又威力十足的星際女警之一。可是該劇中的Kei與Yuri都不是同志，只有在改編版的色情漫畫中才對彼此有性慾。

客。同時這場女同性戀間的性愛情節是在鴉片的影響下而發生，而日本文化比起美國，對純為娛樂而吸毒的行為有著更為嚴厲的譴責與懲罰，因此這樣的橋段出現也具有另一層意義。

當然，觀眾對於色情動畫的邏輯與劇情並不會太苛求，但有時候劇情也會自然浮現某種脈絡。《黑暗天使》系列中的女同志有好人也有壞蛋，觀眾對角色的好惡取決於整體劇情，並不只在於其性向。第一集裡，教堂底下的黑暗秘密被一對女同志學生發現，其中一位學生還被森林精靈附身，以對抗惡魔。第三集則是關於違反傳統性別角色的警世故事，也含有《科學怪人》「不要企圖扮演上帝」的意味（這個訊息在某種程度上貫穿了整個劇情）。另一所學校的某位女住宿生，長期被同學輕視與虐待，因而放棄與她們和平相處的努力，並且加入地下邪惡組織以求報復。因為這是色情動畫，報復的手段通常跟性有關，她甚至嘗試自己控制惡靈，把怪獸當作執行私人復仇的工具，可是最後她玩得太過火，超出能力的極限而嘗到了苦果。她受懲罰的原因不是搞同性戀，而是太過殘酷。

正統的女同志戀愛故事（有感情基礎的性行為）市面上比較難找到，因為這同時威脅到男女兩性的傳統性別角色。對女性的威脅在於它超出社會預期的兩性關係，對男性的威脅則是男性在此可能被邊緣化。無論他殺死多少惡龍，都無法得到公主。

巴洛士之劍

1986年的漫畫《巴洛士之劍》是所謂Yuri的有趣範例之一，由五十嵐優美子作畫、栗本薰編劇，承襲手塚大師《寶馬王子》的概念，結局雖然是老套的「從此過著幸福快樂的生活」，但合情合理，也兼顧到現實的限制。

巴洛士公國的地理位置隱約位於歐洲，很像白銀王國，由美麗的金髮公主艾米妮亞統治，她喜歡裝扮成男性，跟國內的其他騎士同樣擅長舞刀弄劍。

有一天她騎馬外出，隨從是艾米妮亞的忠實老友兼保鏢、同時也是高強劍客的尤瑞斯。艾米妮亞從野馬的蹄下救出一個名叫費歐娜的農家女孩，當場對她一見鍾情。

這原本可以是浪漫的美事一椿，偏偏艾米妮亞是國王的獨生女兼王位繼承人，她的責任是為國家生下下一個繼承人。國王已經替她安排好婚事，但是她拒絕服從父命。在妥協之下，她同意參加一場比武招親，嫁給任何能打敗她的劍客。當然她心裡還是愛著費歐娜的。在決定她未來的擂台上，艾米妮亞遭遇了一個神秘的蒙面劍客，經過激烈交戰之後，蒙面人終於迫使她的武器脫手。這時名為阿方索的大臣丟了另一把劍給艾米妮亞，就是神秘的巴洛士之劍。正當

艾米妮亞要打敗對手的時候，國王突然掩著胸口暴斃了，阿方索宣布中止比武，並且認為這是不祥的徵兆，因為艾米妮亞一拿到巴洛士之劍，國王就死了，表示她不適合繼承王位。但事實上是阿方索在國王的酒裡下了毒。阿方索又宣佈神秘劍客因為公主喪失資格而獲勝，艾米妮亞必須嫁給他。這時從鄰國考洛斯入侵的士兵一湧而上，在神秘劍客（其實是考洛斯的王子）指揮之下控制了城堡。

艾米妮亞成了自己城堡中的階下囚。某天晚上考洛斯王子企圖強暴她，但是被她設法制服。王子提醒她兩人遲早要結婚，她將毫無選擇。

費歐娜剪短了頭髮，扮成公主的侍童混入城堡。雖然兩人重逢十分歡喜，然而時間所剩不多了。費歐娜表示，人民正在計劃起義推翻侵略者，為了讓艾米妮亞逃脫以領導革命，她（用金色假髮）扮成公主，兩人交換了身分，艾米妮亞臨走時也承諾在預定的婚禮當天一定回來救費歐娜。

到了婚禮那天，艾米妮亞、尤瑞斯跟追隨者們伏擊載著（扮成公主的）費歐娜前往教堂的馬車。事成之後，尤瑞斯跟艾米妮亞道別，艾米妮亞騎馬帶著費歐娜離去。故事的最後一幕是兩人騎馬在夕陽下遠去⋯⋯

遊歷各國之餘，筆者有時不免猜想艾米妮亞跟費歐娜是否像溫莎公爵與夫人一樣，落腳在法國南部的城堡裡。我並不是說這個寓言故事企圖抄襲英王艾德華八世的多舛戀史，只是結局未免太像了。在那個情境下，艾米妮亞絕不可能長久掌握巴洛士的統治權，即使人民能容忍他們的女王選擇階級懸殊的平民為配偶（何況還是個女的），問題仍然存在：女王與配偶都不可能生出能合法繼承王位的人。

少女之愛：註定沒有好下場

《巴洛士之劍》對日本青少女觀眾灌輸的觀念其實一點也不新奇，就是「女人的命運跟性別息息相關」的傳統認知。浪漫或許是好事一樁，但也必須付出代價，代價通常就是權力。千百年來，日本女人的權力全由生殖力決定。

押井守導演是這麼形容他所認知的兩性最大差異：

女人對自身的事情非常果決。她們可以變成完全不同的人，或是跳下懸崖。就算前途未卜，也是先做了再說。這點我想男人是做不到的，但是女人可以。女人會先行動後思考，男人則是在後追隨。因為女人可以生小孩，有個完整的生命出自她們的身體，這是男人永遠無法想像的。㉒

這不只是個人的事情。在日本文化中，自我的重要性向來不如家庭或是氏族，

㉒ 引自《Animerica》雜誌的押井守專訪，Andy Nakatani 作，Animerica 9（5）：第13頁。

如同英國社會學家漢垂（Joy Hendry）所言：「……家庭的最大功能就是傳宗接代。家族的各個成員不一定需要長住家中，也能佔據身為家中一分子的角色。家庭成員也包括了所有缺席的人：已經被遺忘的遠祖、最近剛去世的親人，還有尚未出生的子孫。」[20]

這正是若隱若現地出現在少年之愛與少女之愛作品，以及各種戀愛故事中的模式：為浪漫而浪漫是自我放縱的行為，終會導致失敗。這個主旨在連續劇與歌舞伎、古代傳說中不斷重複：滿足個人慾望而不考慮後果，將會帶來惡果。短期內或許會感到很快樂，但是至少會遭到絕子絕孫的懲罰。沒有人會祭祀你，也沒有人能夠繼承家產，因此就成不了家族的祖宗，也辜負了列祖列宗。結論很清楚：與其違反延續幾十代、幾千年的傳承，個人的慾望最好能忍則忍，或改採能顧及家庭與社會責任的折衷之策。

所以日本對待變裝者或同志一點也不寬容，不論是在大眾文化或是現實生活當中，許多男同志仍然不敢出櫃。流行文化（尤其是極度美化的少女漫畫）中同性戀情的魅力正是因為讀者對它有新鮮感。但此外還有另一個理由。

本章標題談到偽同志的主題，這正是吸引這麼多女性支持者之處。日本文化能容忍不威脅到社會角色的同性親密關係，只要不涉及純粹的愛情。流行文化在某種程度上也是一種矯正的手段，是指引社交行為與態度的導師。流行文化在日本媒體上描述同性戀情的方式有：（a）穿插在龐大故事架構中，有時提供原理的闡述；（b）因為瞭解到動漫畫作品具有某種程度的藝術性與理想化而加油添醋，所反映的多半不是事實，但仍是被允許的；（c）真正的同性情侶通常無法永遠過著幸福快樂的生活，偽同志卻可以。因此你可以發現，流行文化並不比一般大眾前衛到哪兒去。

最後一點幾乎不需要強調。當然世上絕對沒有會造成性別（或物種）改變的魔法溫泉，國中生也永遠不可能負起拯救地球免於外星人侵略的責任。媒體本身的奇幻特質容許它與現實保持一點距離。日本人一定會堅稱他們分得清幻想與現實之間的差別。這又衍生一個問題：為什麼在美國流行文化中沒有那麼多同性情誼？如果我們像日本人已經深知動漫畫內容都是虛構的，為什麼在《Archie》老漫畫中看不到Betty、Veronica兩位女主角手牽手喝酒？

因為美國文化對同性親密關係比日本敏感得多，美國人容易輕率地判定世上沒有「只是好朋友」這回事。無論在藝術或現實生活中，美國人預期（有時候甚至要求）相愛的人「一路到底」（上床）。諷刺的是，美國雖有清教徒傳統，卻似乎比日本人更執迷於性事，至少在流行文化中是如此，因為美國流行

文化的選項經常只有「性關係」與「無性關係」兩種。[24]

日本文化看待人際關係的空間就大多了，它知道一個人在各種情境中會有不同的責任，負擔責任的方式要看他跟對方的相對社會地位而定。即使在非常私人的領域——或許應該說尤其在這領域，一個人的慾望（人情）長遠看來是不如群體認同重要的。雖然「性」在日本的能見度較高（如果你把深夜電視的裸露與色情商品自動販賣機等現象算進去），「性愛在日本人社交活動中的優先次序比西方人低得多了……它屬於柔性的範圍，只是人類情感的一部份，並不是特別重要。」[25]

簡單地說，把所有人劃分為「性伴侶」、「非性伴侶」的二分法或許對少數美國人行得通，但我敢說日本人與大多數美國人會認為這樣非常不切實際。無論如何，在日本就是不能基於私人情感而行事，交織緊密的社會網路把每個人困在種種期待與責任之中。日本人或許跟美國同樣邁入21世紀，但仍保留了相親的風俗。對某些日本人來說，西洋式的自由戀愛仍是遙不可及的夢想。

[24] Joy Hendry，Understanding Japanese Society（London: Routledge,1989），第23頁。

[24] NBC電視台名不符實的《六人行》（Friends）影集就是範例之一。隨著劇情推演，重點逐漸偏離六個主角的友誼，反而注重他們的性關係與婚姻生活。

[25] Nicholas Bernoff，Pink Samurai: Love, Marriage and Sex in Contemporary Japan（New York: Pocket Books, 1991），第299頁。

武士道
戰士的生存之道

武士故事談的是古代的劍客事蹟，
同時也是現代觀眾應該遵循的倫理規範。
所以有些現代武士仍在奮力揮動球棒，或是磨練推桿技巧⋯⋯

8

美國有西部警長厄普（Wyatt Earp），英國有羅賓漢，台灣有廖添丁，日本則有柳生十兵衛。好吧，或許事情沒這麼簡單，但總是個起點。看待一個對日本文化與男性氣概如此重要的武士形象象徵時，我們不妨先從自身文化中對等的人物去探討。

刻板印象中的十兵衛

柳生十兵衛三嚴（某些史料寫成三俊）的時代與生平的細節已經有些模糊，只知道他活躍於1600年代早期❶。他的父親柳生但馬守宗矩是將軍德川家康的劍術教練。宗矩的職位是在確立德川家掌握全國政權的關原之戰（1600年9月15日）中，以戰功換來的。然後他逐漸被拔擢到大名（幕府承認的地方領主）的地位，其領地位於古都奈良附近，現在稱作「柳生之里」的地方。柳生宗矩還創立了自己的劍術門派「新陰流」，只是該派別強調的是策略而非劍技：找出敵人的弱點，然後盡快攻擊它。

1616年十兵衛初次出現在宮廷文獻中，擔任二代將軍秀忠的侍從，但是隨後從文獻紀錄中消失了十年，直到36歲才重回歷史舞台上，最後在44歲死於鷹獵途中。消失期間他瞎了一隻眼、生了兩個女兒，寫了一本隱約關於劍術的《月之抄》，給了後代編劇家足夠的材料，發揮想像力填補其中空隙。

如同現實的羅賓·洛克斯里淹沒在羅賓漢的大量傳說中，十兵衛的虛構傳說故事在他死後開始混入原版的史實中。他在民間傳說中的事蹟基本上奠定了日本流行文化中的武士形象：戴一頂故意拉低以遮住容貌的大草帽，以及用皮帶綁在臉上的眼罩。傳說中他匿名漫遊全國各地，只在拔劍懲罰壞人的時候才會透露自己的身分。

有人說他到處遊歷是為了磨練劍技，也有人說他其實是在幫幕府將軍執行間諜任務，還有人說他常在吉原（江戶的風化區）閒逛，因為可以藉著殺幾個沉迷狎妓的下級武士來練練筋骨，反正沒人會懷念他們。另外也有故事說十兵衛不習慣幕府官場的繁文縟節，或許這可以解釋他為何消失了十年。

傳說中他是個率直嚴肅的人，以劍術代替交談，卻勝過千言萬語。在某個故事中，十兵衛同時對付七個人，砍下了其中三人的手腳，嚇得其他人拔腿就跑。另一個故事中，在京都有一群強盜想搶劫他，他痛宰了十二個人，其他人則落荒而逃。

或許最著名的十兵衛傳說出現在黑澤明的經典名片《七武士》中。話說曾經有個浪人要求跟十兵衛用木劍比武，當時擔任裁判的諸侯判定結果是平手，但是十兵衛宣稱自己贏了。浪人不服氣，要

❶ 感謝網路武術雜誌Furyu提供生平資料，請參閱http：//www.furyu.com/archives/issue9/jubei.html。

武士道：戰士的生存之道

求再比一次，這回用真劍。結果十兵衛只用一招就斬殺了對手。

十兵衛仍以各種型態活在流行文化中，例如山田風太郎的歷史小說《柳生一族的陰謀》先被拍成電影，又改編成動作巨星千葉真一主演的連續劇。十兵衛這個名號在動畫中也常出現，但是劇情通常跟歷史人物無關；例如1993年在西方上市的《獸兵衛忍風帖》，其實本來的隱喻是「風之忍者十兵衛」，可是歷史上並無證據顯示柳生十兵衛學過結合魔法／武術／特務的忍術。1997年的OVA《魔界轉生》更是在1637年的島原之亂中設定了一個名為十兵衛的武士。雖然年代勉強搭得上，但是世代深受將軍寵信的柳生十兵衛實在不太可能因為同情基督教叛軍而跟幕府作對。還有辦得更誇張的，1999年有部大地丙太郎創作的26集電視動畫叫做《十兵衛ちゃん》，這齣喜劇的主角茱之花自由是現代的女高中生，只要戴上十兵衛的眼罩就能「變成」十兵衛，但是作者並未解釋眼罩形狀為什麼是個大紅心。我們在下一章會討論到女孩子如何成為武士。

如何成為武士

武士是為封建領主效命的戰士，其基本功能在歷史上大同小異，但是看待武士的態度卻有演變。17世紀中期，德川幕府對於天皇朝廷與地方大名的掌握已經穩固，使得武士們越來越沒有事做。武士不僅是一項職業，也是一種社會地位，因此有些必須養家活口的武士因為沒仗可打，被迫放棄武藝去學做生意。有些武士把自己女兒嫁給商人，有些甚至淪為盜賊❷。即使在17世紀也有類似現在的企業裁員風潮，許多武士也因此被遣散成為浪人。

有個叫做山本常朝（1659-1719）的浪人住在九州的佐賀藩，曾經侍奉過藩主鍋島光茂。光茂逝於1700年，常朝想要「追腹」（君主死後切腹相殉），但當時法律禁止這種偏激的效忠方式，於是常朝退休躲進佛寺，思考他理想中的武士哲學。有位年輕武士逐字記下他的話，出版了武士道的聖經——《葉隱》（Hagakure）一書，初版是1716年，至今仍有印行。

即使隨意瀏覽《葉隱》內容，都會發現常朝的話可能經過後世編輯的潤飾。他的教誨五花八門，從崇高（「任何事情的結果都很重要，如果結果不好，先前萬般的好都會被抹煞。」）到荒謬（「跟任何一個人同行一百碼，他至少會說出七個謊。」），但是他至少列舉出武士應該奉行的五大美德：忠誠、勇敢、禮貌、儉樸、信用。

《葉隱》最值得注意的是，它只談理論不談實務。常朝就像以前的十兵衛一樣，幾乎不曾動手戰鬥。他的創作靈感來自懷舊，懷念他認為正在喪失或已經喪失的一種精神與生活方式，因此他的書比起百年前武士生活的實貌只能說是

一種理想。這也表示現代流行文化中描繪的武士形象，無論忠於《葉隱》或是相距甚遠，某個角度來看也都是理想中的理想。現代武士故事透露的大多是創作者自己的時代背景，而非劇情設定發生的古早年代。

戰後的武士

手塚大師引發的漫畫革命始於美軍佔領期間，當時日本人生活的每個層面都在美國監視之下。而武士故事是戰前日本社會不可或缺的精神食糧，因爲當時軍事政權認同武士道強調禁慾、自我犧牲、服從主人的意識型態。軍閥敗亡之後，他們最愛的文類也因此衰落了好多年。❸

直到1954年美軍撤離、韓戰結束，《原子小金剛》橫掃漫畫市場，怪獸「哥吉拉」（Godzilla）成爲最紅的影星，才出現一個走紅的武士故事：武內綱吉的《赤胴鈴之助》。除了其優異的畫功之外，它走紅的理由或許還包括去除了戰前漫畫的軍國主義思想。經過了十年的戰後重建之後，無論對官方審查者或民

間觀眾而言，舊思潮都不再受歡迎，民眾可不吃官方宣傳的老套。因此，武士道精神強調的重點已轉移到高超的劍術。

重新塑造武士形象以符合時代需求（而非史實）的模式至今仍持續著。畢竟連軍閥也鼓勵過頌揚軍人的流行文化——但現在輪到相反的一方了。戰敗的日本需要向自己與全世界證明一件事：它並未喪失原有的天賦與能力。多年以來，日本每個世代都依自己的態度與議題背景在重塑武士的形象。

例如六〇年代是社會轉型、政局動盪的時代，白土三平的《忍者武藝帳》因而走紅。這個系列在其他年代絕對紅不起來，因爲它從左派觀點檢驗16世紀織田信長等軍閥的戰史，顯然站在被壓迫的民眾與注重改革的忍者這邊，至於合不合史實就是其次了。❹

1974年出版了一部另類的長篇武士漫畫：秋山讓治的《浮浪雲》。字面意思是「到處遊蕩的雲」，也是故事中主角浪人的名字。當他不再侍奉貴族之後，成了丈夫、父親與一群轎夫的首領。當時的時代背景是江戶末期，稱爲「蘭學」（Dutch studies）的歐式教育正在流行，浮雲的兒子新之助也在學校裡吸收新知（他甚至會用英文說：My father very nice）。

重點是，《浮浪雲》打破古典故事的窠臼，演出一個努力適應時代變遷的武

❷ Mikiso Hane, Japan：A Historical Survey（New York：Charles Scribner's Sons, 1972），第226-27頁。

❸ Frederic L. Schodt, Manga！Manga！：The World of Japanese Comics（Tokyo：Kodansha International, 1983），第68-69頁。

❹ 同上，第70-71頁。

士。他對揮劍的興趣還不如追求女人、喝酒和養育小孩。就如同美國剛經歷過校園與社會動盪後，對許多傳統價值提出質疑一樣，浮浪雲的生活方式在七〇年代的日本也獲得認同。可是這些溫馴的武士仍有不少機會以正義之名殺人。秋山觀念中的武士與傳統武士形象不大一樣，但是非常適合他當時的讀者群。

和月伸宏的《神劍闖江湖》（1996）主角也是一個同樣有趣的浪人。劇中所設定的時代背景是1880年代的明治維新時期，當時天皇重掌實權，日本逐步西化，官員都脫下和服換上西洋制服。他們還對企圖抗拒西化、回復舊制的一群浪人發動了嚴厲的清剿戰爭。

在這動盪不安的社會中，出現了一個看起來只有14歲的浪人（他可愛的外型與俏皮的言行使本作同時受到男女兩性的歡迎）。他臉頰上的十字形傷疤是命運坎坷的唯一徵兆，但是他的刀下亡魂也多不勝數。後來他放棄了血腥之道，甚至修改自己的劍（僅在刀背有開鋒，稱作逆刃之劍），只用鈍的刀鋒對敵，而且是在迫不得已的情況下才出手。動漫畫版本都有看似無法避免流血的場景出現，但是到頭來劍心總是能化險為夷。加上他的對手幾乎都像科幻故事裡那麼誇張，因而造就了一個與《葉隱》大相逕庭的故事。這種武士生活顯然從未真實存在過，只是20世紀末的人們希望存在的幻想。

運動場上的武士

《神劍闖江湖》指出了日本流行文化中一個有趣的矛盾，也影響了動漫畫中現代男性角色模型。一方面，對劍心這種特殊人物來說，英雄行為是很平常的事；但另一方面，如讀者之類的普通人應該也能在瑣事上表現英雄精神。日常瑣事跟人生一樣複雜，種類也跟動漫畫迷的人數一樣多。因此流行文化的英雄範圍從廚師到外科醫師、投資銀行家到飯店經理、警察到自行車快遞員都有。這些角色的共同點就是努力追求完美，盡自己最大的力量——如同日本人說的「頑張」（ganbaru）。而最接近日本古代競技場的地方就是運動場。

科幻動漫畫在西方的發展非常蓬勃，運動動畫則非常少見。可是運動在日本是主流類型，包括箭術、劍道、空手道、其他武術等日本傳統技藝，到高爾夫、足球、網球與（永遠流行的）棒球等西方引進的項目。運動甚至以分眾的方式跨越了性別界線，例如拳擊與籃球是男生玩的，排球與網球則是女生的專長❺。這個類型甚至延伸到誇張虛幻的職業摔角領域。

西洋運動在明治時代引進日本，官方也鼓勵運動競賽作為培養愛國情操的手段。美軍佔領期間，為了怕民眾回想起戰時的武士道精神，曾經暫停所有運動，直到1950年才解禁。之後日本人積極地重回運動場上，在1964年的東京奧

運會達到最高峰。1966年10月開始，日本各級學校開始有了「體育日」，顯然要大家別忘了1964年奧運盛會的精神。[6]

運動漫畫大都有一個特色：它—很—會—拖—時—間。每投一球、每次擊球、每次揮桿都要達到最大的戲劇效果。於是，在《少年JUMP》這種週刊誌連載的一場拳擊賽可能打上好幾週，高爾夫打完一回合或許要好幾個月。在動畫中則相反，最重要的媒介是時間而非空間，因此劇情可能只交代比賽的精華片段。

此外，故事中通常有一個幾乎是例行儀式的橋段，就是特訓過程。特訓通常在主角運動員的兒童時代就已開始了，他（或她）有一天突然立志成為世界最棒的××選手（隨你怎麼填），而這麼做的理由八成是為了紀念父親或是達成父親無法完成的夢想。接下來主角會發展出一套不專業、粗糙但有效的訓練方式，並且全心全意地訓練自己。拳擊漫畫《左拳天使》與女子摔角漫畫《超級天使》都用過這橋段。描述女孩向男性挑戰的棒球動畫《野球美少女》中有個選手用奇怪的方式練出強力的打擊技巧：這名打者是四國島某個漁夫的女兒，她以拿著釣竿打擊迎面而來的波浪的方式作為特訓。

特訓有時候還涵蓋超自然領域，例如夜間動畫《靈異獵人》（1997）某集中的情節。有個在廁所出沒的美麗蒙面女鬼「紅披風」，負責在如廁者缺乏衛生紙的時候將衛生紙遞上，後來她妹妹（也是鬼）想要接手廁所鬼魂的工作。於是紅披風讓她站在瀑布下沖水（日本傳統上淨化靈魂的方法）、在刮強風的山上走路（因為公廁在冬天並沒有暖氣）、待在垃圾堆裡（以適應臭味）。但是妹妹還有個問題：太害羞而不敢跟陌生人說話。於是特訓範圍又擴張到上街發送試用商品、到舞廳跳舞、在公共場所穿著奇裝異服。這些做法的用意不在嘲笑特訓，只是把訓練延伸到搞笑範圍罷了。訓練當然很辛苦，但是疲勞、瘀青、關節破皮都是次要問題。特訓的重點不只是訓練，而在於建立求勝意志，為了勝利不惜任何代價。日本流行文化中幾乎每個運動故事都含有這個潛在教訓，勝利若是來得太容易就一點也不稀奇了。

這也反映出日本對自身在世界舞台上角色的認知，一個沒有廣大土地與天然資源來與列強競爭的島國，勝利來自堅忍不拔的精神，或是如同柔道師傅所言：策略性地利用對手的優缺點。

堅忍的精神表現在日常生活其他層面與

[5] 本章提到一些女子社團與運動的例子表面上卻是關於男性模範角色，這是因為日本社會仍在摸索女性的定位，尤其在男女合校的時候。任何時候女性都要遵守男性決定的示範，而非男性追隨女性。

[6] 參閱http://ourworld.compuserve.com/homepages/Hfeid/home_2e.htm.

在2000年左右，美國職業棒壇最紅的名字是鈴木一朗。這個重炮手或許沒有傑基‧羅賓森（Jackie Robinson，大聯盟第一個黑人選手）那樣的傳奇色彩，但是絕對讓人大開眼界，引發一些討論。

棒球向來被視為美國的「國技」，因此霍瑞斯‧威爾遜（Horace Wilson）在1873年才會把它引進日本。他是去日本教英文與美國歷史的老師，但是他的休閒方式逐漸發展成一項熱門運動。到了1891年，有支日本棒球隊在橫濱初次挑戰美國隊伍。當時的美國運動俱樂部（American Athletic Club）原本沒把挑戰者看在眼裡，深信自己熟悉這項國技，必定能打敗矮小的日本隊，他們拗了五年才勉強答應跟日本人比賽。比賽在原本不准日本人進入的AAC場地舉行，日本隊對於老外的噓聲與嘲弄無動於衷，接著發生的事震驚了自滿的美國人：日本隊以29比4獲勝。

日本從1935年開始有職業棒球。二次大戰期間中斷，在美軍佔領結束後恢復比賽。目前日本有兩個職業聯盟、12支球隊，隊名相當奇特，有時是美式風格——地名加隊名，例如廣島鯉魚隊，有時又以贊助廠商當隊名，例如日本火腿鬥士隊。

另一個奇特的現象是：日本的比賽節奏比美國更細膩緩慢，有時還會突然結束比賽，只因為末班電車快要開了。其他國家的棒球賽很少顧慮到球迷的方便。話說回來，老美也不會把棒球當作「培養忠誠度、自制、道德紀律與無私精神」●的手段，至少在現代的美國不會。

● 摘自David Parker著〈Take Me Out to the Beseboru Game〉一文，請參閱http ://isaac.exploratorium.edu/dbarker/beseboru.html

表現在運動方面同樣重要；做功課時需要，職場上與私人嗜好上也需要。「加油！」（Ganbatte）因此成了日本流行文化最常見的台詞之一。這個命令句帶有「放手去做」、「盡力」與「堅持下去」的意思，每個日本人打從很小就常聽到這句話。

上述精神的一部份要歸因於儒家學說的影響。中國古代教育家孔子的教誨至今仍對日本人的整體生活與教育體系有著深遠的影響。例如有一句「萬事起頭都是平等的」，意謂只要肯努力，任何人都有機會學會做任何事。也因此日本的學校制度是設計用來提供學生更寬廣的選擇與更多機會。

這點也同樣反映在動畫中的校園社團活動上。幾乎每個校園故事都會提到社團。《魔法使Tai》就是以五人社團「魔法社」命名的，這個社團必須跟人數眾多的漫畫社爭奪活動場地。《綠林寮》某一集敘述整個宿舍的人出動，想為學園祭（校慶）製作一部魔法電影，還用上了黏土人偶動畫；1995年的《神秘的世界》開場也是類似的校慶活動，並且顯示各式各樣的社團存在，從烹飪社到廣播社；《美少女戰士》與吉卜力工作室1993年電視版的《海潮之聲》也有提到社團活動。這種趨勢甚至延伸到大學校園；《相聚一刻》的五代裕介在大學加入了傀儡劇社，後來他找到褓母的工作，在社團的所學也因而派上了用場。

這份追求卓越的心情讓（不論成年與否）

日本男性看起來像是無趣的工作狂，因為他們確實就是——至少某些時候如此。無論過去的農業時代或現在工商業時代，對成功的渴望、成功得來不易的認知，都是日本人生活的一部份，所以他們要上補習班、在公司加班到深夜。他們的補償之一就是相信自己正在以自己的方式實現古代英雄的傳統。雖然認真準備考試、對公司效忠都不是武士的生活，但卻是現代人最貼近過去榮耀的生活方式。同時，校車上的男孩與通勤電車上的男人可以打開漫畫書，在他們平庸的生活與古代英雄的生活之間感受到一絲連結。

至於日本的女孩子，那又是另一回事了……

少女道
青少女的處世方式

如果世界是屬於男人的，
為什麼日本流行文化中那麼多青少女擁有魔法？
因為她們是好人。只要心地善良，就算殺死一條龍也沒關係。

9

劍是用來殺人的，格鬥技最終也是用來殺人的，這是永遠不會改變的道理。

但是像小薰這樣的夢想家會把格鬥技用在殺人以外的用途。而我寧可認同小薰的信念，勝過面對現實的真相。或許有一天人們會了解為什麼她的方式比較好。

——摘自和月伸宏《神劍闖江湖》動畫版第1集

在道格拉斯‧亞當斯（Douglas Adams）的科幻諷刺小說《銀河順風車旅行指南》（The Hitchhiker's Guide to the Galaxy，1980，電影《星際大奇航》）中，屬於全世界的問題被一位獨坐咖啡廳的青少女解決了。至少，當她明白她的辦法可行，這些問題應該能被解決；只是她來不及告訴任何人，地球就被建造星際高速公路的外星人剷平了。

在日本流行文化中，極端複雜的問題，其解決方案通常很簡單，甚至只有一個關鍵字。伊恩‧布魯瑪寫道「關鍵就在於yasashii（溫柔、體貼、謙恭、仁慈），這個詞彙常被日本人用來形容自己的母親，以及日本這整個國家。」所謂yasashii的人就是「溫暖，沒有一絲奸邪或惡意，心地純正，具備日本人獨特的敏銳特質，總是不需說出口就能敏感地覺察彼此的感受」[1]。這些性格特徵在某個程度上應該同時適用日本的男女兩性；但是老實說，男生要當英雄還需要其他的特質，然而傳統上，女主角只要yasashii就足夠了。

事情難道就真如上述那麼簡單嗎，即便在動畫中也一樣？世上各種問題的解決方案就只是「恨不如愛，死不如生」的生活態度嗎？只要仁慈、有信心就行了嗎？在《福音戰士》最後一集，葛城美里的情人加治良持有句台詞精闢地指出人性預期的矛盾：「存於一個人自身的真相非常簡單，然而人們卻總是追求深奧的真理。」世上某處必然有一個無解的宇宙大謎團，沒有任何東西可以提供答案，即使像少女心這麼單純、慈悲、天真的事物也不能。事情絕對沒那麼簡單，對吧？

如果流行文化可以作為一項指標，我們發現日本人似乎是這麼想的，無論指涉的少女是公主、巫女、學生或偶像歌手，她的功能絕對不只是陪襯。她通常是yasashii觀點的代言人，也就是說她至少握有一部份答案。

可愛的戰士

武士的美德與高中少女的生活方式似乎並不互相排斥，我們可以在史上最紅的動畫《美少女戰士》主角們身上發現兩者和諧的融合[2]。這種融合在其他少女

[1] Ian Buruma, Behind the Mask: On Sexual Demons, Sacred Mothers, Transvestites, Gangsters, and Other Japanese Cultural Heroes（New York: Meridian, 1984），第211頁。

[2] 其實扮演天王星仙子的聲優（配音員）緒方惠美（Megumi Ogata）曾經推廣過她所謂的女性騎士道，鼓勵女生學習正當的男性行為。請參閱網站http：//www.geocites.com/tokyo/4081/file416.html#20.

身上也並存不悖，例如最近從《天地無用》系列衍生的《魔法少女砂砂美》。只要是yasashii的女孩，從《聖天空戰記》的神崎瞳、《魔女宅急便》的琪琪到《神劍闖江湖》的武術教練小薰，只要她們（以自己的方式）奉行武士美德（忠誠、勇敢、禮節、簡樸、信用），保持溫柔體貼的心，這些小女孩就可以像揮劍的男性祖先一樣偉大。

我們已經探討過史上第一個遵從武士道又很溫柔善良的動畫女主角——《寶馬王子》的莎菲爾公主。《少女革命》的鬥劍少女天上歐蒂娜是她的衍生角色之一。即使撇開歐式的鬥劍與變裝，日本

Escaflowne《聖天空戰記》© SUNRISE

傳統武術也常有這種組合，例如《亂馬1/2》的天道茜（即使亂馬不認為她yasashii，還是有許多證據顯示她是）與《神劍闖江湖》中繼承父親道場的小薰。

宮崎駿大作《魔法公主》的女主角小桑也盡可能地表現出yasashii。我們第一眼看到她的臉感覺挺可怕的：她正在吸吮一隻巨狼的傷口，嘴角還帶著血漬。她生存的目的只是為了騷擾或殺死污染森林、威脅自然界眾神的人類，然而這個野女孩認識了一位同齡的男孩子，瞭解了「救贖」的道理。在電影最後一幕，她向愛鷹王子說出關鍵的台詞「我愛你」（suki desu），證明自己也提升到yasashii的境界。話說回來，她一開始的形象就不算太野蠻，即使她鬧得天下大亂，電影中並未出現她親手殺人的鏡頭——只有強烈暗示而已。

許多青少女本身就是戰士，或跟男性戰士關係密切。例如《鋼彈W》的五位駕駛員似乎都有對應的少女搭檔，其中最重要的莉莉娜·彼斯克拉夫特必須面對許多企圖逼她放棄完全和平主義理想的壞人；還有另一位桃樂絲·卡塔隆妮亞，大約是莉莉娜的對比，她認為戰爭是光榮的手段，毫不在乎人命的傷亡與文化的傷害，她就像是莎劇的馬克白夫人，亦即「不yasashii」的女性負面範例。

還有些女性身在軍中，或在準軍事單位

動漫畫角色最有影響力的身體特徵就是眼睛。修特（Frederic L. Schodt）的書《*Manga!Manga!*》形容少女漫畫的特色就是角色的「眼睛有窗玻璃那麼大」。可是最近水汪汪的大眼睛不再是少女動漫畫的專利。隨便舉個例子，電視動畫《超發明男孩Kanipan》男主角的眼睛就跟劇中其他女性角色一樣大。

但是眼睛只是方程式的一部份。有時候日本流行文化裡的眼睛並不是為了看東西，而是用來哭的。電影、戲劇、漫畫與其他形式的娛樂經常以「乾」、「濕」來分類，其中差別就在有沒有哭戲。

角色會因為哀傷而哭、因喜悅而哭、因挫折而哭、因憤怒而哭——這些都是好事。觀眾把哭泣的能力跟深刻感受情緒的能力畫上等號，這是人性化的表現。辨別壞人的特徵之一（除了許多外在跡象之外）就是他無法或不願意掉眼淚，這表示他缺乏同情心，所以無法成為yasashii的好人。

當然這個規則並非一成不變，畢竟壞人也是可以悔改的，無論是壞心的魔法木偶或反社會性格的人，反派掉眼淚通常是預告這個人要轉性了。

中，這正是矛盾的劇情最難以表現的地方。一個角色怎麼可能一面yasashii、一面動手殺人呢？部分解套的方式就是讓這些女兵在高科技的遙遠未來服役，她們造成的實際損害極小或是不針對個人。例如《鋼彈0080：口袋中的戰爭》（1989）的女主角克莉絲汀娜・麥肯錫是鋼彈測試駕駛員與系統設計師，但觀眾知道她同時也是五年級男童艾爾（軸心人物）的前褓母。1996年的電視動畫《機動戰艦撫子號》的女主角們在劇情前半都忙於擊落「無人」太空船，因此沒有被認定「不yasashii」的風險。1992年《無責任艦長》中的太空戰艦微風號的兩位戰機駕駛員存在的目的甚至不是為了作戰需要；亞美與由美是退休提督漢納的雙胞胎女兒，她們被派到艦上的真正任務是監視離經叛道的泰勒艦長。在1995年的《宇宙戰艦山本洋子》中，由於yasashii的女孩必須出現在戰鬥狀況

中，因而產生了很不合理的安排。話說未來的星際戰爭是定期舉辦的，參與的戰艦如果被擊毀，會自動把駕駛員（當然是可愛的女孩）傳送到安全之處。這簡直像是電玩遊戲，所以地球軍才到20世紀尋找沉迷電玩的女主角當它的新戰力。

外星少女

如果主角女性不盡然是地球人的話，劇情會比較好辦一點。1992年科幻OVA《創世機士Gaiarth》的莎哈里是個打撈探勘者，因為孤家寡人，她變得性格慓悍、談判能力高強。當她認識反抗帝國的年輕帥哥伊塔爾，她的個性造成了兩人之間的一些問題，但等相處久了，她就逐漸顯現出溫柔的一面。

《天地無用》第一部劇場版（1992）的結尾對這兩種生活方式做了令人驚異的連結。很久很久以前，星際皇族樹雷家

族的兩個人來到地球：怔木天地的母親阿知花（當時只是嬰兒）與祖父遙照。（天地一直不知道這回事，直到他青少年時期開始有女性外星訪客從木製品裡跑出來。）因為樹雷皇族曾協助銀河警察拘禁星際罪犯禍因Kain，天地的媽媽過去在高中時代常常被跨越時空的禍因攻擊。天地與朋友們必須回到過去解救老媽，否則他根本沒機會出生。

在《天地無用in love》（1996）最終的對決中，阿知花獲得了樹雷皇族的完整威力，拿到了樹雷家族專用（包括天地）的武器——光鷹劍（顯然是從星際大戰電影抄來的）。不過在阿知花手中的武器變成一道長形的能量束（日本傳統在此發揮了作用，其造型是古代女子專用的薙刀）。禍因折磨天地的戲碼就像《絕地大反攻》裡銀河皇帝在達斯維德面前折磨路克天行者一樣，而阿知花回報禍因的方式是大發雌威把他劈成兩半。動畫的鬥劍場面通常會比較炫，但很少觸及這麼原始的需求。童心未泯的我們不禁歡欣地看著，在宇宙中某個荒涼的星球上，有個母親像一

天地無用！in Love © 1996 AIC/天地無用！in Love製作委員会

猛虎一樣奮戰以保護小孩，即使這小孩還要十年後才會出生。（下一章會更深入討論母親的角色。）

這是魔法

《天地無用in love》的故事或許純屬科幻，劇情結構上簡直應該稱爲「樹雷大反攻」，但是我們應該了解阿知花女士其實也屬於歷史悠久的「魔法少女」體系之一（《天地無用》系列已經有自己的魔法少女——砂沙美公主，她〔或許只在自己幻想中〕會變成魔女沙美）。這些少女大多是小學年齡，也有些是青少女或是使用魔法時會變成青少女（例如敏琪茉茉，參閱第4章「桃太郎」一節）。

魔法少女類型可以追溯到1966年的電視卡通《小魔女莎莉》。這部作品共播了一百多集，其中兩集是當時已經入行五年的年輕動畫師宮崎駿製作的。後來在

1989年，宮崎駿根據角野榮子的小說《魔女宅急便》製作了同名電影，描述一名13歲的女巫（名符其實的魔法少女）如何努力在世界上找到自己的定位。

說來或許是廢話，但是所謂魔法少女只

德斯島戰記》中最接近少女的角色，從劇情一開始，她就有強大的魔力而且善於使用，可是她的陰柔面幾乎變成搞笑的材料，例如她在很不恰當的時機沉迷珠寶而使全體同伴陷入危險。

本流行文化會呈現出……接近現代日本家庭……。最近有兩部改編……源自非常不同的情……趣，但是結局卻殊……這個國家講究的是……這種負面諺語也可……即使是最偏激的流……指向一個方向：傳

根據劇中的美髮沙……，1996）的劇情……中升高中學生的生……仁慈又平凡的少……跟青梅竹馬的鄰家……，兩人長久以來……門的身體開始成……這種感情不一定……是成長就這麼回……潮時，她所獲得……可能的對象：盛

廣告回信
台灣北區郵政管理局登記證
北台字第10227號

姓名：
地址：
市／縣
鄉／鎮
市／區
路 街
段
巷
弄
號
樓
（請寫郵遞區號）

大塊文化出版股份有限公司 收

105
台北市南京東路四段25號11樓

男女蹺蹺板 © 1998 M. Tsuda．Hakusensha/Gainax．Karekano-Dan．TV Tokyo．Medianet

被指派針對才藝表演寫一部短篇喜劇，很快就遭遇寫作的瓶頸；還有優子舉辦聖誕派對，班上其他女生出席的條件是「貴子不能參加」；優子跟貴子應該一起負責校內的社團樂隊，但是貴子太獨斷，優子又太冷淡；優子的成績退步，博士想幫忙，但是引起了其他問題……總之，《水色時代》談的不過是一些yasashii的孩子成長的瑣事。動漫畫版的重點都是當壞事（或好事、怪事）發生在好人身上時的情形。觀眾都知道該同情誰，以及為什麼。

男女蹺蹺板

如果女主角並不溫柔善良，又該怎麼辦呢？如果男主角的控制慾太強？如果男女雙方都不是外在形象所表現的人格呢？1996年的漫畫《男女蹺蹺板》就是如此，塑造了優子與博士的對照版。1998年製作電視卡通時，選了一個很特殊的導演：庵野秀明。這是他在九〇年代最具爭議性的《福音戰士》之後的第一部動畫。就技術層面而言，《男女蹺蹺板》跟《福音戰士》同樣非常前衛。庵野運用了所有的把戲（螢幕上快速閃過看不清楚的文字；靜止的長鏡頭、拼貼；甚至轉載漫畫畫面），也加入SD版的角色。雖然技巧非常純熟，傳達的主旨卻跟《水色時代》很接近。劇中女主角宮澤雪野看似完美的15歲少女：學業成績優異、擅長體育、天生漂

氣凌人的朋友兼情敵高畑貴子。（其實有兩個理由能說明貴子的幫助是合理的：優子與貴子從五年級開始有個共同的秘密——一起照顧校園裡的小貓；其次，儒家的生活哲學是觀察並作出符合從家庭到政治等各種社會角色的行為。因此雖然貴子用高傲的態度掩飾她的心虛，但是如果她不能在博士幫不上忙的地方支持優子，就算不上好朋友。）

以一般標準來說，這部動漫畫裡大多數劇情不夠戲劇化。例如擅長寫作的優子

亮，其他同學都崇拜她這個班長。但是同學們並不知道，她拼了小命才維持住這個假象。在家裡，她戴粗黑框眼鏡而非隱形眼鏡，頭髮包在頭巾裡，穿一件破舊的運動服。她努力讀書運動只有一個理由：虛榮心。她想要受人讚賞，因此改造自己成為完美學生。

原本一切都很順利，直到她申請進入川崎市（位於東京與橫濱之間的工業化郊區）的北榮高中。她在考試時敗給一個名叫有馬總一郎的男生。他似乎像雪野一樣完美：長得帥、功課好、精通各項運動、出身於醫藥世家❹、備受同儕愛戴。於是雪野又多了一個繼續假仙的理由：她痛恨有馬搶走了班長的地位。這時問題出現了：女孩子不可能嫉妒、憎

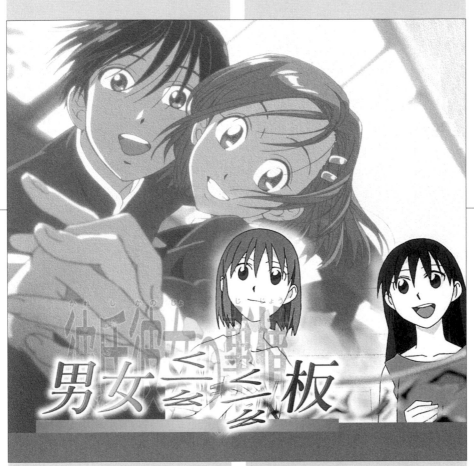

男女蹺蹺板 © 1998 M. Tsuda‧Hakusensha/Gainax‧Karekano-Dan‧TV Tokyo‧Medianet

恨、虛榮，同時又很yasashii。

其實她並沒有多少機會發揮恨意，因為有馬在第一集就說出「我喜歡妳」，把她嚇了一跳。雪野大惑不解，甚至讓有馬把她推上學生自治委員會主席的位子。她對有馬大吼、打他，然後跑掉，但他追著她想要道歉，對她的興趣又升高了。

當有馬來到雪野的家想要一起讀書時，卻目睹了由雪野的兩個妹妹所引發的一連串令人愉快的混亂喜劇，此時觀眾也才了解有馬的過去。他跟叔叔嬸嬸同住，因為他的父母是家族的害群之馬，以偷搶拐騙謀生然後失蹤。叔叔嬸嬸不斷提醒總一郎，他們家族從德川時代就是望族，而總一郎在某方面看來是父母為非作歹的原因。他因為自我壓迫感而戴上完美的假面具。可是雪野告訴他，只要兩人真心相愛，一定可以接受對方真實的個性。至少在彼此面前，他們可以摘下假面具。

難怪幾乎每個少女故事都有浪漫的戀情。青春期畢竟只是個跳板。即使是在畢業後想要投入職場的日本女孩，內心深處仍有某種文化上的信念。她們知道——她們的前半生不斷地被公開或隱晦地告誡——自己最重大的宿命在未來：不只是結婚，還要成為妻子與母親。

❹ 有馬的家族經營一家醫院。美國的醫院不論公營或是由私人企業、教會、慈善機構管理，通常是大機構；在日本卻有許多家族企業的小診所與小醫院。還有，為了抵減醫藥費，病患家屬在醫院當義工是很常見的（幫忙洗衣服之類）。

惡龍媽媽登場

日式母親的形象

水能載舟,亦能覆舟;

她們能穩定大局,也能搞亂所有秩序。

她們掌管家中大小事與所有成員(至少是大部分成員)。

日本的媽媽無論在流行文化或是現實生活中,

都必須精通取得各種平衡的特殊技巧。

溫柔體貼（yasashisa）對於追求愛情與婚姻的青少女當然是好事，但是王子與公主「從此過著幸福快樂的生活」之後呢？接著通常是女生變成母親，這是日本人生活中很重要的一環，但不知何故在動畫中經常被省略。

漫畫裡的媽媽情況就不太一樣，如果你找對地方，可以發現很多例子；例如漫畫雜誌或是《夏娃》（Eve）、《女性自身》這些針對家庭主婦的女性雜誌。這個類型就像其他類型，題材範圍可以包括喜劇與悲劇、愛情與戰爭、心理分析與（不可免俗的）性愛。追求浪漫的意旨經常混合在描述家庭主婦的貢獻如何被忽視的故事中。

如果日本的婚姻是女人的監獄，至少這座監獄是由受刑人自行管理。如果說男人的歸宿是職場，那麼理家的責任便交給太太，因此主婦在家中的決策權幾乎不容侵犯，就像老公在職場上一樣（有時甚至更具權威性）。日本男人通常把薪水完全交給太太，再向太太支領零用錢；太太則用剩下的部分支付家用，目前這個時代，或許還要決定投資一些在股市裡。

女性的主要責任還是在子女身上。媽媽是小孩子幼年期間跟世界唯一的橋樑，建立了早期的社會化模式。她也必須要負責監督孩子的學業；在這方面母親對自己的小孩可能比教育當局更嚴格，要求亦更多。這種媽媽在日本媒體被稱之爲「惡龍媽媽」（mamagon），亦即母性的惡龍❶。

當媽媽的危險

動畫中的母親不一定都很堅強，一些動畫中母親的角色在一開場不久就被殺死，以增強悲劇氣息。在《天地無用》的設定中，怔木天地的媽媽在他還是小嬰兒的時候就死了，因此樹雷家族的人到十年後才與他相認。《螢火蟲之墓》孩子們的媽媽死於二次大戰的空襲，父親又在軍中服役，迫使孩子們必須跟遠房親戚同住，塑造出劇中的危機。《非常偶像Key》中，巳真兔季子的母親生下女兒後不久就死了，被外公養大的她還以為自己是機器人。即使以兒童為主要觀眾群的片子也不保險：1984年在西方上映的劇場版《The Enchanted Journey》描述兩隻被馴養的花栗鼠Glicko與Nono想要逃回森林，Nono曾在劇中說明牠逃亡是為了實現母親遺願，接著觀眾便目睹了牠媽媽死去的往事。

《福音戰士》中的母親角色設定更是直接了當地血腥。首先是碇真嗣的母親碇

❶ Kittredge Cherry, Womansword：What Japanese Words Say About Women（Tokyo：Kodansha International, 1987），第78-79頁。在比較傳統的大家庭裡，夫妻會跟其中一方的父母同住，如果母親要打工或是回學校進修，祖父母會負起一部份照顧小孩的責任。（Joy Hendry, Understanding Japanese Society〔London：Routledge,1985〕，第95頁）

唯在他幼年時死於實驗室意外（眞嗣在場目睹了整個慘況）。眞嗣的爸爸碇源堂司令回復單身之後與負責設計MAGI程式的科學家赤木直子交往。MAGI是負責掌管第三新東京市的超級電腦（南極冰帽溶解後淹沒了舊東京，首都只好往內陸遷移50哩）。但兩人的結果並不圓滿，直子聽到當時5歲的女孩綾波零說她從源堂口中聽到直子是個乾癟老太婆，直子因而大受打擊，殺死綾波零之後自殺。至此源堂再度成了孤家寡人，但幾年後又與直子的女兒律子相戀。

同時在地球彼端的德國，惣流圭子嫁給德國NERV的科學家齊柏林，生下一個女兒明日香。明日香大約5歲時，某天她回家發現母親因為父親跟別的女人私奔而悲傷地上吊了。母親死後，明日香陷入自閉狀態長達兩年，之後齊柏林娶了原來的情婦——一位姓蘭格雷的美國女醫生。但她對於當一位妻子的興趣遠超過當一名母親，在這種情況下，明日香只能自立更生。

關於劇中這群缺乏母愛的角色，最後還得提一下葛城美里。她在車站接到眞嗣後（眞嗣剛到nerv報到時，是美里去火車站迎接他），發現他跟父親感情不睦，便收容眞嗣住在她的公寓裡；稍後她又收留明日香同住。她的角色比較像是大姊而非媽媽——雖然她一片好意，但廚藝實在欠佳，又花太多時間在喝啤酒以及跟男友加治做愛上頭。她在上班時間是EVA駕駛員的指揮官，但她下班後未必想要被小鬼纏住。也難怪她沒有活到最後一集。

《亂馬1/2》裡的母親也不太好。百無禁忌武道場的主人天道早雲在漫畫劇情開始前就已喪妻；而亂馬的媽媽早乙女佳香雖仍在世，但亂馬跟父親玄馬都躲她躲得遠遠的。因為當玄馬帶著兒子出門將武藝傳授給他時，他向佳香保證將亂馬鍛鍊成「男人中的男人」，但後來很不幸地亂馬掉進了詛咒噴泉裡，變成了女生，自然當不成「男人中的男人」。如果他們父子倆無法找出消除噴泉法力的辦法，根據玄馬向佳香的保證，兩人必須以古代武士切腹自殺的方式向佳香謝罪。但佳香在動漫畫兩種版本劇情中卻幾乎從未出場，也很少被提及。雖然她在故事最終出場了，而且穿著傳統和服、帶著武士刀，但幸好故事安排並沒有人真的要切腹。當她知道小蘭其實是男扮女裝的兒子，幾乎就要拔刀殺人，但是後來發現兒子偷窺別的女生就放心了，她甚至願意接受兒子被詛咒的事實，只要他表現得像個男人就好。佳香的這種表現可不只是搞笑，它符合了日本母親矛盾的心態：雖然望子成龍，但也希望兒子被社會接納。

其他母親角色

某些動畫中的母親角色無足輕重，只是作為劇情發展或搞笑的道具。例如《美

少女戰士》中月野兔的媽媽基本上對女兒的秘密身分毫不知情；《鐵腕Birdy》中阿努的媽媽也不知道她兒子跟外星女警共用一個身體。其他的例子像是敏琪茉茉有兩個媽媽：從遠方關心她的外太空生母，以及地球上的養母。人類養父母一直不知道她擁有魔力，直到劇末她終於放棄使用魔力，當一個眞正的人類女兒。

其次是1992年《妖魔獵人妖子》OVA系列中的青少女主角眞野妖子，她被困在母女爭執的困境中。妖子的外祖母是驅魔者家族的第107代傳人，按理說妖子的媽媽應該是第108代，但是當她在16歲可以開始獨立時，卻因爲已不是處女身，因而喪失了資格，這也成了外婆的奇恥大辱。（這似乎是觸及婚前性行爲的議題，其實不然。因爲16歲的妖子正式成爲驅魔者之後，外婆便准許她在外面跟任何喜歡的人交往、上床，雖然總會有一些因緣巧合破壞她的好事。）

這突顯了日本家庭生活的另一個層面：《妖魔獵人妖子》中的外婆想要主宰這個家庭，但是她女兒極力反抗。這種糾紛在日本通常發生在婆媳之間，當媽媽發現對兒子的影響力逐漸轉移到媳婦手中時，便會成爲一種傳統的權力鬥爭。「1983年度，請求法院仲裁家庭糾紛的日本丈夫，幾乎有一半是因爲婆媳不和。」[2]

母性難改

也有些母親的角色設定是故意要造成子女阻礙的。高橋留美子作品《相聚一刻》中的音無響子似乎從來不用面對婆媳相處問題，這是因爲她應付自己的媽媽就夠忙了。千草市子在劇情中幾乎所有時間都花在設法讓女兒響子搬回家跟她住，或是撮合她跟英俊有錢的網球教練三鷹。這位媽媽並不看好五代能考上大學，也很不喜歡女兒當出租公寓管理人來謀生。在本作的例子中，錯誤的一方無疑是媽媽。

或許動畫中最糟糕的媽媽是《銀河鐵道999》（1978年）中的主角——機械世界的統治者千年女王。仙后座的拉美塔爾星是999行駛的星際鐵道路線終點站，也是人們拋棄肉體改換成機械的地方。當然，這是要付出代價的。女王在故事中導致了幾百萬人的死亡，她女兒梅特爾前往拉美塔爾星的一部份目的就是爲了阻止母親。

說到《銀河鐵道999》，在某個程度上，其實是由男主角星野鐵郎的母親的悲劇引發了整個故事。鐵郎年輕時目睹機械公爵殺死他的母親，後來他發現公爵是爲了收集戰利品，因而把鐵郎之母的皮剝下，並且在城堡中展示，當作地球最美麗的女人的標本。（每個小孩在某個階段都認爲自己的母親是最美的，不是

[2] Cherry, Womansword, 第134頁。

準媽媽：日本的女性上班族

日本的Office Lady（簡稱OL）是職場文化的一部份，至今仍在演變中。這個名稱源自戰後經濟快速成長期，白領階級職務首次引進許多女性勞工（因為很多男人死於戰爭）。這些女性的辦公室勞工原本被稱作Business Girls（BG），後來她們發現美國大兵也用這個詞彙稱呼另一種「做生意的女人」。1963年由《女性自身》雜誌發起徵名活動之後，決定改用OL一詞。如同以往，社會對女性的期望是工作個幾年，然後結婚離職。在1980年代末期，女性從錄用到結婚的「職場平均壽命」大約是六年半。某些OL在辦公室的功用僅止於倒茶、招呼顧客、跑腿打雜，扮演花瓶。某些人會嫁給同事——這對管理階層是好事，因為這形成的企業「大家庭」中的小家庭，而且OL曾經有工作經驗，對於丈夫長時間加班比較不會有怨言。●

許多動漫畫中都會鉅細靡遺地描繪OL的角色。其中比較精確的是OVA《泡泡糖危機》老片重拍的《泡泡糖危機：東京2040》。劇中的山崎莉娜被男人訓話、批評、誘惑，基本上被當作次等生物，連她的機器人上司都瞧不起她。石森章太郎的《漫畫日本經濟入門》（英文版名稱是《Japan,Inc.》）中的OL麻宮小姐雖擺脫了比較屈辱的處境，但是地位顯然不高，只負責端茶遞文件而已。

另一個極端是《萬能文化貓娘》中服侍三島重工總裁的兩位OL。為女老闆工作的亞里沙與今日子，或許逃脫了職場性騷擾，但是仍要執行監視、破壞與攻擊任務，幫助老闆向前夫宣戰。

● Kittredge Cherry, Womansword：What Japanese Words Say About Women（Tokyo：Kodansha International, 1987），第103頁。

● 同上，第105-6頁。

嗎？）她聞名的美貌事實上是梅特爾之所以能忍受自己跟鐵郎的母親如此不可思議地相像的原因。

有個很現代化的母親角色出現在《神奇寶貝》電玩改編的電視卡通裡。小智（美版名稱是Ash）在訓練自己成為神奇寶貝訓練師的旅途中，經常打電話回家向媽媽報告近況，他甚至偶爾會在比賽之間的空檔回家休息一下。這個橋段是在諷喻日本商人對老婆的看法——提供母性的溫暖而不是婚姻夥伴。但是這個惡龍媽媽可以（也確實）比父親為孩子做得更多。《神奇寶貝》第二部劇場版（《洛奇亞爆誕》，西洋名稱是《The Power of One》）中，巨大的史前時代神奇寶貝發生衝突，威脅到世界安全與生態系統，小智的媽媽立刻跳上任何能載她找到兒子的交通工具，只為了確認兒子的安危。

以《赤腳阿源》的例子來說，藝術跟現實生活非常接近。在漫畫版與1983年的動畫版中，中岡源是個躲過廣島原子彈爆炸的學童，他趕回家發現懷孕的母親也逃過一劫，但其餘家人都被炸彈引發的火災給燒死了。阿源在受到轟炸後如地獄般的混亂中幫媽媽接生，但是嬰兒夭折了。

上述內容也確實發生在漫畫家中澤啓治的生活中（他是幫忙接生的鄰居），只是結果不同。根據中澤的自傳漫畫《我

看到了》，啓治的媽媽在美軍佔領期間恢復了健康，出去工作供養小孩（從她不穿和服改穿洋裝看得出來）。她一直活到見證了兒子的婚禮，但在婚禮後不久就去世了。當她遺體火化之後，只剩一些細小的骨灰而沒有骨骼的碎片，這乃是由輕微的輻射疾病所造成的，悲痛的兒子也因此決定以畫漫畫的方式向侵蝕母親骨頭的原子彈宣戰。

宮崎駿作品中的母親

宮崎駿電影中的母親算是表現得最好的代表。例如《龍貓》（1988年）劇中女孩們的母親，雖然只出場一下子，卻扮演著劇情的樞紐。她的丈夫與小孩之所以搬到鄉下小屋是為了靠近她住的結核病療養機構。她的健康狀況並不穩定，某天醫院突然來了一封電報，告訴家人預定的探視必須取消，因此小女兒小梅想要帶玉米去為媽媽補充營養。也正因為小梅的魯莽之旅塑造了片尾的高潮。

另外一部1986年的作品《天空之城》中，年輕主角帕茲與西塔都沒有媽媽，但是他們可以由代理人收養。在本片中他們就很受瑪多拉（空中海盜集團的首領）的喜愛。雖然她年紀有點老，比較像是祖母而非媽媽，但是她站在孩子們這邊，對抗想綁架西塔、並且探查天空之城拉普達秘密的壞人。

吉卜力工作室的作品中，將母女關係描繪得最真實的就是1995年的《心之谷》

（英文版標題《Whisper of the Heart》）。主角月島滴正處於13歲叛逆期，她的叛逆以一般標準來看實在微不足道（例如趁沒人的時候，不用杯子而直接從水壺喝冰茶）。雖然小滴在片中經常忘東忘西，但在媽媽回學校進修快要遲到時，忘了皮包放哪裡，還被她稱為「呆子」。

《魔法公主》（1997）中的神狼Moro似乎算不上宮崎作品中「好」媽媽的一員，但是牠對小桑的重要性遠超過其親生父母。Moro曾向愛鷹王子解釋，當初牠在森林中撞見小桑的父母，他們因為怕被Moro吃掉，把小孩丟在牠腳邊就逃掉了。於是（據牠充滿母性的說法）牠把小桑當作「醜陋無毛的親生小孩」撫養，因為她「永遠無法完全變成狼或是人類」。

《魔女宅急便》中的小霧是藥草師／女巫，也是琪琪的媽媽。她在角野榮子原著小說與動畫版中都沒有太多出場機會，但在鏡頭之外，她教琪琪如何騎掃帚飛行（本來也想教她藥草學，但琪琪實在缺乏天份）。不過在書中有個美好時刻，當琪琪準備離家用魔法獨立生活一年的時候：

接著說了無數次「再見」之後，琪琪把收音機掛在掃帚柄前端，把吉吉（她的黑貓）放在身後，起飛了。掃帚在空中漂浮了一會兒，琪琪轉身向媽媽告別。

「媽，妳要保重，知道嗎？」

因為她們從來沒有分開過，琪琪與媽媽都以為自己一定會哭。「喂！喂！現在不要東張西望！」小霧熟悉的聲音在琪琪身後響起。聽到這話，大家都笑了。

琪琪輕鬆地嘆了口氣，即使在這麼特殊的時候，媽媽永遠還是媽媽，琪琪覺得這樣也不錯。❸

不管小霧跟其他媽媽看起來多麼慈愛，她們還要花一段時間才能取代日本流行文化中最鮮明的媽媽形象。這位形象鮮明的媽媽從1946年就出現了，原作者已經過世，但因為她的平凡，成為所有日本媽媽的原型，不靠魔法，沒有機械，也不用道具。

榮螺小姐

長谷川町子的《榮螺小姐》（又譯《佐佐慧太太》）1946年一開始是刊登在地方報紙的四格漫畫，到1949年才普及全國。日本在美軍佔領期間的生活非常困苦，當時是醫學院學生的手塚大師曾說，他發現日本最迫切的醫療問題是營養不良。因而當時的漫畫角色用食物來命名是很常見的事。

❸ Eiko Kadono, Majo no Takkyubin（Tokyo：Fukuinkan Shoten,1985），第35頁。原作者摘譯。

❹ Frederik L. Schodt, Manga！！Manga！！：The World of Japanese Comics（Tokyo：：Kodansha International, 1983），第95頁。最近已經幾乎沒有動漫畫角色用食物命名了，筆者只想到《魔法獵人》有Carrots Glace與Apricot Ice之類的角色，還有《機械女神》（裡面有叫做Lime、Cherry與Bloodberry的人型機器人。

這就不難說明榮螺小姐名字的來源，他們全家人都用某種水產品的名稱命名❹。家庭成員有她自己、老公、兒子、兩個妹妹跟父母，這種安排正如某網站指稱的是「典型的三代同堂」。

傳統——或者可說是懷舊——似乎是《榮螺小姐》的主要訴求，它一直連載了25年到1974年才結束，但是1969年開始播映的一系列電視動畫，使得它的人氣維持不墜。片中描述的是一個仁慈溫馨的日本社會，從未提到全球貿易赤字或環太平洋區域紛爭。這是個描述平凡人犯平凡錯誤的家庭故事，能夠使人在茶餘飯後會心一笑。故事中有個在購物中心迷路的情節，還有老奶奶把湯當作洗澡水，以及有人把梯子拿走，害老爸困在屋頂上……等等。沒錯，它是有一些關於四〇年代美軍佔領期間美國人古怪行徑的情節，後來也提到六〇年代的校園抗爭，以及稍微嘲諷了某些流行風潮，但在絕大多數時候，榮螺小姐是個大而化之的迷糊人，整個故事重點仍是在日常生活。

在改編的動畫版中，《榮螺小姐》製作了1,600多集，甚至超越了《七龍珠》的紀錄。奇怪的是，《榮螺小姐》長壽的原因是它借鏡了美國電視卡通的形式。前面提過，電視剛發明的時候，美國播的卡通通常是回收的戲院短片，每段大約七分鐘長，只要湊三段就可以填滿半小時的空檔，還有時間播廣告。這正是

《榮螺小姐》採用的格式，每週播出三段各自獨立的小品。

由於動漫畫大受歡迎，使得這個家族跨入其他媒體。《榮螺小姐》被拍成了電影與現場電視劇，在東京澀谷還有自己的博物館，還因此成立了兩個研究機構。榮螺小姐學院在1981年創立，並且於1992年出版了這部長壽漫畫的分析研究報告。有些觀察家並不同意這份研究，於是另外成立自己的機構：世田谷榮螺小姐研究學會，並且出版自己的研究成果。

《榮螺小姐》常被拿來跟美國Chic Young的《白朗黛》（Blondie）比較，因為兩者皆以家庭幽默為主題，但是正如《花生米》（Peanuts）主角查理‧布朗的口頭禪「我的天啊」（Good grief），榮螺小姐其實是女性版的查理‧布朗。她看似平淡無奇，但那是因為她掌握了巧妙的平衡。她必須同時扮演妻子、媽媽與女兒，並且維持各種角色定位的平衡，就像大多數日本人一樣。例如，日本人也利用這種平衡技巧去同時信仰兩種或更多種宗教。

11

基於信仰
動畫中的
基督教、神道教
與其他宗教

日本（與它的流行文化）並不認為同時信奉兩種宗教有何矛盾。
所以本土的神道教、印度的佛教、中國的儒教信條，
只要是恰當的時間和地點，都可以適用。

人生不可能沒有痛苦。
　　——《超時空要塞Plus》，戴森勇引述佛祖之言

當年美國DIC Studio開始為《美少女戰士》配英文字幕時，西洋觀眾或許並不知道有些場景是註定要被剪掉的，不是因為性與暴力，而是某些影像對日本觀眾或許平凡無奇，對西方觀眾卻必定會造成強烈的衝擊。

例如《美少女戰士R》四個協助月野兔的水手服戰士被帶上Rubeus的飛碟❶。西方觀眾一直到片尾月光仙子打敗Rubeus才再度看到她們，然後大家在飛碟爆炸前一起逃離。這些配角戰士是被關在飛碟裡的牢房裡嗎？不完全正確。日本觀眾（與某些西方影迷）都知道這四位戰士是被吊在水晶十字架上。

諷刺的是，剪掉釘於十字架上這麼強烈的象徵符號，正是由於它的力量太過強大。畢竟，通常它在動畫裡被運用的方式（如果有用到的話）、所要傳達的意涵，西洋觀眾都能理解。十字架成了對無辜者的刑求。水手服戰士當然也屬此類。她們只是被Rubeus當作誘餌，吸引月光仙子到飛碟上。另一個無辜的受害人是《電影少女》（英文版名稱是《Video Girl Ai》）的主角天野愛❷。這部1992年根據桂正和漫畫改編而成的動畫中，小愛是「療療系影帶」女郎，任務是向任何租這支影帶的人溫柔地說話。可是她不僅離開電視跑到了現實世界，

還在稍後被發明者／程式設計師Rolex以電子虛擬方式釘上十字架。她犯的錯就是跟一名顧客（倒楣學生持內洋太❸）談戀愛。在松本零士《宇宙海賊哈洛克》重新剪輯、配字幕的英文版《Vengeance of the Space Pirate》中，海盜女王艾美拉達斯與企圖組織地球人反抗外星侵略的地下傳播者馬雅被行刑隊處決前也是被吊在十字架上。《危機地球人》第4集有個叫做彌賽亞的合成人類，它的發明人希望刪除並重新設計它的記憶，於是把彌賽亞釘在教堂祭壇上一個奇形怪狀的裝置上。在劇場版《超時空要塞Plus》裡，虛擬歌手Sharon Apple宣佈脫離程式師美翁獨立，並且用許多同軸纜線把美翁懸吊在半空中。在稱為《美星特集》的《天地無用》OVA中，鷲羽博士企圖毀滅宇宙、太空海盜魍呼以美色誘惑天地時，銀河警察美星、清音、樹雷公主阿重霞就被吊在十字架上。由此可見，即使上十字架也能用來搞笑。

日本對十字架釘刑的認知似乎源自16世紀基督教傳入日本列島時。歷史上有幾次惡名昭彰的案例，首先是1597年26個外國傳教士與信徒殉道；其次與名聲欠佳的軍閥織田信長有關。信長是個殘酷的戰士，對朋友與敵人一樣刻薄，但是註定其敗亡的關鍵為諸侯明智光秀的母親。在某次攻略戰中，光秀把母親送到敵營當人質，成功說服對方談判。而當對方使節來到信長面前時，信長不顧光

秀的立場，便將使節釘上十字架，致使敵人殺了光秀的母親作爲報復。

1582年6月，光秀原本奉信長之命率軍攻打毛利家，結果他卻反而揮軍攻打在京都本能寺的信長，信長切腹自殺。當時織田信長控制了大約半個日本。❹

日本人除了釘刑，還從基督教學到什麼？恐怕不多。自從德川幕府禁止基督教之後，民衆的觀念已經改變，目前日本只有極少數虔誠的基督教徒。大致上日本人只對基督教的枝微末節感興趣，他們從來不需要基督教提供世界觀或是神學理論。

儒佛神：三巨頭

不要忘了歷史環境。日本已在三大信仰體系混合中存在了千餘年，其中之一雖然具有宗教之於西方世界的功能，卻算不上是宗教。然而日本人從古至今都能同時在三大信仰中正常運作。

儒教，其實比較接近社會與倫理的信條而非宗教，是源自中國古代教育家孔子的言論與著作。文藝復興時代，西方學者把他的名字用類似拉丁文的拼法寫成Confucius。❺

孔子是菁英階級的教師，用現代術語來說，或許稱他爲顧問比較貼切。他在中國擔任列國諸侯的顧問，提供政策與統治技巧的意見。他的意見不一定能實現，但是其意旨流傳至今，在某個程度上影響了大多數亞洲國家。

孔子所教導的有秩序的社會強調的是教育而非遺傳。對他而言，才智比血統更重要。同時他的教誨是中國帝制體系的基礎，文官職位必須通過嚴格的科舉考試才能取得。此外，孔子也認爲家庭是社會的關鍵，家庭各成員依照一個共通的階級體系表現，社會的功能才會健全。例如孔子說，如果你是哥哥，就要表現得像哥哥的樣子，一切自然順利。

佛教從印度經由中國傳入日本。雖然孔子提供了一個道德社會的藍圖以及眞正的君子的定義，然而歷史證明握有權力者終會腐化，太過依賴僵化的社會階級，經常導致獨裁政權，就像它推翻的前一個腐敗政權一樣。佛教正好提供這個傾向的反制，因爲它的教義認爲無論

❶《美少女戰士》電視卡通的五季區分爲：美少女戰士、美少女戰士R、美少女戰士S、美少女戰士Super S、美少女戰士Sailor Stars。

❷ 這名字又是一個雙關語。字面上可以翻譯成「天神的關愛」，而洋太發現小愛的錄影帶的那家影音租售店名稱是「極樂」（天堂、樂園）。

❸ 也是雙關語，而且經常被同學拿來取笑。Moteuchi的漢字是「持內」，mote有「受異性青睞」之意，「內」可以讀作表示動詞否定式的nai，當他的同學喊他mote-nai的時候，是在取笑他交不到女朋友。

❹ Mikiso Hane, Japan: A Historical Survey（New York: Charles Scribner's Sons, 1972），第130-34頁。

❺ 同時代的其他名人也有類似情形。波蘭天文學家哥白尼（Nikolai Kopernik）被寫成Copernicus，荷蘭法學家格勞修斯（Huig de Groot）變成Hugo Grotius，例子不計其數。

宇宙海賊哈洛克 © 1999 Leiji Matsumoto・Shinchosha/Bandai Visual・81Produce All Rights Reserved

教育程度與社會階級，人人都有開悟（也就是佛性）的能力。因此有良知的佛教徒應該不分貴賤，對所有人表示慈悲。（其實還要更進一步，對蟲魚鳥獸等等「眾生」都要慈悲。）

所以，孔子為日本人建立了基礎倫理規範，佛教則教育日本人如何以愛心運用這些規範。那麼日本本土的神道教又有什麼作用？它提供日本作為國家與民族的自我認同。神道教提供了日本的創世神話，以太陽女神天照大神❻作為整個皇室家系與日本民族之祖，並且構築了萬事萬物皆有神（kami）的泛靈信仰。這裡的關鍵在於「信仰」。神道教的教

義不如信仰本身重要。坎貝爾（Joseph Campbell）曾經記述向神道教的神官請教其信仰體系的故事。他的回答是：「我們沒有意識型態，也沒有神學理論，我們只是跳舞。」❼神官所指的是巫卜師進入恍惚喜悅的狀態，雖然這並非神道教的專利，伊斯蘭教蘇菲教派所謂「旋舞僧侶」（whirling Dervishes）也是類似的例子。

這對基督教又有什麼影響？基督教在日本被邊緣化了，畢竟兩千年來日本歷史中並無基督教的存在。織田信長的時代，基督教在各諸侯眼中是弊大於利。信長容忍基督教傳教士活動只是為了在

政治上反制武裝的一向宗信徒，而非對基督教義有什麼興趣。無論是外國傳教士或皈依的本國人，日本的基督教徒在16世紀末到17世紀初慘遭迫害，但是許多迫害是基督徒自己招惹來的。

沙勿略（Francis Xavier）在1500年代中期來到日本傳播天主教耶穌會的教義。耶穌會是一個專制且階級化的體系，就像日本諸侯從上而下的政治權力觀點。方濟會跟著來到，他們吸收貧賤而非富貴階級的信徒。更糟的是，耶穌會的人都是葡萄牙人，方濟會則是西班牙人。於是這兩個國家水火不容的程度更反映在兩個教派的嚴重對立上。結果使得耶穌會與方濟會經常互相毀謗，加上新教傳教士在1500年代末期開始進入日本傳教，批評所有的天主教教會，情況更是一團亂。日本諸侯開始覺得基督教對國家或許弊大於利。

當然，這也事關統治者的自衛本能。日本的生活長久以來都圍繞著氏族、地域與天皇（或是擁護天皇的軍閥）運轉，強調一個權力集團。但是相對於日本社會，基督教注重的是個人的救贖，教導

信徒把自己當作個體而非團體的一部份——除非這個團體是基督教會。於是這個宗教不僅被日本視為本土信仰的威脅，也是社會與政治穩定的隱憂。因此自1587年起，豐臣秀吉就命令所有外國傳教士離開日本（並未嚴格執行），整肅基督教的行動也逐漸強化。到了17世紀的前十年，德川幕府終於完全禁絕境內的基督教，同時除了長崎的一小塊荷蘭貿易區（出島）之外，也封鎖了日本與西洋的一切接觸。

1868年明治維新之後，日本急於西化，因此基督教傳教士睽違將近三個世紀之後又回到日本。他們建立的大學至今仍然存在，他們還開創日本的女性教育與殘障福利措施。如今日本的實況是：基督教對其少數（約佔總人口1%）信徒來說仍是很重要的信仰。但對其他99%的人而言，對基督教的了解只限於在流行文化中看到的皮毛，不論來自東京或好萊塢。

追隨大師腳步

1950年代末期，好萊塢推出一系列聖經史詩鉅片，手塚大師也發展出自己的十字架符號學，大致上為往後所有日本流行作品設立了典範。十字架在手塚作品中有兩個明確的功用；一方面是死亡的象徵，顯示或甚至預言一個角色的死亡；此外，它也用來顯示一個故事的結局是符合正義的，通常是壞人死掉，或

❻ 她並不只出現在神社裡。改編自CLAMP漫畫的《庫洛魔法使》某一集中，小櫻拿到了一張鏡子卡；這張魔法牌先前偽裝成小櫻的分身，當它被認出來的時候，現出的原形是天照大神拿著鏡子的傳統形象。

❼ 引自Hane, Japan: 第23頁。看過《非常偶像Key》就知道是什麼意思：已真兔季子的媽媽、外祖母、所有女性祖先都是神社裡的舞者。

是壞人被逮捕，使死亡的受害角色討回公道。《寶馬王子》的漫畫續集《雙子騎士》後期有一集的用法不太一樣。在這集〈狼之山〉裡，一隻母狼為了保護幼狼而死，被埋在十字架之下。狼並沒有被擬人化，對讀者來說牠就只是一匹狼。在牠墳上放置十字架有一部分是象徵敬意，表揚母親為了保護子女而死，符合人類傳統預期的母性角色。換句話說，根據漫畫讀者所受的教化——而非只根據狹義的幻想式的歐洲文化，狼或許不是人類，但牠仍然是個「母親」。這裡對於母狼以及對其傳達的敬意也帶有宗教意涵，這可視為是一項傳統，雖然用以表達的象徵符號對日本文化而言是外來的。佛教所強調的「眾生平等」主題貫穿所有手塚作品，以及其他漫畫家作品。在《怪醫黑傑克》某一集[8]中，黑傑克與兩個罪犯在海上遇難，黑傑克必須幫海豚動手術，讓牠幫忙找到陸地。這跟學者拉弗勒（William R. Lafleur）描述的供養（Kuyo）儀式有些關聯：

日本每年秋天有一個鰻魚的供養儀式。他們透過全國性電視頻道轉播，選出一些餐廳與愛吃鰻魚的顧客，聚集在一個祭壇前聽尚念經以表達對鰻魚的感謝，感謝它們如此營養又好吃。當然，日本人是以夜間新聞轉播儀式的方式一再告訴自己，他們與古代風俗之間的關係多麼地密切，無論平時愉快地吃掉多少鰻魚，日本民族絕非忘恩負義或是不敬神靈。[9]

《原子小金剛》裡頭有些故事也運用十字架來象徵故事的正義結局，同時作為死亡象徵。其中〈基督之眼〉是宗教意味最明顯的。故事開頭是一群蒙面罪犯闖進暴風雨之夜中的一座教堂，牧師告訴他們基督（在此是指祭壇上的十字架）什麼都看得到。罪犯首領的面罩被一陣強風吹落，他叫牧師把耶穌聖像的眼睛蒙住，牧師趁機把可以辨識首領的暗號刻在雕像眼睛上。後來牧師被殺，由鬍子老爹（劇中幫助小金剛的配角）解開了其中的謎團。故事最後一格畫面是祭壇的十字架放出光芒，同時罪犯們也被逮捕。

在〈笨蛋伊凡〉中，小金剛與一群地球人搭乘的太空船被隕石擊中，迫降在月球上。到處探索的時候，小金剛發現了墜落在山谷的舊火箭殘骸，錄音帶顯示那是1960年由蘇聯發射的[10]。船上唯一的倖存者是太空人明雅・米凱洛夫娜與她的機器人同伴伊凡。在手塚大師設定的月球環境中，植物能夠在可呼吸的大氣中生長，也有水，所以明雅勉強可以孤單生存。臨死時她告訴伊凡要將她埋在一個設置了十字架的山丘上。

迫降乘客之一（在故事開頭設定為盜賊）得知明雅住在月球的期間發現了豐富的鑽石礦，於是威脅小金剛告訴他明雅墳墓的位置，否則就要殺死所有人。當月球的夜晚來臨，小金剛帶領眾人到一艘救難船；此時盜賊把十字架拔出來當作

工具挖掘鑽石，此舉既褻瀆了聖物也污辱了神聖的象徵。當盜賊一發現鑽石，伊凡就出現了，它誤認這個賊是明雅，就像它先前誤認小金剛是明雅一樣。伊凡不管盜賊的竭力呼救，硬把他帶回太空船要照顧他。最後一格畫面以太空船作爲背景，襯托滿地的鑽石與前景的十字架。十字架再次同時作爲伸張正義與死亡的象徵，它在此代表的是盜賊永遠地受困與明雅的死亡。

同樣的雙重作用也出現在〈地底戰車〉中。這個故事中的反派角色薩波斯基將軍爲了征服世界而發明地底戰車，可是他的部下之一卻偷走戰車救了鬍子老爹（老爹的飛機被將軍的飛機擊落而困在沙漠裡）。後來戰車的駕駛員死於地殼變動，鬍子老爹埋葬他並以十字架爲記。（值得一提的是，死掉的駕駛不知何故居然是黑人。不過它確實強化了基督教是外來宗教的概念。）

鬍子老爹接著爲自己挖了墓穴，豎起十字架，可是他祈禱的時候說出了「Nanmai Dabu」，這是佛教用語「南無阿彌陀佛」的簡述[11]。小金剛聽到了這句話，趕過來救了鬍子老爹。

故事結局是小金剛攻擊薩波斯基將軍的私人飛機，打斷它的機翼使其一頭墜毀在地面。將軍試圖駕著損毀的戰車逃進活火山口。這當然是自殺行爲，但他寧死也不願投降。總之在最後一格畫面，前景的殘骸又故意畫成十字架墓碑的樣子，也象徵薩波斯基將軍受到了制裁。

崇高的力量

簡而言之，日本文化中的基督教形象可能很炫。動漫畫中有些牧師是吸血鬼剋星，角色取材自1960年代英國Hammer Studio出品、男星克里斯多夫·李（Christopher Lee，《魔戒》系列中的薩魯曼）主演的吸血鬼電影。1985年改編自菊地秀行小說的動畫《吸血鬼獵人D》中的吸血鬼就叫做Magnus Lee伯爵，而克里斯多夫·李的名字則在手塚大師改編自浮士德傳說的《百物語》中被用來搞笑。

《大法師》（The Exorcist）在日本也有熱

[8]《怪醫黑傑克》第1冊〈海上的陌生人〉，（Tokyo：秋田書店，1974），第29-51頁。

[9] William R. LaFleur, Liquid Life：Abortion and Buddhism in Japan（Princeton, New Jersey：Princeton University Press, 1993），第145-46頁。

[10] 1959年蘇聯在太空競賽中領先美國。無論手塚大師的月球景觀多麼不可信，從1959年的日本看來，俄國比美國先登陸月球的推斷是很合理的。

[11] 依照日本人愛玩雙關語的慣例，這句話聽起來也像是另一個完全無關的問題：「畫好幾頁了？」著急的編輯經常這樣問拖稿的漫畫家，因此這個玩笑也在提醒大家這是漫畫。同樣地在《吸血鬼》的〈Dracula versus Carmilla〉中，女吸血鬼告訴德古拉的女兒Chocula說她在《公主》少女漫畫雜誌工作。這讓當時連載德古拉的《少年冠軍》的總編相當不悅。手塚的訃聞中曾經提到這種玩笑是很常見的：「有時候還突然會有『稿費太低眞受不了！』這種台詞。」（Shigehisa Ogawa, New Class Music Rag#7，朝日周刊〔1989-2-24〕，第111頁）

烈的迴響。《GS美神》的動漫畫版（1993）裡真的有個角色模仿原著電影叫做卡拉斯神父。漫壇頑童永井豪也以《神力大師》仿諷《大法師》。劇情也是一個女孩被惡魔附身，引起大混亂，主角神力大師們被請來驅魔。其中一人不小心把儀式用的聖水喝掉了。但這不打緊，神力大師中的領導者認為，如果是聖水，不管是否裝在瓶子裡都是聖水；於是驅魔儀式改變成大師們在受害女孩身上小便。

好萊塢末世恐怖電影《天魔》（The Omen）最令人印象深刻的一幕就是一名天主教神父被掉落的避雷針刺死。手塚大師的漫畫《吸血鬼》也引用了這一幕來搞笑，故意讓雷電打中樹梢，樹枝掉在吸血鬼的背上。話說回來，該作是源自美國電影《一咬鍾情》（Love at First Bite，在日本上映的名稱叫做《德古拉進城》），因此可說是「仿諷的仿諷」。

回應禱告

並非所有出場的基督教神父都有超自然能力。手塚大師的少女漫畫《天使之丘》有個仁慈卻烏龍的老牧師；今泉伸二的《左拳天使》主角早坂彈⑫住在修道院，因此成為單純虔誠的拳擊手。後來高橋留美子引用這個典故搞笑，在《一磅的福音》中塑造出年輕拳擊手與修士的故事。

到目前為止，基督教在現代日本引起的主要迴響是在戲劇效果：提供教堂婚禮的背景。傳統的模式——「神道教婚禮、佛教葬禮」，近年已有調整。現在的說法是「出生神道，結婚基督教，喪禮佛教」。想要佈道的牧師們失望的是，在教堂辦婚禮逐漸成為日本人的一種流行時尚，其指標表現在日本人不僅想要在教堂辦婚禮，還要求有個英俊的金髮牧師來主持⑬。

婚姻在日本倒是跟一個基督教節日扯上關係，那就是聖誕節。日本的情人節是個非常特殊的節慶，女生要送食物給心儀的男生，通常是巧克力，市面有販賣手工製作巧克力的套件。這是女性唯一可以主動表達愛意的機會，不過求婚還是要由男性來開口，近年來聖誕節逐漸成為最佳的求婚日。有些女性實在不耐久候，流行歌手渡邊美里1991年的專輯《LUCKY》中就有一首歌叫做〈無法等到聖誕節〉。

⑫ 這個名字很有趣，漢字「彈」可以有多重意義，例如動詞的「反彈／受啟發」，或名詞的「子彈」。用來稱呼一個受宗教啟發、挨打會反彈、攻擊力像子彈的拳擊手，真是再貼切不過了。

⑬ 高橋留美子的漫畫《浪漫的商人》（Roman no Akindo）就是描述一家婚禮教堂掙扎求生的故事。他們以同一位「牧師」提供神道、佛教、基督教三種婚禮服務——只要他還沒發瘋的話。

你要找誰？

動畫中的鬼神世界

如果世界是屬於男人的，

為什麼日本流行文化中那麼多青少女擁有魔法？

因為她們是好人。只要心地善良，就算殺死一條龍也沒關係。

鬼神在日本流行文化中扮演著很重要的角色,古代傳說中的鬼神包括九尾狐狸或穿龜殼的河童等等,不勝枚舉❶。古代鬼怪或惡魔至今仍很活躍,有些甚至成了正派角色。❷

有時候動漫畫中的正邪之戰是很鮮明甚至壯烈的,缺乏讓西方觀眾感到新鮮的道德模糊性。但即使是最粗淺的靈異之戰,也有明顯的日本味。寺澤武一的漫畫《鴉天狗Kabuto》主角設定是一個鴉天狗,也就是烏鴉精。鴉天狗在日本歷史悠久,手塚大師在幾部古代背景的作品中都有提到,例如《鴿子啊!飛上天吧》的喜感角色。另外,它們也以烏鴉外型的外星人身分出現在高橋留美子的《福星小子》中。

Kabuto是個修成人形的烏鴉精,更重要的是他跟另外四個人形的鬼神並肩作戰,目標是打敗黑夜叉土歧(Doki,黑夜叉是黑色魔鬼,長得很像早期美國MARVEL漫畫中的北歐雷神Thor)。你大概猜到了,Kabuto的同伴是一個女人、一個小孩、一個胖子與一個獨行俠,如同《科學小飛俠》的超級戰隊公式。

純白如雪的雪女

雪女是日本傳說中最著名的致命女鬼之一。她的形象是穿著白袍,在暴風雪中飛來飛去;她的皮膚純白如雪,因此人們只能看得到她的雙眼(某些版本還包括她的陰毛)。她有時化身成穿著皮裘、手中抱著一團東西的女子模樣出現在男人面前,假裝請男人幫她抱一下小孩,對方若是答應了就會被凍死。她的故事曾被小林正樹引用於神怪傑作《怪談》中,也曾以比較善良的姿態出現在《靈異教師神眉》(參見後文)。

雪女的變形版也出現在2000年根據電玩改編的動畫《捍衛者》(Gate Keepers)中。劇中角色的身分有一些明顯的線索,首先是名字——北條雪野,其次是她的來歷——她是在北海道的大雪山遊蕩時被發現的。她似乎永遠不老,總是穿著和服而非現代服飾(動畫背景是1960年代),很少說話,即使開口也是語調輕柔的片語,劇中有個角色還發現她說的話源自短歌(tanka,一種有一千三百年歷史的散文形式)。《捍衛者》中提到一種能通往異次元的「門」,所有AEGIS成員(當然全都是學生)都能控制所謂的門,但是雪野擁有的是「冰雪之門」,能引來暴風雪做為對抗外星

❶ 多尾狐狸出現在《音速小子》、《神奇寶貝》等電玩中絕非偶然,妖狐獸Renamon甚至在《數碼寶貝》第三季扮演了關鍵角色。高橋留美子的《犬夜叉》中的七寶(Shippo,諧音「尾巴」)看來是個有狐狸耳朵與尾巴的小男孩,其實是會變形的狐狸精。

❷ 《靈異教師神眉》初期有一集是學生在校園被河童嚇到,那是一種住在河裡、酷似烏龜的小矮人。劇中的河童住在學校底下的地底噴泉中,劇情暗示學校的操場是蓋在二戰時期的未爆彈上面。

侵略者的武器。

井中的阿菊

《阿菊之井》除了提到豪門生活的橋段之外，也是較爲溫和的的鬼怪例子。有個版本是：某貴族家的佣人青山陰謀計畫要害死家族長，以奪取財產；另一名女佣阿菊發現青山的陰謀，因而阻止了悲劇的發生。青山爲了報復便誣賴阿菊，慫恿主人把她丟到井裡。這口井就在大阪西方姬路市的白鷺城中，此處白天是觀光景點，但到了深夜據說還可以聽到井中傳出阿菊的聲音。（後來主人發現阿菊是無辜的，夜復一夜聽到她的聲音，悔恨交加，終於發瘋了。）

這個傳說被改編後，被高橋留美子在《相聚一刻》漫畫中引用。故事中提到中元慶典時，宿舍住戶一起外出玩鬼屋探險，響子自願扮成阿菊。原始計劃是躲在很淺的井裡，若有人走過就學鬼的腔調說話。後來當然一切都亂了套，結局是六個人擠在一口井裡。（這一話的扉頁圖片是響子扮成阿菊，井邊有一疊九個瓷盤；因爲當年青山謊稱阿菊打破了一套主人最珍愛的傳家之寶──十個一組的盤子中的其中一個。）

驅魔師

日本流行文化中有這麼多鬼怪，難怪驅魔師成爲近年來很常見的動畫角色，而且搞笑的成分居多，屬於佛教、神道教與基督教的都有，更不用說自由受雇的傭兵了。老實說吧，大多數人（包括神職人員）的日常生活是很無聊的，並不是適合編劇的題材，可是一旦肆無忌憚的鬼怪出來一鬧，情況就不同了⋯⋯

美神令子與同伴

椎名高志的漫畫《GS美神》由於大受歡迎而連載了一百多回，也衍生出電視動畫與OVA（1993）。美神是個大美人，所以她可以只付很少酬勞給助手──好色的年輕人橫島。他沒有任何法力（美神可以用符紙、破魔槍等道具來降服妖魔），只要有機會偷窺老闆入浴的樣子就心滿意足。其他手下還包括：

阿絹，溫柔體貼但不太適應現代生活。她三個世紀前被獻祭給火山之神，遇到美神的時候已是鬼。因爲無法忘記塵世而成佛，她同意幫美神工作，得以復活，從鬼魂變成驅鬼人。她穿著神社巫女的制服──白上衣和紅裙子。

另外還有六道冥子，一名出身富貴的國中女生，她的身體碰巧是許多式神的寄宿體，但是每當她緊張（這種事經常發生）時就會失去控制式神的能力。

卡拉斯神父，對，就是布拉提（William Blatty）導演的《大法師》主角的名字。可見這部西洋流行文化名作對亞洲產生了極大的影響。他是個誠實正直的驅魔師，不像美神每次驅魔就要客戶付一千萬日圓。

真野妖子身為第108代妖魔獵人可不是隨便選的數字。在新年來臨的那一刻，日本寺廟會敲鐘108下，代表塵世的108種慾望必須克服。在石森章太郎的《大飯店》中就有這樣的場景，劇中的見習廚師受到中下階層損友的誘惑而倦勤，後來在除夕夜鐘響的時候醒悟，回到工作崗位上。

中國也有類似潘朵拉之盒的傳說——13世紀施耐庵的小說《水滸傳》。故事中的高太師釋放出了108個被禁錮的妖魔到人間。「談到刺青就不能不提到歌川國芳的浮世繪《通俗水滸傳豪傑百八人》。」alterasian.com網站中一篇關於刺青的文章說道，「這些設計成為大量的等身刺青圖樣，並經常被拷貝，或者刺青師傅會根據故事其他部分畫出自己的圖樣。」（有部叫做《水滸傳》的動畫，但跟歌川的作品沒什麼關係。也有叫做《水滸傳》的電玩軟體，不過跟中國原版故事差距極大。）

《星方武俠》裡的海盜集團自稱為「一○八太陽」。在色情方面，《精靈新娘》中賢志的祖母蜜子是個性感的吸血鬼；在第2集中，蜜子誘惑賢志的同僚，結果他們嘿咻了108次，難怪後來此人變成皮包骨。小池一夫和池上遼一合作的動、漫畫《哭泣殺神》中的幫派組織自稱「百八龍」。但是這個數字也未必全是壞事，在《魔法少女沙美》第1集中，津奈美被108個祭司的集團選為魔法王國樹雷海姆行星的領導人。顯然108在日本是個特殊的魔法數字。

榊原志保

榊原志保在藤島康介的漫畫《幸運女神》（1988）中雖然只有短暫出場，但是令人難忘。她是森里螢一（這傢伙無意中打通天堂的電話，陰錯陽差使蓓兒丹娣變成他女朋友）在貓實工業大學的同學，涉獵驅魔術大約兩年，自以為無所不知。可惜事實並非如此。結果她不但沒有驅逐惡靈，反而把它們召喚出來。她在劇情中還間接引起了蓓兒丹娣的嫉妒。在結局時蓓兒丹娣從嫉妒中學到了一課，而志保則繼續玩驅魔，一點也沒發覺自己缺乏天份。

鵺野鳴介

1996年真倉翔與岡野剛合作的驚悚校園喜劇《靈異教師神眉》中，主角鵺野鳴介是小學五年級老師，左手一直戴著黑手套——這並不是扮時髦，而是因為手套可以遮住他的鬼爪。鳴介（綽號神眉）原是驅魔師，某次不幸碰上比自己強大的妖怪，不得不讓它寄宿在身上才勉強獲勝。因此每當他對付妖魔、使出各種魔法時，可以從局內人的觀點進行❸。（因為鳴介自己就是妖怪啊！）此外，他任教的學校還有其他師生也是身懷法力的通靈者。

如月妖華與同伴

《幽玄怪社》（1994❹）幾乎可以稱作「GS美神簡化版」，兩者有許多相似之處。有限會社與GS美神皆是以營利為目的，由嗜酒、暴躁、性感的紅髮美女經營的驅魔機構，再聘僱其他有特殊能力者，經歷許多恐怖又搞笑的冒險。

不過有限會社的經營並不像GS美神那麼

成功。這家公司設在如月妖華的家，這當然很方便，因爲她喜歡在一夜痛飲之後睡到隔天中午。爲了節省費用，她的辦公室經理是10歲男孩阿守，他似乎已經習慣叫醒裸睡的老闆（因爲他的家族向來擔任如月家族的傭人，即使如月家已經變得很窮）。其餘專家視任務需要聘僱，通常是兼差性質，包括青少女「生火者」六鄉七海、傳統的男性僧侶／魔法師六根、典型的西方吉卜賽算命師推命夫人。綾香的主要聯絡人是東京都警局靈媒部門的狩野功藏，如果不是幽玄怪社，他根本無事可做。

瀨一三子

這位驅魔師非常嚴肅，她幾乎可以並列四集OVA系列《吸血姬美夕》的女主角，她跟永遠14歲的吸血鬼主角美夕關係密切。瀨一三子也知道有一種半人半魔的生物叫做「神魔」，而美夕與夥伴拉法的任務就是把它們送回地獄去。無論有沒有美夕幫助，一三子都必須應付吸血鬼、受詛咒的盔甲，以及愛把人類變成傀儡的妖女。一三子在最後一集直接面對美夕，知道了她的背景……但這次我決定不爆料說出結局。總之這部OVA氣氛絕佳，絕對是必看之作。

神聖學生議會

青春期是個焦躁的階段，這份焦慮反映在現代日本的高中生活上，以及午夜時襲擊而來的恐懼。最常見的民間傳說就是指稱某某學校以前是二次大戰時的刑場，鬼魂會每夜重演處決犯人的慘狀。或者自殺的學生（日本人尋短的理由很多，可能是模仿別人自殺或是受不了被同學欺負）在學校陰魂不散嚇唬同學。但是在齊藤高中，這一切都是笑話。當學校是由鬼管理的時候，這一切不都是很合理的嗎？

齊東高中是1997年的夜間動畫《靈異獵人》的背景，而且就像另一部《妖精狩獵者》（1996）一樣，在深夜時段播出並不代表內容爲限制級，劇中的一切都只是玩笑，包括三名學生所組成的神聖學生議會。三人分別代表佛教、神道教、基督教，負責控制凶暴的惡鬼。這聽起來已經很不容易，但是這三人各有奇招。

和御龍堂是和尚的兒子，本身對密宗佛教相當熟悉。驅魔術似乎是他的生存必備技能，因爲他很容易被身邊任何鬼魂附身——尤其是動物。他在校內最喜歡的鬼魂是「廁所的花子」。日本關於廁

❸ 神眉也是驅魔師的兒子，但是因爲母親生病時父親拒絕（或無法）治療她，而跟父親決裂。小時候他的慰藉是美奈子老師，後來神眉吸收攻擊她的惡魔，把她的魂魄也吸收了。後來他喜愛的女人是山上的雪之女神雪姬，本來應該被她綁架的，後來卻娶了她。他們在一起大致很幸福，但是如果溫度太高，雪姬就開始融化。

❹ 照例。這又是雙關語。日文的「有限會社」跟「幽玄怪社」是音同字不同。

Oh My Goddess! 《幸運女神》© 2000 Copyrights reserved by Kosuke Fujishima and Kodansha, Dentsu, Pony Canyon, Sega, Shochiku, Movic, AIC

所鬧鬼的故事很多，有些鬼很惡毒（老實說，上廁所是一個人最脆弱、最容易受害的時候），有些很和善，有些則很有用（在你缺衛生紙的時候拿衛生紙給你）。不過廁所的花子在本作中另有作用，就是在男生們躲進廁所自慰的時候提供他們一點性興奮。

說到性這檔事，神道教神官的女兒朝比奈睦月（當然也是個巫女）經常在作法時分心。齊東高中就像其他學校一樣，校園裡有教育／農政專家二宮尊德[5]的雕像，只是這座雕像在半夜會活過來到處亂跑，睦月抓到他，把他當成僕人與

洩慾工具。如果你懷疑日本有沒有「羅莉塔情結」（Lolita Complex，日文叫Rorikon，指成年男性迷戀小女孩）的相對版，有的，那叫做「正太情結」（Shota Complex），而且睦月的情形挺嚴重的。[6]

北條遙都是這齣校園劇中的核心角色：金髮、英俊、基督徒，而且受夠了神聖學生議會。因為到處忙著驅鬼，害他無法過正常生活。不過他在劇終學到了所謂「正常」也有正常的問題，亦即缺乏讓生活有趣的隨機事件。

生活在齊東高中的眾鬼包括一個鏡中的小女孩、一個巨人、一個生物課用的骷髏和一個解剖人偶（器官可以取出的真人模型，東西方的小孩都很怕這玩意）。另外劇中還有個其實是狸貓（請參閱吉卜力工作室專章的《平成狸合戰》評述與狸貓的特性）的男孩子。

真野妖子

1992年OVA《妖魔獵人妖子》主角，16歲少女真野妖子從外婆得知家族是妖魔獵人的歷史，但並不樂意傳承家業。妖子是第108代，因為媽媽16歲時已非處女，因此外婆不傳藝給媽媽。妖子跟魔物的爭鬥是靠武術與「靈劍」。因為現在是20世紀，妖子也僱用了業務經理與可愛的助手小梓。除了工作，她還想談談戀愛或上床（次序不拘），但總是好事多磨。

妖子的初次冒險並不嚴肅，而且跟性生活無關，然而接著的遭遇越來越驚險（但又不完全如此）。第2集OVA有個關於毀滅「神聖」森林的環保議題；第3集則是回到過去解救一個受詛咒的美少年王子；第5集她遭遇一個又大又兇的惡魔，必須把107位祖先從冥界召喚出來幫忙；第6集她遭遇了自己的邪惡雙胞胎。（你一定會問第四集哪裡去了，呃，技術上而言並沒有第四集，當初發售的第4集其實是MV的合集。）

女生力量大：神道巫女

各路邪惡剋星中，有個類別是日本獨有

的——「神子」（miko，神道教巫女）。流行文化至今仍賦予「神子」很強的力量（包括法力與其他）。這些神道教的巫女從西元三世紀開始就影響著日本人的生活，當時交戰的各部落被一個叫做卑彌呼的巫女兼女王所統治。根據傳說，她只專心鑽研巫術，日常政務都交給弟弟❼；而到了現代，年輕的巫女成為神社的管理員與祭司，通常一般人並不認為她們有任何法力。

巫女在動漫畫中的角色當然比現實生活中要多采多姿。她們通常扮演神力的來源，遠超過現代神道教對巫女的認定，藉此鞏固日本傳統與信仰體系的影響力。當然，動畫中強大的巫女並不表示不能夠談戀愛，這助長了另一個（許多男人同意，但女性大多不同意的）傳統觀念：「職業婦女」這個詞根本是自相矛盾，女人的宿命就是成為妻子與母親，即使是巫女也不例外。但是說來有趣，通常動畫中巫女的戀情頂多只是搞笑作用，有時甚至會引發厄運。而且，巫女的法力是世襲累積的，因此她們有很實際的動機去追尋愛情與婚姻。如果她們沒有繼承衣缽的女兒，巫女的法力可能就斷絕了。

火野麗

觀眾經常看到她在《美少女戰士》穿著水手制服，或是變成火星仙子時的改良版制服，也看到她穿著典型巫女的白衣

❺ 日本的小學曾經有段時期普遍擺設二宮尊德（原名二宮金次郎，1787-1856）銅像，其形象是一個揹著柴的小男孩邊走邊讀書。二宮因為發明「互助會」改善鄉村的生活品質而備受推崇，他與學生推動「報德運動」（Hotoku），倡導道德、勤勞與節儉。雕像是根據他小時候「做工不忘讀書」的傳說，類似亞伯拉罕‧林肯的傳說（住在荒野，工作之餘用煤炭在鏟子背面練習寫字）。日本政府在戰前的1920到30年代試圖鼓吹報德運動以取代激進的農民工會，因此二宮雕像開始在校園出現，先是小型的，然後是真人尺寸銅製或水泥製的，啟發學生們學習二宮的精神。某些雕像毀於戰火或是美軍佔領期間，但也有些流傳到現代，影響日本的新生代。有個雕像還被惡作劇的學生改成二宮正在讀漫畫雜誌。

❻ 戀童情結的名稱當然是源自俄國納波科夫（Vladimir Nabokov）的名著小說《蘿莉塔》（LOLITA）女主角。正太則是源自橫山光輝的《鐵人28號》的兒童主角。俄國小說與日本巨大機器人卡通的角色居然成為對等關係，正是後現代主義超現實的範例。

❼ Mikiso Hane, Japan: A Historical Survey（New York: Charles Scribner's Sons, 1972），第18頁。

你要找誰？動畫中的鬼神世界

與寬鬆的紅裙。（請注意火星仙子的服裝是配合她的職業而設計的。）她在爺爺經營的神社工作，在這裡她與傳統的關係比《美少女戰士》中任何其他角色都來得密切。她偶爾會扮演占卜預言者，她的驅魔能力也融合到她火星仙子的技能中。我們經常看到她把符咒（御札／ofuda）貼在敵人身上，一面大喊「惡靈退散！」；可是在第三季的第一集，火野麗談到未來的人生規劃，她的答案倒很務實：想當偶像歌手或聲優（卡通配音員），然後嫁人。

巳真家族的女性

《非常偶像Key》中我們不僅看到巳真兔季子（就是Key），也看到她媽媽與外婆繼承了相當大的靈力。Key的外婆原是偏遠郊區小山谷中某座神社的世襲巫女，直到有個年輕科學家目睹她不用繩子就讓人偶活動的法力，擾亂了她平靜的生活。這位科學家（就是Key的外祖父）娶了巫女，讓她接受一些測試。他們的女兒長大之後也被安排接受同樣的測試。她為了逃避測試，生下Key之後就死了。整個巳真家族的宿命在Key身上達到了高潮。

觀月歌帆

初次看到觀月歌帆時，觀眾並不知道她是月峰神社的巫女。事實上，即使她穿上神子的白衣紅裙，西方觀眾也未必知道她的身份。加拿大動畫公司Nelvana將《庫洛魔法使》電視動畫（1998年，根據CLAMP漫畫改編）改編成西洋版本時，似乎刻意將配音偏離日文原版。結果小櫻的神秘美女老師的名字從觀月歌帆變成Layla Mackenzie；而即使她穿上了神子服裝，劇情也把神社說成普通的公園。但之後的劇情仍有一些地雷。觀眾都看出歌帆／Layla與小櫻的哥哥桃矢曾經在一起，雖然兩人年紀懸殊。（理由很合理，歌帆不只是巫女，也擁有「月」的力量，守護著小櫻收集庫洛牌。）到了第二季，歌帆跟10歲男孩佟澤艾力歐同住，這個明顯的戀愛關係也被硬拗成艾力歐是庫洛卡發明人庫洛里德的投胎轉世。到後來，Nelvana公司在劇情後段終於改為直譯，不再費心曲解一些特殊的人際關係。

闇雲那魅

麻宮騎亞在漫畫名作《魔法陣都市》（動畫版於1991年播映）中創作了近未來的巫女闇雲那魅。劇中的東京被惡靈盤據，因此官方組織了這支名號古怪的娘子軍：特警AMP（Attacked Mystification Police）。那魅是劇中闇雲家族的第三代成員之一，父親與祖父都是神道教的神官。她被姊姊娜娜徵召加入了AMP，因為娜娜是AMP高官磯崎真奈的朋友。可是那魅很少穿著AMP的制服，寧可穿著改良式的神子服裝（純

白、鑲紅邊的和服）。基本上她是團體中最強的成員，藉此向觀眾傳遞一個訊息：即使在高科技的未來，傳統也是很有用的。

錯亂坊與櫻花

1970年代高橋留美子的《福星小子》中這對叔叔／姪女搭檔（佛教和尚與神道教巫女）可說是此類型歷史最久遠的作品。其實本作主角是三人組，因為櫻花跟西洋的黑魔法師尾津乃燕訂了婚。重點是這三個人的法術在緊要關頭都不太靈光。

桔梗

桔梗出自高橋留美子2000年最新的傑作《犬夜叉》，她是古代的巫女，負責守護四魂之玉不讓半妖主角犬夜叉搶走，因此桔梗用箭攻擊犬夜叉，將他封印了半世紀。後來桔梗死亡，投胎轉世成為本作女主角：高中生阿籬。這段期間四魂之玉也破碎了，犬夜叉與阿籬必須收集所有碎片。阿籬跟桔梗一樣以弓箭為主要武器（《美少女戰士》的火星仙子也會射箭）。

無論真人或動畫角色，巫女與專業神職人員的生活都不是唯一與宗教有關的。大多數日本人家庭裡都有個小小的神龕，用來擺放去世祖先的牌位，他們或許已去世很久，但仍是家族的一份子。

此外許多寺廟與神社就像日本社會的其他部分，是家族世襲經營的。

塑造明星的機制
動畫與偶像

如果你以為小甜甜布蘭妮與麥可‧傑克森
玩流行音樂玩得太誇張，看看鈴明美或Sharon Apple吧。
她們可以阻止星際戰爭──也可以發動。
動畫中的流行歌手自成一國。

事實與幻想、眞理與幻覺的融合，在（無論眞人或虛構的）流行偶像歌手現象中被大量地運用。這也是日本流行文化中其他各自獨立的部分彼此相容的地方。

美國對於所謂「偶像歌手」的現象一點也不陌生，因爲這套規則原本就是從美國傳入日本的。1950年代，美國在日本的佔領期正式結束，但是美國利用日本當作韓戰的跳板，在日本仍有很大的影響力。日本暴露在大量的美國流行文化中，包括稱爲「偶像歌手」的相關活動。首先當然是出唱片，然後是成立歌迷俱樂部，尖叫的群眾、巡迴演唱會、劇院登台作秀、出版明星雜誌、上電視、廣告代言——這就是加諸在法蘭基‧艾瓦隆（Frankie Avalon）、白潘（Pat Boone）、康妮‧法蘭西斯（Connie Francis）等人身上的花招。事實上幾乎從法蘭克‧辛納屈之後一直延續到六○年代的披頭四合唱團，所有偶像歌手的操作手法都相同。

當日本從戰爭廢墟中漸漸在經濟上站穩腳步，偶像歌手被視爲讓年輕人發洩過剩精力的無害方式。美日偶像主要的差異是歌迷表達情感的方式，美國通常是女歌迷追著男偶像尖叫，從辛納屈、貓王、少年偶像團體Menudo到超級男孩皆然；日本偶像則通常是女性，兼具男女兩性的歌迷。日式的偶像源自日本廠商尋求美國偶像的替代品。問題是偶像歌手和壽司一樣，很容易失去新鮮感，大多數日本偶像的壽命相當短暫，因此在退流行之前要拼命做許多事。❶

白孔雀之歌

整個體系運作（意料之中）在手塚大師1959年爲少女漫畫誌《好朋友》畫的〈白孔雀之歌〉中具體而微地被呈現出來。這個故事描述半世紀來幾乎沒有改變的偶像興衰過程。話說一位名叫小川百合的女孩與母親收到政府告知，二次大戰中失蹤父親的遺骨在新幾內亞附近某小島被發現了，同時有一隻白孔雀拒絕離開屍骨的位置。雖然母親有不祥的預感，女孩仍把孔雀帶回家當作寵物（命名Piko）以紀念亡父。

女孩是個天賦不差的鋼琴家，有一天她發現孔雀會隨著她的音樂起舞。不久之後，她和孔雀成爲媒體寵兒。可是Piko稍後被百合貪婪的經紀人送到動物園展覽，百合的人氣隨之下滑，經紀人便立刻棄她如敝屣，改捧下一個新面孔。後來白孔雀被經紀人射殺，牠死前爲百合跳了最後一支舞。故事還沒結束，百合接受父親舊日同僚幫助，到音樂學校就讀，最後成爲知名鋼琴家，而對孔雀的回憶也成爲了她靈感的泉源。

❶ Jeff Yang & Claudia Ko, "Idolsingers", Eastern Standard Time: A Guide to Asian Influence on American Culture from Astro Boy to Zen Buddism（New York: Houghton Mifflin, 1997），第175頁。

劇場版 秀逗魔導士 スレイヤーズ RETURN

秀逗魔導士 重現江湖 © 1996 Kanzaka Hajime．Araizumi Rui / Kadokawa Shoten Publishing Co., Ltd．．Bandai Visual Co., Ltd．．Marubeni Corporation．King Record Co., Ltd．— all right reserved. Licensed through Marubeni Corporation

這個故事就像其他漫畫一樣是虛構的，但有一件事是真的：女孩與孔雀會走紅是因為他們很「可愛」。千萬別低估可愛的魅力，尤其在日本。日本雖然也有爆炸頭的重金屬樂團、頹廢派搖滾歌手與電子音樂，但在這個孕育凱蒂貓的國度，偶像歌手最重要的特質還是要「可愛」。

暴風警告

不過我們必須提到1987年動畫與配樂的重大改變。例如《泡泡糖危機》OVA第1集發售時的片頭曲就讓人耳目一新。影迷們聽到一位不是新人偶像的搖滾歌手大森絹子唱出八〇年代經典搖滾歌曲〈今晚是颶風〉（Tonight is the Hurricane）的陰暗改編版，這不只是行銷的配套，也整合了劇情。《泡泡糖危機》的世界觀基本上源自雷利·史考特（Ridley Solice）的《銀翼殺手》（Blade Runner）：壞蛋機器人在未來的東京街頭為非作歹，警方卻無力阻止。這時由四個女性（其中一人的父親是機器人發明家）組成的團體Knight Sabers出現了，她們擁有超越警方的高科技裝甲服。其中一人Priss Asagiri是搖滾歌手，因此〈今晚是颶風〉這首曲子才在片中出現。

如同比爾·哈利（Bill Haley）的《Rock Around the Clock》在1955年被電影《The Blackboard Jungle》採用後，因而成為搖滾先鋒，〈今晚是颶風〉也為想要突破可愛模式的動畫音樂指出了方向。十幾年後，動畫音樂的類型已經很豐富，包括大樂隊爵士（《星際牛仔》、《GS美神》TV版主題曲）、斯拉夫風格的讚美聖歌（《超時空要塞Plus》、《攻殼機動隊》）等。至於雜錄百家的代表作或許應該是《聖天空戰記》TV版，其音樂有印度風的raga、中世紀聖歌與類似英國作曲家戴流士（Frederick Delius）的古典音樂。但是動畫中最常見的歌手仍是偶像歌手，先決條件仍舊是可愛。

這個法則通用是因為動畫聲音也需要可愛的元素。有許多流行歌手兼任聲優，如此一來即使他們的新專輯沒擠上排行

榜，大眾還是聽得到他們的聲音。幸運的話，他們可以在26集或更長的電視動畫中軋上一角，有事可做又不必擔心落得演藝事業宣告終結的下場。反過來，聲優也可能往歌唱界發展，擔任電台主持人或替電玩角色配音。❷

流行精英

不是所有歌手都跨足聲優工作（反之亦然），但是在這其中，表現最傑出的或許是林原惠，她不只是優秀歌手，也能幫各式各樣的角色配音。她唱過《萬能文化貓娘》OVA主題曲，並且幫主角Nuku Nuku配音。此外，她配過音的角色還包括《電影少女》主角小愛、《福音戰士》中有氣無力的綾波零與（回憶與夢境場景的）真嗣之母碇唯❸、《三隻眼》中小珮的三種身分、奇幻喜劇《秀逗魔導士》中性急的少女魔法師莉娜茵巴斯、《星際牛仔》中的賭徒菲、《機械女神》中的機器人Lime（代表個性的招牌台詞是：「我或許很笨，但我是主角！」），以及《亂馬1/2》中早乙女

❷ 由於日本媒體的分眾特性，廣播仍然是很重要的表演平台。某些日本動畫曾被改編成廣播劇，甚至發行了稱作「drama disks」的CD。

❸ 附帶一提，這是《福音戰士》劇情的重要伏筆。

❹ 無論美國或日本，女性為動畫中的小男孩角色配音是很常見的。《聖天空戰記》的狄蘭度由女性配音其實是後面劇情轉折的伏筆。

亂馬的女性面（影迷稱之為小蘭）。她拒絕被定型為特定類型，展現了相當多方面的才藝。

久川綾也很優秀，她在1999年推出了精選集CD《Decade》，收錄十年來在流行音樂界的成果。在這個明星壽命可能短如蜉蝣的行業中，這可是了不起的成就。她也是個優秀的聲優，曾配過《幸運女神》中最年輕的女神詩寇蒂（該作品主題曲由女神三姊妹的聲優合唱，分別是久川綾、井上喜久子、多馬由美）；描述未來的少女獎金獵人的《伊莉亞》（IRIA）女主角；妖魔獵人真野妖子；《庫洛魔法使》中的庫洛牌保管人可魯貝多斯（暱稱小可）；《少女革命》中愛上妹妹小梢的鋼琴師兼數學家薰幹❹；《萬能文化貓娘》中的藍波型OL亞里莎；但是最紅的代表角色是《美少女戰士》中的書呆子水野亞美，亦即水星仙子。

動畫作曲家

這時候我們應該提到創意過程的另一端——作曲家。幫偶像寫歌是很吃力不討好的工作，這點在《非常偶像Key》中描述得很傳神。本作中偶像歌手鬱瀨美浦的製作人兼老闆「蛙杖重工企業」要處理一大堆試聽帶，這些作曲家寄來的歌曲中，只有少數幾首會被選入美浦的下一張專輯。

同樣地，林原惠錄好第一張專輯之後，

（在她的自傳漫畫中提到）決定嘗試在第二張專輯中寫歌。她發現這比想像中困難多了，她盡力寫出來的歌被拆解，只有幾個小節被送交專業作曲家。日本並非沒有歌手兼任作曲人，對於偶像歌手而言，最重要是在舞台上唱歌表演，而非發揮創意。

近年來有兩位特別傑出的動畫作曲家。第一位是久石讓，他自從1984年的《風之谷》之後，幾乎包辦了所有宮崎駿作品的配樂工作，就像伯納・赫曼（Bernard Herrmann）與希區考克之間的夥伴關係一樣。久石讓的作品令人難忘又富有戲劇性，他十分清楚如何在特定場景下營造出氣氛，無論是否使用到日本傳統的旋律。例如《龍貓》的片頭曲〈散步〉，聽起來像改編自戰後流行歌曲〈小寶寶早安〉**⑤**，一開始就建立起愉快的懷舊氣氛；或是《魔女宅急便》中的仿歐式音樂。久石讓也知道何時該配合電影呈現出寧靜的一面，因為此時無聲勝有聲。事實上有些宮崎影迷曾經投訴，迪士尼公司在《魔女宅急便》原版無聲的地方，英文版卻擅自加了配樂。

動畫作曲的後現代主義者非菅野洋子莫屬，她或許是最有創意的天才作曲家，無師自通，3歲就開始作曲。她的作品在業界是最多元化的；1993年《地球守護靈》的配樂迷醉浪漫而懷舊，配合愛情與輪迴的主題；大友克洋1995年的《MEMORIES》第一段〈他的回憶〉（又

Memories © 1995 MASH ROOM / MEMORIES PROJECT

稱〈Magnetic Rose〉）則是模仿普契尼歌劇，烘托宇宙救援隊員被古代女伶的鬼魂（與自己的過去）迷惑的戲劇張力；至於1994年的《超時空要塞Plus》，她為虛擬偶像Sharon Apple以不同語言與風格寫了幾首歌，從猥褻到清純都有；在1998年TV版《星際牛仔》中她幾乎全以大樂隊爵士、三角洲藍調等美式樂風來譜曲。她最大的天賦是能寫出在動畫虛構的遙遠時空中聽起來仍有熟悉感的流行歌。她的未來可說是無可限量。**⑥**

坂本真綾表現也很不錯。她在1996年主唱菅野的《聖天空戰記》主題曲時年僅16歲，同時幫女主角高中田徑明星兼塔羅牌算命師神崎瞳配音。此後坂本為許多動畫配過音，也是流行雙人組合Whoops!!之一（另一位是樋口智惠子，兩人都是少女動畫《水色時代》的聲優）。基本上坂本專門演唱菅野寫的歌，錄過幾張菅野作品的唱片（某些歌是坂本作詞的）。菅野有些歌是偶像歌手偏愛的甜美芭樂歌，但大多數是複雜

創新之作，拓展了流行音樂的境界，配上坂本純淨清澈的嗓音更是絕配。「菅野＋坂本」這對搭檔在21世紀或許會掀起偶像歌手的新風潮。

音樂巨星與救世主

談過現實世界，現在來看看動畫中所描繪出來的偶像歌手們。現實世界中打造明星機制的嚴苛，與某些動畫偶像的遭遇相比，簡直是小兒科。[7]

鈴明美與夥伴

從某方面來說，1982年《超時空要塞》出場的鈴明美是所有動畫偶像歌手的鼻祖。本作（與改編後的美版《Robotech》）呈現了動畫史上最誇張的情節：一名偶像歌手為交戰的兩個星系帶來了和平。本作開啓了往後的《超時空要塞》系列作，1993年全6集的OVA《超時空要塞II：Love Again》把劇情帶到更高的層次。新作品不強調原始角色，僅保留將偶像歌手視為全球防衛之一環的概念。續作設定在前作的十年後，吉娜中尉是個流行歌手兼戰鬥機駕駛（年僅17歲），她不只鼓舞友軍對抗入侵的馬杜克人，也改變了馬杜克人的歌手兼女祭司伊絲塔。伊絲塔的歌聲通常被用來集結部隊備戰，但看到吉娜的情歌帶給地球人的快樂之後，伊絲塔決定為和平而歌唱。我們在稍早也見證了偶像壽命的短暫，因為鈴明美的演唱會投影並無法阻止馬杜克人的入侵。

之後是1994年的OVA《超時空要塞Plus》（跟II代一樣，後來被剪輯成劇場版電影）。這次的偶像是由美翁設計出來的虛擬歌手Sharon Apple。美翁自己曾是歌手，對音樂又愛又恨，寧可讓Sharon代替她唱歌[6]。被兩位試飛員追求對美翁而言並不是什麼慰藉，事實上這種三角關係的內部矛盾（與痛苦壓抑的回憶）影響了Sharon，使世界陷入危機。這是菅野洋子的初次配樂工作，令觀眾耳目一新。前一年的II代歌曲像是當時典型的偶像歌曲，但菅野的歌曲宛如來自未來或遙遠的銀河之外，而且仍然動聽。接著是《超時空要塞7》，主題又有改變。劇中搖滾樂團Fire Bombers的成員兼任對抗外星人的士兵，完全取代了偶像歌手。主唱兼王牌飛行員熱氣巴薩拉喜

[5] 這首歌也出現在《少女革命》某一集，劇中學生會主席的妹妹七實誤以為自己生了個蛋，興高采烈地準備當媽媽。

[6] 菅野有個不太出名的作詞搭檔名叫Francoise Robin，某些網站認為菅野與Robin根本就是同一個人。

[7] 請注意此處不包括《泡泡糖危機》的歌手Priss或甜心戰士，她們的表演並不符合偶像歌手模式，演藝生涯也不靠裝可愛。

[8] 加拿大科幻作家威廉‧吉勃遜（William Gibson）在1996年出版了《虛擬偶像》（Idoru），描述日本虛擬偶像歌手Rei Toei與繞過半個地球去見她的歌迷Chia Pet McKenzie。這本關於未來的書也忠實呈現了日本流行文化的現況。

假設你是個《天地無用》系列的影迷，你會發現《魔法少女砂沙美》中沿用許多前者的角色，只是相互關係不同。樹雷公主砂沙美本來把天地當哥哥，現在卻公開愛上了他；魎呼與阿重霞則是成了高中生，學校校長是前作的瘋狂科學家鷲羽；砂沙美的媽媽把經營家族CD店的工作交給女大學生美星與清音。然後你看到根據《魔法少女砂沙美》改編的TV版《Magical Project S》——怪了，砂沙美的爸爸原本是在任務中失蹤，現在卻娶了另一個女人；美星與清音變成了砂沙美的小學老師。

這是怎麼回事？漫畫作品可以連載好幾年，角色不用變換身分。畫家可以創造角色並埋下未來劇情的伏筆。可是在動畫中，電視動畫至少要有13集的劇情架構才會開始製作，使製作人員鎖定在特定的角色關係。把這些關係徹底改變則是在新故事中重複利用人氣角色的方式。

同一批角色不斷變換身分出現在不同作品中，《天地無用》絕非特例，《神秘的世界》OVA的人物也在TV版《流浪者》出現過，OVA《吸血姬美夕》變成電視版後的角色亦然。武內直子筆下《代號水手V》的主角愛野美奈子加入《美少女戰士》陣營時，只保留名字與寵物貓，其他都改了。

如果你猜想我又要扯到手塚大師身上，那就猜對了。許多配角在手塚畢生的動漫畫作品中不斷出現，構成我所謂的「手塚交替軍團」。例如，手塚大師在《白孔雀之歌》需要一個討厭的經紀人，他只需要從《原子小金剛》裡找出一個類似角色就好。《原子小金剛》的鬍子老爹幾乎貫穿了所有手塚作品，直到手塚過世十幾年後，還主演了劇場版《大都會》。漫畫之神就是如此解決流行文化既要新鮮又要熟悉的兩難問題。

歡唱歌甚於作戰。其餘成員還有女主唱Mylene與傑特拉帝人鼓手Bihida。完全是肥皂劇的結構。

鬱瀨美浦

《非常偶像Key》的主要劇情是Key想從機器人變成真人女孩。她去世的外祖父／發明人說這個改變需要三萬個朋友的能量。為了收集這麼龐大的能量，她覺得最快的方法便是成為偶像歌手。當時最紅的偶像歌手是鬱瀨美浦，她紅翻了天：有精緻佈景道具的大規模舞台秀、由Key的同鄉小櫻的男友管理的歌迷俱樂部，演唱會門票總是賣光光。Key去看她的秀，就像《美少女戰士》的燕尾服蒙面俠的動作，Key在她胸口插了一朵玫瑰，因而打斷了演唱會。

Key知道觀眾們都在猜測美浦不再是真正的歌手。與Key想要從機器人變為真人的渴求相反，舞台上的美浦只是人型機器人，她本人的心智，已是軍火工業家蛙杖手中精疲力盡的囚犯。因為被操得太兇，美穗後來被新人偶像古森紅子取代。紅子是個喜歡激烈樂風、做皮衣龐克裝扮的女孩。在最後一戰中，Key發揮全力，只用一個音符便把紅子打下舞台。接著Key在最後一幕也終於見到了美浦。本作大半取材自偶像背後的明星塑造機制，而事實是很殘酷的。

未夢艾彌頓

未夢出現的《偶像計劃》原本是一款在

天地無用！in Love ©1996 AIC/天地無用！in Love製作委員会

個人電腦上進行的角色扮演遊戲，現已經衍生出三集動畫。未夢參加在Starland Festival舉辦的一場比賽時使盡了全力應付各種狀況：拯救危急中的小孩、遭遇舞台崩塌、忍者烏鴉攻擊舞台、外星人挾持整個活動等等。跟《非常偶像Key》不同的是，整體劇情以搞笑為主。在本作中，當偶像歌手只需要心地善良、笑容好看、夢想遠大，加上韻律感良好。還要可愛，非常可愛。

米妮瓦公主／Cutey假面

《米妮瓦公主》純屬搞笑，這部OVA是奇幻故事與偶像歌手的仿諷。米妮瓦公主因為覺得生活太無聊而舉辦了一場選拔會，優勝者可以當她的保鑣。可是她又忍不住以Cutey假面（這是向永井豪筆下的甜心戰士與脫光假面兩個角色致敬）身分參加自己辦的比賽。不過身為機器人的甜心戰士可以讓人相信她是搖滾歌手，Cutey假面的歌喉卻很爛，必須靠德國機械樂團伴奏才能唱歌。

敏琪茉茉

我們只在1985年的最後一集OVA〈夢中的輪舞〉看到敏琪茉茉成為偶像歌手，

然後就是她的青少年版本出現在舞台上。她很受歡迎，但是當她以小孩身分回到台上時，沒有人認得她。

蜂鳥

1945年日本向美國投降後，日本憲法改寫，把軍隊定義成純屬自衛的武力。這樣可以削弱軍隊興風作浪的能力，但也使得軍隊變得很閒。本作提出一個假設：何不把戰機駕駛員跟偶像歌手的工作結合起來？反正也沒有太多事情需要做，不過就是在國內飛來飛去、舉辦公關演唱會罷了。

不用說，《偶像防衛隊》的「蜂鳥」這個團體跟「辣妹合唱團」（Spice Girls）不盡相同，她們是由五位由8到18歲的姊妹所組成——當然，都很可愛。她們偶爾擊退敵人，但是精力多半用在跟競爭樂團搶奪合約。這部1993年的OVA挺受歡迎，出了幾部續集。

霧越未麻

1997年根據竹內義和小說改編的《戰慄深藍》（Perfect Blue）顯示了偶像歌手的黑暗面。我們初次看到未麻時，是她最後一次擔任三人偶像團體Cham的主唱演出，她正打算轉型脫離輕快樂風、洋娃造型與一小撮死忠歌迷。她想開始演戲，可是走這條路代表她必須在鏡頭前做出誘人的表演，並且演出爭議性電視劇《Double Bind》——一個描述偶像發瘋過程的精心設計的故事。接著網路上出現一個網站，歌手身份的未麻拒絕承認演員身份的未麻，然後陸續有人死亡，未麻開始分不清現實生活與演藝之間的界線。因為這是今敏初次執導的作品，觀眾也看得一頭霧水。❾

《半龍少女》的Dick Saucer

史上最搞笑動畫《半龍少女》的明星是個男偶像歌手，標題指的是龍媽媽與人類爸爸生下的半龍少女Mink。她父親原是騎士，卻決定跟惡龍相愛而不是殺死她；結果他們生下的女兒有翅膀與尾巴、會噴火，還愛上了音量極小的人類偶像歌手（似乎沒有麥克風就無法說話）。更慘的是，他也是個獵龍騎士。

這部作品怎麼也算不上嚴肅之作，劇中離譜的笑話不斷，從貓捉老鼠式的低俗鬧劇到詭異的文字遊戲（Mink的爸爸蔑稱偶像歌手是「Dick Sausage」）。角色隨時會變成SD造型又變回真人比例。最誇張的是它的主題曲，是照著貝多芬第七號交響曲最終樂章曲調來填詞的，內容則是關於蛋包飯——你聽了一定會嘆為觀止。

❾ 這只是他的處女作，後來今敏力爭上游，參與了大友克洋的《Memories》、《老人Z》等作品。近作有《千年女優》、《東京教父》。

得之不易
動畫中的大自然

我們已經知道流行文化中的日本是個講求行為平衡的國家：

公／私，正事／娛樂，義務／慾望。

但是當這種二分法是用在全球的自然／科技比例時，

又會是如何？

你知道我們的「自然」（nature）這個字剛發明不久嗎？幾乎不到一百年。蘭尼先生，我們對科技從未養成質疑的觀點。這只是自然的、整體的一個面向。

——摘自威廉‧吉勃遜的《虛擬偶像》（Idoru）

我們在美日兩國都經常聽到這種喟嘆：綠地越來越少了，孩子們長大的過程中完全不知道鄉野的遼闊。野地應該要保留，但或許明年再開始吧。

動畫中有許多理想主義，但是很少會被真正執行。宮崎駿不僅在1988年的《龍貓》與其他影片中描繪幾十年前的日本鄉下，他還開始收購郊區土地，保留給喜歡非都市生活方式的人。他讓作品代替自己發言。

進步總是有代價的，宮崎駿1997年《魔法公主》中的古代日本，森林被砍伐用來製炭，並且從地下開採鐵砂。這些行為傷害了土地，劇中兩個年輕人也深受科技進步的傷害。來自東方偏遠部落的愛鷹王子殺死一隻山豬後被牠感染，山豬因為被子彈（新科技的成果）射死而滿懷怨恨地變成妖怪。為了追尋子彈的來源，他遇到了代表狼群與自然神靈、向污染環境的人類宣戰的野生女孩小桑，最後要靠所有生命之源——山獸神，才讓交戰的雙方住手。

吉卜力工作室還有其他關於文明與大自然的對比的作品。例如1994年《平成狸合戰Pompoko》（台譯《歡喜碰碰狸》，由宮崎的老搭檔高畑勳編劇兼導演）從一群狸貓的生活中試圖找出使動物與人類文明和諧相處的方法。狸貓是傳說中具有魔法的生物，這些狸貓（長得實在很像美國的Care Bears玩具系列）能變身成各種神奇的怪獸，甚至變成人形，以阻止人類文明侵蝕牠們的森林（當然後來並未成功）。宮崎的第一部名作《風之谷》則是塑造出一個被戰爭、巨大昆蟲與有毒森林（腐海）肆虐的世界。只有女主角能發現，大自然正靠著人類想消滅的王蟲的幫助自己在復原當中。

另一部高畑的影片《兒時的點點滴滴》（英譯《Only Yesterday》，1991）是一部迷人的懷舊作品，描述1982年的OL妙子回憶1966年10歲時的經歷。她記得小時候曾經住在一座專門生產特殊紅色染料、平靜的鄉下小農場。生活雖然不完全自然，卻頗有田園情趣，跟東京非常不同。因此後來妙子離開東京去追尋那座農場。就連吉卜力工作室1995年的恰克與飛鳥MV短片〈On Your Mark〉也以開闊的空間與天使人質被囚禁的都市作對比。

宮崎駿《龍貓》中的草壁教授帶著女兒搬到鄉下老屋，以便就近照顧患了結核病在醫院療養的妻子。不過這棟特殊的房子跟附近的大自然關係密切，它旁邊有一棵大樟樹，這棵樹被週邊居民稱作「森林之王」，以神道教方式膜拜，用紙張與特製繩索（稱作注連繩或標繩）圍著樹幹。這麼神聖的大樹當然是龍貓的

理想家園。

動畫中的大自然經常被描繪成兼具利弊兩面，其實同樣的說法也適用於都市這樣既愉快又危險的地方。有部龍之子工作室的作品在1984年配上英文字幕，以《The Enchanted Journey》之名在美國上映，描述寵物頰鼠Glico發現自己來自森林，牠為了尋根而逃離都市，路上認識的人給牠一些指引，又在動物園得到一個旅伴，一起踏上回鄉之路。牠在路上遭遇的天敵都非常凶惡，但是鄉間的美景讓牠勇往直前。

《天地無用》TV版與劇場版系列中雖然沒有明確的保育訴求，卻有強烈的愛護樹木訊息。樹木是樹雷皇家的守護者，在那遙遠的星球上，某些樹是有靈性的生物，能提供靈力給特定對象、儲存記憶，甚至彼此溝通。其實它們還有更強的本領：砂沙美公主意外被殺時，樹雷星最重要的樹「津波」的能量讓她復活。❶

《天地無用》第2集劇場版《盛夏的前夕》中，樹雷的樹木只要一根細枝就足以當作武器擊退惡魔由蔚葉。❷

說到惡魔，《妖魔獵人妖子》第2集OVA中一群建築工人解除了森林神社的封印，放出一些讓妖子與小梓大傷腦筋的妖魔。劇終時，大家都學到了教訓：大自然的某些部分還是不要侵犯比較好。

《非常偶像Key》中亦有不那麼明顯的「城市v.s.鄉野」二分法，以Key早年在偏遠山谷中的生活跟現代東京的喧囂形成對比。有時這種二分法是以一連串「人類v.s.機器」的問題呈現：Key究竟是什麼？一切答案都集中在演唱會中Key唱的一首歌。這首歌是最古老的音樂類型之一，或許是史上最早的歌曲雛型：搖籃曲。此外，這首歌曲幾乎全由自然界的形象構成。❸

近年來即使色情影片也顯露出一些綠意。《黑暗天使》OVA第1集中有個名門女校的科學教授破除了樹上的怪異封印，封印下的惡靈讓教授變成了妖怪。對抗妖怪唯一的方法是把森林精靈的精神力集中到校內一個女同性戀學生身上。

在某些動畫中，大自然是會反撲的。《AIKA》、《Brainpowered》、《青色6號》、《橫濱購物紀行》與《福音戰士》都是描述未來的南極冰帽溶解（原因各異），因而造成幾十億人喪生，並且淹沒大半個日本的故事。這些故事對天災的態度各有不同角度：Aika試圖打撈洪水中的財物獲利；機器人Alpha在通往

❶ 看日語版的觀眾會發現砂沙美與津波的關係其實更密切。兩者皆由聲優橫山智佐負責配音。

❷ 關於樹雷星之樹的詳情請參閱：
http://www.geocities.com/Tokyo/Dojo/3958/trees.html。

❸ 編劇兼導演佐藤廣明的歌詞摘譯：「驚異的斑鳩、金龜子、紫色大蝴蝶，都在夢中」。

橫濱的路上（在劇中只是鄉間小路）經營咖啡店以服務往來的路人；葛城美里的父親死於第二次衝擊，但她仍然認為冷氣（在四季皆夏的日本）是「人定勝天」的象徵。這三個（人類或非人類）角色都抱持著「日子仍然要繼續過」的態度。

也有些警世故事發生在過去而非未來。例如《地球守護靈》中的七個科學觀察家在幾千年前來到月球基地，追蹤地球生命的演化過程，不幸的是他們忘了觀測身邊的環境，一場瘟疫使他們任務失敗，他們必須投胎轉世到現代日本。同樣地在《火星之眼》中，火星人把自己的環境搞砸了，毫無存活的希望，於是把他們的靈魂傳送到地球上來。

藍色機器貓

日本流行文化最紅的角色之一——哆啦A夢（舊稱小叮噹），在西方國家並不出名。這位藤子不二雄[4]創作的漫畫主角是一隻擁有神奇口袋的藍色機器貓。牠跟小學生大雄成為好友，共同經歷成千上百個冒險故事。漫畫從1970年開始連載，電視動畫則是1979年開始播映，每年春季推出劇場版電影已經成為慣例，日本市面上的哆啦A夢商品更是多到氾濫。

雖然編劇與畫法是針對小學觀眾，《哆啦A夢》的許多故事仍可以稱得上環保主題[5]。作家Eri Izawa形容1974年的一篇

漫畫〈狼之家族〉說：

獵人聽說附近有傳說中（現已滅絕）的日本狼出現，想要搜獵，大雄與哆啦A夢原本要幫助他們，於是哆啦A夢把大雄變成小狼幫忙尋找。狼群發現了大雄並且接納他成為家人，大雄這才知道牠們生活的艱苦，以及在人類消滅牠們之前所擁有的平靜生活。變回人形之後，大雄改變心意，不再獵狼，反而要保護牠們。

表面上看來這跟許多西方卡通類似，尤其像是把動物與無生物擬人化的迪士尼作品，《獅子王》、《美女與野獸》就是最佳例子。可是日本人（與其他受佛教影響的亞洲人）把萬物擬人化的方式與西方文化非常不同。

佛教的基礎是對所有靈性生物的慈悲心。在所謂供養儀式中，日本人甚至把慈悲擴及無生物。文化學者我妻洋提到一種為了損壞或鈍化的縫衣針舉行的「紀念儀式」時指出：它們被插在一塊豆腐上，感謝它們的貢獻，然後告訴它們可以安息了。[6]

這在局外人看來或許是蠢到最高點，但在日本文化中十分重要，只是對受到的服務表達單純的尊重與感激罷了。在某個程度上，環保主義本身也是如此：對於「人類仰賴大自然，無法切離」這件事展現感謝的誠意。可惜供養之類的儀式並無法解決實質的問題，徒具形式，僅是讓人類回到正常生活之前良心好過一點而已。

Izawa提到的另一集《哆啦A夢》故事則

是描繪許多（即使最激進的）日本流行文化中常見的懷舊情結。大雄的父母感嘆他們以前可以在夜間聽到各種昆蟲交織的歌聲，現在只有野外才聽得到，大雄不禁猜想自己錯過了什麼好康的。結果大雄與哆啦A夢發現大多數昆蟲都搬家或是滅絕了——除了蟑螂之外。這個笑點讓人既好笑又感傷。

大師的話

除了各種社會議題，手塚大師也在動漫畫中宣導反污染的觀念。我們在《森林大帝》與《獅子里奧》明顯看到設定在大自然的故事中，出現的人類幾乎都代表污染。我們在1951年科幻漫畫《明日世界》[7]中則間接發現，外太空的某種「黑暗毒氣」威脅著地球（故事作於韓戰期間，因此毒氣也可以解讀爲「戰雲密佈」的文學隱喻）。在《小獨角獸Unico》漫畫的一篇〈黑雨與白羽毛〉中訊息特別明顯，因爲女主角的健康受到全自動工廠造成的污染之威脅。

手塚的良心之聲即使在他1989年過世之後仍繼續發聲。1996年動畫大師出崎統（其事業始於1963年在手塚的虫製作公司當學徒）根據手塚名作《怪醫黑傑克》編寫並執導了一部劇場版，劇中生長在偏遠沙漠角落的一種芽孢，帶有神奇又可怕的副作用，這些症狀只有某種植物淬取物可以控制。可是劇終時一位科學家發表聲明認爲該植物無法再克制芽孢攜帶的新種病毒，他認爲原因是地球空氣與水源被污染而惡化，並且呼籲觀眾採取行動：「末日倒數已經開始了！」看完電影之後，你就知道科學家並非嚇唬我們。不幸的是，動畫中對環保主題的呼籲大概也是日本（或美國）願意做到的極限了。當今世上，工業發展等於進步，進步的國家才能被其他工業強國認眞對待。無法清理人類遺患的先天動機實在太多了。讚嘆綠地的陳腔濫調或許讓人感覺不錯，但是有時候總要有人開始眞正試著保護地球。地球不可能只存在於流行文化中，但至少動畫是個提醒我們目標何在的指南針。

❹ 這個筆名看似一個人，其實是藤本弘與安孫子素雄兩人的合稱。

❺ 關於這些《哆啦A夢》劇情資料摘自Eri Izawa的論文《動漫畫中的環保主義》，詳見 http://www.mit.edu/people/rei/manga-environmental.html。

❻ 摘自William R. LaFleur，Liquid Life: Abortion and Buddhism in Japan（Princeton, New Jersey：Princeton University Press, 1993），第143-45頁。

❼ 標題原意是「即將來到的世界」，曾經譯爲Next World，但手塚大師的直接靈感來源是1936年William Cameron Menzies導演、H.G. Wells原作改編的英國電影《Things To Come》。

15

愚蠢的戰爭
動畫中的
戰爭與反戰主題

日本漫長的歷史上發生過無數次戰爭，
其中以原子彈終結的第二次世界大戰奠定了大多數動畫的基調。
日本對和平的看法因此變得相當沉重。

暴力從來無法解決任何事。相信我，我是軍人，我很了解。

——摘自1994年動畫《太空戰士》

在日本歷史上有一些烽火連綿的時期，也有幾百年承平時期，沒有內戰也不對外作戰。歷史造就了當前日本流行文化對戰爭的觀點：複雜卻又充滿矛盾的觀點。動畫中的戰爭仍然不斷地發生，戰士的鬥志受到讚揚，但是戰爭無用論的和平主義信念沖淡了這些混雜的訊息。動畫對戰爭的描寫可以分爲三類：（a）日本參加過的眞實戰爭；（b）過去、現在或未來的日本參加的虛構戰爭；（c）除了參戰者至少有一方是人型生物之外，跟地球幾乎沒什麼關係的戰爭。動畫中的戰事跟現實軍事形象差距越遠，觀眾就越容易認同其中一方，且不會有參戰意識。

戰爭中的日本

在某些地方，最具爭議性的動畫類型（或許比色情更具爭議）就是描繪二次大戰時期日本的戰爭片。由於日本流行文化以國內市場爲目標，描繪戰爭的方式在外國人看來經常問題百出。具體而言，外國人很難接受大多數日本回顧戰爭影片中採取的受害者姿態，而且這些動漫畫中完全不談日本開戰的責任，也不呈現日本士兵殘暴的一面，導致外國影評人對描繪日本人死於戰場或貧困家鄉的故事嗤之以鼻。當日本流行文化描繪日本人遭受的苦難時，總免不了招致這類批評：「巴丹死亡行軍又怎麼說？」

❶（譯註：二次世界大戰時，菲律賓巴丹半島的日軍要把七萬名戰俘遷到另一個集中營去，徒步行軍60哩的路上不提供飲食，稍一落後或跌倒就用軍刀刺殺，死亡人數約達一萬）。上述這種觀點忽略了大多數日本人是以平民身分經歷戰爭這一點，對他們來說，此戰爭起因於他們幾乎無法掌控的因素，帶來的只有恐怖與苦難而已。

高畑勳根據野坂昭如小說《螢火蟲之墓》改編的1988年動畫中，具體描述了兩個小孩在戰爭末期餓死的故事。中澤啓治在半自傳漫畫《赤腳阿源》中也描述了廣島原爆倖存者如何熬過事後慘狀。中澤以後見之明的觀點批評了軍國主義；《螢火蟲之墓》則是幾乎不談政治，因爲政治跟這兩個孤兒的生活無關。在這兩部影片述說的故事中，日本的戰爭責任與在亞太地區的暴行似乎只是被人爲的意識型態驅使的脫軌行爲罷了。

描繪日本參與虛構戰爭的現代故事，也可能跟二戰回顧一樣深具爭議性。這些故事大大考驗作者的創意，因爲戰後日本憲法規定軍隊純屬自衛性質。川口開治的《沉默的艦隊》（1995年由高橋良輔執導動畫）以近未來的背景設定、湯姆·克蘭西風格的編劇迴避了這些限

❶ 筆者是在某個紀念日裔美國人被關在集中營的網站留言版中看到這句話。有些人就是不懂作客之道。

Jin-Roh 《人狼》© 1999 MamoruOshii / BANDAI VISUAL · Production I.G All Rights Reserved.

制。劇中美日兩國秘密合作開發一項明顯違反日本憲法的武器——新型的核能潛艦。這艘原型艦命名為「海蝙蝠號」。為了保密,政府捏造了另一艘潛艦失事、乘員罹難的假事故,以便把人員部署到新艦上。

該艦的艦長海江田四郎不贊同美日兩國的政治陰謀,於是採取了激烈的抗議:把潛艦改名為「大和號」(日本的古名,也是二戰時期日本艦隊最強大的戰艦之名),宣佈成為(疑似)擁有核武的獨立國家(領土包括艦艇週邊12海哩)。其實他只是想突顯出即使冷戰結束,某些人的心態並未改變,尤其是美國人。美國雖然公開宣稱日本是平等夥伴,其實還是把日本當附庸國,劇中的白宮甚至擬定緊急計劃,若有必要時派兵重新佔領日本。《沉默的艦隊》由於主題敏感,描繪美國的詭計多端而非傳統的「壞人日本」,觸怒了美國一些愛國主義者。

1995年根據大友克洋三段式漫畫改編的劇場版《Memories》第二段〈最臭兵器〉中,美國佬也扯上了關係。劇中一個書呆子型的實驗室助理想找感冒藥,卻誤吞了生化武器的原型藥劑,於是開始散發出名符其實臭死人的毒氣,引發一段搞笑又恐怖的故事。當他來到東京附近,政府決定殺死他,但是被一個態度強硬、身穿軍服、戴U.S.字樣領章的黑人軍官否決了。這項研發計劃似乎是由美國秘密資助,老美想要帶原者留下活口以供研究。任何看過《異形》電影的人都猜得到結局:想要控制致命武器的人鐵定倒大霉。

虛擬戰爭中的日本

《Memories》第三段以不同的方式看待戰爭:描繪一個把戰爭當家常便飯的國家。在〈大砲之街〉中,某個家庭在日常生活清醒的每一刻,都花在莫名其妙的怪異戰爭上。沒人見過敵人的樣子,因為敵人住在「移動城市」中,因此就只好用巨大加農砲亂打一通,而大砲每天最多只能發射四次。這種「維多利亞風格加高科技」的類型後來被稱為「steampunk」(譯註:例如大友克洋的《蒸氣男孩》)。在語言中也反映出他們對戰爭的執迷:劇中父子不說「Ittekimasu」(日語的「再見」,直譯為:我去去就來),而是「shoottekimasu」(我去開砲就回來)。除了一小群工會人員負責警告開砲工人有毒氣之外,似乎沒人認為這種枯燥空虛的生活方式有什麼不對。

1988年的《人狼》由押井守（《攻殼機動隊》導演）編劇、沖浦啓之（參與過《AKIRA》、《Memories》、《攻殼機動隊》等作品）導演，主題算是科幻故事的慣例：另類歷史（alternative-history，編按：是一種「如果……會怎麼樣？」〔What if〕的研究歷史方法）。劇中重新建構二次大戰後的日本，呈現了納粹國家最糟的要素，包括巡邏街道、搜捕「小紅帽」的高科技士兵。所謂「小紅帽」是一群炸彈恐怖份子的美化名稱，成員通常是小女孩，旨在反抗日本的法西斯統治。《人狼》開場時，士兵伏一貫看到小紅帽成員七生引爆炸彈而死亡，他勉為其難去參加她的葬禮，想要了解這個小孩的動機，於是認識了死者的姊姊雨宮圭。他們宿命的邂逅促使一貫開始質疑他盲目效忠的軍方。❷

無所不在的原子彈

原子彈在日本流行文化中以各種面貌不斷出現，當然也包括1945年那兩顆。太刀掛秀子的少女漫畫《往秋天的小路》在《Ribon》雜誌連載後，1985年出版單行本，最後四頁是自傳形式的〈我的恐

懼症〉。作者談到她對死亡的偏執臆測——這要回溯到二次大戰時期：她的母親生於1932年，在戰爭中倖存，但是父親死於南太平洋戰事。至今她聽到電影電視中的空襲警報聲都還會驚慌。最後作者呼應流行歌手喬治男孩（Boy George，Culture Club的主唱。當時Culture Club有一首反戰歌曲在排行榜上）發出個人呼籲：「別再打仗了！」這種結尾看來或許有點蠢，何況作者又把自己畫成SD造型。你必須了解她是很認真的，才不至於把它當作搞笑之作。《赤腳阿源》談的是廣島原爆的後續狀況，當然跟炸彈有密切關係。漫畫家中澤啓治在這部半自傳作品裡化身為中岡源，並在1983年推出動畫版。本作書風非常單純逗趣，直到原子彈爆炸的瞬間，這時觀眾看到以慢動作所呈現的1945年8月6日廣島罹難者的慘狀。這些地獄般的景象多半與漫畫無關，但是動漫畫版都出現一個強烈的意象：一匹鬃毛著火的馬驚慌地在街道上狂奔。
1998年Hiroshi Takashige作、皆川亮二畫的漫畫《轟天高校生》（又譯《保衛者》）則是出現了原子彈的暗示。劇中美國中央情報局控制了一批生化人士兵組成的所謂機械部隊，其中兩個士兵的綽號源自美國投落廣島與長崎的原子彈：Fat Man與Little Boy。
《銀河女戰士：地球章I》背景設定在一個核子大戰後的遙遠未來，強權國家破

❷ 寫作本章時，《人狼》正在美國少數戲院上映，同時發生了死傷三千多人的911攻擊事件。這種時候在美國談論一部把恐怖份子描繪成好人的片子似乎不宜，但是筆者必須冒著觸怒敏感人士的風險指出：一個人眼中的恐怖份子可能是另一人眼中的自由鬥士，這正是《人狼》主角面臨的道德困境。

壞了地球環境，還暗藏了30顆原子彈「以防萬一」。後來這些炸彈被發現了，差點用來對付入侵的外星人。不過作戰計劃在最後關頭取消了，多少是因為沒有人希望再面對毀滅的恐懼。

另一個設定在核子戰爭一千年後的故事中，有人打算再次使用核子武器。宮崎駿《風之谷》中的地球生態殘破不堪，遭到巨大昆蟲與毒性叢林荼毒，也暗喻造成慘狀的七日大戰（火之七日）：七個稱作「巨神兵」的無臉巨人。據說他們已毀於戰火中，但其中一個巨神兵的心臟（像房子一樣大）殘存下來，而且還在跳動。托魯梅奇亞的庫夏娜公主想要讓巨神兵復活以對付王蟲，可是她在培育程序完成之前便讓未完成狀態的巨神兵出擊，結果巨神兵發出一次強力攻擊之後就解體了。

像《風之谷》之類的科幻故事大致上不像歷史那麼具有爭議，未來的武器是科幻動畫中的焦點，反映出《星際大戰》之類的西方電影所造成的影響。這些科幻影片中一再出現的主題，就是人類或許無法駕馭終極武器。《Memories》與《風之谷》固然很明顯，1986年的《裝鬼兵M.D.》亦是，劇中描繪一個戰力無比強大的生化戰士，承平時期沒人知道該怎麼處置他。

松本零士創作了三部戰爭漫畫作品，在1994年被製作成劇場版《戰場啓示錄》。第一段〈成層圈氣流〉提出了一個有趣的問題：如果德國率先研發出原子彈，會發生什麼事？松本筆下的主角、名叫艾哈特‧馮‧萊恩達爾斯的德國空軍飛行員，奉命護衛原子彈。最後他決定故意讓任務失敗，原因可以理解，因為這種大規模的毀滅性武器會讓他這種空戰英雄淪落到無用武之地的下場。

要買槍嗎？——動畫中的軍火販子

日本從二次大戰之後就專注心力於貿易戰爭而非武力戰爭，但是在軍火販子眼中，武力與金錢是一體的，這個職業也就成了現代動畫中常見的反派。《非常偶像Key》中的蛙杖重工首腦的工作不只是推銷偶像歌手鬱瀨美浦而已，他還利用她的舞台表演藉以發展能以個人意志操控的戰鬥機器人。他並不是基於愛國的理由，只是想把技術賣給出價最高的買主而已。

回顧中世紀的日本，宮崎駿《魔法公主》中的烏帽子大人也是另一種戰爭販子。一方面，她展現了當時罕見的人道關懷，創立煉鐵場，提供就業機會給瘋病患、妓女等社會低下階級人民，讓他們在巨大煉鐵場工作。另一方面，他們製造的不是鍋碗刀叉，而是火槍與子彈，用來賣給競逐政治權力的軍閥。她身為戰爭販子已經夠糟了，賺錢過程中又污染了日本的自然生態。宮崎的用意

是讓觀眾體會到這兩種污染是互相掛勾的，就像在《風之谷》一樣。

1994年的《伊莉亞》(IRIA)[3]中，強力武器與軍火販子結合，造成了災難性的後果。本作情節極類似雷利·史考特開創的《異形》系列，描述一種無法消滅、叫做傑拉姆的怪獸所造成的星際大災難。但是怪獸並非反派，真正的反派是Tadon Tibaday公司的副總裁Putubai。他想利用傑拉姆當作武器，結果當然是失敗，害死了幾十個人，還要大費周章掩飾失誤。

1991年大友克洋的《老人Z》對於經濟軍事掛勾採取比較幽默的看法。劇中負責老人醫療保健的政府部門引進一種人工智慧的病床，這種自動化機械能滿足病患從飲食、衛生、娛樂到醫療的所有需求，可是它也是用來測試軍事用途的原型機。想出這個餿主意的官員實在倒楣，他後來還要靠幾個大學生與退休老人幫忙侵入病床的主系統……[4]

至於極端搞笑的代表，則是1992到94年OVA《萬能文化貓娘》中三島重工的總裁夏目明子。她老爸在世經營公司時，她嫁給了社內的科學家夏目久作。夏目在發現他研發的NK-1124型機器人竟是預定作為軍事用途使用之後，把機器人與兒子龍之介偷走，並將機器人改裝成兒子的伴侶。但這是喜劇，所以機器人的生體（半人半機器的電子人身體中採用血肉之軀的非機械部分）不適合合取自人類（這點跟保

羅·范赫文的《機器戰警》或押井守的《攻殼機動隊》非常不同）。這部機器人的大腦來自龍之介先前收養的一隻流浪貓，牠後來死於明子屬下的追捕。於是主角 Nuku Nuku 誕生了，作家李維（Antonia Levi）將其稱為「容易因毛線球分心的終極武器」。[5]

盡力追求和平

在戰爭本身（或是無法以和平手段達成之事的無力感）中尋找幽默，正是1992年TV版與OVA《無責任艦長》的主題。本作根據吉岡平的系列小說改編，描述年輕的太空戰艦艦長泰勒管理微風號上的一群雜牌軍。這艘船的艦橋上居然有日本商店常見的吉祥物——一座狸貓雕像。換句話說，泰勒比較像是呼朋引伴的玩樂高手而非一本正經的戰士。他遭到武力威脅的反應是立刻無條件投降，可是事情總會出現好的轉機。

[3] 這部片跟另一部真人演出的科幻動作片《Zeiram》不同，但兩者的劇情大致相同。

[4] 李維認為《老人Z》像是《AKIRA》的續集。兩者皆改編自大友克洋漫畫，但是她忽略了《AKIRA》描繪的是嚴肅的末日景象，在大友作品中算是特例。重點是：《老人Z》很搞笑！詳見Antonia Levi, Samurai from Outer Space： Understanding Japanese Animation（Chicago：Open Court, 1996），第118頁。

[5] 這個名字似乎是根據型號NK-1124而來，但也是Neko（貓）的童語變音。日文字典裡查得到nuku nuku這個詞彙，意思是「溫暖、舒適、無憂無慮」等等，果然跟貓有關。

另一個批評戰爭的另類科幻故事是1995年TV版49集的《新機動戰記鋼彈W》。鋼彈系列作品已延續超過25年，本作算是近期的大作。劇中地球（所有國家已整合為一個世界政府）與太空殖民地開戰，戰火其實是由一個地球軍事組織（自稱黃道聯盟／Organization of Zodiac，簡稱OZ❻）與貪婪的羅姆菲勒財團挑起的。OZ的武力鎮壓引起了武力反抗，包括武裝團體「白色獠牙」與一群脫離OZ、效忠叛將的軍人。但有兩股力量壓制著雙方的好戰分子：其一是五個各自駕駛鋼彈（以無法摧毀的鋼達尼姆合金製成）機器人的青少年，他們拼命在軍中搗亂，駕駛員在過程中遭遇各種驚險威脅；其二是莉莉娜彼斯克拉夫特所信仰的絕對和平主義。她父親原是地球外交部長，在劇中初期遭暗殺，她繼承遺志，並且尋求和平結束戰爭的方法。本作奇特的是劇情在「機器人激烈廝殺」與「眾人爭辯和平主義的實用性」之間切換。這部自相矛盾的科幻作品或許正反映出日本過去與現在對武力的矛盾心態。

小孩的和平

即使給小孩看的現代動畫也可能挾帶著反戰訊息。例如1985年的《敏琪茉茉：

❻ 意指OZ使用的各種機動戰士服，以黃道十二宮命名。

夢中的輪舞》（西洋名稱是《Magical Princess Gigi and the Fountain of Youth》），劇中女主角因為地球人養父母去熱帶渡假時搭乘的飛機神秘失蹤，於是展開調查。原來這架飛機被握有青春之泉的童話人物彼得潘（！）挾持，他真心認為人類不應該長大，於是把所有大人都變成小孩。劇中我們看到軍人企圖奪取噴泉，最後彼得潘讓大人恢復原狀，收拾行李離開了地球，感嘆地球人無法承受青春之泉代表的意義。

動畫中對戰爭的觀點經常是從受害人的角度出發，如果受害人是小孩，那就再好不過。身為觀眾的我們可以從《螢火蟲之墓》的兄妹孤兒或《敏琪茉茉：夢中的輪舞》中彼得潘地盤上需要被拯救的小孩眼中來觀看世界，也可以用《地球守護靈》的超能力孤兒紫苑或《星之軌道》（1993年，平田敏夫導演）逃離日據朝鮮的小林千歲眼光中體驗戰爭。日本流行文化以小孩（包括青少年）的眼光看戰爭的世界，藉以維持它的主流觀點。也就是把焦點集中在非戰鬥人員身上，進而認同他們，誘使日本觀眾相信二次大戰的重點是無辜受害者，而非長達半世紀的帝國主義擴張。這麼一來，戰爭由日本人或外國人所發動也就變得無關緊要了，重點轉移到戰爭使小孩子遭受苦難這個層面。

這種受害人觀點的主體從日本小孩轉移到日本這個國家本身。日本自認是「被

The Battleship Yamato 大和號戰艦

松本零士向來以優異的主題、編劇、角色與機械設定聞名。很少有其他動漫畫家能像他設計出這麼多栩栩如生的交通工具。例如《銀河鐵道999》中偽裝成蒸氣火車頭的星際巡洋艦，以及《千年女王》中用舊式海盜船改造的太空船。

大多數美國影迷初次見識松本大師的功力是在1974年《宇宙戰艦大和號》第一集主角Derek Wildstar（原名：古代進）走進乾涸的太平洋底時。本作英文版名稱是《Star Blazers》，劇中的大和號戰艦是以舊戰艦的船體改造而成。它對美國人來說或許只是個很炫的設計，但是對日本人而言，這可不是隨便什麼戰艦，這是「大和號」。

話說1930年代末期，國際情勢緊張，列強展開軍備競賽，日本帝國海軍深知美國的人力物力遙遙領先，將會成為勁敵。日本的對策是建造巨大戰艦以求自保，大和號與同型姊妹艦武藏號是史上體型最大、火力最強的戰艦。大和號在長崎的三菱造船廠建造，1941年12月完工時，日本正好向美國開戰。大和號全長863呎（約三個足球場長度），比現在大多數航空母艦還大，乘員多達2,500人。主要武裝是三座三聯裝砲塔上的九門加農砲，可發射18吋口徑的砲彈。宇宙戰艦大和號也沿用這個設計，只是發射的不是砲彈而是雷射光。（附註以資比較，日本第二大的戰艦是長門號／Nagato，725呎長，乘員1,368人，有八門16吋艦砲。）

大和號的巨大也正是它的弱點，火力強大就要犧牲速度。它的極速只有27節，無法跟上航空母艦，因此海軍不太願意用它來護衛航空母艦。

1945年4月，大和號被指派一項自殺任務，要阻止盟軍進攻沖繩。它遭到約400架飛機圍攻，挨了11到15枚魚雷、7顆炸彈。其中一枚魚雷碰巧擊中彈藥庫，引發的爆炸把艦身炸成兩截，於是大和號沉沒，全體乘員幾乎全數喪命。這場海戰象徵著日本帝國海軍的末路，但是如果你相信《宇宙戰艦大和號》的話，人和號仍然繼續活躍在我們心中。

巨人包圍的小孩」的這種想法，本書其他部分已經討論過。流行文化提醒現代觀眾，戰爭時期日本的勝算極低。因此那些突顯參戰之愚蠢荒謬的影片所傳遞出的訊息，是愛好和平而非不忠心。任何觀眾看到《沉默的艦隊》中大和號潛艦與全世界為敵，或是《宇宙戰艦大和號》中的戰艦殘骸，一定會忍不住自問：「我們到底在想什麼？」

有因就有果

小孩或許是戰爭的受害者，但是小孩也會長大成為發動戰爭的成人。只有少數動畫專注於描繪戰鬥的成人，像是松本零士的作品，這些作品通常把戰爭描繪成苦澀與恥辱的景象。除了《宇宙戰艦大和號》TV版與五部劇場版之外，還有《宇宙海賊哈洛克》、《千年女王》等科幻戰爭片，以及1993年的二戰故事三部曲《戰場啓示錄》。這些作品雖然美化戰爭，但也都指出了戰爭造成的破壞與死亡。

成人的層面上，1986年的《渥太利亞》堪稱最佳反戰抒情作品之一，又不拘泥

於現代或未來時代背景的表達方式。本
作開場是兩個鄰國的王位繼承人在森林
中秘密會面，互相表達愛意並拒絕認同
國人的戰爭狂熱。可是他們的雙親過世
後，他們必須各自領導國家，此時義理
（責任）就抬頭了，因為責任總是遠遠
優先於人情（個人意願）。他們逃避延
續前人戰爭與互相殺戮唯一的方法，就
是死亡。在驚異又感人的結局中，公主
殺死了她的愛人然後自殺。

這種安排或許讓西方人相當驚訝，但對
日本人來說已是司空見慣。就像動畫，
傳統歌舞伎劇碼中有很多類似情節，例
如情侶面對義理與人情的衝突時，只好
選擇「心中」（shinju，殉情儀式）作為
激烈的抗議。《渥太利亞》雖然背景設
定在擬似中世紀的歐洲，主角的選擇卻
是很日本式的。

我們在1981年三麗鷗出品的劇場版《天
狼星傳說》（英文版名稱《Sea Prince and
the Fire Child》）結尾也看到類似情節。
劇中也有兩個交戰王國（火與水）的繼
承人墜入愛河，劇終時，水之王國的盲
眼王子天狼星不顧陽光的傷害，追隨火
之王國愛人馬爾塔的聲音，結果被陽光
曬死，然後馬爾塔帶著他的遺體投水自
盡。

無論動畫或真人電影，如果西方作品編
出這樣的結局，觀眾的反應或許是「這
樣太可惜了！」但是我們必須了解，在
日本這個動畫興盛的國度，沒有什麼會
被浪費，即使靈魂都是可以回收再生
的。

生死與重生

動畫中的輪迴轉世

某些動畫中的反派並沒有滅亡，而是實質或象徵性地輪迴轉世，
這或許是流行文化中最罕見的解決衝突方式了。
在這種情況下，長生不死被視為一種詛咒而非福氣。

日本動畫中所涉及的道德討論和西方文明與流行文化之間的爭議一樣，有一些內部的衝突。一方面，動畫中的宇宙經常被描繪成冰冷、缺乏愛與正義等人性概念。李維寫道：「日本人的觀點認為宇宙無關道德。我們越早接受這點越好。❶」另一方面，這裡仍有個能抑制邪惡、回復宇宙平衡的機制，即使要花上好幾年甚至幾百年的時間──那便是佛教的輪迴轉世概念。

西方觀眾通常至少在口頭上認同「遲來的正義不是正義」，堅持要有個在現時現地能發揮作用的司法體系。速審速決的概念已被寫入民權法案（雖然以此時美國法院累積案件來看，民事訴訟可能要等四年才能開庭，顯然不太符合速審速決的定義）。審判與處罰代罪羔羊都是被禁止的，而「宇宙對萬事自有最佳安排」這樣消極的觀念更是不受歡迎。但是這些觀念對日本流行文化消費者而言，卻是根深蒂固的，並且反映在動漫畫作品中。❷

日本佛教對靈魂的看法在此發揮了影響力❸。要進入他人的身體重生，需要一個理由，也要解釋所謂重生的本質。為了解答這個問題，佛教發展出因果報應的教義❹。西洋文化並不重視轉世信仰，但是亞洲國家認為這套概念不僅可行而且實用，幾百年來一直被當作生活的中心信仰，即使到目前科技主宰一切的時代亦然。

舉例說明，地藏是小孩子的守護神，日本人以地藏菩薩的形象解決墮胎的道德兩難問題。他們把這些小石雕豎立在墓地以向被扼殺的嬰靈道歉，並且祈求他們的靈魂能投胎到更好的人家。因此日本有個西方人永遠無法認同的觀念，他們認為墮胎並不會造成無法彌補的損失，長遠來看或許還是件好事❺。這種方式也反映了日本人在其他生活層面中的普遍信念，包括流行文化。

領主的忠狗

日本具有千餘年的歷史，因此傳統上對靈魂的定義向來與非猶太基督教非常不同。以18世紀曲亭馬琴（1767-1848）的史詩故事《南總里見八犬傳》為例，這個故事在1990年被改編為OVA《八犬傳》。劇中里見大名被敵軍圍攻，情勢危急下宣佈若是任何人能獻上敵將首級，就把女兒伏姬嫁給他。翌日，里見飼養的狼狗八房居然叼著敵將首級出現在他面前。伏姬提醒惱羞成怒的父親，身為武士必須信守承諾，於是帶著狼狗搬到山洞裡居住。她的餘生都在念經，祈求能夠有人類靈魂進入「丈夫」八房的體內。

但是里見大名對此非常不滿，因此一名也暗戀著伏姬的屬下自願前往射殺八房。不幸的是子彈穿透了狗的身體，同時殺死了伏姬。在伏姬死亡的瞬間，八個光點從她體內升起，分別象徵著儒家

的八種德行（仁、義、禮、智、孝、悌、忠、信），分散飛往不同的方向，各自投胎成八個有花形胎記的男孩，這些男孩長大後，受命運的牽引聚集在一起，為了保衛里見家而奮戰。[6]

重生的案例

《八犬傳》動畫於1991年問世，同期作品還有聖悠紀漫畫改編的《超人洛克》[7]。洛克並非西洋風格的超級英雄，而是受僱執行特殊任務的esper（超能力者）。他的任務與想要在未來世界中征服宇宙的zaibatsu（跨國企業集團，首領為佐格）有關。而這個財閥還受到另一個超能力者——太空海盜里昂——的攻擊。劇情結局當然是這兩個超人在太空中對決，但如果故事就這樣完結，就未免太老套了。諷刺的是，挽救故事要靠另一個老套：洛克愛上了里昂的妹妹、幾乎全盲的佛蘿拉。

最後一戰之前，讀者／觀眾又看到一些擾亂倫理的情節。里昂跟妹妹一樣是殘障人士，他有一隻義肢，佐格在他幼年時摧毀了他的一隻手臂和佛蘿拉的視力。所以交戰的兩方都既是加害人又是受害人。這樣的道德難題該如何解決呢？[8]

本作採取了新奇（至少對西方人而言）的方式解救了里昂的靈魂，但是肉體仍舊難免滅亡。在最後一戰中，里昂解開了所有謎團，深刻了解自己的復仇行為

造成的傷害，於是立刻停止戰鬥，投入太陽自殺。嚴格說來，里昂並沒有死，因為故事終章呈現了洛克跟佛蘿拉結婚後的幸福生活，他們的兒子正是里昂的轉世（從髮型看得出來）。里昂投胎成為自己的外甥，被正義的洛克與溫柔體貼的佛蘿拉撫養，變成前世一直想當的

[1] Antonia Levi, Samurai from Outer Space：Understanding Japanese Animation（Chicago：Open Court,1996），第99頁。

[2] 請注意，日本是已開發國家中訴訟最少的國家，美國人卻是動不動就把人告上法庭。

[3] 簡單來說，佛教有兩大主流：舊派的小乘佛教，堅守佛祖的原始教誨；以及容許加入各種本土化詮釋的大乘佛教。日本的佛教由中國傳入，明顯屬於後者。

[4] 中國人所說的因緣，日本人用的字是「緣」（en），但是西方人比較常用梵文的karma。

[5] William LaFleur, Liquid Life：Abortion and Buddhism in Japan（Princeton, New Jersey：Princeton University Press,1992），第148-49頁。

[6] 從西方觀點看來，間接殺死自己女兒的里見大名實在不配讓八犬士為他誓死效忠，但是這不重要。八犬士在某方面來說，算是伏姬與忠狗八房的小孩，他們對主君兼外祖父的里見懷有的忠義之心才是故事的重點。

[7] 這部OVA在日本稱作《Locke and Leon》，但是在歐美被納入合輯《Space Warriors》中。

[8] 手塚大師把這種困境稱作「國家的自我主義」，應用在許多漫畫中以詮釋國家的政策，例如《三個阿道夫》。故事一開始設定於三〇年代，同時描述兩個名叫阿道夫的少年，一個是猶太人，一個是希特勒青年團成員。故事到了六〇年代的中東，猶太人阿道夫（在手塚的觀點）變成以色列的恐怖份子，完全放棄了先前建立的道德權威。

好人。

對西方人而言，救贖像里昂這樣的人是沒有用的，但在日本基於投胎轉世的信仰體系中，這是很務實的做法。理由從1999年的《怪獸農莊》（Monster Rancher[9]）就看得出來。劇中名叫元氣的小男孩流落到奇幻世界中，必須跟類似哥吉拉的大怪獸Mu作戰。但他知道打敗Mu的肉體是不夠的：「如果牠一直轉世復活怎麼辦？」邪惡本質就像物理學的物質不滅定律一樣，無法創造也無法摧毀，但是可以改變。

另一個轉世案例發生在《美少女戰士》第三季劇情中。事情起源於一位基因學者土萌教授，一場實驗室的爆炸意外幾乎殺死他與十歲女兒小螢。此時星際邪惡組織Pharaoh 90的使者前來提議治好他們。但是這當然是有代價的，外星人命令土萌教授出發尋找三顆純潔的心，這三顆心藏有三件神器，合在一起就具有強大的力量，稱為「聖杯」。即使沒有神器，教授依然需要純潔的心來醫治怪病纏身的衰弱女兒。她幾乎所有時間都待在家裡，非常寂寞。

為了避免人們純潔的心被偷走，水手服戰士們在任務中遇到了兩位新夥伴：天王星仙子與海王星仙子。這兩人知道如果「沉默的救世主」甦醒，世界將會迅速毀滅，因此不計代價要尋找三神器以拯救世界。隨著劇情進行，小小兔從30世紀回到20世紀的現代，企圖結識一個重要的朋友以完成身為月光小仙子的訓練。經過幾次嘗試錯誤（包括結識一位早熟的茶道大師[10]）之後，小小兔認識了小螢，她因為同情寂寞的小螢而與她結為好友。接著小小兔的監護人——冥王星仙子也來到了20世紀，成為水手服戰士與天王星／海王星仙子的調解者。後來觀眾發現三位外圍戰士（天王星／海王星／冥王星仙子）正是持有聖杯三神器的人。土萌博士幫Pharaoh 90偷到聖杯，也偷了小小兔的純潔之心以拯救小螢。這時小螢露出了真面目，變成名叫Mistress 9的窈窕美女，原來她已經被外星人的部下附身。但是事情尚未絕望，因為小螢也是唯一有能力毀滅世界的土星仙子轉世。月光仙子阻止天王星／海王星仙子殺死小螢，因為她們擔心Mistress 9或土星仙子會失控而毀滅世界。最後土星仙子在月光仙子的協助下，犧牲自己的生命，消滅了邪惡組織。

接著我們看到月光仙子抱著一個嬰兒，從嬰兒眼睛與髮型看得出來那是小螢的轉世。嬰兒被交給同樣重生（失憶症抹消了他先前為虎作倀的記憶）的土萌博士。小小兔發現了小螢已經轉世為人，天王星、海王星仙子也與水手服戰士言歸於好，全劇圓滿落幕。

另一個重生範例發生在《天地無用》系列第二部劇場版《盛夏的前夕》（1997）結尾，這個故事結合了兩個星球的三大

節慶：西洋聖誕節、日本中元節（每年祖先靈魂從冥界回來探訪陽間的家的日子）與樹雷星的「仲夏Startica慶典」。話說高中生怔木天地的家中闖進了一群女性外星人，然後某天他突然遇到一個年齡相仿卻叫他「爸爸」的女孩眞由香。其實她是企圖報復樹雷皇家的邪靈製造出來的複製人（天地的外祖父原是樹雷星的王子，後來拋棄王位逃到地球）。劇終時眞由香變成寶石大小的靈體，在怔木家族的祝福下轉世爲人。

救贖

根據手塚治虫漫畫《小獨角獸Unico》改編的第二部劇場版《Unico in the Island of Magic》象徵性地上演了同樣的主題。片中的主角獨角獸Unico跟受虐的傀儡Kuruku發生戰鬥，因爲學會了魔法的Kuruku要把全世界變成玩具以資報復。Unico暫時被Cheri收養爲寵物，而Cheri的哥哥Toby是Kuruku的徒弟。

❾ 從電玩遊戲《怪獸農場》（Monster Farm）改編而來。

❿ 劇中許多保有「純潔之心」的人是修習日本傳統技藝者（茶道家、太鼓鼓手、空手道師傅），但也包括兩名偶像歌手、一位鋼琴師、收養流浪貓的小女孩、賽車技工，以及美少女戰士們自己（身爲神道教巫女的火野麗就是第一個被壞人盯上的），還有遺傳學家Sergei Asimov博士。

⓫ 片名所指的是另一次螢火蟲出現的情節，當時兩兄妹抓了一些螢火蟲，關在玻璃瓶內當作燈光。隔天早上螢火蟲全死了，於是他們把死蟲埋葬在小洞裡。

Unico不僅要保護Cheri也要拯救Toby，但牠知道打倒Kuruku是不夠的，就像超人洛克對抗里昂的狀況一樣。設身處地了解Kuruku遭受的際遇之後，Unico跟這個傀儡交上了朋友。原本仇視所有生物的Kuruku被Unico的愛心感化了，最後它變回普通人偶，被Cheri撿到。因爲Cheri是溫柔體貼的好人，我們知道她不會虐待玩具，因此慘痛歷史不會重演。

另一個非手塚作品的象徵性轉世概念出現在吉卜力工作室的抒情巨作《螢火蟲之墓》結尾。高畑勳根據野阪昭如的回憶小說撰寫劇本並導演本片。觀衆在片頭就看到清太與節子兄妹在日本投降後不久餓死，接下來所有時間都驚恐地看著事件倒敘。本片中的螢火代表天上的星星與遠方火車的燈光等等，片尾時有兩點螢光象徵兄妹倆的靈魂飄升到夜空中。⓫

從小看慣快樂結局的西洋觀衆或許會認定這個結局眞是遜斃了。它或許很哀傷，但是一點也不遜。日本文化的觀點是抱持希望，認爲宇宙會給這兩個苦命兄妹另一個機會，投胎到比終戰後的日本更好的時空環境。

1991年高橋留美子的古典驚悚作品《人魚之森》結尾也有類似的象徵。《人魚之森》是三部曲的第一部，主題是吃人魚的肉可以長生不死，但是人魚也可能先殺了你。劇中的雙胞胎姊妹爲了一個男人爭風吃醋，引發長達幾十年的一連

吸血姬美夕 ©1998平野事務所・美夕制作委員會・テレビ東京

串悲劇，結尾是兩姊妹之一先死去，另一人投入燃燒的房子中自殺，她們深愛的男人也隨之殉情。後來鏡頭角度轉向天空，觀眾先看到一顆流星，緊接著是兩顆流星。這是非常明顯的象徵：三個人的靈魂回歸宇宙了。

《天地無用》TV版第一季第1集也暗示了這樣的結局。天地與星際海盜魎呼被警察圍捕，困在懸崖邊，魎呼宣稱他們或許會死，但是「我們會永遠變成天上的星星」。這裡引用了七夕的傳說，暗示主角會像牛郎織女變成天上星星，一年只能相會一次。

目前為止，主題純粹描繪人類、且編劇編得最精巧的宿命與轉世故事是日渡早紀的《地球守護靈》。劇情始於幾世紀前的另　個星球，描繪三角戀情的複雜演變。基本上劇情主線是三邊競爭：兩男（紫苑與玉蘭）愛上一女（木蓮），但女方比較喜歡紫苑。後來爆發一種瘟疫，雖然此生無緣，玉蘭為了累積來世的優勢，僅安排紫苑一人接受預防接種。當然，紫苑成為最終倖存者，他孤單絕望地過了九年，逐漸瘋狂，最終也死於瘟疫。

他們都投胎轉世到了現代日本，想當然爾，紫苑比另兩人晚了九年出生，所以他的「同僚」們成為青少年的時候，他還只是一個小孩。但是玉蘭的計劃只成功了一半，他給所有人帶來一堆麻煩與哀愁，結果仍然無法阻止紫苑與木蓮在一起。甚至因為企圖阻撓紫苑與木蓮，所以第二次投胎時變成他被孤立，他喜愛的槐也重生為男性而非女性。[12]

永生是福也是禍

日本流行文化中少數描繪長生不死的作品，為了跟轉世的觀念作對比，通常把永生描繪成代價慘痛之事。在高橋留美子的《人魚之森》與《人魚之傷》作品中，就有活了幾百年的角色。他們吃到了人魚肉，但是多半過得不快樂，其憤世嫉俗的負面世界觀很類似西洋三大永生者形象：《漂泊的荷蘭人》（The Flying Dutchman）、《流浪的猶太人》（The Wandering Jew）、《吸血鬼》（Dracula）。

說到吸血鬼，動漫畫中描繪各種吸血鬼形象的作品已經累積成一個專屬類型。吸血鬼雖然形象各異，但有一個共同點：他們並不滿足，因為永生並非想像中那麼美好。

可是人們仍然渴望永生，只因為他們得不到。有個科學家就因為追求永生而泯滅了人性。1990年的OVA《電腦都市》，描述瘋狂的老企業家知恩寺追求永生，唯一的辦法是變成吸血鬼。根據受害者助理雷米透露，在知恩寺尋求延

[12] 讀者或許會說「等一下！玉蘭不是喜歡木蓮嗎？」沒錯，但是他也喜歡槐，槐可是真心喜歡玉蘭的。我早說過劇情很複雜的。

年益壽的過程中，他拋棄了人性，把人類當成實驗動物。

1988年的《吸血姬美夕》則以各種毛骨悚然的方式描繪「永生必然墮落」的主題，無論能否得到永生，追求過程都會扭曲人性。[13]

第1集〈綠之宴〉中，高中男生柚樹桂似乎是天之驕子：家境富裕、長相俊美、未來一切都已安排妥當。問題是自認美少年的他並不想隨著歲月喪失自己的美貌。起初他憑直覺找上了一個女孩——事實上是一名叫做爛佳的神魔，一直在校園裡吸取學生們的生命力，把他們變成行屍走肉。可是後來發生了意外，桂愛上這個女生，而她也愛他，最後爛佳把桂變成了人偶。

美夕驅逐了爛佳之後的落幕（畫面真的有類似歌舞伎舞台的直條紋布幕落下）是，桂與爛佳都變成了人偶，在櫻花瓣飄落的雨中跳著舞遠去。

即使不能達到真正的永生，永生的幻覺（把人的血肉之軀換成耐久的金屬零件）也是科幻故事的常見題材。松本零士的經典漫畫《銀河鐵道999》的基調正是如此。本作在1978年由林太郎（本名：林重行）導演的動畫版也專注於「永生必然墮落」的主題，觀眾隨著星野鐵郎搭乘太空蒸氣火車橫越宇宙。鐵郎出發的目的是想把身體換成機械，他以為這樣就能追捕殺害他母親的機器人（在類似《大都會》的未來世界中，機器人住

在上方，人類住在下方的貧民區）。後來他在長得很像他媽媽的神秘女子梅特爾指引下拒絕了永生。

999號火車停靠的各站中，冥王星無疑是動畫史上最具視覺效果的地方。鐵郎在此發現了人們把身體換成機械的下場：他們的肉體一排一排躺在永遠冰凍的冥王星地表之下，整個行星變成了一座大墳場。這些屍體的看守人還在猶豫是否該把自己美好的臉蛋與身體換成冰冷的機器。

浴火重生的火鳥

日本流行文化中探討死亡、重生與永生問題的終極名家是手塚治虫。他在1967到1988年間創作了11集漫畫版（也撰寫並導演一部劇場版動畫）《火鳥》。書中的主角們都以各種方式邂逅了火鳥（傳說中的鳳凰）。這隻鳳凰就像傳說一樣，會投入火焰中死亡，然後從自己的灰燼中重生。可是這些故事的重點是火鳥的另一種魔力：據說凡人喝了火鳥的

[13] OVA發行後，又衍生出漫畫與TV版，就像《天地無用》與《神秘的世界》的先例。但是新作中的角色性格與劇情規則都改變了。

[14] 請參考聖修伯里（Antoine de Saint-Exupery）的小說《小王子》，書中主角小王子認識了一個製圖師，但是因為製圖師不肯把玫瑰放在地圖上而討厭他。花朵畢竟生命短暫，對製圖師沒什麼用處。日本人很容易認同小王子的看法，難怪有日本人把《小王子》改編成電視卡通。

血就能長生不死。手塚大師的火鳥在各種時空出現，甚至出現在非人類角色的面前。牠的使命是提醒人們宇宙的真正本質（至少是日本人認定的本質）。火鳥就像宇宙本身一樣能超越時間、空間與慾望等限制，成為手塚大師的人道哲學思想化身。

以日本人的宇宙觀而言，比永生更重要的是我們有限生命的真正價值：了解一個事物的本質。這是「物之哀」（mono no aware，意指幽情）的概略翻譯，意指一件事物因為短暫易逝而更顯得特殊而珍貴❹。這就是日本人每年春季舉辦賞櫻宴會的意義（動漫畫中出現的例子不勝枚舉）。櫻花瓣（有些人聯想成人類的肉身）只能短暫出現，很快就凋零，提醒我們人類的生命非常短暫，但是在短暫的存在中也可以非常美麗。

至此我們終於可以理解為什麼《鐵達尼號》在日本可以成為史上賣座電影冠軍。無論該片的音樂與視覺特效如何，其主旨正好符合日本流行文化認同的短暫戀情中的浪漫之美。無論在歌舞伎舞台、寶塚歌舞劇、電視劇或每年春天飄落的櫻花瓣中，這種戲碼日本人已經看了幾百年。

第二部 **名作與導演**

渥太利亞

1

這個經典故事的主旨在於：戰爭不僅是軍人的事，
也影響到農夫、情侶、水、樹木、蔬菜、鳥獸與靈魂。
盡義務的代價是很高的。

《渥太利亞》（Windaria）問世時，日本動畫正要大舉邁向國際。當時是1986年，距離《AKIRA》推出還有兩年，而美國動畫還沒有（或許現在有）跟《渥太利亞》類似的作品。以故事的廣度與意旨的角度而言，其實這部動畫比較接近大衛‧連（David Lean）導演的《齊瓦哥醫生》（Doctor Zhivago）之類的西方史詩，而非任何迪士尼作品。

伊蘇的故事

話說渥太利亞是一個大陸（也可能是指整個世界），有個小村落Saki（英文版中就直接稱作「村子」〔the Village〕）位於內陸海的海邊。村裡卑微的農民很擔心帕洛國（Paro，英文版稱Shadowlands）即將與伊薩國（Itha，英文版稱Lunaria）開戰，相關的謠言愈傳愈開。兩國的統治者彼此怨恨，急欲開戰，但是他們秘密相戀的一對子女深知戰爭對戀情的傷害。有個名叫伊蘇的農夫就在這劍拔弩張的情勢中，遭遇命運的捉弄……

對於《神奇寶貝》之後的世代來說，《渥太利亞》絕對是老掉牙的作品，但是它剛問世時可是劃時代的巨作，創作陣容赫赫有名。導演湯山邦彥從電視起家，參與過《敏琪茉茉》、《三劍客》與《戰國魔神豪將軍》，接著又製作了《幻夢戰記莉達》、《愛天使傳說Wedding Peach》、《秀逗魔導士》與《夏季的開始》（第二部根據《古靈精怪》改編的電影）。他還執導過兩集色情喜劇動畫《氣象女主播》。但是他最紅的代表作應該是《神奇寶貝》系列，除了電視動畫之外還導過三部劇場版。

《渥太利亞》由藤川桂介小說改編，被製作成動畫一點也不意外，因為藤川（編劇／腳本家）也在動畫業界涉足多年。他的TV版作品包括《宇宙戰艦大和號》、《貓眼》（描述三位美女神偷與警察鬥法）與幾部永井豪作品，包括早期巨大機器人經典《金剛戰神》（又譯：《飛碟鐵金剛》、《克連大漢》）。另一方面，他也替兒童特攝節目《超人力霸王》撰寫過劇本。

藤川的小說版從頭到尾以第三人稱敘述法，描述已經垂垂老矣的伊蘇的回憶。但是在動畫版中，一開場就是伊蘇的葬禮，觀眾只聽到伊蘇的聲音敘述他幾乎毀滅了整個渥太利亞，死前的十年都在設法彌補自己的罪過。劇中角色造型看起來是白種人，背景也設定在中世紀（可是有機械與火器）。但是仍有一些（無論是重要或瑣碎的）徵兆明確顯示出本作的日本味。

1.生命樹

本作像《龍貓》、《銀河女戰士：地球章Ⅰ》一樣描繪一棵巨大的樹，作為尊敬甚至膜拜的對象。根據Saki村的村民表示，這棵樹可以庇護眾人、帶來愉快的回憶。巨樹因為位於兩國邊境，因此

無法避開戰火，但是它大到足以熬過這場戰爭。至少它活得比大多數Saki村民還好。

此樹也象徵著大自然的純淨，早先我們看到兩國開戰主因正是爲了爭奪水源。接著觀眾看到一個村民因爲喝了被帕洛污染的水而發瘋，又得知原本伊薩與帕洛兩國共享內海的水源，但是因爲兩國關係緊張而無法取水。巨樹所在的Saki村沒有帕洛國的污水，也沒有伊薩人控制的水源（內海填成的新生地，必須靠精密的水閘水壩系統才能運作）。所以這又是一部夾帶環保寓意的作品，呼應神道教強調自然與純淨的教義。

2.白蘿蔔

伊蘇與妻子瑪琳（英文版改稱兩人爲Alan與Marie）是Saki村民，他們一向種植蔬菜拿到伊薩的市集去賣。我們可以看到他們種植沒有特殊文化象徵的蕃茄與萵苣，但也看到伊蘇採收了非常日味的農作物：白蘿蔔（大根）。這是蘿蔔的一種，體型潔白碩大，最多可以重達50磅！

劇中出現的白蘿蔔提醒日本觀眾，Saki村民就像日本人一樣，因爲他們種植了典型的日本農作物。所以在劇情眞正開始之前，觀眾就知道該認同哪一邊。

3.殉情

我們可以觀察到《渥太利亞》有個很日本味的劇情設計。帕洛國的王子阿罕納斯與伊薩國公主吉兒（英文版名字是Roland與Veronica）早在劇情開始之前就是情侶，他們必須溜出自己的國境，在邊界的一座石橋上相會。他們決心抗拒兩國之間開戰的趨勢。

雖然帕洛的科技水準已經擁有機槍與飛行器，這對情侶最先進的通信工具居然是信鴿。初期某一場景中，我們也看到伊蘇從鴿子腳上取信，向村民大聲宣讀，然後把它綁回去。難怪後來一隻信鴿的死亡對劇情造成了重大影響。

已經承諾要繼承父母遺志的阿罕納斯與吉兒，後來才知遺囑內容是向對方開戰。因此這不只是義理／人情（責任／慾望）的衝突，他們還要帶領整個國家，無法忽視秘密戀情的政治後遺症，就像莎劇的哈姆雷特無法忽視亡父鬼魂的意願一樣。畢竟哈姆雷特不僅是爲父報仇，他要殺死的對象是個君王。

吉兒知道這是無法挽回的局勢。兩人最後一次在石橋上會面時，（早先出於惡作劇偷了阿罕納斯手槍的）吉兒用男友的手槍射殺了他。他死前向吉兒說出最後一次「我愛你」。然後我們看到她舉槍對準自己的頭……這時鏡頭後退，我們只看到石橋的遠景，然後聽到槍聲、落水聲。觀眾都清楚發生了什麼事。

4.龍宮之旅

這一點在劇中只有暗示而非明述，但是

日本觀眾都看得出來。伊蘇從一個可疑人物（其實是帕洛國大臣）收受金錢與權力的期約賄賂，替他做幾件事。任務完成後，伊蘇拋棄妻子，在帕洛國宮廷中過著縱情酒色的生活。後來讓他覺醒的是一次刺殺事件，他逃出王國回到村子，卻發現帕洛與伊薩的戰火已經蔓延到他的家鄉，老家變得面目全非。

這一點很類似日本歷史上有許多版本的浦島太郎傳說[1]。在原始版本中，四十歲的漁夫浦島太郎拋棄母親與故鄉村莊去尋訪海底龍宮，自以為跟蝦兵蟹將和小龍女們快樂地過了三年。可是當他回家後，發現時間已經過了五十年，他認識的所有人（包括母親）不是已經去世就是已經不認得了。

當然其他國家也有類似的傳說，瑞士詩人拉姆茲（Charles Ramuz）寫過一個類似故事，描述一個士兵受到惡魔誘惑而脫隊三天，後來卻發現他其實已經離開三年（本作曾被改編成史特拉汶斯基的古典音樂劇《大兵故事》〔L'Histoire du Soldat〕）。在美國，愛爾文（Washington Irving）的《李伯大夢》（Rip Van Winkle）是最出名的範例，描述一個樵夫在山上與仙人鬼混了一段時間，自以為只睡了一晚，其實已經過了二十年。

當然每個國家的人都會對本國的版本最熟悉。伊蘇的耽溺、逃脫與返鄉過程對老美來說就像是李伯，但是會使日本人想起浦島太郎。[2]

5.鳳凰的意象

前面提過，動畫版開始時是伊蘇的葬禮。但此時發生了一件看來微不足道的小事，這也是我們第一次看到它。有隻全身散發紅光的大鳥從屍體之處升起，飛向海面上的天空。這在本作中發生過好幾次，通常大鳥會飛向遠方地平線上的一部怪異飛行器。或許這艘飛船象徵著伊蘇晚年一直想得到的超脫轉世。

雖然劇中大鳥的尾巴像燕子，但是它無疑象徵著日本流行文化中最出名的鳥：手塚治虫筆下的火鳥。《火鳥》創作過程長達二十年，但是代表的意義很一貫：「火鳥象徵超越善惡的人類之存在」。[3]

若說火鳥只表示死者超越了活人對善惡的認知，未免太簡化了。整個故事表達

[1] 關敬吾作，Robert J. Adams譯，Folktales of Japan（Chicago：University of Chicago Press,196.），第111頁。

[2] 《星際牛仔》中巧妙地運用了這個傳說。在〈Speak Like a Child〉該集片頭，Jet Black 正在向Ed敘述浦島太郎傳說，突然收到一捲老式的betamax錄影帶。他們找到一個專精錄影帶的otaku，借了機器把它播放出來，發現竟是Faye Valentine在13歲時錄製的。（受重傷的Faye曾經冷凍睡眠五十餘年，直到科技水準能夠醫治她的傷勢才醒來。）老練精明的Faye看著青少年時期的自己為現在的自己加油打氣，百感交集。後來在另一集〈Hard Luck Woman〉中，Faye遇到小時候的老同學（已經是個坐輪椅的老太婆），感觸彷彿浦島太郎。

[3] Hidemi Kakuta作，Keiko Katsuya譯，Catalogue of the Osamu Tezuka Exhibition（Tokyo: Asahi Shimbun, 1990），第244頁。

的是：事情的二元化終究是毫無意義的。帕洛向伊薩開戰錯了嗎？伊薩獨占水源錯了嗎？伊蘇不惜拋妻離家、發動戰爭以追求名聲與財富錯了嗎？最後一題似乎比較容易回答，因為伊蘇晚年一直致力重建被戰火摧殘的渥太利亞。但如果戰爭不是他引起的，伊蘇還會努力投入重建嗎？或許這是他的靈魂唯一可以獲得提昇的方法。當然，最簡單的答案就是：無論在真實世界或渥太利亞，凡事都沒有簡單的答案。

啊，流行文化何其短暫。今日大紅大紫，可能明日就被人遺忘。二十年前，在虛無主義、注重機械設定的《AKIRA》捕捉日本以外的動畫迷眼光之前，《渥太利亞》已是動畫藝術的傑作與衷心的反戰呼籲。這部作品現在已經很難找到了，但是無損其藝術價值。尤其戰爭無用論的意旨至今仍然切合時代。

6.水源

這點看起來不太像日本專有的特色；水事實上是地球上每種動植物生存的必需品。但是水在神道教中具有特殊意義，每家神社都有一座石製水池，給參拜者用來漱口洗手（淨身）。早期的神社多半蓋在河川、噴泉或瀑布附近，搜尋淡水的水源不僅是地理需求，亦有宗教理由：日本列島被不可飲用的海水包圍，所以淡水真的是生死攸關之事，對帕洛國與伊薩國如此，對日本亦然。

王立宇宙軍
太空中的阿寅

2

這是Gainax公司的第一部作品，
以無名小卒為主角，但是他讓觀眾不禁仰望夜空，
穿過雲層，思索無限的可能性……

最近美國的動漫畫迷越來越年輕了。可惜他們沒經歷過令人目眩神迷的載人太空飛行時代——從1961年蘇聯把太空人加加林（Yuri Gagarin）送上地球軌道開始，到1969年阿波羅11號登陸月球為止的這段時間。對某些人而言，太空競賽是地面上美蘇冷戰的延伸——被火箭送上太空的人是「單打獨鬥的戰士」，不僅勇於挑戰人類最危險的旅程，也肩負偉大的地緣政治任務。❶

《王立宇宙軍》是Gainax工作室的第一部作品，設定前提非常特殊。如果一個國家在科技成熟之前就籌劃太空飛行呢？如果全力製造出來的火箭是蹩腳貨，比萊特兄弟的原型機好不到哪兒去怎麼

辦？如果該國的太空人不被當作民族英雄，而是淪為笑柄——全是些不適合「真正」飛行的肉腳、懶鬼、窩囊廢呢？

Gainax的淵源要追溯到《王立宇宙軍》問世的十年前。話說1981年8月，大阪的一群科幻迷舉辦了一場研討會，稱作Daicon 3❷。活動的開場播放了一群美術學院學生製作的五分鐘動畫短片，他們大多沒有動畫業界經驗（至少根據Gainax網站所述是如此，該站又說Gainax核心人員是在製作《超時空要塞》時認識的❸）。總之到了翌年秋季，他們又以General Products（這也是他們開的科幻商品店的店名）名義製作了三部作品。到了Daicon 4，他們推出了技術水準讓人驚艷的動畫短片。一個月後，這些雄心勃勃的業餘動畫家已開始計劃製作一部稱作《王立宇宙軍》的動畫長片。但是大製作很花錢，需要企業挹注資金，於是Gainax在1984年12月特地為了《王立宇宙軍》而成立。後來作品名稱變更為《歐內亞米斯之翼——王立宇宙軍》。

這部1987年的作品由山賀博之編導，後來他成為Gainax的董事長❹。配樂則由日本流行音樂界最紅的王牌坂本龍一負責。製作預算更是驚人地高：Bandai玩具公司提供了破紀錄的80億日圓。

該片敘述一個凡夫俗子白繼拉達特（暱稱士郎）在王立宇宙軍的職業生涯，但

是為了種種原因，我們不妨稱呼他阿寅（Tora-san）。

漂泊的推銷員

真人演出的《男人真命苦》系列被金氏世界紀錄記載為世界最長的電影系列，主角是一個矮胖中年男子，穿著像是二戰之前的市場推銷員：誇張的方格花紋西裝、毛料的束腹、襯衫、腳踩木屐、頭戴一頂破爛的帽子[5]。這個角色名叫車寅次郎，暱稱阿寅，是個來歷不明的巡迴推銷員。從第1集到最後一集，他似乎做什麼都從未成功，至少在社會認知標準上不算成功。他多愁善感，但也像盜賊一樣狡獪。他是個急性子，但是熱愛生命，具有無窮的同情心。他唯一的「基地」是和父母與出嫁的妹妹同住的家。跟他萍水相逢的人似乎都能得到幫助，但是阿寅從未因而獲利，只是不斷前進，像是《流浪者》（Little Tramp）中的卓別林日本版。

根據作家卡頓（John Paul Catton）的歸納整理，所有「阿寅」電影都有一套公式：「阿寅來到某個偏遠的日本城鎮，想盡辦法鼓吹當地人掏錢買東西，然後遇見一位當地女性，墜入愛河。就在即將結婚之際，他又臨時反悔。於是他放棄計劃，回到東京柴又的妹妹家，然後一面喝清酒一面反省自己的錯誤。」[6]

渥美清主演的阿寅故事在1969年開始搬上銀幕，直到他1996年8月以68歲之齡

過世為止才打斷拍片計劃，總共推出了48部片。憑這麼驚人的紀錄，我們可以斷言阿寅一定觸及了日本觀眾心中某些重要且立即的需求。電影學者李奇（Donald Richie）在渥美清的訃聞中寫道：

阿寅來自東京勞工階級聚居的柴又區，是個努力做事卻屢嚐敗績的普通人。他失敗時很搞笑，但是吸引觀眾一再回籠的是他的純真善良……對於看他電影長大的日本人而言，渥美清去世就像是痛失一位親友，也象徵傳統的死亡。雖然真正的柴又區早已不像電影中那樣溫暖舒適，但它完美

❶ 請參閱美國記者伍夫（Tom Wolfe）的書《太空先鋒》（The Right Stuff, New York: Farrar, Straus, and Giroux, 1979）。

❷ 這又是日文的雙關語遊戲，而且特別有趣。Daicon既是big convention的簡稱，也是白蘿蔔之意。

❸ Helen McCarthy，The Anime Movie Guide（Woodstock, New York: The Overlook Press, 1996），第58頁。

❹ Gainax網站還宣稱本片「打破了動畫是小孩子玩意的偏見」，這可就一竿子打翻一船人，忽略了先前《銀河鐵道999》（松本零士原作，林太郎導演）、《風之谷》（宮崎駿編劇／導演）、《渥太利亞》（參閱前章）、《A子計畫》、《赤腳阿源》、《銀河鐵道之夜》、手塚治虫的《火鳥2772》等成熟的名作。如果《王立宇宙軍》打破了什麼偏見，當時這個偏見已經很薄弱了。

❺ Ian Buruma, Behind the Mask：On Sexual Demons, Sacred Mothers, Transvestites, Gangsters and Other Japanese Cultural Heroes（New York：Meridian,1984），第209頁。

❻ 摘自 Tokyo Classfied網站（http://www.tokyoclassfied.com/bigin-japanarchive249/241/bigin-japaninc.htm）。

故鄉的形象仍持久不墜,因為變遷中的日本需要它。現在阿寅過世了,日本的一部份也似乎隨之逝去。❼

劇中隱含(但並未完全喪失)的部分當然不是追求卓越的動機,或是在全球經濟競技場上與西方列強一較高下的能力。那是一種比較平和的動機,與人性的喜劇相關,像是「川柳」而非「俳句」。這兩種詩歌形式皆遵守17音節的格式,但是前者談的是人的狀況,後者則是觀察自然界的現象。阿寅不斷失敗、爬起來、若無其事地繼續前進,他代表著「即使大災小禍不斷,日子還是一樣過」的信念。

太空人真命苦

現在再來看看士郎拉達特、他的同僚與「家人」。片頭旁白中,士郎告訴觀眾他只是個平凡人,他的學業成績與軍中測試紀錄都只是中等水準。這是史上第一次,動畫主角沒有超能力、沒有神兵利器,甚至沒什麼決心或奮鬥精神。士郎唯一的童年夢想是飛行,但是他不符合擁有噴射機的海軍招募資格。他只好退而求其次,加入歐內亞米斯的王立宇宙軍。

簡單地說,這支部隊真是個笑話——只是皇室成員排遣無聊的計劃,並不具有送人上太空的科技能力,至少怎麼看都無法在短期內實現。雖然他們還是會測試新科技——用活人,測試者還經常送

命。王立宇宙軍的成員除了參加同僚的葬禮之外,其實沒什麼事可做。

觀眾初次看到士郎拉達特出場,就是在這樣的葬禮上。他不僅遲到而且服裝不整,顯然是前一晚在城裡狂歡後尚未清醒,也對目前生活感到失望。開場的前幾分鐘就定了宇宙軍生活方式的基調。這是「建立世界觀」的精妙範例,經常被評論家拿來討論。但是太專注於這個虛構星球與其文明的描繪就錯失重點了。新地點的器物與科技本身並不重要,只是觀光噱頭罷了。對觀眾來說,重要的是住在該地的人們:他們是誰?是否跟我們有類似問題?我們能從他們身上學到什麼?畢竟無論在哪個國家,流行文化的功能向來不只是建立世界觀。就像比爾博‧巴金斯並非身為哈比人而出名,而是因為他在旅途中面對的種種考驗。

士郎在王立宇宙軍的生活實在乏善可陳:白天進行累死人的訓練,晚上在城市風化區晃盪。某天晚上,他看到絕對不該出現在風化區的景象:有個女孩子站在角落向路人宣導上帝的恩典。士郎

原本打算像其他人一樣不甩她，但是她硬塞了一張傳單在他手裡。

隔天早上他在營區醒來，發現了手上的傳單，還有自己誤睡了死者的床位。傳說睡在死人的床上會倒大霉，但這也是重生的象徵，促使士郎搭電車來到終點站的教會，參加傳單上所說的宗教集會。接著士郎在女傳教士莉庫妮的家發現自己是唯一來參加「集會」的人。她跟一個實在不討人喜歡的收養小孩瑪娜同住。瑪娜個性陰沉、不善溝通，恰好是動畫中常見的「可愛」小孩的相反範例。

當晚士郎與莉庫妮、瑪娜共進晚餐，首次向軍方以外的人談到王立宇宙軍的生活，他發現太空探索能夠引起旁人的高度興趣。這鼓舞了他，使他從懶鬼搖身一變，自願擔任首次載人太空飛行任務的駕駛員。他不僅成了推銷王立宇宙軍形象的媒體名人，也成了反對太空計劃者的抗議目標。更複雜的是，宇宙軍的領袖宣佈他們的太空船將是「太空戰艦」，以求加速發展太空科技。

士郎受訓的同時，身邊的各種勢力也在企圖破壞發射行動。這個計劃耗資過於龐大，只有王室有財力支持，還需要私下交易、仰賴汽車兼軍火廠商的贊助。因為官方從其他項目挪用經費，使國內反對君主制的激進份子獲得越來越多支持。同時，陸軍認為發射太空船根本沒有實質軍事效益，於是想出一個詭計：

把發射場移到敵對鄰國的邊界附近，希望發揮挑釁作用，引誘敵國入侵。

士郎的私生活也不太順利，莉庫妮與瑪娜住的房子原本是姑姑留下的，但因為姑姑欠錢沒還，房子被電力公司的人夷為平地。莉庫妮唯一想到能做的只有祈禱。顯然她的虔誠信仰並未教導她太多處理現世問題的技巧。

某個下雨天，士郎去找莉庫妮，這時她跟瑪娜借住在一間倉庫裡，白天做些農務。當莉庫妮換掉濕衣服的時候，士郎的老毛病發作，竟然想要強暴她。莉庫妮只好把他打暈。隔天早上她向他道歉，把全部過錯攬在自己身上。這份對信仰的執著讓士郎大受感動，他開始陪她到市區發傳單。

接鄰的共和國果然在發射日入侵，企圖搶奪火箭。經過這麼多波折後，火箭成功把士郎送上地球軌道，幾乎可說是出人意料的平淡結局。國防部幫他擬了一篇演說稿讓他背誦，以便在太空中宣讀，但是他臨時脫稿演出，背誦了一小段莉庫妮的聖經文字，同時宣導人類（至少是劇中的人類）沒有理由戰爭，因為太空中根本看不出國界。

接下來的片尾蒙太奇段落可說是向庫布

❼ Donald Richie,〈It's tough being a beloved man：Kiyoshi Atsumi, 1928-1996〉，《時代》雜誌海外版 Time International 148(8)，1996年8月19日。請參閱http：//www.time.com/time/international/1996/960819/appreciation.html

里克的《2001：太空漫遊》（2001：A Space Odyssey）致敬。觀眾看到一系列印象派畫風的圖片，描述士郎的前半生在他眼前閃過（從窗玻璃倒影可看到他童年的模樣）。接著是另一段蒙太奇，描述劇中星球的文明進程，從原始的穴居到工業化，到飛行時代。片尾工作人員名單字幕出現之前的畫面，是士郎的太空艙繞行著星球。

後來士郎怎樣了？據馬歇爾（Marc Marshall）寫的影評表示，士郎後來平安回到了地面，編劇兼導演山賀博之與片尾字幕的插圖也證實了這一點[8]。只是圖片非常潦草，看不太出來有明確交代此事。片中倒是有一幕可能是士郎的另一種命運。發射後，鏡頭轉到風化區，莉庫妮又在發傳單，照樣沒人甩她，這時一片雪花落到她的傳單上，她抬頭看著飄落的雪花。或許她看的是雲層外的地方，因為她知道士郎就在那裡。

[8] http：//animeworld.com/reviews/honneamise.html

就像阿寅一樣，士郎對家庭生活的嚮往終究徒勞無功。但至少他在事業上成功地超越了童年夢想，無論是否以生命為代價。

日本動畫瘋

3

少女革命

流行文化中的
義理／人情
以及保守主義的勝利

有時候需要亂七八糟的學校才能指出如何做正確的事。
本作中有一個女孩挺身對抗「世界盡頭」，
難忘的一課就要開始了……

筆者要冒著露餡的危險，堅持透露這部風格高雅、充滿詭異象徵、由BePapas團隊❶創作的1997年TV版動畫《少女革命》的結局。我的辯護方式是借用詩人艾略特的句子：「我的開始蘊含著我的結束」（In my beginning is my end）。歐蒂娜的命運其實一點也不意外──或許有點震撼，但絕不意外。她的結局在第1集的一開始就已經預告了。

宿命的決鬥

TV版故事（另外還有漫畫版與劇場版，分別有些差異）發生在私立鳳學園❷。這裡隱約是個歐洲式寄宿學校，有國中到高中的各種班級。但是這所學校有個檯面下的秘密：一座看起來超現實的競技場，用來舉行決鬥，以決定黑皮膚、個性單純的薔薇新娘姬宮安希的「訂婚對象」。舉辦這項精心設計的遊戲是根據署名「世界盡頭」的神秘人物向學生會所作的指示，但是從沒有人見過「世界盡頭」（呼應卡夫卡的寫作技法）。

天上歐蒂娜並非闖入這個封閉世界，她本來就在裡面，只是被邊緣化而已。她念國中部，是個活躍的運動員，但是學業平平，唯一顯眼的特色是穿著改良式的男生制服（可是並沒有其他男生穿她那種紅色緊身短褲）。至於為何如此打扮，要追溯到她父母去世的時候。當時有個英俊的王子（世上還有不帥的王子嗎？）讚美她的堅毅，送她一只有薔薇

刻印的戒指。從此她決定扮成王子以紀念並仿效這位王子。多年之後她進入鳳學園，發現到薔薇似乎是這個學校的標誌。

歐蒂娜看到安希在學校溫室照顧玫瑰花的時候，踏出了宿命的一步。劇情一開始，安希「訂婚」的對象是校內的劍道高手兼學生會副主席──高中生西園寺莢一。西園寺並不是什麼紳士，歐蒂娜看到他老是出手打安希（之前有個暗戀他的女孩寫情書給他，他竟把情書貼在公佈欄讓全體同學嘲笑）。一氣之下，歐蒂娜向西園寺挑戰，她本來以為只是在劍道場一對一打一架，對方卻叫她到神秘的鬥劍場去。

這可不是普通的決鬥。只見西園寺從安希體內取出武器：她陷入恍惚狀態，然後有劍柄從她胸口冒出來，西園寺把劍

抽出來，她卻不會受傷。（這時觀眾一定會想，既然安希有這種超自然能力，為何要如此溫馴？答案將在後面揭曉。）歐蒂娜似乎毫無勝算——西園寺比她年長、有經驗，她只有一支木劍。可是她不僅贏了決鬥，也贏得了安希。

狀況外的學生

為何她可以參與決鬥爭奪安希？這完全是個誤會。「世界盡頭」曾經通知學生會成員，有個新決鬥者將要來進行「發動世界革命」計劃。每個人都以為歐蒂娜就是新來的挑戰者，讓歐蒂娜捲入了這場她毫無所悉的遊戲。悲劇的輪子就此開始轉動。

在這個部份，《少女革命》的劇情有個明顯的西方模式：希區考克的老電影。某個局外人的行為打開了通往意想不到的平行世界之門。這可以用來描述《後窗》（Rear Window）、《迷魂記》（Vertigo）和《擒凶記》（The Man Who Know Too Much）重拍版的吉米·史都華（Jimmy Stewart），《豔賊》（Marnie）的史恩·康納萊，《鳥》的女主角海德琳（Tippi Hedrin），尤其是《驚魂記》（Psycho）的珍妮·李（Janet Leigh）。這些角色都是（以不尋常甚至違法的方式）稍微偏離了日常習慣的軌道，走上一條奇怪甚至恐怖、經常帶有惱人性暗示的新路途。在這條路的終點，總會有人死亡。❸

日本觀眾一定看得出這所學校有些事正在偷偷摸摸進行著：義理與人情（社會責任與個人慾望）之間永恆的正面衝突。個人慾望似乎佔上風，但是也扭曲了學生的心態。

畢竟主宰日本社會的儒家理想是建築在「義理優於人情」的前提下。若把自我放在前面，忽略社會責任，文明的基礎將開始崩潰。不負責任是一種羞恥的行為，因此流行文化先天上就是保守的，代表這個社會大多數人共同的價值觀，而非鼓吹任何前衛事物。故事的真相就是溫室裡的鳳學園學生瀰漫著（如某個學生形容）「放縱自我」的氣息，忽視他們的責任，各自冒險耽溺於自己的情緒。他們的下場或許會像鳳凰一樣燃燒殆盡，但可不一定能從灰燼中重生。

以歐蒂娜來說，觀眾很早就察覺她企圖抗拒自己的命運。一開始我們就聽到旁白中的她描述小時候邂逅王子，因而開始模仿王子的經歷。可是這是小女孩認知的版本，看過日文原版就知道，這段話是以小女孩的聲音敘述，而非英文版

❶ 核心人物是動畫家幾原邦彥與漫畫家齊藤千穗。

❷ 日文的鳳（Otori）表示鳳凰，在這個眾人跟自我、跟他人搏鬥以「發動世界革命」的故事中，含有深刻的意義。

❸ 這或許是巧合，但是劇情主線提到一朵可以用來毀滅薔薇新娘的黑色玫瑰，培育的場所是在一棟大宅的地下室，看起來很像《驚魂記》中的Bates汽車旅館。

以青少女的聲音敘述。但是西園寺對那次邂逅的記憶並不一樣。他跟學生會主席桐生多芽當時一起旅行，我們稍後又發現同行的還有本劇真正的大反派鳳曉生。他們發現一個小女孩躲在棺材裡，是多芽把她哄出來的。

還記得《古事記》嗎？天照大神躲在山洞的典故又以一種驚人的變形重現了。這提醒觀眾歐蒂娜的宿命從來不是當王子。她就算不是女神，至少也是個公主。如果她能認清這點，就該順從命運安排而非個人意願。我們再次看到一個搞不清狀況的人一頭栽進災難中。

學生會

幾乎鳳學園的每個人都困在責任vs.慾望的牽扯中，並且以一點都不討人喜歡的方式呈現出來。最年輕的學生會成員薰幹是個天才鋼琴家與數學家，執著於跟妹妹小梢表演雙人合奏（他們所做的僅止於此，畢竟薰幹的執念不能跨過亂倫禁忌），根本沒發覺小梢缺乏天賦。同時小梢似乎也是被桐生多芽玩弄的眾女孩之一。多芽曾經在決鬥中打敗歐蒂娜，跟安希「訂婚」，但是他仍然在「婚約者」面前跟其他女孩調情。桐生在第13集與歐蒂娜的再次決鬥中嘗到敗績；我們看到他在學生會辦公室中，不

❹ 關於樹籬的優質網站，請參閱
http://www.geocities.com/hollow_rose/main.html。

斷聽著「世界盡頭」的語音留言。多芽的妹妹七實大致上是個不惜犧牲別人以突顯自己的人。有栖川樹籬則是校內第一西洋劍高手，但是早先因為好友詩織搶走了她們共同喜歡的一個男生，使得樹籬被逐出三角關係之外，從此喪失了溫柔善良之心❹。而西園寺我們已經見識過了。

「世界盡頭」曾經說過，無論誰跟薔薇新娘訂婚，都要打敗所有挑戰者以發動世界革命，因此歐蒂娜在劇情的前1/3跟上述所有人交手過，其中跟桐生多芽的兩次最有趣。第一戰桐生運用心理戰術贏了，他告訴歐蒂娜他就是小時候遇見她、送她薔薇戒指的王子（根據西園寺的記憶，王子確實是桐生）。歐蒂娜無法在競技場打敗自己模仿多年的偶像，喪失了積極的王子個性，在校內變得什麼事都提不起勁，甚至開始改穿女生制服。許多人，尤其是黏人的若葉（老是宣稱喜歡歐蒂娜）努力鼓舞她，加上看見桐生對安希的卑劣行為，歐蒂娜終於覺醒，重新向桐生挑戰。

第二戰起初看起來實在不妙。桐生利用了薔薇新娘的另一項隱藏力量，叫安希把「迪奧斯之力」轉移到他的劍上，於是她跪下來親吻劍鋒，這已經是電視卡通尺度最接近「吹簫」的暗喻了。發光的寶劍擊碎了歐蒂娜的劍，但是她奮力反擊，終於贏回了薔薇新娘。

這次決鬥最有趣的是安希對歐蒂娜獲勝

日本動畫瘋

的反應。她回憶說這次就像「上次」一樣，然後一滴眼淚從她臉頰流下。安希一向被人打、頤指氣使、呼來喚去，但這不是流淚的原因。這是對過去記憶的反應與對未來的恐懼。歐蒂娜的開始就是歐蒂娜的結束，薔薇新娘非常清楚。

知道太多的新娘

這部39集的電視動畫中的諸多主角，歐蒂娜算是最率直的。她的根源很明顯可以溯及手塚大師《寶馬王子》的變裝劍客莎菲爾公主，以及池田理代子《凡爾賽玫瑰》的女貴族劍客奧斯卡。這兩個原型角色都有明確的使命：解救遭遇危難的少女（其實莎菲爾的主要任務是解救自己與媽媽）。

另一方面，姬宮安希無疑符合受難少女的形象。她被西園寺打耳光、被桐生冬

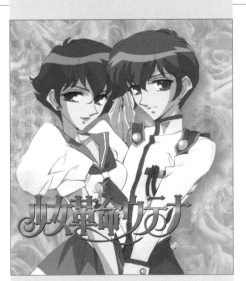

芽虐待、被七實辱罵，只有歐蒂娜一個人把她當朋友，闖進了學園裡秘密決鬥與「世界盡頭」的隱藏世界。但是我們也知道安希體內有某種神秘力量，她應該可以保護自己才對。

以前可以，但那是在她屈服於鳳學園「人情優於義理」的歪風之前。安希就像其他人（薰幹與小梢、七實與冬芽），對自己的哥哥懷有接近亂倫的情感。我們直到第13集才看見這個哥哥鳳曉生登場，他與安希的關係也是一點一滴透露出來的（通常是需要解讀的隱喻方式），直到劇終，觀眾才知道是怎麼回事。當歐蒂娜出現時，安希身為永久受害者的理由並不是好人被壞人欺壓，而是她自己犯下不可原諒的錯，正在接受某種懲罰。

在鳳學園（以倒掛在競技場上空的城堡為象徵）的複雜世界中，王子們應該要拯救公主，但是救不到。王子之一的鳳曉生因為安希的緣故再也無法拯救其他公主。或許安希的動機很複雜（她關心他的健康，但也藉此吸引注意力），但她終究只能困住曉生的溫柔善良之心，把哥哥變成一個霸道、淫蕩、權力龐大的怪物。她因此受苦，然後被歐蒂娜所拯救。

曉生曾經企圖阻止這個救贖，安排眾人跟歐蒂娜決鬥以打敗她，有一次甚至希望代替安希成為薔薇新娘。曉生也誘惑過歐蒂娜，企圖以性愛說服她應該當個

公主而不是王子。但是歐蒂娜堅持自己模仿小時候邂逅的王子的慾望。其意義就是解救安希這位公主，不管是否要付出終極代價。

所以在這個性別錯亂比其他作品更誇張的故事中，我們看到傳統的定義一直在發揮作用，而且非常簡單明瞭：女生不可以當王子。有句日本諺語是這麼說的：「男是松，女是藤。」（意指男人是松樹，女人是依附其上的藤蔓。）如果她想扮演不當的角色，將會付出代價。

然而在劇情結尾，安希確實被拯救了。她脫離了鳳學園的牢籠。然後她如何運用自由呢？她立刻離開校園去尋找歐蒂娜。這時候的原版日語對白很重要。全劇從頭到尾，安希都以敬語的「大人」（樣／sama）稱呼歐蒂娜以示順從。當她在最後一幕離開校園時，卻只說要去找歐蒂娜。再也沒有敬語，因為歐蒂娜已經不再是王子。

可是歐蒂娜不是死了嗎？似乎是如此，但是我說過，鳳學園是個顛倒混亂的世界，或許死亡在這裡並不是終點（學校以浴火重生的鳳凰命名真是恰當）。像安希這麼厲害的人當然會知道真相，所以她的旅程不應該被解讀為追求虛幻的理想，像薰幹尋找妹妹或樹籬渴望被好友詩織背叛前的時光。安希出發尋找的是並未真正死亡的天上歐蒂娜。歐蒂娜的終點就是歐蒂娜的起點，薔薇新娘也知道。

4

機械巨神
宛如華格納歌劇的動畫

這七集動畫的主旨在回答草間大作的問題：
「不必犧牲就可以得到幸福嗎？」
還動用了一尊機械巨神來描述這個史詩故事。

可用在動畫的形容詞多如牛毛，「華格納式」（Wagnerian）似乎是最奇怪的一個。這個字衍生自史上最不像日本人的名人——一個奢侈逸樂、自我放縱的德國藝術家，擅長揮霍別人的金錢與染指別人的老婆，同時也是偽善、阿諛奉承、信仰國族主義的反猶太份子。他不但超越同時期音樂家、自視甚高，還有一棟專門為了演奏他的十幾部歌劇而興建的劇院。如果李察・華格納（Richard Wagner）出生在「棒打出頭鳥」的日本，或許連青少年階段都活不過來。何況他當時唯一能仰賴的金主是巴伐利亞的「瘋國王」路德維二世（Ludwig II[❶]）。

筆者並非要以華格納這個人的觀點來看《機械巨神：地球靜止之日》，而是指它類似華格納的歌劇風格：一種奇特的神話與激情（動畫術語稱之為「熱血」）混合體。華格納的作品擅長利用北歐神話（《尼布龍根的指環》〔Ring of the Niebelung〕四部曲）與亞瑟王傳說（《帕希法爾》〔Parsifal〕）作為激昂熱情的背景，在歌劇藝術中獨樹一格，其他媒體的作品很少能夠稱得上「華格納風格」。

或許《機械巨神》原作者橫山光輝什麼也沒想到。橫山生於1934年，是承襲手塚開創的漫畫新紀元的幾位先驅者之一。他的第一部漫畫《音無之劍》出版於1955年，畢生創作過兩百多部作品，

其中某些可謂影響深遠。

有些作品屬於已經確立的類型，例如忍者動作故事（《赤影》、《假面忍者》）、超能力者冒險故事（《巴比倫二世》〔舊譯：《超人神童》〕、《101超人》），以及第一部「魔法少女」漫畫《小魔女莎莉》[❷]，但是橫山的名聲主要來自兩大類型。

首先是中國長篇史詩。他筆下創作過兩部中國長篇小說的漫畫版：《水滸傳》與《三國志》。這些長篇漫畫在問世幾十年後仍很受歡迎。

其次是機器人漫畫。幾百年來世界各國文學作品早已用各種形式描述過人造人，例如布拉格有魔偶Golem傳說，瑪莉・雪萊有《科學怪人》。Robot這個字源自1920年代捷克劇作家恰佩克（Karel Capek）的《羅森的萬能機器人》

❶ 路德維（1846-86）很諷刺地成為冰栗優的BL漫畫《路德維二世》的主角。這部巴伐利亞國王的故事根據池田理代子《凡爾賽玫瑰》的傳統，是混合了事實與幻想的美化版，描繪國王的不幸婚姻、同性戀緋聞、遺傳的瘋狂症、奢華的生活、企圖逼他退位的陰謀，與突然自殺。這部漫畫還沒有改編成動畫，但是如果有路德維的壯麗城堡作為視覺效果，配上華格納作品當配樂，會是多麼恢弘壯闊的動畫啊！

❷ 橫山原本想把魔女命名Sunny，後來發現這個名字已經被Sony公司註冊了。事隔多年，小魔女在1992年的OVA中以Alberto女兒的身分登場，名字就改回Sunny了。

❸ Frederik L. Schodt, Manga!Manga!：The World of Japanese Comics（Tokyo：Kodansha International, 1983），第56頁。

（Rossum's Universal Robots，簡稱 R.U.R.）。1943年大戰時期，美國已經有一部漫畫描述機械巨人像哥吉拉一樣蹂躪紐約街頭❸。這種機器人跟手塚大師筆下真人大小、具有人類情感的原子小金剛不同，橫山可能藉此構思出他1958年發表的《鐵人28號》。這部作品被改編成96集黑白動畫，從1963到1965年在日本電視播映（手塚的《原子小金剛》大約也在同時期首播）。1966年，《鐵人28號》以《Gigantor》之名在美國播映，成為往後「巨大機器人」漫長系譜的濫觴。橫山也創作過另一部巨大機器人漫畫：《機械巨神》，後來在1992年改編製作成OVA系列。

可是《機械巨神》動畫版成功的因素並非來自《鐵人28號》或《機械巨神》漫畫版，而是橫山光輝與導演今川泰宏合力根據橫山舊作（尤其是中國史詩部分）的人物拼湊而成的優秀劇本。

國際警察機構

話說在未來的地球，能源不足與污染問題已獲得解決，因為有了靜間裝置（Shizuma Drive），化石燃料與核能都已過時。靜間博士是十年前五位發展出高效率、無污染能源的科學家之一，不過當時在俄國東部巴修達爾的實驗室發生一場大爆炸，發明人之一法蘭肯·馮·佛古拉（Franken von Vogler）博士不幸喪生。

動畫劇情一開始，在充滿裝飾藝術風格的未來巴黎發生一場戲劇性的飛車追逐。被追殺的靜間博士拼命想要保住隨身的一個手提箱。這時有一些人現身搭救，包括名叫銀鈴的女神槍手與駕駛40呎機器人的12歲男孩，兩人皆是打擊犯罪的超能力者集團「國際警察機構」的成員。他們幫助靜間博士對抗邪惡組織

姓名	所屬勢力	出處
戴宗	國際警察機構	水滸傳
鐵牛	國際警察機構	水滸傳
一清道人	國際警察機構	水滸傳
楊志	國際警察機構	水滸傳
吳學究（吳用）	國際警察機構	水滸傳
銀鈴	國際警察機構	天狼座
村雨健二	國際警察機構	鐵人28號
草間大作	國際警察機構	機械巨神
中條長官	國際警察機構	巴比倫二世
阮氏三兄弟	國際警察機構	水滸傳
樊瑞	BF團	水滸傳
十常寺	BF團	三國志
殘月	BF團	水滸傳
諸葛孔明	BF團	三國志
呼延灼	BF團	水滸傳
衝擊的Alberto	BF團	三國志
魔女Sunny	BF團	小魔女莎莉
神奇的Fitzcarraldo	BF團	巴比倫二世
眩惑的Cervantes	BF團	巴比倫二世
激動的Kawarazaki	BF團	Mars
伊凡（Ivan）	BF團	Mars
幻夜（Genya）	BF團	伊賀的影丸

譯註：橫山把三國志中統稱十個宦官的「十常侍」曲解為人名「十常寺」。

「威炎」（又稱BF團）。但是隨著劇情進展，好人漸漸變成壞人，惡徒變成了英雄，主角的小男孩草間大作則是掙扎於人類福祉的基本問題。《福音戰士》或許全面改寫了機器人類型，但是在這之前，《機械巨神》把機器人類型的內涵擴展到了極限。在擴展的過程中，繪圖、動作與緊湊的戲劇張力都推到了極致，因此才說《機械巨神》是「華格納風格」。

人物簡介

《機械巨神》充滿了直接引用自中國神話與傳說的各式角色，主要是出自橫山的漫畫版《水滸傳》，如前述表格所示。❹

附帶一提，拼湊而成的法蘭肯・馮・佛古拉這個名字是今川泰宏向許多前輩致敬的表現。法蘭肯出自科學怪人的名字已經很明顯，姓氏則是出自1958年柏格曼（Ingmar Bergman）導演的瑞典電影《魔術師》（The Magician）裡的角色佛古拉（Albert Emanuel Vogler）。當後來劇情顯示BF團的屬下戰鬥員幻夜是博士的兒子艾曼紐（Emanuel von Vogler），典故就很明顯了。還有另一個層面：法蘭肯・馮・佛古拉也融合了《洛基恐怖秀》（The Rocky horror picture show）的佛特（Frank N. Furter）博士的形象（這不是引申，今川泰宏承認過這個典故，因為他是這齣搖滾仿諷劇的戲迷❺）。

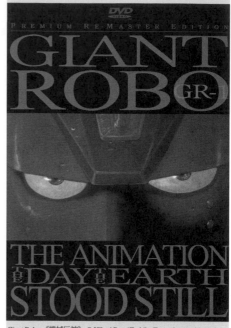

Giant Robo《機械巨神》© Hikari Pro. / Toshiba Entertainment / Atlantis

「獻給天下所有父親與他們的孩子」

這是最後一集結束時出現在螢幕上的字，而且絕非意外。這套OVA的熱血主義似乎一直繞著家庭關係打轉。我們先看到在回顧場面中BF團成員Cervantes殺死草間博士之後，大作繼承了父親發明的機械巨神。然後大作在劇情後半段試著拼湊出父親臨死留下的問題的答案：「不必犧牲就可以得到幸福嗎？」

若是日本觀眾，其實早已經知道答案了。歷史上，日本家庭向來比美國家庭習慣更高的儲蓄率（這種「以防萬一」的做法確實讓日本比世界大多數國家更

能安渡經濟衰退的九〇年代）。日本是個信仰「責任優於慾望」的社會，早已習慣壓抑個人滿足或犧牲自我以追求集體的幸福。但是12歲的大作卻必須付出慘痛代價才學到這一課——看著自己的朋友逐一在對抗大火的戰鬥中倒下。

還有銀鈴這個角色，首先她必須面對父親法蘭肯·馮·佛古拉死而復活的事實（這個秘密被嚴格保守了好多年），然後跟親哥哥艾曼紐（幻夜）及其背後的BF團對抗。艾曼紐的個人目標是毀滅全世界以還父親清白，為了達成目標甚至不惜背叛BF團。

另一個正義特務的成員鐵牛也呼應著家庭的主題。他在喜馬拉雅山脈中尋找草間大作的同時回想過去。我們發現草間大作與機器人是在他們的飛船（不知何故，居然叫做葛莉姐·嘉寶號〔Greta Garbo，早期好萊塢女明星〕）與BF團在上海作戰受損、墜毀於喜馬拉雅山之後遺失的。（姑且不論上海在中國東岸，距離西邊的喜馬拉雅山有幾千里之遙。）鐵牛想起他殺死的第一個人正是叛逃到BF團的父親。

機器人的黃昏

劇中動作場面不斷，經常伴隨著（或緊接著）角色以最大音量進行慷慨激昂的演說。正義特務與BF團不只是攻擊而已，他們會大叫「攻擊！！」中條長官在最後一戰中決定打出巨大的球形太空船「大怪球」（the Orb），字面上看起來或許有些奇怪甚至愚蠢，但是在本作神奇世界的環境中表現得恰到好處。

衝擊的Alberto身上也有類似的魔法，但是至少可以用中國武術來解釋。他能夠從手掌心發射一種能量波，據說是中國傳統的「硃砂掌」絕技[6]。比較合理的是，Alberto也能用聲音發出震波，這種神秘的武術招式在古代日本稱為「氣合」（kiai）。

本作不僅許多主題符合華格納風格，也有一些情節直接借用華格納作品。例如艾曼紐為父報仇，令人聯想到指環四部曲的最後一部《諸神的黃昏》中艾伯利希（Alberich）與哈根（Hagen）的關係。在第一部中，侏儒艾伯利希偷走了萊因河底的魔法黃金，把它鑄成一個魔力戒指，企圖用來控制全世界。瓦爾哈拉（Valhalla，北歐神話的天堂，亦是眾神的居所）的諸神從艾伯利希手中偷走戒指，但是戒指又輾轉落入英雄齊格飛

[4] 表格資料出自Giant Robo網站「Behind the Night's Illusions」，請參閱http://www.anime-jump.com/giantrobo/index2.html。

[5] 資料摘自「Tetsugyu's Giant Robo Site」，請參閱http：//www.angelfire.com/anime2/GR/FF.html。

[6] Kenneth Li，〈Five Ways to Kill a Person with a Single Unarmed Blow〉, in Yang et al., 《Eastern Standard Time：A Guide to Asian Influence on American Culture from Astro Boy to Zen Buddhism》（New York：Hougton Miffin,1997），第191頁。

（Siegfried）手中。齊格飛在旅程中認識了艾伯利希與人類女子生下的兒子哈根。為了代父報仇，哈根煽動其他角色發動戰爭，最終毀滅了地球。

《機械巨神》的法蘭肯‧馮‧佛古拉起初看似艾伯利希，神秘地死而復活，只是每個人都認為法蘭肯其實是艾曼紐。艾曼紐像哈根一樣，為了洗刷父親早先導致靜間裝置失敗的污名，願意不擇手段，甚至毀滅世界。但是劇情結束前，艾曼紐終於了解他父親其實不想毀滅任何事物，於是地球得救了，危險的靜間能源系統也被修復（呼應華格納歌劇的結局，魔力指環被歸還到萊因河底）。可是艾曼紐付出可怕的代價，殺死了妹妹銀鈴。

劇中銀鈴企圖以念力傳送進入大怪球，跟哥哥對決。但是她的靈力減弱以致傳送失敗，到達內部的時候，下半身都不見了。這時候她呼應的是華格納歌劇中只有身軀的地精愛爾德（Erde）。

最後兩集，BF團的精英們看著戰火在從前的巴修達爾廢墟展開，但他們不只是旁觀而已。每個人都站在懸掛於空間中的柱子上，從內部觀看巨大的地球。我們可以這麼說，這宛如瓦爾哈拉的諸神看著戰爭進行。

指環四部曲與《機械巨神》的類比大約就是如此了（Alberto好像瓦爾哈拉的諸神之王奧丁〔Wotan〕一樣，在先前的戰鬥中瞎了一隻眼，或許也值得一提）。至於下一部有華格納味道的動畫就要等到1999年松本零士原作的《宇宙海賊哈洛克》出現為止。在他最受喜愛的宇宙海盜哈洛克船長❼的故事中，松本試圖融合指環四部曲的要素。但是你也猜得到，那又是另外一回事了……

❼ 參閱《Animerica》雜誌第九卷第三期（2001年3月號）第6頁：Patrick Macias作，〈Harlock Saga〉一文。

5 與吉卜力一起飛翔

宮崎駿與夥伴的動畫

工會首領、義大利飛機、日本中世紀的繪卷、法國偵探小說、
約翰·丹佛的鄉村歌曲與狸貓——
這些都包含在日本最受歡迎的動畫公司的成功方程式中。

類比總是不完整的。每次我們說某甲像某乙，意思就是暗示其中有某些不同。重點來了：試以西方語言描述動畫大師。有兩位日本動畫家曾經被拿來跟美國藝術家、製片兼藝人華德‧迪士尼比較，但這兩人之間的差異就像他們與迪士尼的差異一樣大。

最主要的差異是活躍的時代。華德‧迪士尼（1901-66）生逢其時，可以率先測試電影與電視媒體的應用與潛力，因為這些媒體剛好問世。他大致上奠定了同僚、後進與後代競爭者（包括日本動畫界的兩位大師）遵循的架構。

第一位是本書已多次提到的手塚治虫（1928-89）。他革新了日本的漫畫媒體，創造了不遜於迪士尼筆下各種長期廣受喜愛的角色。他也試著把自己的平面創作動畫化，先是進攻電影院，接著是電視頻道，創立了虫製作公司，維持約十二年之後倒閉重整為手塚製作公司。手塚缺乏迪士尼的商業手腕：他歡迎同僚、對手與後繼者加入，拓展新媒體的形式與內容。反過來，迪士尼卻是一直努力打壓競爭者。

第二個堪稱「日本迪士尼」的則不是個人，而是一家公司，由四位重新定義未來動畫的核心藝術家組成。他們主要都為一家自創的工作室工作，其公司名稱又與其中一人關係密切。不過若說宮崎駿是吉卜力工作室唯一的創作力，既非事實亦不公平。

四人組的開端

無論在美國或日本，關於宮崎駿的書籍很多❶。在此我們只能概述宮崎駿與夥伴們的重要作品，或許順便提及較不知名的作品，說明其反映出的日本文化。宮崎駿生於1941年1月5日，他能擁有今日地位成就與創作眾多作品，或許要歸功於他的父母所造成的影響。他自幼受到父親宮崎勝次薰陶而熱愛飛行——更精確地說，應該是熱愛飛機。宮崎勝次是宮崎駿的伯父擁有的宮崎飛行機公司的高級幹部之一，該公司在二戰期間專門製造戰鬥機的方向翼，因此宮崎駿自幼就經常畫飛機的素描。此外宮崎駿從知識份子母親那裡學到了堅強獨立的女性形象，這類女主角後來成為其作品的慣例特色。

他上學的時候剛好是動盪不安的美軍佔領時期，1947到1952年間，宮崎駿輾轉上了三所小學，更重要的是，這段期間他母親在醫院住了兩年，後來的七年間健康狀況一直不好。他這部分的生活記憶明顯反映在《龍貓》中，劇中母親即使很少出場，她的健康狀況仍主宰劇情走向。

宮崎駿念高中的最後一年（1958），看到了日本第一部彩色動畫長片——東映動畫的《白蛇傳》，因而立志成為動畫

❶ 包括網路上的著作。本章許多材料要感謝宮崎駿影迷設立的優良網站www.nausicaa.net。

家。當時他只畫過飛機,從未畫過人類。

1963年,宮崎從學習院大學政治科學與經濟系畢業,這個學歷後來意外地對他的職業生涯造成潛在重大影響。畢業之後,他在東映動畫找到一份基層工作。入社不久,東映發生了延宕甚久的勞資爭議,宮崎駿成了抗爭動畫家的領袖。不到一年他就成為東映工會的書記長,當時副委員長是高畑勳。高畑比宮崎年長六歲,於1959年進入東映。他們兩人的交集不僅在東映工會,還包括一部重要的影片。

太陽王子

1965年秋季,高畑勳獲得機會執導他的第一部動畫長片《太陽王子:霍爾斯的大冒險》,該片在日本很有影響力,但在國外並不知名。宮崎在高畑手下參與該片製作。該片製作於1960年代,當時美日兩國都因越戰而社會動盪,也都在體驗撼動了兩國的另類生活方式。同時還發生了另一種革命:電視媒體開始吸走越來越多東映的資源,動畫家的角色似乎註定不是淪為平庸就是失業。東映這類片商不得不開始製作電視節目,但只求速成而不注重細節──就像十年來整船整船銷往美國的日貨,使「日本製造」成為瘸腳貨的同義詞。

宮崎認為這可能是最後一次合作高品質動畫電影的機會,於是跟高畑與大塚康

生(該片的作畫監督)協議,乾脆花足夠的時間把《太陽王子》品質做好。所謂「足夠的時間」後來拖了整整三年,當時業界一部院線片通常只要八個月就能完成。但是,投入這麼長的時間非常值得,《太陽王子》作畫品質非常優良,算是成熟的傑作。可是東映的大老闆們不是看不懂品質優劣,就是不喜歡搞工會的高畑與宮崎。結果《太陽王子》在日本只上映了十天,票房收入一如預期的慘,東映高層因此責怪導演高畑。他在東映第一部執導之作也就成了最後一部。

這部影片是有理由引起片商老闆們關注的。該片的編劇與角色塑造非常成熟,遠超過當時東映作品的水準。主角霍爾斯勸誡村民團結起來對抗壞人冰魔格林瓦,被視為影射當時橫掃東京街頭的工會與學生抗議活動。更重要的,希爾達這個女性角色相當複雜,亦正亦邪,一點也不像軟弱、任人擺佈的卒子,開啟了日後吉卜力工作室的畫家們筆下多面向女主角的悠久傳統。

不過,高畑與宮崎離開東映只是遲早的問題。1971年,兩人創作了一些重要作品(包括根據《天方夜譚》的〈阿里巴巴與四十大盜〉改編的動畫版,劇中發財的阿里巴巴變成了反派)之後,一起跳槽到A-Pro工作室。接下來的幾年,他們製作的動畫比較小規模,但是設法花了許多時間去歐洲各地旅行觀摩:他

們到瑞典取得了《長襪子皮皮》的動畫版授權（後來被擱置），到瑞士去準備《小天使》的取景，諸如此類。也有一些計劃作品是設定在日本的，例如1972-73年間根據戰後走紅的武士漫畫《赤胴鈴之助》改編的電視卡通，但是主要作品仍以改編西洋兒童文學名作（《小天使》、《龍龍與忠狗》、《清秀佳人》〔日譯《紅髮的安》〕）爲主。在七〇年代結束時，歐洲場景又成爲一部暢銷漫畫改編成的系列電影《魯邦三世》的襯托……

魯邦三世：
卡格里歐斯卓之城（1979）

這部劇場版是宮崎駿爲東寶映畫編劇、執導之作，根據漫畫家Monkey Punch（筆名[2]）的暢銷作品改編。這部作品描繪號稱是法國作家盧布朗（Maurice Leblanc，1864-1941）筆下數十部小說的主角「俠盜偵探」亞森・羅蘋（Arsene Lupin，其姓氏的法文讀音近似「魯邦」）的直系子孫的冒險事蹟。盧布朗原本是受雜誌社之託利用福爾摩斯帶動的偵探熱潮，他不僅創造了在各方面不遜於福爾摩斯的罪犯亞森・羅蘋，也在許多作品中無情地嘲笑英國偵探Holmlock Shears。諷刺的是，宮崎駿製作《魯邦三世》的幾年後，又製作了一部關於福爾摩斯的TV版動畫《歇洛克靈犬》（Sherlock Hound）。

魯邦三世雖是亞森・羅蘋的孫子，但形象比較像是SD版的詹姆士・龐德而不像他祖父。無論Monkey Punch的漫畫或其他魯邦電影都充滿了喜劇作用的性與暴力，還有搞笑的追逐戲。在《卡格里歐斯卓之城》中，性與暴力的比重降低了不少。例如本劇中的受難少女角色是逃亡新娘克拉莉絲公主，她給了魯邦一個不像平常那麼色咪咪的理由：他似乎在她9歲時就認識她了，魯邦對她而言像是個「大哥」。真是簡單明瞭。

對了，魯邦並不是唯一有家世淵源的角色。他的黨羽之一石川五右衛門十三世的血統來自一個據說熟悉忍術的武士。五右衛門是浪人，靠偷盜供養妻兒。根據某些傳說，他專偷腐敗的政府官員，彷彿日本版的羅賓漢。傳說在1594年有一次他企圖潛入太閣豐臣秀吉的住所行竊，不幸失風被捕。他被捕之後，被放到大油鍋裡活活烹死示眾。後來有一種日本沐浴方式就以其名稱作「五右衛門風呂」（goemon-buro）。

本片也充滿了其他歷史典故，只是多半不是日本的。部分劇情源自1924年的一部亞森・羅蘋小說《卡格里歐斯卓的伯爵夫人》（The Countess of Cagliostro），又有部分源自日本推理作家江戶川亂步[3]的《幽靈塔》。片中的大反派卡格里歐斯卓伯爵的雛形來自真實歷史中的裘塞比・巴薩摩（Giuseppi Balsamo），此人曾經謊稱伯爵身分，躋身在法王路易十

六的宮廷中。

還有一個性格豐富的女性角色峰不二子，是長期跟魯邦爭奪寶物的女賊。她跟魯邦亦敵亦友，在本片中碰巧是敵對關係。她詭計多端、憤世嫉俗，但是在片中很有風度地退讓，使魯邦贏了一次。

同時她也是一組女性對照角色之一（另一位是善良的克拉莉絲公主）。吉卜力大多數作品的女主角是一位完整、複雜的角色，只有少數呈現兩個女主角的對比——其一像單純處女，另一個很世故。兩女對比的設計在本片中特別明顯，其他還有《紅豬》、《兒時的點點滴滴》（其中的對比是同一個女人的前後不同生命階段）。

風之谷（1984）

1983年，動畫月刊《Animage》的出版商德間書店判斷觀眾對宮崎駿長篇連載漫畫《風之谷》已有足夠支持，決定把它作成動畫。看過Topcraft幫美國製片商Rankin-Bass根據猶太裔作家畢格（Peter S. Beagle）的短篇奇幻小說《最後的獨角獸》（The Last Unicorn）製作的作品之

❷ 關於本片的資料一部份摘自Andrew Osmond的〈The Castle of Cagliostro〉一文，《Animerica》雜誌第8卷第4期（2000年5月），第8頁。

❸ 念快一點你就會發現，這個筆名跟美國驚悚作家愛倫坡（Edgar Allan Poe）諧音。

後，德間決定就選擇這家小型獨立的工作室。誰也想不到他們的下一部作品將會大大改變日本動畫的面貌。

募集這部電影的資金並不難，德間書店出了一半，另一半則是廣告公司博報堂出的，因為宮崎駿的弟弟在那兒工作。如果有任何類型的任何電影有資格被稱作劃時代的傑作，這部片就是了。從1984年發行以來，本片連續十年在《Animage》雜誌的讀者票選排行榜居冠。即使虛無主義的《AKIRA》在1988年躍上銀幕，日本動畫迷（至少是有投票的人）仍然認為《風之谷》是最佳作品。

即使看到的是Roger Corman的New World Pictures公司推出的品質欠佳的英文刪減版《風之戰士》（Warriors of the Wind，該版本剪掉了20分鐘，包括所有環保精神的部分），我們敢說每個觀眾都對本片印象深刻。劇中有太多值得一提的名場面，筆者只舉一例。接近結尾時，娜烏西卡碰到一隻王蟲的幼蟲（這隻幼蟲足足有汽車那麼大），因為受傷又被虐，牠驚慌地到處亂跑。娜烏西卡以身體阻擋牠跑進水質像酸液的污染湖泊中。其實她自己也受了傷，結果她受傷的腳後跟被幼蟲推進灼熱的水中……

她痛得大叫，這聲尖叫使得觀眾無不落淚，顯示出配音的高水準。這已經是戲劇表演的層次了。（附帶一提，娜烏西卡的聲優是島本須美，她也配過《魯邦

三世——卡格里歐斯卓之城》的克拉莉絲公主，還有《相聚一刻》的寡婦房東音無響子，最近復出扮演的角色是《野球美少女》女主角早川涼的媽媽。）

愛蟲的公主

有句誇張的台詞在英文版中完全消失了，其實它有助於釐清本片的女性對照組：娜烏西卡vs.帶領托爾梅奇亞軍隊入侵風之谷的庫夏娜公主。托爾梅奇亞人想要從墜毀在谷中的飛機上回收一項可怕的古代武器，庫夏娜認為只有它的威力足以消滅肆虐地球的王蟲。

庫夏娜似乎對王蟲特別怨恨。她曾對娜烏西卡的村人展示自己變成義肢的左手——她的手臂被蟲咬掉了。她說：「當我丈夫的人會看到更可怕的東西吧」，同時我們看到她的雙腿也跟左手一樣以盔甲覆蓋。她對王蟲的戰鬥不僅是求人類生存，也是私怨。庫夏娜或許是做自認為正確的事，但是她的手段錯了，利用一千年前毀滅人類文明的武器，重蹈造成王蟲出現的覆轍。她或許擁有對付王蟲的武力，但是缺乏同情心，亦即娜烏西卡的yasashii精神，只有娜烏西卡能看清王蟲的本質。

娜烏西卡對昆蟲的興趣後來拯救了整個星球，但是其根據不是科學，而是日本民俗。宮崎駿曾經敘述娜烏西卡的雛形來自12世紀文學雜集《堤中納言物語》的〈愛蟲的公主〉。這個故事描述一個拒絕循規蹈矩的女孩，她不剃眉毛、不染黑牙齒、不待在室內以保持膚色蒼白，完全不像是貴族千金該有的樣子，而且她很喜歡昆蟲。任何看過《神奇寶貝》的人都知道，劇中的小霞（美版改名Misty）就像大多數女孩子，並不喜歡毛蟲與昆蟲。但是這個故事裡愛蟲的公主，對自然界的了解遠超過同儕。她認為如果是愛蝴蝶的人，就應該連羽化前的毛蟲也喜歡才對。

娜烏西卡把這份愛屋及烏的精神發揚光大。她離經叛道的行動使她成為一個超越傳統的女主角，但是她所做的任何事都是有合理解釋的。她從腐海收集植物標本，並在城堡裡設立一個先進的實驗室，以研究植物的污染性。她研究昆蟲，我們在劇情主線與回顧中都看到她像母親似的努力保護昆蟲，反抗殺蟲子毫不手軟的大人，顯示出她性格中yasashii的一面。即使她拿劍殺死了幾個入侵的士兵，也是為了報復他們殺害了她的父親。女性可以具有攻擊性，甚至很暴力，但又同時保持yasashii的特質。我們在本章稍後可以發現《魔法公主》的小桑是另一個類似的例子。

久石讓與Killer Joe

《風之谷》值得一提的最後一點是，有另一位宮崎的班底加入了陣容。作曲家久石讓生於1950年，讀音樂學校的目的是想寫現代化的古典音樂。1983年，他

的作品專輯錄製完成一年之後，受到賞識而應邀創作《風之谷》的「Image music」（不一定會收錄在原聲帶的背景音樂）。原本找的是另一位音樂家來做真正的原聲帶，但是宮崎與高畑聽到久石的音樂之後，都指定要他幫電影配樂。從此之後，久石除了撰寫音樂演奏會與電玩遊戲用的配樂之外，以他獨具特色的完整而豐富的管絃樂團風格，幾乎包辦了吉卜力工作室的所有電影配樂。

久石讓曾經宣稱他的名字連美國樂迷也認得。這是另一個日文雙關語；把他的姓氏放前面（Hisaishi Jo），改變「久」的讀音（從hisa變成ku），就變成Kuishi Jo，久石認為這樣與美國作曲家兼樂團團長昆西・瓊斯（Quincy Jones）諧音。同時，久石讓喜歡把名字拼成Joe而非Jo，可能是跟昆西・瓊斯的暢銷曲〈殺手喬〉（Killer Joe）有關。

天空之城（1986）

本作是第一部以吉卜力工作室名號製作的片子。（Ghibli這個字是義大利文，原指「沙漠上的熱風」，後來變成二戰時期一種偵察機的名字，因為這種飛機專門在撒哈拉沙漠上空巡邏。資料顯示，宮崎駿喜歡飛行也喜歡義大利，但不包括法西斯主義，從他後來的作品《紅豬》看得出來。）

《風之谷》的獲利讓宮崎與高畑得以在1985年成立吉卜力工作室，德間書店也投資了一部份資金。吉卜力工作室從一開始就採用冒險之策，因為它專門做院線動畫長片。大多數的動畫公司都靠電視動畫工作維持營運，只在有空檔的時候做動畫電影。但是別忘了創立吉卜力的人就是當初慢工出細活做出《太陽王子》的那批人。除了堅持電影路線之外，吉卜力工作室二十年來也製作了許多廣告片、兩支MV與一部電視播映專用的長片，但是一直沒有電視版動畫。《天空之城》花了整整一年製作，結果非常值得。從採礦村的街道到飛行城堡的機械，繪圖品質都非常細緻。（《風之谷》中被娜烏西卡當作寵物的松鼠狀動物也出現在本作中。）對日式製作細節感興趣的人或許會注意到，本作聲優陣容中有一位女性明日之星第一個小角色配音，她就是林原惠。

《天空之城》的名稱在搬到西方國家上映的時候出了大問題：Laputa（「天空之城」的名字）在西班牙語的讀音近似「妓女」（1726年英國作家Jonathan Swift在他的黑色諷刺小說《格列佛遊記》中創造「Laputa」時已經知道這一點。高畑勳在某次訪談中說過，Swift給雲霧中的飛行城堡取這種羞恥的名字不是因為隱晦，而是認為它是個邪惡、見不得光的地方。[4]）年輕主角們的名字也是問題，帕茲（Pazu）的發音近似意第緒（Yiddish）語的「白痴」（putz），而希達

（Sheeta）……像是「拉屎者」（shitter）。其實希達的名字源自印度史詩《羅摩衍那》（Ramayana）主角羅摩王子之妻西塔（Sita）的另一種拼字法。

龍貓（1988）

本片號稱是史上最佳的兒童電影。背景設定在20世紀中葉、似乎未受戰爭摧殘亦未過度工業化的日本某地。一名父親帶著兩個女兒（10歲的皋月與四歲的小梅）從外地搬到鄉下（劇中鄉間景觀是根據所澤市而來，這個地方在宮崎駿協助之下一直拒絕被併入東京都）。女孩們的媽媽正在肺結核療養院住院，他們搬家以便就近照應。父女三人住進一戶破舊但是美觀的大房子之後，孩子們發現了現實與想像層面的各種樂趣——後者指的是龍貓，一種巨大、毛茸茸的自然界精靈，以及外型像是《愛麗絲夢遊仙境》裡的柴郡貓與長程巴士混合體的一種生物。當媽媽的病情惡化時，這些奇幻生物跨入了孩子們的現實生活，幫她們度過危機。

撰寫劇本的宮崎駿的媽媽也曾在結核病療養院住過兩年。或許他從經驗得知，平衡劇中愉悅幻想的最佳方式，就是喚起孩童最深層而共通的焦慮：媽媽身上發生了壞事。

我們已經談過了本片反映出來的某些日本文化：神道教膜拜大樟樹的方式、全家共浴。其他還有很多，從鄉間小路旁的地藏菩薩石像到民俗傳說的影射：從前有隻螃蟹種了一顆柿樹種籽，日夜站在旁邊等它發芽。皋月寫信給母親時就提到，小梅像故事中的螃蟹一樣，整天蹲在埋藏龍貓送的種籽處看著它。

皋月第一次進入大屋時有一個很日本的動作：她沒有脫掉鞋子，而是跪下來以膝行進進入房間撿起一顆橡實。即使這麼興奮的時候，她也沒忘了自己的身分與行為教養。流行文化的弦外之音是在告訴觀眾們應該學習皋月。

女性對照組在本片中以非常有趣的方式呈現，就是兩個女兒。她們的名字是有含義的。皋月是日本古代稱呼5月的專有名詞，小梅則是跟英文的5月（May）諧音。在宮崎駿構思的原始故事中，教授只有一個女兒而非兩個。但是他根據「小孩從7歲開始可以為自己行為負責」的日本傳統觀念，把女兒角色依年齡切割開，讓皋月成為較年長、較負責任的

❹ 請參閱http://www.nausicaa.net/miyazaki/interviews/t_corbeil.html。

❺ 在1985年的《魔女宅急便》小說中有比較詳細的說明。女巫們似乎隨著時代演變漸漸喪失了法力。琪琪的媽媽小霧只學會飛行與種植草藥，琪琪連學習草藥的耐性都沒有。書中前段含有感嘆重要的東西正逐漸喪失，甚至永遠消失的懷舊氣氛。角野榮子還寫了本作的續集《琪琪與新魔法》，書中所謂「新魔法」其實是舊東西：琪琪回到家裡，開始跟媽媽學習草藥。

❻ 請注意琪琪在片頭credit飛過夜空時，經過一架看來完全不像20世紀產品的大型客機，它很像《風之谷》片中墜毀在風之谷的托爾梅奇亞大型飛船。

女孩。每年的七五三節（Shichigosan），到達這個年齡的小孩會被帶到鄰近神社去祈求健康與幸福。這是源自農業社會中小孩到達特定年齡才能擺脫夭折風險的慶祝儀式，到現代則變成「轉大人」的象徵。小梅還沒有到達7歲，所以必須有比較年長、聰明的人（皋月、爸媽、隔壁的阿婆、路邊的地藏菩薩，還有龍貓）來照顧她。

螢火蟲之墓（1988）

野阪昭如的原著小說已經很感人了，作者描述他的養女姊姊在二次大戰日本投降前幾天餓死與美軍佔領時期的故事；但是每個關心兒童的人看到後來高畑勳改編的動畫，都仍然無法不落淚。你也可以退一步參閱Dennis Fukushima Jr.架構的、以本片為主題的優良網站www2.hawaii.edu/~dfukushi/hotaru.html。該站會告訴你關於美軍對付日本用的M-69燒夷彈等等延伸資料，也可以看到站長把本片劇情跟文樂（Bunraku，日式傀儡戲）劇本比較，視為人情／義理衝突的範例，孩子們想要回到舊日生活，但是因為毫無可能實現而面臨悲劇。你也可以學到用來表示標題中hotaru的漢字是雙關語，除了「螢」表示螢火蟲，還可以寫成「火垂」表示「火之雨」。可惜不管怎麼寫，都無法改變悲慘的結局。

吉卜力工作室的主力之一近藤喜文負責本片的角色設計與作畫監督。他在本作之前斷斷續續與宮崎駿和高畑勳在七〇年代的電視動畫影集有過幾次合作經驗。這時他加入了吉卜力，拋開電視方面的工作，持續為吉卜力的重點作品貢獻各方面的長才，直到《魔法公主》為止。

魔女宅急便（1989）

本片由宮崎導演，根據角野榮子的兒童小說改編，（只是稍微）修改了一下角野對13歲女巫琪琪的描繪方式：有點毛躁、有點無禮、有點頑固——簡單地說，就像大多數13歲女孩一樣。只是碰巧這個女孩是女巫，根據傳統，必須定居在沒有女巫的城鎮一年，設法以法術謀生。可是除了騎掃帚飛行之外，琪琪懂得的法術並不多。[5]

在電影裡，琪琪被通知在很短的時間內要離家（在書中她花了約一個星期準備，但還是在突然的情況下告知家人[6]）。她到了可利可鎮之後，雖然琪琪很想跟鎮上其他女孩一樣，但她必須扮演自己。她羨慕普通女孩的漂亮衣服與社交能力，更羨慕她們有許多朋友，因為她花好久時間才交到一個朋友。以我來看，這份成為普通（無魔法）女孩的渴望正是片中的趣味點所在。後來琪琪利用飛行能力在飛船失控事件中救了朋友，變成了媒體名人。在片尾credit中，我們看到琪琪注視著商店櫥窗裡的彩色

衣服，有個媽媽帶著3歲女兒走過，這小孩卻模仿琪琪穿著黑袍、頭上戴紅蝴蝶結、拿著掃帚！琪琪無意之間成了一個偶像。在某方面，經過獨居一年證實自我之後，這也提醒著她（與全體觀眾）她將來的生活。出現兒童版的琪琪意味著她未來仍然要成為賢妻良母。

先前已有英文字幕版問世，但因為吉卜力、德間書店與迪士尼達成商業協定，所以本片是第一部有官方認定英文版的吉卜力作品。這項結盟的效益包括週邊商品銷售與招來好評：《娛樂周刊》（*Entertainment Weekly*）的影評人布爾（Ty Burr）就讚揚《魔女宅急便》是1997年最佳錄影帶，指出雖然當年出現兩部電腦繪圖動畫打對台（夢工廠的《小蟻雄兵》與迪士尼／皮克斯的《蟲蟲危機》），傳統動畫仍未失去魅力與影響力。他還提到雖然當年好萊塢以聳動標題「大小真的很重要」（Size does matter）推出了自己的《酷斯拉》版本，但是美國人發現其實日本最具重要性的娛樂輸出品是一個13歲女巫的內心故事。

兒時的點點滴滴（1991）

這部作品的原標題《Omoide Poroporo》意思是「點點滴滴的回憶」。編劇兼導演高畑勳似乎對1966年的流行文化情有獨鍾。電影、廣告、流行歌曲，甚至當時的糕餅與清一色女性的寶塚歌舞團都納入了這部由藤內裕子、岡本螢原作的懷舊漫畫（不難想見，出版商正是吉卜力的夥伴德間書店）改編的動畫中。漫畫原作明確設定在1966年，因為是懷舊主題，其實沒有太多情節。高畑設計讓電影的一半篇幅落在1982年，東京的OL岡島妙子回憶她1966年10歲的往事……話說妙子到日本本州東北部的山形縣某農場去渡假，因為妙子的姊姊嫁入了種植紅花的農家（紅花是用來製作深紅色染料的作物，這點很有趣，因為它是很獨特的商品，也象徵妙子對1966年的回憶之一——10歲時的初經）。在這趟休息之旅當中，妙子姊夫堂弟的表弟向她求婚，但是直到片尾credit開始捲動、妙子搭上回東京的火車時，她才作出回應。她只說等她冬天回來滑雪的時候，不會再帶著10歲的自己同行。本作的女性對照組是幼年的妙子vs.現在的妙子，她需要山形之旅以擺脫童年牽絆，繼續向前進。

紅豬（1992）

無論內涵或外在，《紅豬》的主題都是飛行，所以由宮崎駿編劇並執導也是意料之中。劇情描述某位一次大戰時期的空戰王牌如何面對承平時代，以及被逼重操舊業，但是內含許多比劇情更重要的幽默。

主角馬可‧帕哥特是1920年代的義大利飛行員（名字借用自十年前與宮崎駿合作過電視動畫《歐洛克靈犬》的義大利

兩兄弟之一），他眼看同僚逐一死在空戰中，非常沮喪自責而改變了外貌——變成一隻豬。本片標題「紅豬」由此而來，這也是他表演飛行特技時的藝名。他的生活後來變得頗複雜，必須面對舊情人吉娜，以及企圖橫刀奪愛的美國影星卡帝斯。後來觀眾發現，雖然馬可叫做紅豬，其實卑劣的卡帝斯更像是豬。卡帝斯為了追求吉娜，故意擊落馬可。馬可生還之後找了女學生兼技工菲歐幫他修飛機。菲歐與吉娜因此成為本片中「純真vs.世故」的女性對照組，而馬可同時需要倆人才能得到救贖❼。最後，吉娜到好萊塢發展，把先前居住的亞得里亞海邊的旅館賣給菲歐，但是她們每年夏天仍會相聚，等著馬可出現……本片中的飛機設計看起來相當實驗性，甚至有點荒謬，但是又不像《天空之城》的空賊瑪多拉薰羽駕駛的甲蟲狀飛船。這些飛機是根據1920年代的真實飛機修改而來，當時航空科技仍在迅速演化，設計的自由度比較高。基本上，是宮崎駿一生對飛機的熱愛與他的漫畫《飛行艇時代》孕育了這些飛機。

❼ 某一幕中，菲歐在半睡半醒間看見了馬可的人類造型。這表示馬可並非被人下了詛咒，而是在自我懲罰。直到片尾，菲歐都是唯一一看過他恢復真面目的人，藉此強調她個性純真善良的可貴。

❽ 日本慣例，天皇駕崩之後就以他在世時期的年號稱呼。所以裕仁（1926-89）現在被稱為昭和天皇。

平成狸合戰（1994）

《平成狸合戰Ponpoko》（台譯《歡喜碰碰狸》）的標題顧名思義是指「平成時代的狸貓戰爭Ponpoko」。自從裕仁天皇於1989年12月過世、明仁成為天皇以來一直到現在，都是平成時代❽。英文標題經常被譯成「浣熊戰爭」，但是這樣無法顯示狸貓在日本文化中的特殊地位。首先，狸貓（tanuki）不是傳說中的幻獸，而是帶有傳奇色彩的真實動物。生物學上而言，狸貓是犬科家族的一員（所以學名是Canis Viverriuns），短腿短尾、體型矮胖、毛髮蓬鬆、臉型很像西洋的浣熊。狸貓是雜食性動物，冬天會多眠，喜歡住在林木茂密、靠水邊的地方，但是夜間也會跑進城裡偷翻人類的垃圾桶。日本品種的狸貓也分布在西伯利亞與蒙古地區，直到20世紀中葉才被引進東歐。

根據傳說，狸貓的神奇（至少可說是獨特）能力之一，就是可以把陰囊充氣膨脹得很大，用來打鼓。此外，狸貓向來與飲酒有關，因此到處可見挺著大肚子、手拿酒壺的狸貓雕像豎立在餐飲場所的門口或內部。

傳說狸貓像狐狸一樣有變化能力，具體地說，牠可以用蓮花葉把自己包起來變成和尚的樣子。（選用蓮花並非巧合，蓮花是佛教的重要象徵之一，出淤泥而不染的白色蓮花象徵著「悟道的智慧即使在污濁的塵世仍然能綻放光芒」。）

在某個傳說故事中，狐狸與狸貓比賽誰的變化能力比較屬害。狐狸變成路邊一尊地藏菩薩的石像，把狸貓的午餐偷走了。狸貓則說第二天牠會變成天皇的樣子來找狐狸。第二天，天皇與隨從打扮的隊伍果然從路上走過來。狐狸衝出來攔路，稱讚狸貓的法力高強，卻被隨從痛扁了一頓——因爲那是眞正的天皇出巡。

本片標題所說的現代狸貓戰爭是對抗人類，阻止人們過度擴張、砍伐過度而侵犯了狸貓的天然棲息地。（這不只是環保訴求而已，狸貓跟人類接觸越頻繁，就越容易染上人類的疾病。尤其是疥癬會害牠們的毛髮掉光，以致活活凍死。）不過高畑編劇兼導演的這部片子也指涉了早期的一場狸貓大戰。

這場戰爭記載於京都國立博物館收藏的一個繪卷之中[9]。這個繪卷名爲〈十二類繪卷〉，描述中國民俗十二生肖的動物聚在一起比賽作詩，由（佛教徒鍾愛的）鹿擔任評審。狸貓也自願擔任評審，但是被其他動物恥笑並逐出聚會。於是狸貓召集了其他具有法力的動物（例如狐狸與烏鴉）準備開戰。不用說，結果戰況對狸貓不太有利，於是狸

[9] 以下資料摘自http://www.kyohaku.go.jp/mus_dict/hdo8e.htm，京都國立博物館官方網站。若杉Junji原作，Melissa M. Rinne英譯。（譯註：網址應是http://www.kyohaku.go.jp/jp/dictio/data/kaiga/juni.htm）

貓決定放下屠刀立地成佛，從此追求和平與智慧。

本片跟這個典故（包括把動物穿上和服以諷刺人類愚行的繪卷傳統）關係密切。古代的諷喻在本片中變成了現實，結果狸貓輸掉人狸之戰，決定施展最後一次變化，穿上人類的衣服，以人類的身分度過餘生。

心之谷（1995）

這是從柊葵的少女漫畫改編，也是唯一由吉卜力首席動畫師近藤喜文執導的作品。電影的地點設定在吉卜力作品中向來意義重大。劇中有一幕是女主角／學生月島滴根據美國流行歌曲〈鄉間小路帶我回家〉（Take Me Home, Country Roads）寫了一段諷刺歌詞：

水泥路，無論我到何處
Concrete road, whereever I go
掀翻山谷，砍掉樹
Plow the valley, cut the trees
東京西方的多摩山
Western Tokyo, Old Mount Tama
那是我的家，水泥路
That's my home, a concrete read

在本作中這可是眞實事例。事情就發生在東京西方的多摩山，也就是《平成狸合戰》中的狸貓們拼命抵抗人類入侵的地方。事實上《平成狸合戰》的最後一幕就剛好銜接到《心之谷》的第一幕。同樣一塊土地，可是永遠被改變了。

原標題《Mimi o Sumaseba》（把耳朵豎立仔細傾聽）是有意思的：「如果你仔細傾聽……」正是女主角小滴寫的史詩故事的第一句。小滴念國中的最後一年，她這隻書蟲因為擅長把舊旋律填上新歌詞，在朋友間以「歌詞女王」的綽號著稱。（她的〈鄉間小路帶我回家〉版本正是貫穿本片的主旋律。）但是她漸漸覺得很無聊，尤其遇見天澤聖司的時候。起初他們可說是不吵不相識，但是經常發生接觸，過了一陣子，他告訴她其實他的志願是當小提琴工匠而不是演奏家。而且他正要花幾個月造訪小提琴製造的聖地——義大利的克雷蒙那（Cremona），試試自己能否當上學徒。這給了小滴靈感，在他不在時，小滴寫出了——這回不是諷刺歌詞，而是她的第一部散文長篇故事。這是一個浪漫奇幻的故事，交織著我們已在電影中看到的角色和故事線，包括在聖司祖父的古董店裡看到的東西。這純粹是一段抽象的心路歷程，但是當她寫完的時候變得更堅強了。

這次追尋引發了另一場有趣的戲份。當小滴撰寫故事時，她的心思不在學校作業上，成績也因此受到影響。父母質問她，但是沒有作出規定、命令她振作一點，而是傾聽她必須如此做以自我證明的理由（雖然她並未明確說明要做的「事情」是什麼）。小滴的媽媽想起自己年輕時代也經歷過類似的階段；爸爸則是警告她如果失敗了只能怪自己。就這樣。我們再次看到日本人因為同理心而達成了和諧（wa），同時冒險的行為（小滴以國中到高中的轉變為賭注）在傳統文化價值體系的脈絡中被正當化。另一方面，小滴的朋友夕子抱怨自己父母只會下命令而不商量，然後觀眾看到她因為跟父親吵架而拒絕與他交談。人際關係不經討論就不會有同理心，終究會破壞和諧。

漫畫版與動畫版有一些差異，有的微不足道，有的比較重要。最重大的改變是居住條件。原作中月島家族住在一棟大宅中，暗示某種程度的富裕。但是1995年（動畫版推出的年代）是泡沫經濟崩潰後最慘的年度，月島家族也受到影響。他們被改成住在一戶小公寓裡，兩個女兒共住一個房間、睡上下舖，她們的媽媽則是正在補習以便取得學位出去找工作。公寓裡似乎到處堆滿書籍與文件，大門更是誇張，每次開關時都會發出像是潛艇艙蓋的空洞金屬碰撞聲。陽台上晾著棉被，地上舖著榻榻米，不過本片的主旨跟傳統日本建築沒什麼關係。觀眾也知道。

魔法公主（1997）

本片由宮崎編劇兼執導，近藤喜文擔任作畫監督，後來成為日本史上最賣座的國產電影，打破《外星人E.T.》的票房紀錄，僅次於《鐵達尼號》。它以英文

版《Princess Mononoke》（由知名漫畫編劇Neil Gaiman翻譯字幕）在歐美上映，是第二部有迪士尼官方字幕的宮崎作品。但是出了些問題。愛鷹王子被瘋狂山豬身上的邪神感染之後，他射出的箭具有比平時更強大的殺傷力。被殺的人頭顱斷肢滿天飛，令西方觀眾緊張地傻笑。美國動畫中這種程度的誇張暴力通常只出現在搞笑的層面，例如湯姆貓和傑利老鼠或飛毛腿與土狼之間的戰鬥。如此死傷雖然很荒謬，卻是故意編入劇中的，以顯示火器（山豬真正的死因）如何比弓箭更致命更邪惡。不過這種表象的暴力仍使迪士尼嚇退，暫時凍結了與吉卜力和德間書店的合作計劃。

本作中的女性對照組其實有兩組。標題人物「魔法公主」小桑顯然是經營煉鐵場的烏帽子大人的對比。但是她也可以跟養母／神狼Moro作對比。不過正如Moro所說，打從故事一開始，小桑就既非人亦非狼。即使到了片尾，也沒有一般的圓滿結局。她並沒有跟愛鷹王子一起騎著羊漫步在夕陽下，而是繼續住在森林裡。愛鷹則是住在煉鐵場，用比較人道的方式幫忙重建城寨。同時，兩人協議「偶爾」見面。

所以小桑不像琪琪、小滴或希達，她們在各自主演的影片中都經歷了明顯的改變。唯一跟小桑類似的或許是娜烏西卡，因為她基本上維持不變，同時改變了週遭的世界。

《魔法公主》是近藤喜文擔任作畫監督的最後一部作品。本片首映之後，宮崎駿宣佈他要從電影界退休，把吉卜力交給近藤這些後輩動畫人才。無奈近藤在1998年初突然死於腦動脈瘤，得年47歲。宮崎的退休計劃也就泡湯了。

隔壁的山田君（1999）

本片由高畑勳編劇兼執導，根據石井久一漫畫改編，不僅是吉卜力作品的異類，跟市面大多數動畫片相比之下也是非常獨特的。因為原作《隔壁的山田君》是四格搞笑漫畫而非長篇故事。把某些漫畫作成動畫似乎很容易，因為原作的視覺語言中已經包含了戲劇要素，但是西方報紙讀者熟悉的四格漫畫幾乎無法轉成長篇敘事的格式。

四格漫畫的藝術風格似乎也跟動畫不相容：簡單的線條畫面加上誇張的表現方式，與寫實的吉卜力作品格格不入。但是高畑採用了漫畫的線條畫風加上水彩的色調，再用電腦加工，作出了一部由長短不一、爆笑或平實的片段所構成的電影。就像查理‧舒茲的《花生米》漫畫轉變成無數的電視特集。本片堪稱媒體轉換的罕見成功之作。

劇中的家庭成員非常典型：父母、小孩、岳母大人加上寵物小狗。某些角色講的是關西方言[10]。孩子們（國中的兒子與小學三年級的女兒）的學業平平。爸爸是上班族，是公司裡的小主管

（hancho，領班[11]）。劇中有場婚禮，爸爸本來應該在接待處致辭，他花了好幾天準備講稿，卻在當天帶錯了稿子，結果只好即興瞎掰。

如果這部片有什麼主旨的話，那就是這一段了。我們可能做好計劃、努力準備、盡力而為，結果仍然一蹋糊塗。但是我們必須振作起來，盡量鼓起自尊繼續向前走。這對任何國家都是寶貴的一課，對經濟蕭條的日本尤其受用。

神隱少女（2001）

這部宮崎編劇兼執導的最新作品打破了《魔法公主》與《鐵達尼號》票房紀錄，使宮崎駿重回日本最賺錢的製片家寶座（至少維持到2001年聖誕檔期《哈利波特：神秘的魔法石》風靡日本為止）。

本片的日文標題《Sen to Chihiro no Kamikakushi》又是個指涉雙重身分的雙關語（英文版標題是《Spirited Away》）。千（Sen）是女主角名字千尋（Chihiro）第一個字的另一種發音，也就是說，千是一個人，千尋又是另一個人。千尋是宮崎駿心目中常見的現代日本10歲小女孩：見多識廣、冷漠、缺少對生活的任何熱情。她的父母開車來到一個隧道口，全家從隧道另一端走出來之後進入一個另類實境，變化就這麼發生了。那兒是一家專門給眾神、妖怪與女巫鬆弛身心的大澡堂（《龍貓》中的小煤灰也有出場），建築風格類似19世紀末期的明治時代。千尋的父母擅自吃了用來祭神的食物，結果被變成豬，只有千尋（亦即被湯婆婆堅持改名的千）能解開魔咒救回他們。

這個故事很像荷馬的《奧迪賽》，至少人被變成豬的橋段很像，但是宮崎駿對於典故運用仍然有自己的一套。本作顯然直接源自《雀之宿》之類的民俗故事，描述魯莽無情的行為帶來可怕的懲罰。但是主旨可不僅如此。宮崎認為：「《頑石山》[12]與《桃太郎》等故事已經失去了說服力……兒童正在喪失文化的根，被高科技與廉價工業產品包圍。我們必須告訴孩子們傳統文化有多麼豐富。」[13]但是不僅是小孩，宮崎同時開玩笑說，「當現代的日本神明也很辛苦。」他們和日本孩童一樣面對眾多的娛樂消遣和高科技玩具。雖然本片的目的是救贖日本的10歲小孩，或許也能順便救贖

[10] 關西方言（關西弁）主要在大阪地區使用，語調比全國性電視台與東京地區使用的標準語粗俗一點、活潑一點。

[11] 這個字是美語「首領」（head honcho）的語源。韓戰期間駐日的美國大兵把這個字彙帶回了美國。

[12] 這是個相當陰沉的童話故事，描述一個農夫收養了一隻兔子，後來一隻浣熊殺害了農夫的妻子，兔子（應該是出於孝順的精神）幫他報仇的經過。詳情請參閱 http：//jin.jcic.or.jp/kidsweb/folk/kachi/kachi.html。根據藤島康介漫畫原著改編的OVA《逮捕令》的某一集，東京女警官來到一家即將上演類似情節的幼稚園。

日本的八百萬神。

文化隔閡並不必然妨礙西方觀眾理解並享受本作。雖然文化上的專有名詞難免失真，但故事的基本架構翻譯得很不錯。我們全世界的大人肯定也像日本小孩（或是日本神明）一樣，亟須從各種玩具中獲得救贖。

本章最神奇的一點就是，雖然看來篇幅很長，可是還沒有結束。吉卜力工作室仍在繼續製作意想不到的美妙作品。沒有人能從《風之谷》猜到《紅豬》，或從《心之谷》猜到《魔法公主》的題材。

說到這兒，2002年吉卜力推出《貓的報恩》已在各國上映。這部片乍看像是《心之谷》的續集，兩片都是由柊葵漫畫改編，也有些重複出現的角色。但是《貓的報恩》主角是個完全不同的女學生，描述她探索貓族的秘密夜世界。野見裕二負責這兩部片的配樂，導演則是森田宏幸。森田曾經參與一些吉卜力作品與一部《天地無用》劇場版。宮崎駿只掛名《貓的報恩》執行製作。

沒有人猜得到宮崎駿什麼時候真正從影壇退休。他曾說《魔法公主》是最後一部，後來卻又做了兩部新片，而且還在計劃其他新作品。（譯註：《霍爾的移動城堡》）筆者就不妄加猜測了，總之一切等待都是值得的。

⑬ 根據www.nausicaa.net/miyazaki/sen/proposal.html刊登的宮崎駿專訪。筆者無意對宮崎先生不敬，但是若說《桃太郎》等故事本身喪失了說服力，應該是比較正確的說法。本書的前提是民俗傳說故事的面貌必須隨時代演變以維持其說服力，而宮崎駿作品已經證明了他運用舊材料以符合現代需求的能力。

美少女戰士現象

愛！勇氣！同情！水手服！

你是否也曾懷疑為什麼
以日本青少女為目標觀眾的動畫能夠風靡世界，
受到歐美亞洲各國影迷的熱烈歡迎？
答案就在這裡。

武內直子在1992年之前，只是幾百個努力想以獨特作品冒出頭的少女漫畫家之一。她在1986到1991年間幫《好朋友》雜誌畫過幾部成功的作品，創造出一個以女學生為主角的系列《代號水手V》（Code Name Sailor V）。這位超級英雌有一些缺點，不過以14歲小孩來說並不奇怪。然而武內的下一部作品主角更加偏離了傳統英雄模式，強調其性格缺陷；於是一位貪睡、愛吃、愛抱怨、笨拙的愛哭鬼出場了：月光仙子。她除了扮演世界救星，還要抽空做功課、交男朋友。

為什麼《美少女戰士》會成為國際暢銷鉅作？動畫版當然對人氣度有一部份貢獻，因為即使是（對熟悉動畫者而言）比較單調的場面也饒富趣味，重點場面更是傑出。不過優良的視覺效果在此時期已經不新鮮。這不足以說明理由。讓動漫畫版同時上市是個大膽的商業手法——大膽，但並非史無前例❶。所以這也不是充分的理由。

《美少女戰士》的崛起跟網際網路興起同時發生並非巧合。一般的動畫迷，與本作的影迷，終於有了一個全新又寬闊的場域來交換心得，推波助瀾。但這件事本身亦非答案。

有人把《美少女戰士》跟目標觀眾群大致相同的美國影集《魔法奇兵》（Buffy the Vampire Slayer）做過比較，視為實踐女權幻想的主要範例。但是這個論點也可套用在其他美國影集，一路追溯到美國廣播公司六〇年代情境喜劇《神仙家庭》（Bewitched），這部影集當年在日本很紅，帶動了「魔法少女」風潮，衍生出後來的《美少女戰士》。但事情一定沒這麼簡單。

本作全名《美少女戰士Sailor Moon》，是第一部在西方播映的日本少女動畫。之前也有些用來平衡《飛車小英雄》（Mach Go Go Go，英文版《Mach Racer》）、《聖戰士》（英文版《Voltron》）與《超時空要塞》（英文版《Robotech》）等陽剛味的作品。例如Nickeldon Cable Network播出了比較溫和的《貝兒與賽巴斯汀》（Belle and Sebastian）、《小蜜蜂瑪雅》（Maya the Bee）與聖修伯里原著改編的《小王子》，可是這些作品的目標觀眾群仍是小學生，而非青少年。

《美少女戰士》在各方面都完全符合手塚大師《寶馬王子》的公式。它在戀愛與打鬥之間求得平衡，經常利用搞笑橋段作為兩端之間的接著劑。（比較參考，《地球守護靈》也有很多動作與戀愛戲，但是動畫版幾乎完全不搞笑。而《夢幻遊戲》〔Fushigi Yugi〕的笑料對西方觀眾比較難懂，因為它的笑點不是來自於角色的先天缺陷，而是靠可愛的SD造型。）幽默要素對於推展劇情也有很大的幫助，所以美少女戰士們不必對任何人造成任何傷害就擁有權力。筆者認為，本作在國際走紅的理由正是它兼具

了幾種題材類型的優點。

月光仙子出場

故事發生在現代東京真實存在的麻布十番社區。月野家族住在這裡，成員包括父母、女兒小兔、弟弟。小兔算不上什麼模範角色：她經常上學遲到，懶得讀書而苦於成績低落，愛吃零嘴又常跟弟弟吵架。在動畫界悠久豐富的「魔法少女」主角傳統中，月野兔似乎肯定不是優先人選——直到某天她遇見一隻額頭上有弦月記號的黑貓。這隻黑貓叫她保護朋友娜露以幫助她逃離怪獸的攻擊。遵照傳統，她必須說出一串特定台詞才能變身成……有超能力的笨拙愛哭鬼。所有的缺點維持不變，但是她總有辦法逢凶化吉。然後她發現一切都不是巧合，整件事起源自一千年前的月球上……

本章的標題借用自美國作家麥納利（Terence McNally）的舞台劇劇本，雖然美少女戰士劇情跟愛滋病（麥納利劇本的主題）風馬牛不相及，劇本標題中的美德仍可以簡化成三個詞彙以解釋《美少女戰士》。

愛

青春期女孩的世界本身就是個魔法的國度：很少人想到這個人口統計上的現象似乎來自宮崎駿的電影。不管發生什麼事，女孩的性徵／情竇初開此時正要發生，多年來無數動漫畫作品都在談這件事，有些比較純真，有些幾近色情，偶爾是介於其間的灰色地帶❷。其實在1995年《美少女戰士》第四季播出時，有一段十五分鐘的電影特集觸及了美少女戰士之一的戀愛覺醒，那就是古板的書呆子水野亞美。

小兔的覺醒發生在故事的一開頭，事實上，她出糗的經驗可豐富了，先是被經營電玩遊樂場的帥哥（元基）吸引，接著愛上較年長又有點神秘的地場衛。起初阿衛對小兔不假辭色，從她的成績到髮型批評得一文不值，後來兩人發展出不僅僅是打擊邪惡的同伴關係（他化裝成傳統的蒙面英雄：燕尾服蒙面俠）。原來小兔是月球公主Serenity的投胎轉世，阿衛則是地球王子Endymion的轉世。他們一千年前是情侶，但是碧雅皇后的軍隊粉碎了他們的幸福，他們在20世紀的東京重逢乃是宿命的安排。正如主題曲歌詞所示，「誕生於同一個國家

❶ 請參閱Lee Brimmicombe-Wood與Motoko Tamamuro合著的〈Hello Sailor！〉一文，《Manga Max》第19期（2000年8月號），第30頁。可看到「漫畫＋動畫＋商品」聯合行銷計劃如何孕育出《美少女戰士》的詳情。

❷ 因此動畫（與大多數日本流行文化）在西方招致了某些惡評。對年幼處女的喜戀心態被稱作「蘿莉控」（rorikon），乃Lolita Complex的簡稱，源自俄國作家Vladimir Nabokov描寫成年男子迷戀少女的異色小說。話說回來，美國電影《美國心玫瑰情》（American Beauty）中也有類似的主題，所以並非只有日本人有蘿利控傾向。

Sailor Moon

名字有什麼含意？在武內直子的《美少女戰士》裡，含意很多。幾乎每個角色的名字都有多重意義。以女主角為例，她的名字照日本方式把姓氏放在前面，是Tsukino Usagi。這個名字字面上也可以譯成「月亮上的兔子」，暗喻中國傳到日本的傳說：月球上隕石坑的影子不是人臉（西方所謂the Man in the Moon），而是一隻兔子的側影。有人說這隻兔子（玉兔）持有道家方士求之不得的不死仙藥。另一個比較世俗的說法，認為兔子是在搗米做麻糬。無論如何解釋，小兔身邊充滿了兔子形象，尤其在漫畫版中。同樣的狀況也發生在她四個戰友身上。她們的名字各自呼應擁有的魔力，以及與魔力相關的行星：

水野亞美　mizu=水／水星仙子（Sailor Mercury）
火野麗　hi=火／火星仙子（Sailor Mars）
木野真琴　ki=木／木星仙子（Sailor Jupiter）
愛野美奈子　ai=愛／金星仙子（Sailor Venus）

為什麼西洋神話的眾神之王朱彼特（Jupiter）會跟木頭有關？因為西洋天文學傳入日本之前，日本星象家依照中國天文學把Jupiter稱作木星。對日本人來說，木星仙子使出橡樹攻擊非常合情合理。以此類推，Mercury是水星，Mars是火星。

唯一例外的是金星仙子，她是從《水手服代號V》直接移植到《美少女戰士》的舊角色，她的星球含有西洋神話的潛在意義，首先當然是愛與美的維納斯（Venus）女神，所以她用的繩索武器叫做Venus Love-Me Chain。

連反派也大玩命名遊戲，他們幾乎全部以礦物、寶石、地球上的自然元素命名。所以美少女戰士要跟綠寶石（Beryl）、紅寶石（Rebeus）、翡翠（Emeraldas）、陶土（Kaolinite）等作戰。第一季裡還有黝廉石（Zoicite）、硬玉（Jadeite）、孔雀石（Malachite）、軟玉（Nephrite）等。英文版把最後一人的名字拼法改成Nephlite，顯然是弄錯了。

的／奇蹟般的戀情」（Onaji kuni ni umareta no/Miracle Romance）。

勇氣

勇氣跟小兔實在很難扯上關係。她只要忘了帶午餐就會驚慌，怎麼看也不是一大批造型荒謬、超現實的怪獸的對手。這似乎正是重點所在。小兔無法改變自己前世是月球公主的事實，她受困於宿命，必須鼓起勇氣去做她該做的事（說穿了就是盡責任的另一種講法）。總之

這對觀眾是比較務實的一課——我們不太可能繼承什麼超能力，但是每個人都會遭遇不知如何解決的困境。

同情

某些動畫英雄作品（例如《強殖裝甲Guyver》）中的反派沒有具體的人格，甚至沒有真實姓名，他們的功用只是依序出場然後迅速被打倒。這樣子就不太容易突顯好人yasashii的精神。《美少女戰士》裡有兩種反派：奇形怪狀的怪獸

與會思考、有感情的人類。他們或許不是地球人，又會做出很邪惡的事，但仍然具有人性。隨著劇情進展，並非所有壞人都被消滅，有些甚至獲得救贖。賦予反派七情六慾在動漫畫中很常見，但在西方則是絕無僅有。

舉例來說，第一季有個令人難忘的橋段：陰錯陽差之下，碧雅的爪牙之一軟玉（英文版用了個荒謬的肥皂劇名字Maxfield Stanton）認為小兔的朋友娜露（英文版為Molly）就算不是月光仙子本人，也一定跟她關係密切。於是軟玉假意對娜露示好。後來因為娜露替他抵擋了月光頭帶致命的攻擊，他被娜露自我犧牲的精神所感動。

娜露的同情心改變了軟玉的心態，後來娜露說了個笑話，他笑了。這種事在過去絕無可能，但是愛情使他擁有了人性。為了怕他投靠敵方，碧雅只好派出其他爪牙去殺軟玉。根據少女漫畫傳統，他的死法非常簡潔淒美。軟玉在星光下溶解，飄升到夜空中。這時娜露發出痛苦的哀嚎，對於年復一年看慣喜劇收場的觀眾肯定是新奇、意想不到的發展。這或許不是西洋文學傳統的經典悲劇（像《伊底帕斯》或《哈姆雷特》），但是觀眾（從許多方面來說）藉由劇情踏出難忘的一步，被帶到一個更寬廣的世界。

死亡甚至不必然是宿命影響事態演變時的要素，如同《美少女戰士》第一部劇場版所示。在這部字幕版發行之前被西方簡稱為「the R movie」的影片中，片頭是宛如楚浮（Francois Truffaut）電影風格的回憶場面。當時7歲、穿著睡衣的阿衛站在屋頂上，送一朵花給另一個男孩，然後對方逐漸消失在空氣中。

鏡頭轉到一座植物園，小兔與阿衛出來渡假（順便尋求一些戀愛的隱私），其餘的美少女戰士與小小兔❸在旁邊偷窺他們。這時費歐雷（即阿衛回憶中的朋友）回來打斷了他們。費歐雷如今已經長成一位美少年（因此片中有一些懷疑阿衛是同性戀的輕微搞笑）。後來觀眾發現事實上費歐雷是外星人，他獨自在宇宙中漂流，來到了地球，發現一個跟他同樣寂寞的人：剛因為車禍而痛失雙親、正在住院的地場衛。後來阿衛送給費歐雷一朵花當作友誼的紀念，當費歐雷回到太空中（他不能在地球上無限期存活），他承諾會帶花回來送給阿衛。

不幸的是費歐雷被「仙妮安之花」附身，把它帶回了地球。這種有感情的花卉改變了他的心態，害他認定小兔要拆散他與阿衛的交情，於是費歐雷企圖殺死月光仙子。這時觀眾看到了最神奇的劇情轉折。還記得片頭中阿衛送給費歐

❸《美少女戰士R》從30世紀引進了一個新角色：長得很像小兔與阿衛的小小兔。其實她是小兔與阿衛的女兒（應該說是小兔與阿衛在未來投胎轉世之後生下的女兒）。小小兔在劇中一直想請美少女戰士們回到未來幫她解決一些問題。

雷的花嗎？花是從哪兒來的？當時有個4歲女孩走進阿衛的病房送花給他，她媽媽剛生下了一個弟弟。沒錯，月野兔就是當時送花給阿衛的人，這朵花被轉贈給費歐雷，所以費歐雷欠小兔一份恩情。對「恩」的信仰迫使他必須放棄殺害月光仙子的計劃。

劇情的對稱面更加精采。起先，阿衛想吻小兔，她也噘起嘴等待。但是阿衛發現有人在偷看，就退縮了。最後小兔奄奄一息，為了把自己跟朋友們送回地球，生命力幾乎耗盡。費歐雷做的最後一件事表現出他的同情心，為了針對仙妮安之花事件贖罪並且償還恩情，他救了月光仙子一命。費歐雷拿出象徵自己生命的花，阿衛從花瓣上吸取儲存生命力的露水餵給小兔，用這一吻圓滿解決了一切。真是典型的少女作品啊。

還有水手服……

美少女戰士的服裝很像日本國中與高中女生穿的水手服，源自英國海軍制服，但是在款式與顏色上稍作改變以顯示不同學校。我們初次看到木野真琴（後來變成木星仙子）時，她的制服跟片中其

❹ 「……在日本凡事考慮到TPO是很普遍的，就是時間（time）、地點（place）、場合（occasion）。如果一個人的服裝符合這三件事，出糗的機會就能大幅降低。時代改變了，這些規矩不像過去那麼嚴格，但是日本歷史上向來重視穿著合宜、又習慣把上流社會當作TPO的範例，所以服裝規範在日本應該仍會維持其重要性。」（摘自 http://www.marubeni.co.jp/english/shosha/cover68.html）

他學校的都不一樣。因為她打架而被先前的學校開除，但她仍穿著舊制服。

話說明治時代，日本仿照歐洲各國制度改革國內的教育體系，公立學校開始要求寄宿。專收皇族與貴族子弟的私立學習院大學（當時尚未男女合校）是第一所要求穿制服的學校。這種制服款式（一直排鈕扣到領口）是根據普魯士軍服改良而來。全國的其他學校隨即仿效貴族的做法。1885年，學習院開始禁止學生騎馬或搭馬車上學，於是書包變成了必要配備。隨後日本各小學也模仿了這個做法。此後日本學生的服裝就大致維持不變，直到近幾年在不起眼的細節放寬了一點：例如默許女生穿上時髦的白色泡泡襪。但是制服仍然要穿，且成為逐漸演變的TPO與自我表現融合的一部分。❹

聖天空戰記

兩個原本不該交會的世界——地球與蓋亞——交會了。
本作同時也是少年動畫與少女動畫的融合，而且成果好得出人意料！

動畫業界花了好些年才發展到劍與魔法的奇幻類型，但是（就像日本汽車工業）一鳴驚人，迅速地製作出許多傑出的作品。有些比較嚴肅（《羅德斯島戰記》，1990年），有些強調搞笑（《半龍少女》，1993年、《秀逗魔導士》，1995年）。1996年的《聖天空戰記》日文原名是「天空的艾斯卡弗洛尼」（Tenku no Escaflowne），就像片中的主角機械人艾斯卡弗洛尼一樣，堪稱魔法與科幻的傑出融合之作。從另一方面而言，本作中更重要的融合是故意嘗試揉合少年與少女漫畫的各種要素。我們無法確定這是否為經過精密計算之後刺激收視率的手法，但是產生的史詩故事確實讓本作成為九〇年代最佳（無論動畫或真人）電視影集之一。

逃命！

女主角神崎瞳住在東京西南方約30哩的海濱都市鎌倉，是個高中女生。她的主要嗜好有兩項：短跑訓練與塔羅牌算命。她是跟祖母學會玩塔羅牌的，此外祖母也給了她一條傳家之寶的項鍊。觀眾在第1集就能發現這條項鍊的特性之一：當它自由擺動的時候，從左到右的時間剛好整整一秒。

神崎瞳喜歡上了指導她短跑、同屬田徑社的學長天野。天野非常優秀，在故事一開始，他正要出國去留學兼受訓。小瞳約他放學後碰面，要進行最後一次指導與初吻（如果告白成功的話）。但是在訓練中發生了怪事，小瞳正前方的跑道中央突然冒出一個少年，穿著類似中世紀款式卻有現代化配件的服裝。事出突然，小瞳來不及止步或躲開──但是兩人並未撞在一塊，而是她穿過他的身體，彷彿他是鬼魂一樣。少年消失後，小瞳與天野都決定讓小瞳再跑一次。這次，這個名叫梵法內爾的少年又出現了，而且還伴隨著一頭巨龍。梵使盡渾身解數把龍殺死，從牠體內挖出一顆有生命的寶石，帶著它（還有無意中被捲入的小瞳）回到他所屬的世界──蓋亞。蓋亞是個繞著地球與月球運行的神秘行星，一般人的肉眼看不見。原來梵是蓋亞的一個王子，想利用寶石來驅動他的強力武器：融合飛龍與巨大鎧甲、名叫艾斯卡弗洛尼的戰鬥機器人……

好事多磨

《聖天空戰記》大約花了五年時間籌備，有一段時間幾乎要胎死腹中，永不見天日。然而，花費掉的長時間與參與人員的努力把它琢磨成了我們所見的特殊風格。❶

本作最先是由參與製作過《超時空要塞》的河森正治提案。他到尼泊爾旅行之

❶ 以下許多資料摘自Egan Loo著的〈Vision of Escaflowne〉一文，《Animerica》第8卷第8期（2000年9月號），第6頁。

後，啓發了關於魔法與宿命的故事構想。他跟BANDAI Visual（當時這家玩具廠商已經成立了自己旗下的動畫製作公司）的製作人高梨實合作，發想各種概念，採用了亞特蘭提斯大陸與百慕達三角洲的傳說。在這個階段他們也決定，爲了耳目一新，主角要設定成一個女性。參與過《羅德斯島戰記》的結城信輝負責角色設計，Sunrise公司獲選爲執行單位，預定製作成39集。

不料結城的設計在初期遭到（剛結束《機械巨神》OVA的工作、獲選爲導演的）今川泰宏的質疑。今川參與本作的時間並不長，後來又轉往製作《機動武鬥傳G鋼彈》去了，但是他在離職之前創造了「escaflowne」這個字，據說字源是「飛升」（escalation）的拉丁文。

沒有導演，Sunrise公司只好暫時擱置這個計劃，同時河森正治也跑去做其他工作。直到兩年後Sunrise才想起這個作品，這次他們的導演人選赤根和樹成爲轉捩點。

赤根和樹決定把少女戀愛漫畫的要素加進《聖天空戰記》。他想要開拓這個作品的觀眾群，借用了當時正在播映而且大紅大紫的《美少女戰士》來支持自己的論點。他的決定反映在最終的角色設計上：騎士們更像美少年，女主角也不再是長髮、前凸後翹、戴眼鏡、永遠搞不清狀況。小瞳變成了短髮、細瘦而且（讓許多影迷至感欣慰地）跑起來像個

真正的運動員，而非《美少女戰士》等作品中的女孩子那樣姿勢彆扭、綁手綁腳的拙樣。

最後的重要人事決策就是聲優與配樂了。菅野洋子爲本作寫了主題曲與插曲，並且與溝口肇分擔配樂工作。這兩人都參與過《地球守護靈》動畫，但是該作跟《聖天空戰記》有個差異：小瞳的聲優採用了配過《水色時代》小角色與《攻殼機動隊》的「重生版」草薙少校的阪本眞綾，此外片頭主題曲也由她演唱。當時年僅16歲的阪本眞綾非常適合這個角色，而且菅野認爲她純眞、感情豐富的聲音正是詮釋主題曲的理想人選。從此阪本的星運扶搖直上，跟菅野合作了一系列歌曲專輯，更不用說還有許多動畫主題曲，包括《庫洛魔法使》、《校園偵探》與《羅德斯島戰記：英雄騎士編年史》。有些歌曲只是普通的芭樂歌，但是也有些技藝高超、詮釋精妙之作，跟坊間大多數作品明顯

不同。

終於，本作可以開始實際開工了，但由於預算短缺，被迫從39集縮短為26集。您或許還記得，1974年松本零士的名作《宇宙戰艦大和號》也發生過同樣狀況，從52集腰斬為26集。這次的解決方式不是從結構完整的原作中刪除次要角色與劇情，而是把同樣內容塞進較短的篇幅，因此讓人覺得每一集都丟出大量資訊給觀眾，但也造成了史詩般的氣勢。

多重版本

《聖天空戰記》即使只有單一版本也算得上九〇年代最佳動畫之一，事實上日本觀眾有多達四個版本可以選擇。本作不僅是動畫和漫畫版同時進行，還很罕見地衍生出兩個漫畫版本。在動畫製作計劃擱置的兩年空檔裡，角川書店（漫畫誌《Comic Dragon》與動畫誌《Newtype》的出版商，曾經出品《鈴鐺貓娘Digi Charat》、《櫻花大戰》、《秀逗魔導士》等動畫）想要創刊新雜誌《少年ACE》。Sunrise公司沒等動畫計劃作出結論，先把設定稿交給了漫畫家克亞樹，結果畫出了一部完全以少年市場導向、充滿暴力打鬥的漫畫。這件事發生在赤根成為新任導演之前，所以書中的小瞳仍然是長髮、戴眼鏡、曲線玲瓏的造型。

角川書店同時通吃少男少女市場的企圖

心並未消失，只是覺得可以用兩本雜誌（而不是一本）達到這個目的。所以1996年開始在電視台播映時，另一部同樣叫做《聖天空戰記》的漫畫出現在漫畫月刊《Asuka Fantasy DX》上。這個矢代讓作畫的版本完全屬於少女陣營，打鬥較少、著重角色的互動發展。主角機器人艾斯卡弗洛尼甚至拖到第10話（最終話）才登場，連載進度配合電視動畫一起結束。

第四個《聖天空戰記》版本則是差點無法問世，因為電視版動畫碰巧出現在日本充滿優秀作品的黃金時代：《福音戰士》剛結束，《美少女戰士》正在走下坡，《庫洛魔法使》與《神奇寶貝》吸走了年幼的觀眾群。諷刺的是，讓小瞳與同伴得以復活的契機是來自外國影迷的好評。美國、法國、義大利、南韓的影迷都深受獨特的劇情與角色所吸引。某家韓國財經公司找上Bandai與Sunrise，共同製作了劇場版的《聖天空

戰記：蓋亞的少女》（2000年）。赤根導演與腳本家山口亮太聯手作出了一部跟原作幾乎完全不同的電影。小瞳在這個版本中比較年長，個性比較毛躁。梵法內爾擺脫了稚氣，比較像是成熟的戰士，貓女梅露露與米雷娜公主等許多角色也是。一部劇場版的篇幅實在不足以探討在電視版中非常重要的宿命主題，於是傾向《少年ACE》的手法，作成了不斷打鬥的黑暗暴力故事。

要說本作有第五個版本也未嘗不可。2000年，福斯電視台無預警地開始在美國播映《聖天空戰記》。這個版本的製作人是薩班（Haim Saban，他曾經把日本舊片內容剪輯編入《金剛戰士Mighty Morphin Power Rangers》影集），結果他做的不只是翻譯而已，而是重新剪接。刪掉了一些片段、加入一些「回憶」以提醒觀眾前情摘要，插播廣告時段增加，結果觀眾更難以專心理解劇情。最糟的是，小瞳的重要性在這個版本被削弱了。受好萊塢薰陶的美國傳統觀念就是無法接受女孩子成為動作卡通的主角。基於同樣的觀念，《庫洛魔法使》在美國也遭到修改，硬是讓第8集才出現的男性魔法使李小狼提前在第1集就出場。

有這麼多掣肘因素，結果可想而知：《聖天空戰記》播映不到1/3就被福斯緊急下檔了。美國觀眾原本有機會欣賞這部日本流行文化的傑作，結果它卻成為另一個水土不服的犧牲品。

情感與理智

這部動畫的寓意可不只是賽跑、塔羅牌、機器人與貓女而已，它的主題是宿命。原來小瞳並非家族中第一個到過蓋亞的人，她的祖母多年之前也來過，留給小瞳的傳家項鍊就是從蓋亞帶回來的。這條項鍊促使小瞳與梵一起來到蓋亞，也是她與本作中真正的反派McGuffin：亞特蘭提斯機器的連繫。

《聖天空戰記》描繪亞特蘭提斯機器的方式很像美國1956年科幻經典《惑星歷險》（Forbidden Planet）描繪克列爾（Krel）機器的方式。這些機器堪稱所有瘋狂科學家的夢想——不需要動手操縱，光憑腦波驅動就可以跟操縱者的心智連接。可是克列爾族人忘了他們擁有文明之前的生活。機器一旦完成，就連接上所有人的脈搏，包括深層本能。（電影中，克列爾機器變成了一個怪物，就像Morbeus博士亂倫愛上女兒Alta同樣可怕。）如果機器功能全部發揮，克列爾族人可能活不過一天。

亞特蘭提斯機器光憑意念就能完成同樣廣泛的改變，多倫卡克想讓他的寨巴克王國稱霸全蓋亞，卻因為小瞳以預知能力干涉而失敗。於是他想以這種機器改變宿命，讓小瞳愛上亞連王子（碰巧長相很像她的天野學長）而非梵法內爾。看起來他曾經有短暫的成功機會。小瞳

忽視塔羅牌的重大警告，開始放棄自己的責任，可是因為宿命的影響力強過任何一個蓋亞人的力量，她終究能夠以日本青少女的善良信念抵抗機器。

動漫畫就像其他多數流行文化，是一種社會制約的機制。猶如克列爾或亞特蘭提斯機器，能把我們的想法、願望與夢想變成現實，無論後果如何；但是這種現實不能偏離主流太遠（否則就會喪失被人們認同而流行的地位）。無論事態多麼誇張，男（女）主角都要設法提出一個能普遍被接受的解決方式。

小瞳正是這麼做的。她的聲音就是觀眾的聲音，認為除了戰爭一定有能夠解決人們爭端的方法，日文yasashisa所代表的種種美德（仁慈、溫柔、體貼……）可以克服一切困難，讓愛征服一切。雖然克列爾與亞特蘭提斯的整體文明幾乎自我毀滅，只要有希望就能帶領蓋亞人民回到正軌。克列爾族人沒有這種文化上的救贖，所以付出慘痛代價。

犬儒主義者可能會說：「這在真實世界可行不通」。相信美德就能使世界更美好嗎？至少美德可以改善動畫中的世界，這就是我們真正需要的：一個相信的理由。

音樂專欄作家麥唐納（Glenn McDonald）在某篇談論日本流行音樂雙人組合帕妃（Puffy）的文章中也有類似的結論：

> 如果她們當下真的能如此愉快，或許我不該再要求她們解釋是如何做到的，或暗示她們其實並不那麼愉快。或許她們需要我做的只是跟著唱，幫著歡慶她們當下發生的事，並且承諾當我處在那個情境時，我也會熱切相信純愛能克服一切而存在。反過來，或許我們需要她們做的只是溫柔、愉快、討人喜歡地提醒我們努力想去感受的感覺。別人是否了解我們為何需要它並不重要，在過程中背叛自我也是不必要的。❷

最佳的動畫總會提供觀眾他們想去的地方、想認識的人物，從拉姆、娜烏西卡、蒂塔船長到怔木天地。這些角色並不存在，所以永遠無法真正贏得他們的戰爭，但是他們的虛擬勝利給了我們一個理由，在此時此地追求勝利的希望。因為在宇宙中的某時某地，或許高中女生的單純情感就足以拯救一切。

本章圖片：Escaflowne《聖天空戰記》© SUNRISE

❷ http：//www.furia.com/twas/twas0339.html。

新世紀
福音戰士

刺蝟跑掉了。導演想自殺。觀眾一頭霧水。洋娃娃死了，
但沒有真的死掉。觀眾嚇壞了。天使發動攻擊。觀眾看得一頭霧水。

若要把1995年Gainax出品的26集電視動畫《新世紀福音戰士》簡化成電視周刊式的劇情摘要，是完全可行的。但是這麼做只會突顯本作不同於其他動畫的獨特性——事實上，它跟所有電視影集都不同。

與天使有約

時代設定是西元2015年。隨著新世紀到來發生了一件重大的災禍：所謂的第二次衝擊，使地球的自轉軸偏移，南極的冰帽溶解，淹死了半數人口。（倖存下來的）人類拼命熬過危機，設法恢復舊文明。這時新災難又來了：天使來襲。這些原文稱作「使徒」❶的天使一點也不像在西斯汀教堂壁畫（或美國電視節目）裡看到的形象，據稱它們來襲之事已經在死海文書中有所預言。使徒是一群巨大的有機體，像摩天樓一樣高大的活機械，擁有包括AT力場（Absolute Terror Field）在內的各種武器。

看到這裡你大概也猜得到。地球大難臨頭，然後有個青少年與他駕駛的巨大機器人（想必是科學家父親留下來的）挺身而出拯救世人。是吧？呃，不盡然。劇中有一批稱作Eva❷的機器人，照例是巨大的有機體，但必須由第二次衝擊後出生的小孩子從內部操縱（理由一直沒有說明）。

第一適任者（First Children）是一個沉默寡言、不擅社交的少女，髮色蒼藍、紅色眼睛（不要懷疑，沒有寫錯），亦即

神秘的綾波零。她名字的意義是零，所以駕駛EVA原型零號機，其身世對任何認識她的人都是一團謎，因為所有關於她身世經歷的紀錄都已被有系統地銷毀。

另一方面，第二適任者的名字與經歷非常多采多姿，就像她的一頭紅髮同樣耀眼。她出生時名叫明日香惣流齊柏林，父親是建造EVA的Nerv組織德國支部的科學家，母親惣流圭子不太適應西方生活。後來丈夫齊柏林先生跟其他女人跑了，大受打擊的圭子企圖殺死女兒然後自殺（shinju，傳統的「謀殺－自殺」模式），但是明日香逃走了。最後圭子上吊自殺，同時毀掉一個被她當作女兒替代品的洋娃娃，完成了象徵性的儀式。5歲的明日香發現母親的遺體後，因為驚嚇過度陷入痴呆狀態長達好幾個月。

❶ 使徒有各種形狀與大小，從不對稱的龐然大物、細菌般的微生物到貌似人類都有。

❷ EVA到底是什麼？是機器人（巨大但是無法自行思考的機械）嗎？如果是有智慧的機器，為什麼還需要駕駛員？如果是機器，為什麼還會暴走（失控）？如果它有類似人類的靈魂，為什麼不直接講清楚？或許就像劇中的人類補完計劃企圖確保人類的進化，EVA與整部作品其實就是動畫從原子小金剛與巨大機器人進化到不明未來的第一步。

❸ 原來的東京在第二次衝擊後因冰帽溶解被淹沒，新的東京位於西南方約50哩的伊豆半島上。目前此地是國家公園，名勝有蘆之湖、幾處溫泉與大涌谷（後來成為劇中一場戰鬥的場地）。附帶一提，第二新東京市是由聯合國在第三新東京市北方約100哩的長野縣建造，主要功能是Nerv的備用實驗設施。

這段期間她父親娶了姓蘭格里的美國女醫師，兩人收養了明日香。所以明日香在劇中的名字變成明日香惣流蘭格里（有時也寫成惣流明日香蘭格里）。她在年僅14歲時就完成大學學業，然後被送往第三新東京市❸。或許出於條頓民族（譯註：德國人）極端膨脹的自尊心，比起安靜的零，明日香可說是非常急躁粗魯。

接著是第三適任者，動畫劇情就從他的出場開始。碇真嗣是EVA計劃司令官碇源堂的兒子，因此兩人和如同《機械巨神》的巨大機器人之間有家人般的關係。如果這對父子之間沒有遺棄情結的話，關係理應更加親密。源堂是在大學時代認識真嗣的母親碇唯，她以研究生身分想出了EVA計劃，然而她在真嗣年幼時死於實驗室爆炸意外，源堂便把兒子託給其他親戚撫養。真嗣被召回只是因為他父親需要一名駕駛員，其實真嗣寧可去任何地方也不願幫父親駕駛EVA。

這點剛好與《機械巨神》相反，劇中的草間大作把巨大機器人當作父親的巨大遺產，以及身為肩負神聖使命的「正義特務」一員的證明。更重要的是，真嗣的自尊心很低落，他願意駕駛EVA的原因只是讓上次單獨出擊、身受重傷而住院的綾波零不必再上陣送死，也讓自己至少對別人能派上一點用場罷了。他的本能反應是碰到麻煩就逃避，被動地逆

來順受，避免任何衝突，經常把自己關在房裡聽一捲標示著「Program 25」與「Program 26」的神秘錄音帶。這是否暗示著庵野秀明全盤放棄敘事架構的本作最後兩集呢？

名字有什麼意義？

日文原名的《新世紀福音戰士》，在英文版變成《Neon Genesis Evangelion》。希臘文的Evangelion意指「福音」。新世紀也可以指「新時代」，NERV科學家對新時代的定義是追求一種能「補完」（提昇）人類的生命型態、使新時代成為地球上所有生命的重新起源，這就是新的創世紀。其實比較貼切的英譯是《Neo Genesis Evangelion》，但是大友克洋的另一部爭議性末日作品《AKIRA》已經用過《Neo Tokyo》名稱，不難理解，Gainax公司與庵野秀明不想讓觀眾認為本作與《AKIRA》有什麼關聯。

但是拘泥於咬文嚼字可能誤導我們偏離標題的意義：「新創世紀的福音」。這是一部關於死亡與重生的科幻史詩，但不是因為第二次衝擊。標題的新世紀指的是如果使徒成功將會（或可能會）發生的事：人類被滅絕，另一批新生物將主宰地球。NERV真的是抵抗侵略的防禦體系一環，或者其實是站在使徒那邊的？或者雙方皆是？

看來本作從《機械巨神》借用了「青少年與機器人拯救世界」的科幻主題、《禿鷹72小時》（Three Days of the Condor）的政治鬥爭，以及《凡夫俗子》（Ordinary People）的心理重建主題，以解釋真嗣在缺乏愛心的家庭與失衡的社會環境中的心態。還有派屈克·麥高漢（Patrick McGoohan）的電視影集《囚犯》（The Prisoner，1963年）那種讓觀眾一頭霧水的特殊敘事架構。

本作的誕生與結束都靠編劇兼導演庵野秀明，他是Gainax的創辦人之一，也是《王立宇宙軍》主力動畫師，參與過《海底兩萬里》（日文標題字面意義是「神秘之海的娜迪亞」，英文版通常寫作《Nadia：Secret of Blue Water》）。這部1991年TV版動畫根據法國作家儒勒·凡爾納（Jules Verne）原著小說改編，畫工很棒、節奏很快，非常傳統。從《王立宇宙軍》到《海底兩萬里》都輕易成功，或許反而讓庵野有點挫折。總之，他在一封奇怪的信中描述《海底兩萬里》與《福音戰士》之間的幾年空檔，節錄如下：

有人說「生活就是需要變化」，我希望在這個故事結束時，不管是世界或是角色都能有所改變，所以創作了這個作品。這就是我真正的心情。《福音戰士》是我頹廢了四年、什麼都不幹之後，全心投入的作品。逃避了四年，就是死不了的我，

❹ 其實漫畫版第1集裡面有這封信的英譯，網路上也有些地方看得到。完整版請參閱http://www.anime-manga-world.de/Evangelion/Tvseries.html。

《福音戰士》對後續動畫的角色設計造成非常重大的影響。神秘寡言的綾波零非常受觀眾喜愛，對某些男影迷而言甚至是性幻想對象。初期的幾集顯示出她的情緒起伏：跟碇司令講話時開心，聽到真嗣許諾老爸時生氣，其他時候神色呆滯。這只是她神秘氣息的一部份，但是許多動畫家似乎認為她的外型是最重要的因素。

紅眼藍髮的組合並非動畫史的首例，《天地無用》的砂沙美公主就是同樣的配色，此外還有很多其他造型更誇張的角色。可是《福音戰士》走紅之後，面無表情的少女（無論是否藍髮）似乎如雨後春筍般在許多作品中冒出來。《機動戰艦》的星野琉璃、《實驗少女Lain》的主角鈴音、《餓沙羅鬼》（Gasaraki）的機器人駕駛員美春，甚至《少女革命》的姬宮安希、《青色6號》住在海底的妙迪奧與《泡泡糖危機：東京2040》的Sylvia Stingray，這些造型的某些要素都與綾波零脫不了關係。

秉持著唯一信念「不能逃避！」的情況下再度創作了這部作品。是想要讓自己的心情表現在影片中而產生的作品。我知道這是一個衝動、傲慢、困難重重的舉動——但這是我的目標。結果還不曉得……因為在我心中這個故事還沒有結束。真嗣、美里、零等人會變成如何，往哪裡去，還不清楚，因為我不知道往後工作人員的想法究竟如何。❹

《福音戰士》在很大的程度上逼迫日本動畫製作人、導演與編劇改變他們的準則。本作是個奇蹟：既傳統又創新，交織著精細的動畫、漫長的靜止鏡頭，甚至只有文字的畫面快速閃爍，讓人幾乎看不清楚。許多劇情細節並沒有明確解決——有些根本沒有交代。這無疑是九〇年代最具爭議性的作品，或許因為爭議太大，庵野被迫做出兩部「續集」劇場版（譯註：《死與新生》、《真心為你》），但是這些新作其實根本沒有解釋原作中的含糊之處。如果劇場版有什麼作用的話，恐怕是帶來更多的謎團。

原本就應該這樣吧。筆者碰巧同意學者伊森‧莫登（Ethan Mordden）的著作《廿世紀的歌劇》（*Opera in the Twentieth Century*，此書的標題或許是最不像討論日本流行文化之作的名字）的觀點。莫登認為所謂20世紀歌劇（動畫）的作者如果回頭修改自己的作品，必然會削弱它：原始的藝術眼光無論有多少毛病，都比事後企圖修補來得強。

《福音戰士》也是如此。這是一部例外與異常、非傳統技法與無法解釋的情節段落的集合體，看起來自說自話，或許又可能寓意深遠。這種作品需要觀眾努力去深入發掘理解。

神道世紀福音戰士？

《福音戰士》的神話典故是最具爭議的要素之一，以猶太－基督教意象貫穿全劇。例如來襲的使徒在死海文書中已有預言。每週播映的片頭畫面都可看到生命之樹的圖形，這是猶太教最神秘的教

派喀巴拉（Kabbalah）的教義之一。生命樹是以圖像來描繪象徵宇宙運作的十個「字母」。喀巴拉教義中也談到利利斯（Lilith）的神話，本作中亦有提及。根據喀巴拉的說法，早在夏娃被創造之前，利利斯（劇中的使徒之一）就被創造出來作為亞當的妻子。劇中又提到朗基努斯之槍（the Lance of Longinus），那是一枝巨大的長矛，可以讓Eva用來對付使徒。可是這個詞的原意是指某個羅馬士兵用來刺死釘在十字架上的耶穌的武器。

可是到頭來，說本作的神話基礎完全出於日本也不為過。根據庵野對背景設定的規劃，起初的第一次衝擊發生在幾百萬年前，造成一個神聖物體分裂為白月（White Moon）與黑月（Black Moon），再各自衍生出使徒與地球上的人類。白月被埋藏在南極的地下，直到第二次衝擊才獲得解放。黑月則是被埋藏在日本伊豆半島底下，也就是後來第三新東京市的位置。

這當然是呼應日本人的創世神話觀點，他們認為太初時代一團黏稠的混合物分開形成輕物與重物，前者為天堂，後者為海，天空則介於兩者之間。因此這也灌輸了觀眾「地球上所有人類皆發源自日本」的宇宙觀，意味著劇中猶太－基督教的典故或許只是表象的裝飾品罷了。本作真正的意義（至少某一部份）其實是高科技版的《古事記》（參閱第一部第四章）。

《福音戰士》有多處提到朗基努斯之槍（但是很少提出解釋），或許它指涉的並不是羅馬士兵的武器，而是天上眾神給伊奘諾尊與伊奘冉尊（神道教中創造了地球的男神與女神）的天矛（譯註：長柄、前端有兩面刃，以天庭的珠寶裝飾）。兩位神祇用它攪拌海水之後提起來，矛尖滴下的水滴形成了「八島之國」的雛形，也就是後來的日本。其餘島嶼都是兩位神祇性交之後誕生的。

基於這個假設，我們可以把真嗣、零與明日香視為伊奘諾尊與伊奘冉尊的眾多

子女，分別代表素盞鳴尊、天照大神與鈿女。眞嗣的社交技能拙劣，偶爾不由自主地勃起，言行就像不受眾神歡迎的素盞鳴尊（雖然不是故意的）；明日香／鈿女一點也不吝於賣弄肢體；在劇場版的最後（不同於電視版結局），零無疑被描繪成類似天照大神的女神。設定資料上也顯示，零是個複製人，在劇中死亡並且重生過好幾次。

筆者並不堅持這個解釋是對的，而且我敢說，庵野、Gainax公司與許多本作影迷也不會。到頭來，本作談的並不是人類的進化，而是幾個青少年的成長與改變（包括美里與加治，他們雖然一把年紀，其實心態也是青少年）。

那麼幹嘛要引用這麼多猶太－基督教典故，而且還經常用得不正確？我認爲本作引用西方宗教的意象正是因爲它們用得不正確也無妨。當流行文化從正面角度提到某個宗教時，通常指的是被主流文化接受的信仰體系。雖然從未明講，而且世界其他宗教也有天使的概念，西方人都傾向認定《天使有約》（Touched By an Angel）影集中的天堂使者最符合猶太－基督教賦予的形象。另一方面，宗教的負面描繪很少觸及主流大眾的信仰體系。早在911事件之前，西方媒體對伊斯蘭教的描繪經常被批評爲不精確，甚至帶有偏見，之後的情況只會越來越糟。

自從16世紀第一批傳教士登陸之後，日本人對基督教的喜愛（至少是它的意象與枝微末節）可說是由來已久。當時，日本貴族認爲戴著念珠或是又大又俗的十字架逛大街是一種時髦。如果你追問他們關於信仰的內涵，恐怕會遭白眼。這種傾向持續到現代，演變成舉辦基督教婚禮的流行風潮，雖然這個國家只有1％人口是基督徒。

這並不是因爲缺乏資訊，關於基督信仰的各種資料在日本隨手可得，但是《福音戰士》的創作者並不想要資訊，他們只需要一種信仰體系以轉化爲造成全球滅絕的合理威脅。神道教與佛教的預言中沒有這麼戲劇化的內容，但是猶太－基督教中有所謂的末世觀點，所以它在日本的作用就像回教或巫毒教在西方流行文化中的作用：一個我們可以投射自身恐懼與懷疑的幻境，同時讓我們宣稱這種神秘的外來信仰幾乎無所不能。

動畫心理分析

死海文書中預告EVA必須迎戰17個使徒，按照預定打完之後，原定的26集只演了24集，接下來怎麼辦？接下來就是眞嗣的心靈重整。他一開始就不太願意當駕駛，只因爲有人保證他不必殺死任何人才上場。當然，即使諸事順利，這也是個很難實現的保證，後來果然有幾個角色遭受了池魚之殃。但是眞嗣受的傷害發生在最後一個使徒（與他年紀相仿、名叫渚薰的少年）扮成另一個EVA

駕駛員的樣子出現時。

當時真嗣的兩難狀況很類似哈姆雷特。如果他服從命令殺死渚薰，就必須為薰的死負責；如果他抗命，地球上每個人都會死。所以他殺死薰，拯救了世界，但是並不表示他心甘情願。畢竟，自從真嗣的媽媽過世後，薰是第一個以各種方式對真嗣說「我愛你」[5]的人。

庵野用高明的前衛派手法混合了過去的歷史、當下尚未透露的資訊、甚至另類現實——故事的「情境喜劇」版本（還加上罐頭笑聲）。真嗣在這個版本中跟典型的父母住在典型的住家裡，跟明日香是青梅竹馬的朋友，在上學途中名符其實地「撞見」綾波零。這時的零正努力避免第一天上課就遲到，表現得跟月野兔一樣，甚至跑步時嘴裡還咬著一片吐司。這是必要的搞笑鏡頭，也是最後兩集給真嗣的主要教訓：他不必妥協於原來的自己，如果喜劇版的真嗣是可能的，他也可以成為其他的樣子。

這引發了一個問題：為什麼？如果流行文化反映出整體社會的重要議題，日本在九〇年代到底發生了什麼事，才需要這樣的訊息？

事情可真不少。20世紀最後十年的一開始，日本的泡沫經濟崩潰了，先前被高估得離譜的房地產價格狂跌，其他資產也一樣糟糕。日本在富庶的八〇年代購買的東西被迫賠本脫手，喪失了穩坐亞太經濟圈龍頭的地位。《福音戰士》首播的1995年，日本度過了堪稱戰敗之後最慘的一年，3月在東京地鐵發生奧姆真理教毒氣攻擊事件，9月又發生了阪神大震災。

庵野說過《福音戰士》發生在一個完全絕望的時代。他指的或許是2015年，也可能是他生命中的低潮（面對過去的成功與超越自我的壓力），或是指1995年的「庵野驚悚劇」（Anno Horrobilis，指本劇）中似乎遭到天崩地裂般衝擊的整個日本。

以上皆是？以上皆非？部分正確？又是另一個謎題？請自行觀賞這部動畫，看看能發現什麼。如果世上有些動畫能發人深省，《新世紀福音戰士》絕對是值得仔細咀嚼的饗宴。

[5] 許多人懷疑真嗣與渚薰是同性戀，筆者認為這只是另一個偽同性戀關係。雖然觀眾並不清楚他們在澡堂裡有沒有發生什麼事，事實是，這不像《風與木之詩》兩個青少年戀愛的狀況。畢竟渚薰是偽裝成人形的最終使徒，因此完全談不上性慾問題，除非是故意色誘。以筆者的少數派意見，渚薰知道無人關愛的真嗣是殘存唯一可用的EVA駕駛員，才故意接近他。愛是真嗣的罩門，渚薰認為如果他宣稱喜歡真嗣，就能夠誘使真嗣放棄（或怠忽）作戰責任，以便達成其他使徒未竟的使命，接觸到亞當。說穿了這又是責任vs.慾望的人性掙扎，否則最終使徒幹嘛偽裝成人類？

本章圖片：Evangelion《福音戰士》TV版 © GAINAX / Project Eva．TV TOKYO Licensed by ANIMATION INT'L LTD.

9 地球守護靈

這是一個名符其實描寫過去與現在的故事：
幾千年前來自遙遠行星的七位科學家，
他們一起工作，他們相愛，他們密謀，他們死掉。
故事結束了？才怪。

少女漫畫的世界是組合各種可能性的愛情故事的大本營——無論本土或國際，過去或現代，同志或異性戀，甚至凡人與鬼神。日渡早紀的《地球守護靈》就是少女類型中一個有趣的排列組合，涉及四度空間（跨越漫長時間）的戀愛。它在1993年製作成6集、各半小時的OVA，同時突顯出把某些類型改編成動畫可能發生的問題。

很久很久以前

很久很久以前，在很遙遠的銀河系，有個叫木蓮的女孩誕生了。她出生時額頭上就有與眾不同的胎記——排列成菱形的四個點——表示她是敬拜莎加林女神、擁有強化靈力的信徒Kiches。其實這沒什麼稀奇，因為她父母也是Kiches。他們的能力結合傳給了木蓮。這正是莎加林教派要求高層人員禁慾的原因之一：Kiches喪失童貞的話就會失去靈力，因此這種超能力並非父母的遺傳，而是女神的恩賜。當然這種規定一定會造成義理與人情的衝突。（而且顯然從前從來沒有一對Kiches想過要結婚。）

木蓮從幼年就顯現出特殊天賦，也就是與自然界溝通的能力——能「聽見」動植物的語言。如果她的生命中有什麼陰影，那就是愛與死這兩個舉世共通的大敵。

木蓮的媽媽在她小時候去世，木蓮被綁架到莎加林姊妹會經營的Kiches專門寄宿學校去。幾年後，死亡再度降臨，這次發生在她朋友（名叫Sebool的男孩）的父親身上。Sebool來自馬戲團藝人的家族，他父親在一次鞦韆表演意外中喪生。木蓮感到非常挫折，首先，這超出她能力的極限，即使莎加林的信徒也無法讓人起死回生；其次，Sebool開始讓她覺得莎加林教派的貞節誓約似乎是件傻事。並不是Sebool有什麼不軌言行，只是他從不讓莎加林姊妹會的Kiches身分影響他對她的感情。她發現被當作女人而非祭壇上的女神看待實在令人愉快。

至少，Sebool直到他父親去世之前都不在意木蓮的Kiches身分。後來他拼命懇求她把父親救活，但這點任何Kiches都辦不到。因此木蓮即使失敗也沒什麼好愧疚的，但是她卻有罪惡感，部分原因來自於她被Sebool所吸引。

之後她帶著自己的疑惑去找教派領袖，領袖告訴她，她的天命是加入位於太陽系第三行星的荒蕪衛星上的KK-101太空站科學隊……

時間跳到現代。因為阪口先生的職務調動，阪口亞梨子全家剛從北海道搬到東京。她是個平凡的青少年，但是開始發生一些不尋常的事。首先，她看護的鄰家7歲調皮小鬼——小林輪居然開口向她求婚。其次，她對動物甚至植物都有一種特殊天賦。最後，她一直作夢夢到自

己曾經是名叫木蓮的科學家與莎加林女神的信徒……

西方人的神話是單線單向進行的：人們出生，過活，最後死亡。善用人生的機會只有一次，如果虛度此生（大部分人皆是如此），只好靠上帝垂憐。而且，原罪的教義使某些人打從一開始根本就不打算自立自強。

但是，如果還有第二次、第三次機會呢？

佛教的基本教義之一就是人們會不斷投胎轉世到地球上，但是不該滿足於此。理想的狀態是超脫，逐一拋棄俗世的慾望，最終擺脫輪迴。問題是，各種俗世的矛盾慾望從各方排山倒海而來，有時根本不可能取得妥協。如果真要捨棄某些東西，通常最先被拋棄的是追求超脫的理想。基地裡的七個科學家，包括木蓮，似乎都對某人或某事物懷有執念。

當木蓮來到KK-101，工作人員裡有玉蘭，以及與他從小一起長大、亦敵亦友的同僚紫苑。以下將討論到的紫苑是個避世、反社會的人，但是本作並未完全顯示出他的社會病理學行為。在漫畫版中，紫苑獲知莎加林教派的貞節誓約之後，強暴了木蓮。這時玉蘭剛好撞見，通知眾人把紫苑逮捕，但是木蓮介入，聲稱兩人其實已經「結婚」，她是自願來找他的。這是個謊言，但是更重要的是：雖然木蓮不再是處女，但事後居然仍保有Kiches的記號。

後來發生了星際戰爭，他們故鄉的星系完全被摧毀，科學家們被迫困守在月球基地。接著基地爆發了瘟疫，玉蘭跟醫官秋海棠密謀讓紫苑注射唯一的抗體樣本。他認為這樣子他與木蓮可以一起死，轉世到同樣的時間地點，並且沒有紫苑從中作梗。

玉蘭只猜對了一半：紫苑不僅比他們晚九年轉世，獨居在月球的期間還發瘋了。世上唯一比瘋子還糟糕的，就是擁有強化超能力的瘋狂7歲小孩。紫苑跟木蓮一樣有靈力。不同的是，Kiches木蓮可以跟自然界溝通，紫苑卻是個Sarches（意即漫畫中所稱的esper——超能力者），同時他還有遠距移物能力。

紫苑像木蓮一樣在童年就發現了自己的能力。他出生在木蓮故鄉星球的衛星上，因為一場毀滅性大戰而成為孤兒。有一次他身陷槍口險境，突然發揮遠距移物能力，把士兵的子彈轉向回去攻擊自己。他雖然脫險，卻認為自己跟濫殺無辜的士兵沒兩樣，因而產生反社會的憤怒罪惡感。莎加林姊妹會試圖矯正紫苑的心態，幫他找了個收養家庭，男主人名叫Lazlo，養了一隻六呎高的大貓Kyaa❶。他們撫慰了紫苑的內心，讓他似乎獲得一個愛與信任的環境，但是

❶ 這裡有個很難翻譯的雙關語。Lazlo曾經解釋這隻（來自其他星球的）大貓叫做Kyaa是「因為每個人看到牠都這麼說」。Kyaa是日文的尖叫擬聲語。

Lazlo與Kyaa隨即在車禍中喪生，頓失依賴的紫苑非常消沉地自我放逐了好多年。他否認莎加林的存在，認為木蓮出現在月球基地是挑戰他尖酸刻薄的人生觀。當他強暴木蓮，他想的其實是在報復女神。

接下來的故事

這個故事被改編動畫之後，變成6集各約30分鐘的OVA。結果視覺效果非常棒，但是其他方面差強人意。動畫觀眾像漫畫讀者一樣，大半時間必須自行解讀這個節奏快速、先後次序交錯的非線性故事。不同的是，（至少美國境內的）動畫觀眾沒有21冊漫畫原著來幫助填補劇情空隙，其中某些空隙還非常誇張：6集OVA完全沒提到木蓮的童年，而且除了直接影響到各角色投胎轉世的劇情之外，觀眾幾乎不知道KK-101基地發生過什麼事。此外動畫版完全沒提到強暴事件。[2]觀眾只看到跟轉世的秋海棠交情良好的田村先生經常出現冗長、看似無關的表情。

有趣的是，解決問題百出的改編版的方式是單獨推出半小時的MV集錦[3]。這些短片結合新舊（多半是新的）動畫片段，告知觀眾木蓮的童年，還有輪／紫苑企圖在東京鐵塔建造的火焰機器的用途。雖然這些資訊多半是暗示而非直接說明，對於解決沒看過漫畫原著所產生的疑問仍然大有幫助。

但是保守地說，某些問題的解答本身也有問題。亞梨子的兩個同學（惊八與一誠）其實是玉蘭與槐的轉世，這兩人在月球基地上發生過短暫戀情。本作真正的反派不是反社會的紫苑或頑劣的輪，而是偽善專橫的玉蘭。他在來生遭到雙重懲罰：他必須眼睜睜看著木蓮與紫苑以亞梨子與輪的身分重逢，而且他永遠無法跟真正喜歡他的人在一起，因為轉世的槐變成了男兒身。

其實這件事並非命運的捉弄。槐雖然愛過玉蘭，卻想要在來世避開玉蘭。她在月球基地上沒多久就發現玉蘭永遠不會回報她的感情。他太迷戀木蓮，以致忽略了槐。轉世的一誠不了解槐的深刻挫折感，直到另一個科學隊成員向他直說。槐想要投胎為男人有個理由：遺忘她對玉蘭的舊愛（反正玉蘭不會愛她）去尋找新戀情。

玉蘭與惊八有些共通點：禮儀適切，永遠說正確的話、做正確的事，絕不會被認為「逾矩」。可是這也有代價。如果玉蘭／惊八想要再找尋真愛，他必須等待此生結束。同時，他對木蓮的執念與

[2] 木蓮與紫苑在死於癌疫之前非常相愛。可是動畫版完全沒交代這段戀情詭異又暴力的發展過程，所以觀眾最好參閱日渡早紀的原著漫畫。

[3] 本作採用的音樂非常特殊，是image music。雖然在原版劇情中沒有採用這些歌曲，但是在這裡用來補充角色的內涵或強調某些情節，並且通常也是作曲家的代表作。

追求完美結局的努力卻造成自己與其餘三人的不幸。

這是個拐彎抹角卻又露骨的觀念闡述：試圖強求生命中沒有的東西可能導致意想不到的後果，而且沒有好下場。大如《聖天空戰記》中的多倫卡克企圖稱霸失敗了，小至本作中玉蘭的三角戀情也失敗了。其寓意非常清楚：不要強求。該發生的事就要讓它發生。這從西方觀點看來或許是消極的宿命論，其實是在強化一個觀念：不管戰爭、戀愛或其他事情，事情該怎樣發展就會怎樣。

如果事情發展延伸到來世呢？

神奇寶貝的大恐慌

10

如果是電玩或卡片遊戲，你真的可以把這些「口袋怪物」放在口袋裡。
但是你也知道，它們現在的商機可不只如此。

1997年12月16日堪稱是所有動畫家的惡夢，這一天卡通出了大紕漏。更糟的是，不只是像《北斗之拳》的血腥暴力或《超神傳說》充滿色情意涵的觸手引發輿論批評那麼簡單。《神奇寶貝》根據流行風潮改編，是一部以小學生為目標、強調可愛、溫馴、無害的動畫。最慘的是這個事件鬧上了國際媒體頭條，讓早已擔憂電視上充斥太多性與暴力的非日本人（尤其是保守的美國媒體影評人）有更多理由對所有動畫抱持疑慮。

第一名神奇寶貝大師：田尻智

從某方面而言，數位化的神奇寶貝遊戲起源於幾百年前[1]。日本鄉下的男童利用身邊任何材料當玩具，包括昆蟲。他們捕捉並收集大型甲蟲，驅之互鬥。這種遊戲很廉價，因為抓野外的甲蟲是免費的，即使住窮鄉僻壤、最貧窮的小孩也能抓到戰鬥用的昆蟲。

田尻智（知名電玩製作人）並不窮，在六〇年代成長過程中亦非住在鄉下，但他故鄉的東京郊區距離市中心夠遠，仍然保有零星的大自然——池塘、森林、草地，以及生存其間的昆蟲。田尻智高中畢業之後，決定不上大學，立志創作出史上最棒的電玩。當時這項新興產業本身剛在成型中，但他創作出的遊戲雛型後來成為全世界的風潮。

那是個虛擬寵物的時代。神奇寶貝電玩其實只是寵物石頭的改良，玩家必須餵食、清理、把屎把尿、陪它們玩——全都只要按幾個鈕就完成。這些動物是液晶電腦顯示、存在於雞蛋大小的塑膠殼中的虛擬物。事實上，曾經紅極一時的「電子雞」（Tamagotchi）就是以日文的雞蛋（tamago）命名。

這是一種奇特的單人電玩遊戲，融合了俄羅斯方塊與褓母動作。每隔不定時間，你的虛擬寵物會嗶嗶叫，你要按下特定按鈕滿足它的需求。如果沒照做，寵物就會生病然後死亡。這使遊戲增添了某種程度的深度，但仍然是個遊戲。而且如果遊戲想要維持人氣，就必須要持續成長進化。

任天堂在1991年推出一種連接線，能讓兩台Game Boy連線，成為田尻智的契機。他把「口袋怪物」（簡稱Pokemon）的概念發展成遊戲原型，靠它在任天堂找到了一份工作。雖然直到1996年這個遊戲才真正完成，但是投入的時間獲得豐厚的回報。適合日本10歲男孩的科技商品或許有所改變，但是基本精神仍在。光靠《神奇寶貝》一個遊戲就讓Game Boy的銷售起死回生，否則它幾乎要被市場上新興的CD-Rom驅動遊戲淘汰。《神奇寶貝》風靡全日本，隨後在美國也造成同樣的轟動。

[1] 以下部分資料摘自Howard Chua-Eoan與Tim Larimer合著〈PokeMania〉一文，《TIME》第154卷第21期（1999年11月22日），第80頁。

玩家一開始要準備兩台載入《神奇寶貝》的Game Boy與一條連接線，這樣就形成類似店頭的大型對戰機台的簡易版。遊戲目標很簡單，讓怪獸們互相戰鬥，隨著經驗累積，戰鬥中倖存的怪獸會進化成新品種的怪獸。遊戲發售時含有150種怪獸，某些玩家很快就玩遍150種，然後發現了田尻智的隱藏機關：其實還有未發表的第151種神奇寶貝，用來犒賞有恆心的玩家。這是故意用來吸引電玩迷、製造宣傳口碑的噱頭。

從電玩遊戲概念中衍生出的電視版《神奇寶貝》動畫，由小學館出資製作，觀眾瞄準小學生。本作核心人物是一群小孩，其中一個（在日本和台灣叫做小智，美國叫做Ash）近乎狂熱地到處收集各種戰鬥用怪獸。旅途中當然會有種種障礙，包括超搞笑的火箭隊。所有怪獸都不同，而且進化之後差異更大，根據其戰鬥經驗變成某些能力特別強的生物。

小智手中的神奇寶貝很少進化，因為一旦進化就失去重點了。這位神奇寶貝訓練師大約只有10歲，手下的戰鬥怪獸也非常像小孩——體型較小，看起來比對手弱。這有兩個作用：灌輸（大約小智的年紀或更小的）觀眾「體型大小並不重要」的觀念，即使是最弱小的小孩子也能有重大貢獻；同時也訴求觀眾群的父母。日本向來熟知自己在世界上的地位：位於火山地帶的葛爾群島，被遠

（美國）近（中國、俄國）不等的大國包圍。這種認知形成於明治維新時代，日本認為自己必須迎頭趕上歐美列強。經過半世紀（1895-1945）失控的軍國主義與戰爭時期，邁入工業化與貿易成長的七〇到八〇年代，至今日本仍然自認是巨人群中的侏儒，任何描述以小勝大、以弱克強（無論對手是哥吉拉、高中幫派首領或是巨大的使徒）的故事都能獲得特殊的共鳴。

神奇寶貝們很少具有明顯的個性，其中最突出的無疑是皮卡丘（Pikachu）。它是一隻又小又可愛的黃色電氣鼠，也是本作與周邊商品的人氣巨星。

本作的收視率非常高，因為它設法跨越了少年與少女的界線。一部分要歸功於加入了女性訓練師（在日本和台灣叫小霞，美國叫Misty）當主角的朋友，另一部份是本作結合了少女漫畫常見的細膩情感。劇中談的不只是戰鬥，善待你的朋友、鄰居與神奇寶貝也是邁向錦標賽的進步關鍵。這是一齣巧妙融合奮鬥（ganbaru）與良善（yasashisa）精神之作，看起來似乎毫無問題……

閃光事件

所以當它出問題的時候，就顯得特別嚴重。1997年12月16日播出的那一集裡，有人向皮卡丘丟炸彈，皮卡丘射出閃電反擊。這種橋段在電視上出現過太多次，都沒有副作用。可是這次的畫面閃

光頻率碰巧引發了約700名日本學童的癲癇症發作。他們大多迅速復原，但有少數人必須住院一夜。

學童的處境還比節目好多了。小學館直接腰斬該節目，又花了四個月時間調查肇事原因。當時任天堂正進行協商要讓《神奇寶貝》（電玩卡匣）進軍美國市場，這次癲癇事件可能造成重大的阻礙。

命名遊戲

據小學館某高層人士形容，另一個阻礙就是遊戲的「日本味」太重。後來，動畫版以角色改名的方式打進了美國——修改得還真不少。大多數神奇寶貝的名字都帶有日文涵義。例如皮卡丘的pika是形容閃電發光的擬態詞；蟾蜍狀、背上有植物的妙蛙種子在西方國家改稱Bulbasaur，其實原名是Fushigidane，日文字面上是「奇妙的種子／真奇妙啊」的雙關語；還有小火龍（Charmander）的原名是Hitokage（人影）。小智的另一個同伴原名是小武（Takeshi），在西方叫做Brock；火箭隊的武藏❷與小次郎則變成了Jessie與James，他們的寵物喵喵（Nyase）變成Meowth，諸如此類。

但也不是所有名字都改了，像皮卡丘就

❷ 根據性別倒錯的動畫傳統，本作的這位女性角色顯然以宮本武藏（1584-1645）為名。宮本武藏是至今仍有刊行的兵法《五輪書》作者，也是號稱日本史上最強的劍客。

沒變，眼鏡蛇阿柏怪（Arbok）也維持原名。其餘隱喻笑點與文化典故就放著不予解釋，例如在某一集主角們來到黑暗市，有兩家神奇寶貝道場在街上比試，分別稱做Yas道場與Kaz道場。日本觀眾一眼就能看出這個玩笑：Yaskaz是打擊樂藝人佐藤康和（Yasukazu Sato）的暱稱。

另一個文化典故跟中國曆法的十二地支（十二生肖）有關，許多西洋人也熟悉這一套。他們或許不知道的是，傳統上五行金木水火土與十二生肖搭配用來紀年（譯註：作者理解可能有誤，天干與地支搭配才能組成年份）。六十年一輪的排列組合中，火與馬的組合仍然被認為具有特殊意義。出生在火馬年的日本女人被視為多才多藝但是脾氣暴躁，無法融入社會（某些例子確實如此）。當動畫中出現白色獨角獸造型、鬃毛與尾巴如火焰狀的「火馬」，日本觀眾就有特殊共鳴。

某些要素太過日本味，既無法刪除又無法解釋，所以卡通劇情就假裝在這個充滿奇妙生物的幻境中，一群穿著同樣外套的烏龜並沒什麼好奇怪的。其實牠們不是普通烏龜，牠們是日本傳統的消防隊，日本小孩看到這一幕都懂得涵義。江戶（現在的東京）的專業消防隊叫做鳶職（tobi-shoku），成形於德川時代初期（1600年代），當時江戶剛成為日本實質上的新首都。政府官員與家眷、僕役不斷擁進這座成長中的都市，住家之

間的距離越來越小，因此火災的機率大幅升高。在鄉下，房屋位置比較分散，一棟房子失火未必會殃及鄰居。但是在江戶，空間越來越少，對付火災的辦法也不多。

當時的對策就是招募特定的消防隊員負責觀測火災、滅火、拆除火場周圍房屋，以免火勢蔓延。這顯然是很危險的工作，江戶政府只好仰賴「雅閣」（gaen）——無業遊民甚至罪犯的集團，成員通常是地痞流氓，反正他們找不到別的工作。

這些消防隊隨著時代的腳步而激增、演變，穿上了繪有代表所屬團體的紋（mon，徽章）的半被（happi，短外套）制服，以便彼此區隔。❸

在某些《神奇寶貝》影集中暗示了這個典故。小智一行人遇見一群烏龜狀、會噴水的神奇寶貝（原名傑尼龜〔Zenigame〕，英文版稱作Sqirtle），看到牠們戴墨鏡就知道他們不好惹。小智的錢龜更戴上誇張的墨鏡，成為牠們的首領。於是小智把牠們組成消防隊，接著牠們穿上同樣的半被，在類似四○年代日本軍旗「旭日東昇」的紅白色背景前擺起姿勢來。

主題晦暗的劇場版

湯山邦彥導演到目前為止執導過三部《神奇寶貝》劇場版。先看電視版再看劇場版的觀眾一定非常驚訝於湯山利用小學館慣用的鮮豔明朗原色，述說了一些非常晦暗的故事。

首先是《超夢的逆襲》。超夢是一隻獨一無二的神奇寶貝，從稱作夢幻（田尻智電玩中的第151號隱藏角色）的神秘物種的殘骸複製而來，並且以終極武器強化❹。如果你看過《裝鬼兵MD》、《風之谷》、《AKIRA》等等描述人類研發終極武器卻無法予以控制的影片，你或許猜得到接下來的發展。超夢一出生，超能力強化的肩膀上就裝配了巨大的晶片，原本被用來服侍某位人類的神奇寶貝訓練師，但是它叛變了，開始製造出自己的複製體。超夢的目標是殺光所有人類與（從它的觀點認為）甘願成為奴隸的神奇寶貝。事情當然沒這麼簡單，直到皮卡丘拒絕與它戰鬥、小智被變成石頭（後來靠神奇寶貝的眼淚復原），超夢才醒悟過來。最後它終於了解「一個人的出身並不重要」，重要的是利用人生做了什麼事。片中沒有任何人提到「因果報應」這個字眼，但是這項佛教教義主導了劇情走向。

《超夢的逆襲》與第二部劇場版《洛奇亞爆誕》（2000年）的主要差異是電腦

❸ 半被（happi）跟快樂（happiness）無關，而是源自日文的「半」（han），因為它的長度只有標準和服的一半。

❹ 強化後的盔甲看起來很像《泡泡糖危機》與《強殖裝甲》中的盔甲。

繪圖的鏡頭變多了，最明顯是在片中反派使用的飛行機器（混合新舊科技，稱作steampunk的風格）。這個反派對某些成人觀眾想必非常眼熟，是個瘋狂收藏家。這個邪惡天才幾乎已收集到每一種神奇寶貝，站上了金字塔頂端，接著他又想要傳說中的火、冰、雷守護神，不是為了收集牠們，而是利用牠們三個捕捉最大最強的神奇寶貝：海洋之王。每次他抓到三隻守護神之一，地球的氣候就越失常。而按照傳統的敘事技巧，事情總要糟到極點才會出現轉機。

但是這裡有個對日本觀眾意義特殊的事。當小智與同伴到達島鍊，劇情進入最高潮，其中一個島正在舉行年度慶典，當地人穿著五顏六色的長袍。可是我們初次看到稍後的祭典女主角的時候，她穿著現代都市便服，還戴了墨鏡。她蔑視幾世紀的傳統，認為只是唬弄觀光客的噱頭。然而當地球本身也受到海洋之王的威脅時，她執行的儀式卻能平息一切。

日本全國各地一年到頭的慶典多得數不清。在這個行動電話與Game Boy氾濫的時代，日本父母一定經常聽到他們的小孩抱怨紀念死者的中元節舞蹈與農業時代的豐收儀式在現代沒有什麼意義。片中的含義是：「這些儀式在過去有作用，在現代也有作用，如果拋棄這些儀式，可能導致大災難。」當然，日本就算突然放棄所有傳統儀式也不會馬上滅亡，但是就不再是原來的日本了。

第三部劇場版《結晶塔帝王》（2002年）呈現給觀眾的是常見的可怕劇情：小孩失去父母之一，另一人也岌岌可危。具體地說，有個小女孩（小美）的父親被身分不明的神奇寶貝擄走。後來女孩獲得一個代理父親，是能夠影響人類心智、毛茸茸的大型神奇寶貝（炎帝）。女孩也獲得一個新媽媽，碰巧就是被催眠的小智媽媽。當然最後這個女孩不僅救回了父親，也救回了母親（這點只在片尾credit有所暗示）。

「我們都活在神奇寶貝的世界」

在某些文化中，模仿不只是一種奉承，而是必然。當某人獲得了重大的成功，總有其他人想根據其模式（至少是眾人認定的模式）搭便車。以《神奇寶貝》而言，許多動畫「參考」它的成功經驗，以及它本質上其實是任天堂電玩的長篇廣告片這件事。但這些仿效之作大多源自漫畫而非電玩，包括《數碼寶貝》（小孩與會進化的友善怪獸）、《庫洛魔法使》（小女孩與友善怪獸加上收集卡片）、《遊戲王》（小男孩與收集卡與魔法對手）。

少數同樣從電玩衍生出的類似作品是《怪獸農場》（1999年，在歐美改稱《Monster Rancher》）。劇中有小男孩、小女孩與住在虛構宇宙的神奇生物。可是這個電玩的機關是在利用CD，任何老

舊CD都可以——把它放進主機讀取，就能「產生」用來戰鬥的怪獸。其實《怪獸農場》的動畫比電玩更受歡迎。

Game Boy版《神奇寶貝》問世已經好多年了，從當時迄今，Game Boy本身也進化過幾次，擴充記憶體、換成彩色螢幕。收集卡片的風潮似乎已經冷卻下來，某些相關網頁也逐漸沉寂，但是電視影集仍然風靡全球，述說著愛心、勇氣與友情的故事。

可是有些西洋影迷仍然想要火上加油。有人真的去搜購出問題的那一集，想要取得閃光畫面來看看會不會癲癇。有人形容它像冒險之旅（卻忽略了製造這種危險的幻覺——而非真的危險，就得花費大把銀子）把它合理化。還有人把它聯想到日本人愛吃有毒河豚的民族性。這些有勇無謀的冒險客們應該讓閃光片段回歸本質：只是隨時可能發生的意外罷了。小學館知道這一點，刪除了有害的片段，然後繼續向前邁進，我們影迷亦當如此。

雲海歷險
出乎你預料

她年輕、強悍，擅長騎機車，槍法神準，
而且把海上抓來的鯨魚當寵物。
這是個動作故事，也是愛情故事，還有一些最養眼的裸露鏡頭。

你或許自以爲聽說過幾個細節就能摸清楚1994年OVA《雲海歷險》是怎麼回事。本作主角是兩個分別爲16歲、17歲的女孩。她們認識之後直到劇終都在一起：裸體在澡堂裡跑來跑去、同床共枕、到山上去看日出（這在日本流行文化中幾乎成了慣例的戀愛前奏），然後在海邊咖啡廳吃早餐。其中一個甚至向另一人說「suki desu」，可以翻譯成「我愛你」。所以這應該是個女同志故事，對吧？許多西方觀眾都是這麼想的。

這個觀點的問題是，suki desu在日本可以表示我愛你，但是不必然表示我愛你。事實上，這是一種表達情感的非正式口語（跟aishite imasu不同），所以譯成「我喜歡你」是比較安全的做法。事實上，艾莉絲說的是「Tita no mono ga suki desho」（「蒂塔，我想我喜歡你。」）當你深入剖析，就會發現《雲海歷險》的重點不是女同志，甚至根本與性慾無關。

不過本作中的裸戲還真不少。這部OVA是由漫畫業界以擅長畫真實比例可愛裸女（和某些動畫中比例含糊、跟芭比娃娃差不多的裸體相較）聞名的漆原智志擔綱製作。先前他曾經製作過一部《希拉樂蒂》（Chirality），也跟吉本欣次導演合作過一部相當無聊、一板一眼的奇幻動畫《極黑之翼：蕾姆妮雅傳說》。相反地，《雲海歷險》一點兒也不無聊。

關於一艘船的故事

開場是一段地下實驗室中的獨白，有個科學家（從身穿白袍看得出來）把他女兒放進一個逃生艙送到地面上，然後被邪惡的將軍（從誇張的巨大墊肩得知，這種仿諷《星際大戰》達斯維德的服裝已經成爲動畫速記符號之一）殺害。接著鏡頭轉到一家渡假飯店。我們聽到一句日本父母都很熟悉的抱怨詞：「Umi ni detai yo！」，意思是「我想去海邊啦！」但是字面上也可以解釋成「我想到海上去」。在這個例子中，後者的意思比較精確。

在一個散落著披薩空盒與大富翁遊戲的飯店房間裡，我們看到說出上面那句話的人：一個裹著床單的褐髮青少女。她打了個哈欠，這時觀眾得到另一個線索，因爲她嘴裡只有兩根獠牙。這並不表示她是吸血鬼、惡魔或是動畫中常見的貓女。在動畫語言中，獠牙也可以表示外星人。所以我們此時並不是在堪薩斯州（譯註：喻《綠野仙蹤》），甚至也不在地球，無論這個場景看起來多像地球。

接著她呼喚她的同伴——小美、妮可、米海爾、巴伯、羅傑，但是他們似乎都不在身邊。她穿衣服時，一封語音郵件開始向觀眾解說劇情。這個女孩名叫蒂塔，她剛才叫的人都是一艘船的船員，而她是船長！這封青少女領航員妮可傳送的郵件告訴蒂亞，既然她睡過頭了，不如順便幫大家帶午餐到船上。另一個

細節：搭電梯的時候，我們發現她口袋裡塞滿了糖果，用來分送其他小孩。這確立了她的良善（yasashii）特質，也告訴觀眾這個叫葉塔的行星絕對不是美國，因為美國小孩從小就被告誡不要拿陌生人的糖果。可是日本國情不同，無論動畫或現實生活中，搭便車都不是什麼危險的事，一般大眾也不會故意傷害小孩，所以幾乎不可能出事。●

蒂塔正把各種雜貨塞進她的機車時，科學家的女兒「撞見」了她——一點也不假。後者正被大批重武裝警察追捕。蒂塔決定幫她一把，拉她上了車，勉強逃離追兵。

可想而知，她們到達蒂塔的船隻茶茶丸（ChaCha Maru●）的時候顯得非常狼狽。她們當然要洗個熱水澡，所以我們名正言順看到兩個裸女置身在一個足以超越日本（或美國）任何溫泉聖地的美妙幻境。她們忙著跑來跑去玩水的時候，妮可與羅傑在一旁想要偷窺她們。信不信由你，這一幕小小的偷窺已經是《雲海歷險》全劇跟性慾關係最接近的一幕。

對觀眾更重要的是，這一幕確立了她們的年齡。在日本的儒家社會，不同的年齡形成不同的人際關係。任何看過日本節目《料理鐵人》美國版的人都知道，這在日本是挺常見的跨類型綜合娛樂，融合了高級美食與摔角格鬥。觀眾可以看到挑戰者們的簡介影片以了解其背景

與專長。不知何故，美國版的字幕總是漏掉日文旁白中的一項資料：參賽者的年齡。

在日本社會中，相對年齡對於確立長幼尊卑的人際關係非常重要。沒錯，17歲的蒂塔比她的新同伴（艾莉絲）年長一歲是很重要的。蒂塔因此成為「老大姊」。作家Cherry寫道：「老大姊型的人物必須在職場、學校或任何地方引導並且照顧其後輩……她必須對比較幼弱的後輩慈祥……大姊在日本是個權威的角色，因為年長就代表特權與責任。●」雖然這兩個女孩在全劇中以平輩相待、彼此直呼名字（艾莉絲從來不稱呼蒂塔「姊姊」），劇情仍然反映出她們的關係。例如蒂塔主動搭救艾莉絲，而且她

● 「許多外國人經常稱讚日本人是最友善的民族，最大的困難反而是不要佔他們太多便宜。」摘自Ian McQueen著，《Japan：A Travel Survival Kit》（South Yarra, Victoria, Australia： Lonely Planet Publications,1981），第35頁。

● 葉塔星跟日本很像的另一個指標是，除了軍艦，幾乎所有日本船舶的名字後面都是「丸」。例如2001年有一艘高職學校的釣魚船愛媛丸被美軍潛艇撞沉。在《星艦迷航記2：星戰大怒吼》中，寇克艦長因為解決了不可能解決的「小林丸事件」模擬考而在星艦學院聞名。《相聚一刻》初期某集，有艘小艇叫做磯谷丸。（說到《相聚一刻》，裡面有位女房客上班的酒吧也叫做茶茶丸。筆者無法確定這家酒吧跟蒂塔船長的船有沒有什麼關聯。）

● Kittredge Cherry，《Womansword：What Japanese Words Say About Women》（Tokyo： Kodansha International,1987），第16-17頁。

擁有整個水上樂園──其實，她擁有整艘船。

青少女怎麼會當上船長，還有船上怎麼會有這麼誇張的娛樂設施？我們會發現蒂塔是六年前在海上失蹤的茶茶丸前任船長的女兒。她跟父親一樣是「寵物店獵人」，專門捕捉海中的野生動物賣給別人當寵物。如果你的船必須在葉塔星的海洋（由氣態雲層而不是液態水構成）航行以追捕鯨魚、鯊魚、鰻魚與其他大型海洋生物，這艘船當然必須很大才行。澡堂是建造在一個很少用到的貨艙中，裝載鯨魚都綽綽有餘。這時，女孩們漸漸彼此熟悉，船上的三個成年人（小美、米海爾與巴伯，至於黑人羅傑似乎是介於成年與未成年之間）看到當地報紙推測艾莉絲應該已經跟父親死於實驗室爆炸。她們發現自己可能陷入了棘手的政治風暴⋯⋯

接下來的劇情，基本上蒂塔扮演了路克天行者，艾莉絲則扮演了莉雅公主。在最後一景，蒂塔打倒了歹徒，阻止了末日機器（從艾莉絲父親畢生研發的有益機器改裝而來），消滅了葉塔星所有海軍（過程太過技術性，無法說明），然後請求艾莉絲繼續留在船上。艾莉絲拒絕了，說她要繼續亡父的工作。蒂塔很能理解，因為她自己也繼承了父親的工作。她更加了解了艾莉絲，並且說出當初為何會停下來救她，因為艾莉絲「有種失去父親的少女的哀痛眼神」。

這說明了蒂塔和艾莉絲的友誼基礎與性慾無關，而是一種團體歸屬感。即使這個團體只有兩個人，仍然是個團體。這種歸屬感對於日本人的生活非常重要。她們的關係既不從屬亦無威脅性，更與性無關。（同睡一床？不過睡覺而已。她們雖然剛認識，卻已建立一種特殊關係，只是她們當時還不清楚：她們都是喪父孤兒。睡在一起不是為了性愛，而是相互慰藉。）即使她們置身於一個鯨魚在氣體海洋迴游、還會被當作寵物的異星球，她們做的事跟日本觀眾做的沒什麼不同⋯⋯

士郎正宗
的新約與舊約

人造器官、複製人、機器人——
昨日的科幻概念已經成為今日的報紙新聞。明天又會是什麼樣子？
請參閱士郎正宗的兩部經典動畫。

英國流行文化分析家海倫‧麥卡錫（Helen McCarthy）的《動畫電影指南》從1983年的作品開始介紹。在那之前當然也有動畫作品，但是該年是直接對觀眾零售的OVA產品型態問世的年度。同樣在這一年，有個大阪藝術大學的學生自費出版了一部名叫《黑魔法》的漫畫。

這個學生的名字並不叫士郎正宗。士郎正宗這個名字就像Monkey Punch或藤子不二雄一樣，只是個發表漫畫時專用的筆名，也是他隱藏自己的另一個身分。士郎不像許多成名後活躍於媒體的漫畫家，他寧可躲在聚光燈之外。畢竟他知道士郎正宗一定會成為注意焦點，採取少見的逆向操作手法，從不以士郎正宗的身分出現在公共領域，而使「真正的」漫畫家得以逃離讀者的追逐。

他職業生涯的另一個面向也有點異常：士郎正宗入行的時間相對比較晚。他年輕時專注於運動，直到大學時代才迷上漫畫。他選擇大阪藝術大學的目的不是想研習漫畫技巧，而是想學油畫。可是他的《黑魔法》吸引了大阪的青心社出

版公司社長的注意，邀請士郎正宗往職業漫畫家的道路發展。他的第一部職業作品是《蘋果核戰》，在1988年被改編成動畫，但是他的代表作應該是《攻殼機動隊》，在1995年製作成一部劃時代的劇場版動畫。同時觀賞這兩部作品，對於了解原作者非常有幫助。

舊約：蘋果核戰

太始之初，爰有蘋果。對士郎正宗而言，浩劫之後地球生命的全新開始就是《蘋果核戰》。作者採用舊約聖經中蘋果的象徵是故意安排的，因為在他創作出來的未來大都會裡，人類並沒有從此過著幸福快樂的日子，就像亞當夏娃失去了伊甸園。

1988年，本作由片山一良執導改編為OVA[1]。（譯註：2004年又推出了劇場版。）漫畫版中的許多哲學隱喻被迫割愛，以便把龐大的劇情擠進70分鐘內。不幸的是，剩下的部分像是典型的八〇年代好萊塢電影：一大堆爆炸、槍戰與飛車追逐場面，連配樂都是當時流行的電子合成音樂。當然它還是有劇情的，至少比同時期的席維斯‧史特龍或艾迪‧墨菲的電影有劇情，但是動作橋段就像好萊塢電影一樣掰得離譜。最明顯的例子是：警方霹靂小組人員衝進一個恐怖份子挾持人質的房間，房裡有四個歹徒，警方只開了四槍，全部命中目標頭部，一槍斃命。這就是電影。

其實觀眾初次看見恐怖份子是在一個夢境中。有一名男子在豪華住宅中尋找他的妻子，發現她坐在工作室敞開的窗戶旁，房間看來似乎被搞亂過，鳥籠打開，鳥兒剛被放走了。然後她在丈夫眼睜睜注視下跳出了窗戶。她正要落到地面的瞬間，丈夫冒著冷汗驚醒了，但我們在這幾秒內可以感受到他的驚恐。後來我們才得知這個名叫卡隆的恐怖份子（也是個警察）的動機。那其實不是惡夢，而是他的回憶。

劇情的重點是兩位努力遏阻恐怖活動的警察：年輕女警朵娜與她的搭檔布里亞洛斯。後者的身體大半是機械，看起來活像是一隻巨大的金屬兔子。他們是奧林帕斯市督察總長雅典娜的得力助手，她形容他們「是優秀的警察，但卻是一對怪胎」。他們是被政府幹員瞳從奧林帕斯以外的荒野救回來的人，瞳奉命進行不明「實驗」，目的是把流落荒野的人帶回奧林帕斯定居與工作。

奧林帕斯是從第三次世界大戰後的廢墟中重建的最大都市，市內每個細節都由名叫蓋亞（Gaia❷）的超級電腦協調控制。包括戰車與腐爛屍體等戰時遺跡仍然隨處可見。督察總長最關心的是維持奧林帕斯的秩序，隨時擔心荒野的「不穩定因素入侵」破壞了原有的平靜（事後證明她的顧慮是對的）。

動漫畫中經常出現浩劫後的劇情設定，例如《AKIRA》中從戰爭殘骸重建的新東京，或《泡泡糖危機：東京2040》一場毀滅性大地震後重建的東京，或《福音戰士》裡南極冰帽融解後直接搬到伊豆半島的第三新東京市。在上述與其他許多例子，首都的官僚體系與工業能力或許恢復了，但是對一般民眾仍有許多難以忍受的潛在問題。

這些末日故事都與比較溫和的末日類型故事形成對比，例如《風之谷》，同樣是全球大戰毀滅了大半文明，但是《風之谷》的人類需要幾千年才能復原到簡單的農業生活。《蘋果核戰》的設定比較接近20世紀初期的科幻故事，尤其是孟西（William Caneron Menzie）的《明日世界》（Things to Come）與朗恩（Fritz Lang）的《大都會》（Metropolis），這兩部影片也啟發了手塚大師的早期漫畫作品。

言歸正傳，恐怖份子企圖攻擊一座稱為塔塔洛斯（Tartarus）的金字塔型建築，這個名字點出了希臘神話的主題。希臘神話中的塔塔洛斯是冥界的其中一層，在某些故事中，泰坦族被眾神擊敗之後，宙斯就把他們囚禁在塔塔洛斯，後來這個名字被引申為惡人死後接受懲罰

❶ 本片比《王立宇宙軍》晚一年推出，機械設定是庵野秀明。Gainax也是參與製作本片的公司之一。

❷ 這一點也不新鮮。同性戀OVA《間之楔》中就有部叫做Jupiter的中央電腦，《福音戰士》中也有超級電腦Magi。

的詛咒之地。這座現代化城市裡充滿了古典雕像，督察總長雅典娜的秘書名叫Nike（意為勝利女神），連布里亞洛斯這個名字在希臘神話都有典故，是有五十個頭的巨人。

不過劇中也有其他的重點，就是士郎正宗故意安排的文字遊戲。瞳說她「出生」於塔塔洛斯，其實是個比喻。她是個生化機器人（bioroid），亦即有生命的機器，而塔塔洛斯是製造生化人的地方。這個擬人類的種族「出生」在實驗室裡，在烏托邦式環境中成長，沒有人需要為任何事奮鬥，宛如另一部經典作品──赫胥黎（Aldous Huxley）的《美麗新世界》（Brave New World）──所描述的。

《美麗新世界》像喬治‧歐威爾（George Orwell）的《1984》一樣，是以刻意模糊的未來預言批評現代事物。兩者都批評了史達林統治下寡頭獨裁的蘇聯體制。但是赫胥黎更進一步，描繪一個用生物工程繁衍後代的社會（因此人人可以縱情於性慾），人人像宗教一般信仰消費與Soma（一種低階的麻醉劑）（赫胥黎自己在寫作此書時尚未開始吸食迷幻藥LSD）。最後，書中主角受到外界人士（在赫胥黎書中稱之為「野蠻人」）的啟發逃離了這個社會。

《蘋果核戰》中的社會與《美麗新世界》一樣，在大戰之後決定服從一個結構性的和平。但是在奧林帕斯市，爭鬥尚未結束。恐怖份子企圖同時從內部與外部破壞秩序良好的社會。警方忙著應付恐怖主義，在不明事實全貌的情況下保衛國家。最後，朵娜、布里亞洛斯與卡隆形成一個夥伴關係，不只因為他們是警

察同僚，也因為他們逐漸了解全局。
《蘋果核戰》只有一點點時間暗示到生物工程製造的人類。生化人的行為像人類，應該也自認為是人類。至少瞳與布里亞洛斯是這麼想的，雖然後者的身體是機械。至於探討這些角色如何看待自己的處境，要等到幾年後的另一部作品……

新約：攻殼機動隊

《攻殼機動隊》劇場版發行於1995年，在以視覺效果為基礎的媒體中達成了極佳的成果。這部作品由押井守導演、根據註解繁複的漫畫原著改編，無可避免地會讓初次接觸的觀眾看得一頭霧水。它講述的是未來的人際背叛與日本政客的權力鬥爭，範圍廣及日本內外。新港市的政治是答案也是問題。跟前作不同的是，這次的反派不是恐怖份子，而是外交官與政客。

政治問題在《蘋果核戰》中已有暗示，但是蘋果直到九〇年代才開花結果。現實世界中，隨著泡沫經濟崩潰，政客與企業進行私下利益交換的報導浮上檯面，日本執政的自民黨政客開始發現沒剩下什麼人可以領導國家。似乎沒有人是完全乾淨的，即使掌權的人也傾向於依賴老人政治的網路來施政，結果什麼事也做不成。懷疑變成了猜忌，大眾對政府普遍瀰漫不信任的心態，令那些宣稱有另類出路的人更加活躍，包括末日

教派奧姆真理教與其他「新興宗教」。
《攻殼機動隊》的劇情焦點在外交部的公安九課。這個部門管轄廣泛，負責應付美國的秘密行動、第三世界的流亡獨裁者與（如片頭所示）企圖煽動電腦程式叛變的外國勢力。❸

政府之間的詐術鬥爭意外地衍生出一個多重身份的軟體，原創者稱之為Project 2501，情報員稱之為「傀儡師」（Puppeteer）。不管叫什麼名字，它就像其他科幻作品的程式，吸收了足夠資訊之後變成有自主意志的個體。傀儡師被公安九課的草薙素子少校追捕，同時他也在追蹤草薙，想要尋求政治庇護逃離原創者。草薙少校面對的問題是：她取得傀儡師之後該如何處理它？

草薙少校似乎有所謂的認同危機，她身上95%是機械，但是電腦控制的身體使她在外型上跟血肉之軀的人幾乎無法區分。劇中有一幕很有趣，草薙少校乘船通過新港市的一條運河，經過一家玻璃門面的咖啡店，赫然看到她自己坐在玻璃另一邊。其實那是另一個碰巧跟她採用同型軀體的人，但是這幕無言的邂逅加上川井憲次的陰森配樂，突顯出整體認同與人性的問題。

雖然她擁有強化肌力與感官的身體，仍

❸ 漫畫版中敵人企圖勾結的是商業部長，伊藤和典（Kazunori Ito）的動畫版腳本則是一開始就提到了Project 2501。

是個會死的凡人，也會問自古以來同樣的老問題：我是誰？我存在的理由是什麼？我死後會如何？

古日本的泛靈信仰（後來演變為神道教）提供了上述所有問題的答案：世上萬物充滿了神靈，而且不限於生物。一座山、一塊雕成拱形的木頭、甚至火車頭都可能有神靈附體。[4]

日本也花了好幾百年跟擬似人類的機器和諧共處。德川時代就有人做出了類似活人的發條木偶——機關人形（Karakuri Ningyo）。這些人偶會用托盤端茶，還會點頭鞠躬。把茶杯從托盤上拿起，機械人偶就會停止運作，直到茶杯放回盤上。12世紀的《今昔物語》書中有個傳說，描述一個9世紀的農夫利用類似的人偶灌溉農田。但是當神靈與發條人偶交會，就可能出現問題，例如下一章《非常偶像Key》將看到的情況。

此處真正的問題是，機器看來不再只是機器。傀儡師程式真的有自主意志，或只是設計得像是有自主意志？草薙少校至少得保有多少比例的肉體，才能算是人類？

少校經歷過生化人的性愛、生、死與重生之後發現了答案——在她舊軀體幾乎全毀之後，她跟傀儡師結合，移植進入一副新的機械軀體，重生為一個小女孩。然後告訴同僚們她現在不是草薙素子也不是傀儡師，她要出發尋找網際網路中以類似方式誕生的其他後代。

草薙少校的困境不只是在機械方面。漫畫原著中有一些關於因果循環的精彩討論，動畫中某一幕也確認了一件事：無論是否經過強化，草薙素子少校的核心仍然是個人。在這一幕，傀儡師宣稱它會「擺脫所有限制與軀殼，轉換為更高層次的系統。」然後它似乎隨著天使上了天堂，我們只看到短暫的一瞥。這時士郎正宗畫了一個草薙少校臉部的大特寫，我們（全片中僅此一次）看到了流行文化賦予她的人性證明：她流下了眼淚。

❹ Frederik L. Schodt, Inside the Robot Kingdom：Japan, Mechatronics, and the Coming Robotopia（New York：Kodansha International,1988），第196頁。在手塚治虫漫畫《吸血鬼》的某個故事中，曾經有一幅火車頭被惡靈附身。

非常偶像Key

這或許不是最吵鬧、最暴力或最情色的動畫，
但是《非常偶像Key》絕對算是稀有物種：
它是變種動畫，亦即探討動畫（與其他事情）的動畫。

1994年的OVA《非常偶像Key》的製作動機是慶祝波麗佳音（Pony Canyon）動畫公司成立十週年，如果我們深入了解本作的每個層面，此事更是意義重大。這是一部15集的科幻版「流浪漢」（picaresque）故事，與其他動畫很不同，堪稱導演兼編劇佐藤博暉的精心傑作。（各集長短不同，但是全長總共約九個半小時。）

上述形容的關鍵字在於「流浪漢」（picaresque）。這種文學形式歷史悠久並且極其重要，特色是以諷刺的口吻敘事、不可能的巧合、角色沒有明顯理由地進出劇情、令人目眩的換景（最好是異國的），整體上讓主角（純真的年輕人或是狡猾可愛的惡棍）經歷一場奇遇。在西洋上流社會，流浪漢小說形式的最佳例子或許是法國作家伏爾泰的諷刺小說《憨弟德》（*Candide*）。但是可想而知，這些要素（在某個程度上）在許多動畫中也看得見。Key只是碰巧比別人顯眼一點，遂至鶴立雞群，成為20世紀創造出來的流浪漢故事最佳範例。

解謎關鍵

故事一開場是現代日本的鄉下。話說有個名叫巳眞兔季子（暱稱爲Key）的女孩聲稱自己是機器人。她的外祖父是個出名但有點古怪的發明家。當然她也可能只是精神有問題，其實根本就是普通青少年。無論如何，村裡的人，包括Key的同學都接受了她的說法。某天學校叫她回家，因爲她外祖父過世了。外祖父留下一捲錄音帶告訴她，雖然她是機器人，但是如果她能擁有三萬人的愛與友誼，就可以變成眞人。她不假思索便出發前往東京，希望在那兒成爲像當時最紅的現瀨美穗一樣的頂尖偶像歌手。（據我們所知，Key並沒有任何演藝經驗，但那似乎不重要。）

她在東京的第一夜，正要跟一個A片製作人發生衝突時，突然遇到一個同鄉的老朋友，跟她年齡相仿的女孩小櫻。小櫻跟Key個性完全相反：小櫻聒噪、Key沉默寡言，小櫻活潑、Key沉靜，小櫻強悍、Key順從被動。你一定認爲她根本沒有理由跟Key這麼投緣，甚至自願幫Key尋找當歌手的門路。後來我們才漸漸發現，其實理由很充分：小櫻與兔季子可能是同父異母的姊妹。至於Key的媽媽，那又說來話長了……

故事的結局仍是在家鄉，至少寓意上如此。保守價值觀再次潛伏在一個可能頗爲離譜的劇情中，提供合理化的情境。

村民與觀眾

Key出生的日本田園鄉間，在邁入21世紀的此時幾乎不可能存在——一個偏遠山谷中的百人村莊。她有源自母親、外祖母與世世代代的巳眞家族女性的超能力。❶

這些女性都是當地神道教神社的巫女。

兔季子的媽媽豐子與外祖母富子都被外祖父抓去作實驗，企圖找出控制超能力之道。兔季子出生之後，爲了避人耳目被謊稱是機器人。這一切也是爲了防止Ajo重工的老闆得知她的存在與能力，此人在二次大戰期間曾經找上巳眞教授請他製作機械自走炸彈。

巫女家族、發明家與工業家初次碰面，是當Key的外祖父來到村莊、看到富子的舞蹈時。那不是巫女進入恍惚狀態的狂舞，而是純粹娛樂性的跳舞。她在舞台上作了些傳統儀式動作，用靈力控制一個沒吊線的木偶模仿她的每個動作。爲了研究與企圖控制富子的力量，教授幾乎是立刻向她求婚。

後來發現這些靈力有兩個來源，一個是巳眞家族一脈相傳的歷代巫女血統，另一個是村民對巫女的敬愛與奉獻強化了她們的能力。這也是Key當上巫女與決定當偶像歌手兩者之間最明顯的相對比之處。

另一個關聯更重要。巳眞家歷代女性侍奉的神社是專門祭祀鈿女的。還記得《古事記》裡天之岩戶的故事嗎？鈿女就是跳舞引起眾神騷動，誘出了天照大神，使陽光重現、拯救世界的女神。再說得清楚一點，現瀨美穗歌友會的會長就直接稱呼鈿女是「演藝事業的女神」。

「朋友們，歡迎來到永不結束的表演……」

鈿女當然可以稱作流行文化的女神，這樣子一切就完整了。雖然有個教派領袖說Key應該當他教會的巫醫而非流行歌手，但她的生涯道路不管當巫女或歌手其實都一樣。兩者皆是因爲觀眾的需要而存在，觀眾需要看到某種表演進行，這種表演或許是虛構，但仍立足於傳統的基礎上。當然偶像歌手的傳統沒有巫女那麼久遠，但是觀眾投注的情感是一樣的。無論在神社或音樂廳，他們要看的不只是表演，也是某種奇蹟。

畫漫畫或搞動畫的人，還有觀賞動漫畫的人也是這樣的。無論藝術家與觀眾看到行爲像人類的機器人（《原子小金剛》）或像機器人的人類（《非常偶像Key》），或駕駛機器人的小孩（《巨大機器人》），或開飛機的豬（《紅豬》），甚至像小女生畫圖（《櫻桃小丸子》）或更改老歌的歌詞（《心之谷》）這麼平凡無奇的事——這些事物在某個角度上都是奇蹟。它們或許存在於此時此地，或許存在於過去，也可能從未存在並且不可能成眞。這些畫面就像所有的藝術，只要有觀眾看，自有一股力量。

❶動畫中大多數巫女是少女，而且神力多半是靠遺傳而非訓練得來。更重要的，遺傳通常是指母系血親的傳承。這個概念在漫畫《超能力少女舞》中最爲明顯。（Antonia Levi，《Samurai From Outer Space：Understanding Japanese Animation》，Chicago：Open Court,1996，第127頁）此外請參閱《妖魔獵人妖子》。

《非常偶像Key》劇中的教授看到巳真富子跳舞，立刻向她求婚並且改用妻子的姓。《福音戰士》中的六分儀源堂向碇唯求婚後也改名為碇源堂。美國並沒有這種男人入贅女方家庭、改冠妻姓的風俗，但是在日本文化中並無不可。

日本人把這種結婚方式與贅婿稱作mukoyoshi，這個詞彙結合了漢字的「婿／muko」與「養子／yoshi」。其實現代日本的家庭大多數跟美國一樣，婚後妻子要冠夫姓並且離開娘家，另組新家庭；但是也有個根深蒂固的古老傳統：入贅。如果女方家中沒有男丁，男方可以當「婿養子」幫助妻家傳宗接代。冠上妻姓之後，他就是岳父的繼承人與法定的一家之主。當贅婿的人通常是次子或三子，即使入贅也不妨礙本家傳宗接代（因為長子通常是繼承姓氏與家業的人）。這種針對成人的領養方式在日本仍然很常見。

現在我們就了解《非常偶像Key》不只是關於偶像歌手與戰鬥機器人的精采科幻故事，它也是一齣變種動畫：探討動畫的動畫。這不像森健（Takeshi Mori）的《御宅族錄影帶》（Otaku no Video，八〇年代嘲諷狂熱動畫迷的生活與考驗之作）那麼直接，而是建立一個精妙隱喻，描述藝術（甚至流行文化）作為純娛樂或近乎奇蹟的魔法，或兩者兼具時的影響力。

Ajo在二戰時期企圖控制巳真家族巫女的力量，製造自走炸彈。當時他失敗了，但是這啟發他後來利用巫女的靈力製造戰鬥機器人。這是觀眾在流行文化中發揮影響力的另一種方式。這些影像不一定描繪心地善良、行為高貴的例子，有時候被扭曲成導致負面的結局，或迎合低劣品味與惡劣本能。

幸好，流行文化最糟糕的部分似乎都不會持久。有時候種族歧視、性別歧視、宗教偏見與其他不人道的訊息會出現在文化中，但幸好負面內容很少能造就高明的藝術。它們或許一時造成風潮，但是文化中的大多數人終究會希望聽到其他聲音，使它們走入歷史。

這是連外行人都能理解的，如果他懂得如何解讀與如何欣賞的話。

像這樣的書通常會以參考資料一覽表作爲結尾——例如堪稱「必修學分」的動畫作品名單。但出於兩個重要理由，本書並沒有這樣做。

其一，流行文化的壽命非常短暫。某些動漫畫作品如同曇花一現，不斷有新作等著填補其空缺。想想美國電視圈的例子：任何一年總有二、三十部新影集上檔，只有極少數能夠續拍第二季。即使某些短命的「失敗作」也是嘔心瀝血之作，表演精湛，且劇情扣人心弦，但可能永遠就此消失了——或者幸運的話，被有線頻道拿去重播。

動畫也是一樣：今日的傑作可能明天就進了博物館，或完全被遺忘，淘汰的速度甚至比美國電視影集更快。漫畫是許多動畫的根源，而某些走紅的故事可以連載好幾年，因此漫畫雜誌容納刊登新作品的空間相對地比較小。解決方法之一是創刊新雜誌。然而這些雜誌新舊交替，並且偶爾才有一部受歡迎到足以進一步動畫化的作品。大多數漫畫都未能成爲動畫，即使能夠動畫化，也有許多劇本改編得不好，無法像原作那麼走紅。

這些改變是持續不斷進行的，這對流行文化消費者而言是件好事，然而對於研究記錄它的作者卻是個問題。舊人離開、新人上場；主流品味改變；創新成爲常態，然而創意也可能很快就變得乏味。但是動畫中的頂尖之作仍然能保持

後記
動畫的未來

新鮮感，老觀眾覺得熟悉，初次接觸的新生代觀眾也喜歡。某些場景（例如《銀河鐵道999》裡冰層下的屍體群、《超時空要塞plus》裡Sharon Apple飛越街道的演唱會、整部《On Your Mark》MV似乎震撼力永遠不減──至少我是如此認為。

另一個理由則是來自於我自己的主觀。如果您仔細閱讀，會發現全書基本上是集合了我最喜愛的作品，以個人的接觸與體驗做為考量，而且不限於動畫範圍。本書必然透露出我過去的經歷──包括一星期前看過的漫畫到十年前修過的大學課程，然而，當然，每個讀者會有自己不同的接觸經驗和體驗。

這也與個人品味有關。即使將史上製作過的所有動畫作品都集中在所有人面前，某些作品就是無法吸引某些影迷。有些人或許覺得自己太老不適合看《神奇寶貝》、《怪獸農場》；也有人覺得《鈴鐺貓娘Digi Charat》這類可愛系作品太做作而令人無法忍受；有人認定《七龍珠》、《北斗之拳》不過是一連串打鬥罷了；更有人直斥動畫變態而根本不看動畫。

三個建議

所以如果我像摩西在西奈山頂上傳遞十誡似的，宣稱哪些動畫非看不可、哪些動畫不看也罷，那就太武斷而傲慢了。不過我倒是有些建議。

首先是：多觀賞。盡量用心。針對各種動畫類型的批評已經太多了，更不用說針對動畫本身，反對者根本沒有真正了解其內涵、複雜性與寬廣度。舉例而言，如果你只看過《AKIRA》，就很難精確地對《美少女戰士》下結論，反之亦然。看過上述動畫也未必就能評論《靈界公主》等形式自由的作品，或是像《魔法公主》這類史詩般的動畫。此外，某些搞笑動畫好笑的理由正是由於它們仿諷其他動畫。（筆者想到的是模仿《美少女戰士》、《福音戰士》、《非常偶像Key》等名作的《Sailor Victory》。）如果你特別喜歡某個類型，那就儘管去看，但是請盡量不要忽視其他類型。

第二個建議是：多閱讀。日本動畫存在大約40年，人類的歷史卻漫長多了。動畫這種藝術形式特別擅長反映人類狀態，以及日本的文化特色。如果你不接觸動畫以外的東西，你對動畫的了解勢必受限。許多動漫畫直接取材自偉大的文學作品，即使隨便看看哪部作品，裡面都含有上百個文學典故：日、美兩國的歷史，從儒勒‧維爾納到馬克‧吐溫等作家，生態學和神學以及在不完美的世界中對完美的追尋。如果不理會動畫中的文學典故，那你只能接收到螢幕上所有訊息的片段罷了。

當然資訊不是只出現在書本。所以第三個建議是：多上網。日本動畫在西方國

家大受歡迎，網際網路貢獻極鉅。影迷們紛紛在網路上為喜愛的作品建立虛擬神殿，既娛樂也教育其他人。畫家與動畫公司本身也利用網路作為推銷新作、紀念舊作的工具。網路上有很多錯誤資訊、臆測、謠言與一廂情願的說法，但也有許多其他管道很難或不可能取得的資訊。此外，我相信網路會是動畫下一步發展的場所，但是稍後再詳述。

動畫DIY

在此我要討論日本流行文化中一個彌漫本書但前面從未提到的重要部分：同人誌。這大約相當於美國六〇年代老式的「地下」漫畫。有些是業餘畫家根據既存的角色做各種衍生，或是創造全新的角色、場景和故事。有些則是半職業畫家因為不滿聯盟組織和漫畫法規的限制而創作的。

日本同人誌與美國地下漫畫有兩大共通點。其一是把當紅漫畫人物放進詭異（經常是色情）的情境當中。可是這在同人文化中並不足為奇，因為我們已經知道日本流行文化對性行為的容忍度比西方要來得寬鬆。其二是比性情節更為重要的，漫家是利用別人的現成角色進行創作，然而這不管在哪個國家都是違法的。

兩國文化的差異似乎在於漫畫家的態度。在歐美，不遵守漫畫自律規約的漫畫內容就算是「地下」，這些不守規約

的作者可能會使用迪士尼角色來批評美國社會或言論自由，或嘲諷迪士尼世界的平淡乏味（我記得Dan O'Neill有本《Air Pirate Funnies》漫畫，描繪迪士尼的三隻小豬誘惑大壞狼玩同性戀遊戲）。而擁有這些角色版權的人或公司通常會提出告訴。

因此，跟日本的狀況很不同的是，O'Neill與其他地下作者實在算不上是迪士尼的影迷。他們利用知名角色時通常帶有諷刺與嘲笑的意味。這又是另一個足以提出訴訟的理由。

在不愛打官司的日本，廠商容忍同人誌是因為業餘作者已經把營利動機抽離，同人誌的售價極低，只夠回收製作成本，發行量也不高——頂多一千本。更重要的是，日本同人誌作者確實是原著漫畫迷。即使作品內容完全是胡扯瞎掰，然而隱藏在作品背後的基本態度仍是尊重與熱情。因此同人誌完全不威脅到任何人的權益，有些甚至被列為原版漫畫的「延伸閱讀」材料（「同人」正是夥伴的意思）。另一個差異是同人作者有時候用筆名、以合集方式發表。有些同人誌的畫工實在糟糕，所謂「劇情」可能只是一個簡單的笑點，但是大家都能諒解，不會苛責。日本大型漫畫公司很少關注同人誌，所以同人誌必須自己建立讀者群。但是出版商也會把同人誌當作尋找新秀作者的管道之一。能夠在《少年JUMP週刊》之類的主流

漫畫誌上面連載，大概是每個菜鳥漫畫家的夢想，而同人誌作者中也有一小部份得以美夢成真。最傳奇的成功故事就是四個以CLAMP為共同筆名的同人誌女漫畫家。（根據紀錄分別是いがらし寒月、大川七瀨、貓井三宮、莫哥拿亞巴巴——其實這裡面有的也是筆名。）他們能夠把業餘時代的作品搬上主流媒體繼續演繹，創作出《聖傳》、《魔法騎士雷阿斯》、《X》、《庫洛魔法使》、《Clover》、《不思議之國的美幸》等暢銷作品，而且上述作品多半已經改編成動畫。

一夕成名的例子在漫畫業界比動畫業界多。畢竟畫圖比較簡單，一個人就能搞定，每個畫家起步時都是一個人加上紙筆而已。如果紅了，再僱用助手做例行工作。可是製作動畫絕對是團隊作業，要僱用一群畫家、編劇、聲優、作曲家、歌手，還有把作品賣給電視台或片商的業務員。世上沒有同人誌動畫，真是可惜。

等等，那可不一定喔……

在家上網看動畫

一般來說，網路上有兩種動畫。一種是傳統動畫的呈現方式，每秒24格，用筆與顏料作畫（通常多少要用到電腦繪圖——這年頭純粹用賽璐璐製作的動畫已經瀕臨絕種了）。有些網站（不管合法與否）利用串流（streaming）技術把動畫傳送到個人電腦上。

好消息是網路所提供的動畫範圍越來越廣了，甚至會重播一些陳年經典。Cartoonnetwork.com不只傳送《湯姆與傑利》等傳統動畫，姊妹站Toonami也有一些松本零士的作品，從最近華格納歌劇風格的《宇宙海賊哈洛克》到七○年代的《宇宙戰艦大和號》（又名《Star Blazers》），甚至還有英文字幕版的《羅德斯島戰記：英雄騎士編年史》。

壞消息是網路動畫並沒有方便到垂手可得的地步，除非你家已經有高速寬頻線路，而且願意掏出額外上網費用（每月20到40美元）。數位化配送非常活躍，視地區與費用而定。

很不幸，串流技術仍然有些缺陷。資訊依舊是以封包方式而非不間斷的訊號傳輸，即使在最佳狀態下，觀賞時多半仍會有突然停格或是沒聲音的毛病。如果你要求完美，目前最好捨棄網路，到店頭租或買錄影帶或DVD。

第二種網路動畫的格式比較原始，但在許多方面比較好玩。就像《神奇寶貝》源自液晶顯示虛擬寵物，網路動畫源自動態的.gif檔案，這原本是許多種圖檔格式之一。後來有人設計讓多幅圖片交替閃現，如果畫面很近似，看起來就有動畫效果。許多原始的動畫在網路上便以這種類似翻書頁的方式傳播。

後來.gif檔案所包含的圖片數漸漸增加，但通常畫面的動作太慢，看來很像小孩

塗鴉之作，然而隨著電腦運算能力增強，動態的.gif檔案變得越來越平順、複雜，效果也越來越令人讚賞。我想起一個關於《福音戰士》明日香的檔案，起初觀眾只看到她的後腦，然後她轉過頭來微笑，甩甩頭髮。動作又快又流暢，這已經是動畫水準了。如果一個檔案包含太多.gif檔案畫面，動作可能會變得遲鈍。這個問題在flash技術出現後獲得了部分解決，雖然效果比起傳統底片動畫仍顯不足，flash或許已經是現有最先進的動畫軟體。

目前，網路動畫只有那些擅長使用flash與網路資源的人能做，包括某些赫赫有名的人。《魯邦三世》原作者Monkey Punch在個人網站上有個動畫系列在連載，名叫《一宿一飯》，基本上是個關於落魄浪人的類似四格搞笑故事。浪人似乎做什麼事都不順利。筆者寫到這裡時，該站上大約有六段動畫，包括一個日本民俗故事《竹取物語》。沒有對白，音效也很粗糙，Monkey Punch稱之為「數位漫畫」，但是它會動，那就是動 畫 了 。 請 參 閱 www.monkeypunch.com/mp_files/isip_html/isip.htm。

在天秤的另一端，你猜是誰？又是手塚治虫大師。他在1989年逝世，但仍繼續指引日本流行文化的道路。他的手塚製作公司架構了一個紀念性質的虛擬主題樂園，叫做Tezuka Osamu @ World（@符號裡的a替換成原子小金剛的頭部輪廓）。其中某些區域是由怪醫黑傑克主演的flash動畫。

如果你上www.bb-anime.tv/bj/free.htm，可能會碰到一些問題。首先，它像Monkey Punch網站一樣，介面全爲日文，沒有英文版可以轉換。其次，這是個收費網站，不過宣傳短片是免費的，呈現出最先進的網路動畫技術。不僅有音效，還有配樂跟專業聲優錄製的對白。鏡頭可以縮小、放大、搖攝與溶解淡出，畫面品質或許不如OVA精緻，但是比網路上的其他動畫強多了。

當然上述這些事都可能在彈指之間改變。記得不過短短幾年前，Pentium I晶片是尖端科技，1GB的硬碟仍是科幻作品的概念。本書寫作時，電腦運算能力快速成長，各種軟體也配合此種超強運算能力發展之中。我懷疑還要很久以後，單一影迷才能在家靠一台PC就做出像《玩具總動員》或《太空戰士》那樣的動畫。我也知道世上某處有人正忙著設計能賦予玩家此種能力的軟體。或許同人誌動畫普及的日子沒那麼遙遠。我已經等不及了。

書籍

日本動畫瘋

Asahi Shimbunsha, ed. *Catalogue of the Osamu Tezuka Exhibition.*
 Tokyo: Asahi Shimbunsha, 1990.

Biskind, Peter. *Seeing is Believing: How Hollywood Taught Us to Stop Worrying and Love the Fifties.* New York: Pantheon, 1983.

Bornoff, Nicholas. *Pink Samurai: Love, Marriage & Sex in Contemporary Japan.*
 New York: Pocket Books, 1991.

Buruma, Ian. *Behind the Mask: On Sexual Demons, Sacred Mothers, Transvestites, Gangsters, and Other Japanese Cultural Heroes.* New York: Meridian, 1984.

Cherry, Kittredge. *Womansword: What Japanese Words Say About Women.*
 Tokyo: Kodansha International, 1987.

Gitlin, Todd. *Inside Prime Time.* New York: Pantheon, 1983.

Hane, Mikiso. *Japan: A Historical Survey.* New York: Charles Scribner's Sons, 1972.

Hendry, Joy. *Understanding Japanese Society.* London: Routledge, 1989.

International Division of Nissan Motor Co., Ltd., ed. *Business Japanese: A Guide to Improved Communication.* 2 ed. Tokyo: Gloview, 1987.

Kadono, Eiko. *Majo no Takkyubin.* Tokyo: Fukuinkan, 1985.

Kaplan, David E., and Andrew Marshall. *The Cult at the End of the World.*
 New York: Crown, 1996.

Kawai, Hayao. *The Japanese Psyche: Major Motifs in the Fairy Tales of Japan.*
 Translated by Hayao Kawai and Sachiko Reece. Dallas: Spring Publications, 1988.

Kuroyanagi, Tetsuko. *Totto-chan: The Little Girl at the Window.*
 Translated by Dorothy Britton. Tokyo: Kodansha International, 1982.

LaFleur, William R. *Liquid Life: Abortion and Buddhism in Japan.*
 Princeton, New Jersey: Princeton University, 1993.

Levi, Antonia. *Samurai from Outer Space: Understanding Japanese Animation.*
 Chicago: Open Court, 1996.

McCarthy, Helen. *The Anime Movie Guide.* Woodstock, New York: Overlook Press, 1996.

McQueen, Ian. *Japan: A Travel Survival Kit.*
 South Yarra, Victoria, Australia: Lonely Planet, 1981.

Napier, Susan J. *Anime: From Akira to Princess Mononoke*. New York: Palgrave 2000.

Reid, T.R. *Confucius Lives Next Door: What Living in the East Teaches Us About Living in the West*. New York: Vintage Books, 1999.

Schodt, Frederik L. *Inside the Robot Kingdom: Japan, Mechatronics, and the Coming Robotopia*. New York: Kodansha International, 1988.

Schodt, Frederik L. *Manga! Manga! The World of Japanese Comics*.
Tokyo: Kodansha International, 1983.

Seki Keigo. *Folktales of Japan*. Translated by Robert J. Adams.
Chicago: University of Chicago Press, 1963.

Seward, Jack. *The Japanese: The Often Misunderstood, Sometimes Surprising and, Always Fascinating Culture and Lifestyles of Japan*. New York: McGraw Hill, 1971.

Shilts, Randy. *Conduct Unbecoming: Gays and Lesbians in the U.S. Military*.
New York: St. Martin's Press, 1993.

Sugimoto, Etsu Inagaki. *A Daughter of the Samurai*, Garden City, New York: Doubleday, Doran and Company, 1934.

Tyler, Royall. *Japanese Tales*. New York: Pantheon, 1987.

Yang, Jeff; Dina Gan; Terry Hong, et. al *Eastern Standard Time: A Guide to Asian Influence on American Culture from Astro Boy to Zen Buddhism*. Boston: Mariner, 1997.

Nakatani, Andy, translator. "Animerica Interview: Mamoru Oshii"

 Animerica 9, no.5 (May 2001).

Nakatani, Andy, translator. "Ceres: Celestial Legend." *Animerica* 9,no.4 (April 2001).

Oshiguchi, Takashi. "On the Popularity of *Rurouni Kenshin*."

 Animerica 8, no.9 (October 2000).

Osmond, Andrew. "*The Castle of Cagliostro*." *Animerica* 8, no.4 (May 2000).

Richie, Donald. "It's Tough Being a Beloved Man: Kiyoshi Atsumi, 1928-96."

 Time International 148, no.8 (August 19,1996).

Shogawa, Shigehisa. "New Ciassic Music Rag No.7" *Shukan Asahi* (February 24, 1989).

Smith, Toren. "Princess of the Manga." *Amazing Heroes*, no.165 (May 15, 1989).

Tebbetts, Geoffrey "Interview with Hiroki Hayashi." *Animerica* 7, no.8 (September 1999).

網站

這裡列出的主要是本書中作為研究材料的網站，但也包括一些動畫迷可能感興趣的。從這些網站又可以追蹤到更多相關網站與資料。請注意，這些網站的網址（urls）經常變動，如果網址有異，利用網路搜尋引擎來尋找站名通常可以很快找得到。Anime Web Turnpike是瀏覽動畫相關資訊（英文）的主要入口之一。

AAW: Index of Anime Reviews動畫評論

 http: //animeworld.com/reviews/

Anime Web Turnpike動畫入口網佔

 http: //www.anipike.com/

Arisugawa Juri少女革命 (Hollow Rose)

 http: //www.geocities.com/hollow_rose/main.html

Behind the Night's Illusions巨大機器人

 http: //www.animejump.com/giantrobo/index2.html

Black Jack怪醫黑傑克

 http: //www.bb-anime.tv/bj/free.htm

Black Moon Japanese Culture Website日本文化

 http: //www.theblackmoon.com/Contents/content.html

Dr. FangLang's Pavement （男女蹺蹺板）

 http: //www.geocities.com/Tokyo/4081/file416.html#20

Environmentalism in Manga and Anime動漫畫中的環保主義

 http: //www · mit.edu/people/rei/manga-environmental.html

Furyu線上武術雜誌

 http: //www.furyu.com/archives/issue9/jubei.html

Hotaru no Haka（螢火蟲之墓）

 http: //www2.hawaii.edu/~dfukushi/Hotaru.html

Last Unicorn最後的獨角獸

 http: //utd5oo.utdallas.edu/~hairston/luanimage.html

Kachikachi-yama頑石山

 http: //jin.jcic.or.jp/kidsweb/folk/kachi/kachi.html

Metropolis大都會

 http: //www.sonypictures.com/cthv/metropolis/

Marubeni Shosha丸紅商社（日本的制服）

 http: //www.marubeni.co.jp/english/shosha/cover68.html

Megumi-toon: Girl with the Orange!

 http: //www · nnanime.com/megumi-toon/mgbko22.html

Metropolis—Big in Japan: Tora-san男人眞命苦

 http: //www.metropolis.co.jp/biginjapanarchive249/241/biginjapaninc.htm

MonkeyPunch.com漫畫家個人網站

 http: //www.monkeypunch.com/

Museum Dictionary No.8 （國立京都博物館）

 http: //www.kyohaku.go.jp/mus_dict/hdo8e.htm

Nausicaä風之谷

 http: //www.nausicaa.net

Stone Bridge Press（本書英文版出版商）

 http: //www.stonebridge.com

TechnoGirls Blue-Green Years Page

 http: //www.quixium.com/technogirls/blugreen.htm

Tetsugyu's Giant Robo Site巨大機器人

 http: //www.angelfire.com/anime2/GR/FF.html

「存於一個人自身的真相非常簡單，然而人們卻總是追求深奧的真理。」——《新世紀福音戰士》

日本動畫瘋／Patrick Drazen著.
-- 初版. -- 臺北市：大塊文化, 2005〔民94〕面；公分. --（ACG；5）
譯自：Anime explosion! ; the what? why? & wow! of Japanese animation
ISBN 986-7291-36-0(平裝)

1. 卡通影片 - 日本

987.85 94008474

LOCUS

LOCUS

LOCUS

LOCUS